롤랑 바르트의 사진

Roland Barthes on Photography
The Critical Tradition in Perspective

롤랑 바르트의 사진

비평적 조망

낸시 쇼크로스 지음 조주연 옮김

글항아리

스펜서에게,

늘 같은 마음으로

차례

일러두기
• 각주와 사진 그리고 사진 설명은 모두 옮긴이가 붙인 것이다.

서문

기계 복제 시대는 사진술과 함께 시작된다. 사진술의 발명은 산업혁명을 대변하는 가장 중요한 사건 가운데 하나이며, 사진은 최초의 **아날로그** analog 매체를 대표하기도 한다. 사진은 녹음된 음향보다 거의 40년, 영화보다는 반세기 이상을 앞섰던 것이다. 은유는 상상 속 닮음이라는 측면에서 어떤 주제와의 연결을 모색하지만, 사진은 이와 달리 환유처럼 기능한다. 즉, 비유적 표현을 그 대상으로부터 직접, 통상 그 대상의 물리적 특성 중에서 끌어낸다. 그러므로 사진에서는 변형이 태생적으로 한계가 있다. 사진 이미지에 앞서 어떤 물리적 현상이 언제나 **선행**할 것이기 때문이다. 사진가나 비평가는 인화된 사진에 "예술"의 수사학을 접목하기도 하지만, 어떤 수사학을 갖다 붙인들 사진이 현실과 그야말로 연결되어 있다는 사실은 결코 완전히 제거되지 않는다. 앙드레 바쟁André Bazin, 1918~1958

은 1956년에 영화를 두고 이와 유사한 견해를 밝혔다. "영화는 현실의 예술일 때 완전함에 이른다."(Andrew 1976, 137에서 인용) 『영화란 무엇인가?Qu'est-ce que le cinéma?』(1958~1962)에서 그가 거듭 말한 입장에 따르면, 영화의 리얼리즘[1]이란 "단연코 소재의 리얼리즘이나 표현의 리얼리즘이 아니라, 공간, 즉 움직이는 그림들이 영화가 되는 데 없으면 안 되는 공간의 리얼리즘"이다. (Bazin 1967, 1:112)

사진에 대한 사색과 비평문은 지난 155년 동안 이어졌는데, 거기서 생겨난 이분법적 용어들이 있다. 아래 목록에서—비평가에 따라 좋아할 수도 있고 싫어할 수도 있지만—사진은 예술 및 상상력과 이항 대립의 맥락에 있는 용어들과 자주 결부되곤 했다.

사진	사진의 반대항
환유metonym	은유metaphor
현실reality	예술art

1 'realism'은 애매하고 복잡한 용어다. 철학에서는 실재론이라는 입장을, 예술에서는 사실주의라는 양식을 가리키기 때문이다. 실재론 철학은 존재론의 측면에서 인간의 의식과 별개로 독립해 있는 객관적 존재를 인정하는 입장이다. 이때 실재하는 객관적 존재는 플라톤의 이데아처럼 경험을 초월해 있는 관념적 대상도 포함하지만, 보통은 경험을 통해 인식되는 물질적 대상을 말한다. 그러나 관념이든 물질이든, 객관적 실재가 철학적 문제인 것은 실재와 인간의 관계 때문이라, 결국 철학적 실재론은 인식론의 문제로 귀결되었고, 여기서 실재론의 그 모든 복잡한 입장과 논쟁이 발전했다. 반면, 사실주의 양식은 19세기 전반 고전주의와 낭만주의 모두에 반대하여 이상적인 고전적 세계도, 환상적인 낭만적 세계도 아닌 당대 실제의 세계를 충실하게 재현하고자 한 미술과 문학의 입장이다. 천사는 볼 수 없으니(존재하지 않으니) 그릴 수 없다고 한 귀스타브 쿠르베Gustave Courbet, 1819~1877의 미술이 대표적인 예다. 이 점에서 사실주의 양식은 초월적 관념의 세계가 아니라 경험적 물질의 세계에 입각한 철학적 실재론과 연결되고, 예술가가 경험하는 현실의 충실한 재현을 목표로 삼는데, 사실주의 양식의 재현에서 핵심은 현실과의 닮음, 유사성이다. 따라서 'realism'을 옮길 때는 이 말이 철학과 예술에서 지니는 애매한 의미를 정확히 해야 혼란을 막을 수 있다. 더욱이 사진에 관하여 초기에 바르트는 철학적 실재론과 양식적 사실주의의 연결에 입각한 논의를 전개했으나, 후기에는 양자를 분리하는 입장으로 나아갔다. 때문에, 일반적으로도 필요하지만 바르트의 논의에서는 반드시, 'realism'이 맥락에 따라 철학을 말하는지 양식을 말하는지를 구별해야 한다. 하여, 이 번역에서는 'realism'이 철학을 뜻할 때는 '실재론', 양식을 뜻할 때는 '사실주의', 그리고 양자 모두를 뜻할 때는 '리얼리즘'이라고 옮겼다.

믿을 만한authoritative	초월적인transcendent
번역transliteration	변형transformation
외시denotation	내포connotation
목격자witness (보고)	선지자seer (표현의 천재를 대변 또는 영적 의의를 보유)
구체적concrete	추상적abstract
정보적informational	관조적contemplative/ 표상적representational

자크 데리다Jacques Derrida, 1930~2004가 서구 형이상학을 분석하면서 주장한 대로, 이런 식의 이항 대립은 두 가치 중 하나에 특권을 준다. 두 항 사이에는 위계가 함축되어 있으며, 이 위계에 의해 한 항은 희생되고 다른 항이 우선권을 쥐는 것이다. 서구의 예술 이론들—특히, 19세기 내내 개발되었고 약칭으로는 '예술을 위한 예술'이라고 하는 이론들—은 상상력의 중요성과 예술가의 통찰 내지 천재성을 강조한다. 이런 예술철학이 너무도 지배적이었던지라, 학계의 문학 비평은 20세기에 대체로 복잡하고 상상력이 넘치는 문학을 사실주의보다 높이 치는 경향이 있었다.

현대 비평 이론—가령, F. R. 리비스F. R. Leavis, 1895~1978와 케임브리지 학파 혹은 이 학파와 대응하는 미국의 신비평New Criticism 진영의 작업—은 작품의 미적인 특질—작품의 언어가 지닌 복합성과 미묘함 자체—에 대한 연구를 중시하고 진작했다. 그런데 이런 비평적 경향과 정반대되는 경향이 1950년대에 등장했다. 언어학 분야의 기호학/기호론semiotics/semiology[2]과 인류학 분야의 구조주의를 문학 비평의 방법론으로 전용한 경향이다. 이런 접근법들을 비평에 채택 혹은 고려한 결과, 작품의 **미적인 특질 혹은 가치**를 중시하지 않는 한 흐름이 나타났다. 커뮤니케이션이 어

떤 구조로 이루어지며 어떤 메시지가 전달되는가를 분석하고 이해하는 데 관심을 두게 된 탓이다. 기호학을 문학 연구에 접근하는 방법론으로 대중화시킨 핵심 인물들 가운데 대표적인 한 사람이 롤랑 바르트Roland Barthes, 1915~1980다. 그의 작업은 1957년에 출판된 『신화론Mythologies』에 실린 글 「오늘날의 신화Le mythe, aujourd'hui」에서 시작되어 1960년대에는 십수 편의 출판물과 발표들로 이어졌다. 바르트가 발전시킨 기호학과 구조주의에 대한 생각은 원래, 스위스 언어학자 페르디낭 드 소쉬르Ferdinand de Saussure, 1857~1913의 작업과 프랑스 인류학자 클로드 레비-스트로스Claude Lévi-Strauss, 1908~2009의 작업에 주로 바탕을 둔 것이었다. 그러나 데리다는 이런 이론들의 객관성에 문제를 제기했고(데리다가 1966년 학회에서 발표한 논문 「인문학 담론의 구조, 기호, 유희Structure, Sign, and Play in the Discourse of the Human Sciences」가 시초다), 그 후 바르트는 문학 분석과 문화 분석 둘 다에 구조주의 기법을 엄격하게 형식적으로 적용하는 작업으로부터 멀어져 갔다. 그런데 비평의 방법론에서 이런 발전과 변화가 일어나는 와중에도,

2 'semiotics'와 'semiology'는 둘 다 기호의 구조, 기호의 의미작용 방식을 제시한 학문의 명칭이다. 'semiotics'는 19세기 후반 찰스 샌더스 퍼스가 외부에 실재하는 **현상**을 분석하고 분류하기 위해 철학적 체계로 개발한 현상학pheneroscopy의 일환으로 개발한 이론이고, 'semiology'는 페르디낭 드 소쉬르가 인간의 관념을 표현하는 모든 기호 체계 가운데서 가장 중요하고 특수하다고 본 언어를 규명하기 위해 제안한 이론이다. 기호에 대한 두 이론은 대서양 양안에서 각각 출현했기에, 'semiotics'는 미국에서, 'semiology'는 유럽에서 주로 쓰이는 경향이 있었고, 또 출현의 맥락이 철학과 언어학으로 다를 뿐만 아니라 기호의 체계에 대해서도 상이한 이론을 제시하기 때문에, 양자를 구분하려는 시도도 있었다. 그러나 기호에 대한 퍼스와 소쉬르의 이론들이 해당 전문 분야를 넘어 광범위한 학문 영역에서 흔히 함께 수용되면서 두 용어는 혼용되는 추세인데, 이 책의 저자 역시 'semiotics'와 'semiology'를 기호에 대한 학문을 가리키는 의미로 함께 쓰고 있다. 우리말에서도 필자에 따라서는 두 용어를 '기호학'과 '기호론'으로 구별하기도 하나, 이 두 한국어가 반드시 퍼스의 'semiotics'와 소쉬르의 'semiology'로 일정하게 대응하고 있지는 않다. 사실 두 이론을 단지 용어로 구별하는 것은 별로 경제적이지 않고, 만약 구별이 필요하다면 두 학자의 이름을 명기하는 것이 덜 혼란스러울 것인데, 이 책의 저자도 그렇게 하고 있다. 따라서 이후의 번역에서는 'semiotics'와 'semiology' 양자를 모두 '기호학'으로 옮겼다.

사진은 여전히 바르트의 흥미를 끄는 동시에 때로는 성가시게도 하는 난감한 어떤 것으로 남아 있었다.

롤랑 바르트가 사진에 대해 쓴 책 분량의 연구서는『밝은 방: 사진에 대한 단상La Chambre claire: Note sur la photographie(Camera Lucida: Reflections on Photography)』(1980)이 유일한데, 이 책은 그의 생전에 나온 마지막 출판물이기도 하다. 『밝은 방』은 사진이라는 주제에 대해 바르트가 해온 언급의 정점—개념과 논조의 두 측면 모두에서—을 대변한다. 하지만 이 텍스트는 그 자체로 볼 때도, 또 바르트가 거의 30년 동안 간간이 써온 이미지에 대한 글, 특히 사진에 대한 글과 관련지어 볼 때도 당혹감을 일으킨다. 『롤랑 바르트와 사진: 최악의 기호Roland Barthes et la photo: Le pire des signes』(1990)에 수록된 가브리엘 보레Gabriel Bauret, 1951~의 글에 따르면, "이 책은 지금까지 사진에 대해 쓰인 글 가운데 제일 역설적인 것이다."[3]

사진의 역사, 비평, 이론에 대한 연구는 비교적 새롭고 별난 분야다. 지난 20년간 많은 논평자는 이 사실을 한탄하며, 이 초보적인 영역에서 바르트에게 기대 자신들의 위치를 옹호하거나 정의해왔다. 바르트의 초기 저술들을 참고하여 사진의 정치적 함의와 용도를 소개 또는 발전시킨 앨런 세쿨러Allan Sekula, 1951~2013와 에스텔 주심Estelle Jussim, 1927~2004이 예다. 그래서 1980년에 나온『밝은 방』과 1981년에 나온 영역판『카메라 루시다』는 사진계에 커다란 흥분과 기대를 일으켰다. 하지만 이 저작에 대한 서평들과 후속 인용들을 보면 도처에서 실망감이 넘쳐난다.

3 Gabriel Bauret, "De l'esquisse d'une théorie à la dernière aventure d'une pensée", Gilles Mora, ed., *Roland Barthes et la photo: Le pire des signes*, A.C.C.P. 1990, 13.

바르트의 글이 사진 매체에 대한 저자 특유의 철학적 혹은 미학적 관심을 거론하지 않았다는 것이다. 예컨대, 『뉴욕 타임스』에 『카메라 루시다』의 서평을 기고한 앤디 그룬드버그Andy Grundberg, 1947~는 이렇게 말했다.

[사진] 매체에 대한 롤랑 바르트의 사유가 사후 출판되면서 비상하게 높은 기대가 일었다. (…) 그러나 『카메라 루시다』는 예상과 달리 사진에 대한 재평가의 결정판이 아니다. 이 책은 사진의 숙원인 '문법'을 밝히지 않는다. (1981년 8월 23일, 11쪽)

맥스 코즐로프Max Kozloff, 1933~가 1981년 『빌리지 보이스Village Voice』에 처음 실었고, 『눈의 특권: 사진에 대한 에세이The Privileged Eye: Essays on Photography』(1987)에 재수록한 글에서 한 말은 이렇다. 코즐로프 자신은 바르트의 "즐거움에 잠기는 의식"을 존중하며, 심지어 거기서 감동을 받기까지 하지만, 그래도 이 텍스트는 그에게 아쉬움을 남긴다. 『밝은 방』에는 "그 대상들의 사회적·역사적 배치에 대한 추론"이 전혀 담겨 있지 않다는 것이 그의 주장이다. "그래서 공감적 인식을 강조하는 책인데도 그 핵심부에서는 공감이 일어나지 않고, 이와 더불어 미적 반응도 일어나지 않는다." (248) 그러나 일찍이 1982년에도 『카메라 루시다』를 "다시 읽어볼" 때가 되었다고 생각한 사람들도 일부 있었다. 빅터 버긴Victor Burgin, 1941~이 예인데, 그가 설정한 자신의 과제는 다음과 같았다.

사진에 대한 바르트의 저술을 (다시) 읽어보는 것인데, 이 다시 읽기가 유념하는 지점은 두 가지다. 『밝은 방』의 텍스트를 "한 올 한 올 풀어내는 것"(이를 통해 "그의" 의미들은 상호텍스트성의 바다로 "서서히 밀려난다"), 그리고 그런 의미들이 지니고 있는 구조(그의 작업 전체를 관통하는 분석의 '모티프들' 사이의 일관성과 그 모티프들에서 나타나는 패턴, 반복, 변형)가 그 둘이다. (Burgin 1986, 75)

버긴은 식견이 넓고 다방면에 걸친 다시 읽기를 보여준다. 그러나 그가 모색하는 탐구의 경로들은 바르트의 헌정사와 여백의 참고문헌들을 곧이곧대로 또는 표면적으로 설명하는 데 더 치중하며, 상호텍스트성이라는 좀 더 애매한 체계는 비교적 소홀히 한다. 그런데 상호텍스트성은 실상 바르트가 자신의 텍스트에 가져다 넣은 "인용"의 진정한 의미를 대변할 수도 있는 것이다.

『밝은 방』 이전에 바르트가 사진을 분석한 내용을 『밝은 방』에서 표명된 내용과 맞물리는 작업은 지금까지 일반적으로 얼마간 어려운 일이었다. 이 마지막 텍스트에 먼저 초점을 맞춘 다음 그 원천을 되돌아보면서, 사진에 대한 바르트의 사고가 지닌 복합성과 완결성을 살피는 식이었던 것이다. 그런데 『밝은 방』은 물론 사진에 대한 글이지만, 거기에는 통상의 경우보다 더 복잡한 읽기를 청하는 철학적, 문학적 관점들이 배어 있다. 자신의 과제—사진을 탐색하는 연구—에 접근하는 바르트의 관심사에는 여러 가지가 혼합되어 있으며 방법론도 독특하다. 그는 이미지들로 이루어진 상상계를 여럿 취한다. 그가 가장 두려워하는 것은 한 종의 단일한 이미

지, 즉 **이미지 일반**the Image이 지배하고 억압하리라는 것이다. 그래서 바르트는 **이미지 일반**을 어쩌면 좌절시킬 수 있는 한 방법이 언어들, 어휘들을 더럽히는 것이라고 제안한다. "성공했다는 증거는 순수주의자들과 전문가들의 분노, 비난이다. 혹여 왜곡을 범할지라도 나는 **타자들**을 인용한다. 나는 단어들의 의미를 이동시킨다."(RL 357) 그는 "**이미지 일반**의 중지 suspension des Images"를 옹호하는 동시에, "중지가 부정은 아님"을 주장한다. (RL 356)

이 책은 사진에 대해 바르트가 쓴 마지막 글 『밝은 방』을 분석하면서, 이를 통해 사진에 대한 바르트의 생각들을 해명한다. 『밝은 방』은 사진 매체를 다룬 글을 읽고자 하는 이들에게 복잡하고 역설적이며 알기 힘든 텍스트로 머물러 있다. 그러나 사진에 관한 바르트의 초기 저술들은 광범위한 평가를 거쳐 사진 매체에 대한 비평의 담론으로 통합되었다. 지난 20년간 사진에 대해 쓰인 글들을 보면 『신화론』「사진의 메시지The Photographic Message」(1961) 「이미지의 수사학Rhetoric of the Image」(1964)에서 따온 인용으로 뒤덮여 있는데, 어쩌면 이 때문에 사진계는 『밝은 방』을 선뜻 수용하고 받아들이지 못한 채 꾸물거렸는지도 모른다. 상호텍스트성 개념은 『밝은 방』에서 바르트가 사진에 대한 글을 쓰며 견지한 방법론적 접근의 토대다. 비유적으로 말하면, 『밝은 방』은 다양한 상호텍스트들이 겹겹이 쓰여 있는 양피지palimpsest와 같다. 이 텍스트들 사이의 상호작용은 여러 방향에서 일어나며, 단순히 과거가 현재에 영향을 미치는 한 방향으로만 움직이는 것은 아니다. 『밝은 방』에 대한 이 책의 해명은 초기의 저술을 되짚지만, 이는 엄격한 연대기의 순서로 바르트가 쓴 글들을 살펴보는 논의에서

는 금지되었던 방식으로 이루어진다. 이 못지않게 중요한 것은 사진에 대한 몇몇 고전적 텍스트, 즉 사진 매체에 대한 서구 세계의 사고에 배어 있는 텍스트들에 대한 재평가다. 샤를 보들레르Charles Baudelaire, 1821~1867의 비평 「1859년 살롱Salon de 1859」(1859)과 발터 벤야민Walter Benjamin, 1892~1940의 에세이 「사진의 작은 역사A Short History of Photography」(1931) 및 「기술복제시대의 예술작품The Work of Art in the Age of Mechanical Reproduction」(1936) 등이 특히 그런 텍스트들이다.

『밝은 방』에서 작용하는 상호텍스트 또는 상상계는 다음과 같다. (1) 바르트 자신의 텍스트 내에서 발견되는 유산. 그중 일부는 사진 매체와 명시적으로 관계가 있지만, 일부는 간접적으로만 관계가 있다. (2) 사진이 공식적으로 존재하게 된 처음 20년 동안 사진이 구가한 참신함과 이를 통해 형성된 사진의 신화. 이 신화를 가지고 바르트는 사진이 "본질적으로" 무엇인지를 알아내고자 하는 "존재론적" 탐색을 시작한다. (3) 샤를 보들레르가 쓴 글들과 사진에 대한 그의 복합적인 견해. (4) 바르트의 사유를 "제3의 형식", 즉 에세이와 소설의 성격을 겸비한 장르를 통해 맥락화하는 작업. (5) 시간이 사진의 푼크툼punctum이라는 점을 시간과 빛에 대한 현대 물리학의 논의를 통해 이해하는 작업. 사진이라는 매체를 바라본 바르트의 독특한 시각은 『밝은 방』이라는 창문의 틀을 통해 완전하게 포괄된다. 덧붙여, 사진에 대한 바르트의 관점은 이 매체에 대한 역사적 논쟁의 초점을 재조정한다.

이 책이 출간될 수 있도록 격려와 도움을 준 많은 이가 있었다. 가장 먼

저, 이 프로젝트를 처음부터 끝까지 맡아준 플로리다 대학교 출판부의 편집장 월다 멧캘프에게 감사드린다. 펜실베이니아 대학교의 모든 분, 특히 장-미셸 라바테, 제럴드 프린스, 도로시 노이스, 크레이그 세이퍼의 지칠 줄 모르는 지지와 전문적 조언에 존경과 감사를 표한다. 페이 맥마흔과 뱃시 모지만이 보여준 성실함, 격려, 인내는 나의 작업에 헤아릴 수 없는 도움을 주었다. 리베카 스미스는 놀라운 관심과 주의를 기울여 텍스트 교정을 봐주었다. 더불어, 반 펠트 도서관의 상호대차실과 펜실베이니아 대학교의 피셔 예술 도서관 관계자들, 특히 리 퓨, 톰 슈넵, 조 맥클로스키, 앨런 모리슨의 전문성과 사려 깊은 지원에도 감사를 표하고 싶다.

약어

CL *Camera Lucida—Reflections on Photography* (1980, *La Chambre claire: note sur la photographie*). Translated by Richard Howard. New York: Hill and Wang, 1981.

（『밝은 방: 사진에 관한 노트』, 김웅권 옮김, 동문선, 2006 / 『카메라 루시다: 사진에 관한 노트』, 조광희·한정식 옮김, 열화당, 1998 / 『사진론: 바르트와 손탁』, 송숙자 옮김, 현대미학사, 1994）

ES *Empire of Signs* (1970, *L'Empire des signes*). Translated by Richard Howard. New York: Hill and Wang, 1983.

（『기호의 제국』, 김주환·한은경 옮김, 산책자, 2008）

GV *The Grain of the Voice, Interviews 1962-1980* (1981, *Le Grain de la voix: Entretiens, 1962-1980*). Translated by Linda Coverdale. New York: Hill and Wang, 1985.

（『목소리의 결정: 롤랑 바르트 대담집 1962-1980』, 김웅권 옮김, 동문선, 2006）

MI *Michelet*(1954, *Michelet*). Translated by Richard Howard. New York: Hill and Wang, 1987.

(『미슐레』, 한석현 옮김, 이모션북스, 2017)

MY *Mythologies*(1957, *Mythologies*). Selected and translated by Annette Lavers. New York: Hill and Wang, 1972.

(『현대의 신화』, 이화여자대학교 기호학연구소 옮김, 동문선, 1997/『신화론』, 정현 옮김, 현대미학사, 1995)

RB *Roland Barthes by Roland Bathes*(1975, *Roland Barthes par Roland Bathes*). Translated by Richard Howard. New York: Hill and Wang, 1977.

(『롤랑 바르트가 쓴 롤랑 바르트』, 이상빈 옮김, 동녘, 2013)

RF *The Responsibility of Forms*(1982, *L'Obvie et l'obtus*). Translated by Richard Howard. New York: Hill and Wang, 1985.

RL *The Rustle of Language*(1984, *La Bruissment de la langue*). Translated by Richard Howard. New York: Hill and Wang, 1986.

S/Z *S/Z*(1970, *S/Z*). Translated by Richard Miller. New York: Hill and Wang, 1974.

(『S/Z』, 김웅권 옮김, 연암서가, 2015)

WDZ *Writing Degree Zero*(1953, *Le Degré zéro de l'écriture*). Translated by Annette Lavers and Colin Smith. New York: Hill and Wang, 1967.

(『글쓰기의 영도』, 김웅권 옮김, 동문선, 2007)

그래서 장치가 하나 발명되었다. 이름하여 머리받침이라는 일종의 인공 보정
기였는데, 카메라 렌즈에는 보이지 않는 이 장치는 신체를 부축하고 유지시
켜 부동의 상태로 옮겨가게 했다. 이 머리받침은 내가 곧 변신하게 될 조각상
의 주춧돌, 나의 상상적인 본질을 지탱해주는 코르셋이었다.

— 롤랑 바르트, 『밝은 방』

기호를 넘어서는 사진

만약 사진가 중에서 한 사람을 골라 골고다 언덕이나 약탈기의 로마 거리로 보내야 한다면, 그 사진가는 누가 될까? 무수한 사진가가 사진을 얻기 위한 훈련을 받았고, 많은 이가 각자가 얻은 사진 위에 자신의 흔적을 남겼다. 그런데 역사의 이런저런 순간에서, 내가 개인적으로 선호하는 것은 사진에 **촬영자 미상**이라는 도장이 찍힌 것이다. 그래야 나는 내가 보고 있는 것이 삶의 한 단편, 시간의 한 순간 바로 그 자체임을, 옳든 그르든 확신하게 될 것이다. 숨길 기량이 없는 사진가는 전혀 어려움 없이 자신의 기량을 들키지 않을 것이다. 그래서 나는 훌륭하게 마무리된 작품에 대한 찬탄보다 차라리 계시의 경외감을 느낄 것이다. 분실물의 습득, 돌이킬 수 없는 것의 회복.

— 라이트 모리스Wright Morris, 「우리의 이미지 속에서In Our Image」

1980년에 때 이른 죽음을 맞이하기까지, 롤랑 바르트는 30년 넘게 전업 필자로 활동했다. 이 기간 동안 바르트는 사진 매체를 논한 글을 산발적으로 내놓았다. 1950년대에 쓴 사진에 관한 몇 편의 짧은 글은 후일 『신화론』으로 묶였다. 「충격 사진Photos-Chocs」 「사진과 선거의 호소력 Photography and Electoral Appeal」 「위대한 인간 가족The Great Family of Man」 같은 글들이 그 예다. 『밝은 방』(1981년에 나온 『카메라 루시다』는 이 책의 영역본이다)이 출간되기 19년 전인 1961년에는 「사진의 메시지」라는 제목으로 사진에 대한 에세이를 썼다. 여타의 출간물들에 실린 부가적 인터뷰나 언급들이 증언하는 대로, 그가 사진에 기울인 관심은 지속적이었다. 바르트의 글과 말을 통해 드러나는 사진에 대한 사유 또는 관점은 사진 이미지를 기호로 보면서 해독하려는 시도에서 첫 번째 정점에 달하지만, 최종적

으로는 그러한 관심사에서 이탈하여 고도로 개인주의적이되 도발적인 경로를 따라가는 방향으로 전개된다.

사진이라는 매체에 대한 바르트의 관심사는 무엇일까? 『밝은 방』의 텍스트는 바르트가 사진이 과연 **존재**하는지에 대해서는 해답을 얻지 못한 상태에서, 사진의 본질을 이해하고 또 체계화하려 분투하는 모양새로 시작된다. 이에 비해, 「사진의 메시지」 같은 에세이는 이 매체와 그 취지를 비교적 직설적으로 해명하고 있는데, 이는 그 글의 관심사가 전반적으로 특정 유형의 사진, 즉 보도사진이기 때문이다. 그러나 30여년의 고찰과 함께, 바르트의 저술과 분석은 동일한 상태에 머물지 않고, 가지를 뻗으며 진화한다. 기호학이라고 하는 문화 연구의 방법을 발전시키고 장려하고자 한 1950년대의 탐구는 1960년대와 다소 다르며, 1970년대가 되면 바르트가 몰두한 지적 관심사는 방법론의 측면에서 뚜렷이 변했다. 『밝은 방』 이전, 사진에 대한 바르트의 접근법을 특징짓자면 "처음에는 이데올로기적(『신화론』)이었다가, 나중에는 기호학적(사진의 다양한 메시지들에 대한 연구)"[1]이었다고 할 수 있다.

1957년의 『신화론』 맨 끝에 나오는 에세이 「오늘날의 신화」는 사진에 대해 바르트가 쓴 이데올로기적이기도 하고 또 기호학적이기도 한 논문들을 특징짓는 방법론, 즉 신화를 이해하기 위한 방법론을 펼쳐 보인다. 신화는 (바르트에 따르면 커뮤니케이션 체계로서) 구조적으로 상호의존관계에 있는 기호들과 의미들의 여러 층으로 이루어져 있는데, 이를 간파하는 인식

1 Gilles Mora, "Editorial", *Roland Barthes et la photo*, 5.

그림 1.1 『신화론』 초판(1957) 표지.

이 신화를 이해하는 방법론의 핵심이다. 기표signifier와 기의signified 사이의 관계는 그가 기호sign라 부르는 결합체를 만들어내지만, 이내 이 기호는 신화와 관련된 구조적 연쇄의 다음 고리에서 기표가 된다. 그러므로 신화는 구조적 연쇄를 일으키는 매체들 사이의 다양성을 제거 또는 대체하며, 원래 재료 특유의 물리적 차이들을 동일한 기능의 본질로, 즉 다음번 연쇄 고리의 기호나 의미로 변형시킨다.

여기서 반드시 상기해야 하는 것은 신화적 발화la parole mythique의 재료들(언어 자체, 사진, 회화, 포스터, 의례, 물건 등)이 당초에는 아무리 제각각 다르더라도, 신화에 포획되는 순간 즉시 순수한 기호화 기능으로 환원된다는 점이다. 신화가 발화의 재료들 속에서 보는 것은 오직 하나의 동일한 원료뿐이다. 즉, 재료들은 모두 언어라는 지위로 단순하게 축소되며,

이 점에 의해 통일되는 것이다. 신화가 관여하는 것이 글자로 된 것이건 그림으로 된 것이건, 신화는 그것들 속에서 단지 기호들의 합, 하나의 전체적인 기호, 첫 번째 기호학적 연쇄가 도달한 마지막 항만을 보고자 할 뿐이다. (MY 114)

따라서 사진에 대한 바르트의 맨 처음 견해에는 깊이가—아직 발굴되지 않은 채로 남아 있는 본래적인 층위들에 대한 의식이—전혀 없었다. 신화의 본성을 검토하고 있을 때는 사진 매체가 논점 바깥의 문제였기 때문이다. 바르트의 주장에 따르면, 어떤 대상(원재료)을 신화적으로 간주하거나 이해하는 것은 그 대상의 개별성(역사 속에서 그 대상이 차지하는 위치)이 일반적 또는 보편적 진실이라고 여겨지는 것으로 변형된다는 의미다. 즉, 대상의 개별성이 "자연"과 동일시된다. 바르트는 신화의 **외시적인**denoted, 즉 일반적인 의미(예컨대, 경례하고 있는 흑인 병사를 찍은 사진)를 **지각적인** perceptual 의미"와 하나로 합치는데, "왜냐하면 사진에 찍힌 대상을 알아보기 위해서는 특정한 훈련이 필요하기 때문이다."(Lavers 1980, 110)

『신화론』에 실린 사진 관련 글들에서 바르트는 사진 작품을 해독이 가능한 기호로 보는 입장을 취한다. 「사진과 선거의 호소력」은 사진의 쓰임새를 검토해서, 사진이 무차별적인 대중에게 가치관을 전파하는 도상학적 증표 또는 상징으로 사용됨을 보인다.

이처럼 사진은 선거의 본성인 온정주의를 복구하려는 경향을 보인다. (…) 언어가 생략되고 "말로 표현될 수 없는" 사회 전체가 응축되어 있는

것이 사진인데, 그런 사진은 반反지성적 무기가 되며, 정신을 홀려 "정치" (즉 일단의 문제들과 해결 방안들)를 은근슬쩍 어떤 "존재 방식", 즉 어떤 사회적-윤리적 위상에 유리하도록 만드는 경향이 있다. (MY 91)

이와 유사한 맥락에서, 동명의 전시에 대한 비평인 「위대한 인간 가족」이 폭로하는 사실은 이렇다. "인간의 '조건'이라는 신화는 매우 오래된 신비화에 기대고 있는데, 이는 항상 **역사**History의 바탕에 **자연**Nature을 깔아놓는 것이다."(MY 101) 에드워드 스타이컨Edward Steichen, 1879~1973이 기획하고 영어로는《인간 가족The Family of Man》으로 알려졌던 그 전시는 사진들을 그저 보여주기만 (하고 그럼으로써 그 사진들에서 역사를 제거) 한다. 이 때문에 바르트가 보기에 사진의 실패는 명약관화하다. "죽음이나 탄생을 복제하는 사진이 우리에게 해주는 말은 그야말로 전무하다"는 것이다. (MY 101) 인간의 몸짓들이 "지혜"와 "서정"이라는 알리바이 아래 제시되는데, 이로 인해 그 몸짓들은 영원의 모습을 띠고 그 몸짓들이 지닌 힘에서는 도화선이 제거된다.

「충격 사진」은 충격 또는 놀람을 의도한 사진들로 꾸며진 전시에 대한 논평이다. 그러나 바르트에게는 그 이미지들이 대부분 전혀 효력이 없다. 이는 정확히, 사진가가 그의 작품에 대중이 어떻게 반응할 것인가를 **너무** 의식했기 때문이다. 즉, "사진가는 거의 언제나 대조나 혼합을 동원해 의도적인 공포의 언어를 실제 행위에다가 덧붙이면서, 자신이 제시하는 공포를 **과잉 구축**했다." 바르트는 판단의 권리를 박탈당했다고 느낀다.

누군가 우리를 대신해 전율했고, 우리를 대신해 반성했으며, 우리를 대신해 판단했다. 사진가가 우리에게 남겨놓은 것은 아무것도 없다—오로지 지적인 묵인이라는 단순한 권리만 남아 있을 뿐이다. 우리가 이런 이미지들에 끌리는 것은 오직 기법이 관심을 끌기 때문이다. 그런 이미지들은 예술가 자신이 지시한 내용으로 과도하게 차 있어서 우리에게 보여줄 역사는 전혀 담고 있지 않다. 창작자가 이미 완벽하게 소화해놓은 이 합성 식품에 대해서 더 이상 우리는 독자적인 반응을 **고안**해낼 수가 없다.[2]

대다수의 충격 사진은 실제 그대로의 행위와 과장된 행위 사이의 중간 상태를 선택하며, 이 때문에 거짓스럽다. 사진가의 작업으로 보기에는 지나치게 의도적이고, 화가의 작업으로 보기에는 지나치게 정확한 탓이다. 충격 사진이 성공하는 경우는 "이런 이미지들 속에 있는 **자연적인 요소**가 관람자에게 격렬한 질문을 하지 않을 수 없게 하는 때, 즉 관람자가 조물주마냥 현존하는 사진가에게 구애받지 않은 채 스스로 탐색을 하는 판단의 경로를 따라 이미지들을 볼 수밖에 없을 때." 바르트의 결론에 의하면, "즉물적 사진이 소개하는 것은 공포 자체가 아니라, 공포가 일으키는 추문 scandal"이다. 이 전시에서 사진은 조작의 매체로 여겨지며, 그래서 대체로 이 전시는 바르트에게 사진가 쪽의 의도, 즉 관람자의 반응을 좌우하려는 공학적 의도에 대한 불만, 심지어 분개마저 남긴다.

간행물과 인터뷰 등으로 보아 1960년대에 이르러 바르트는 기호학에

2 Roland Barthes, "Photos-chocs", *Mythologies*, Éditions du Seuil, 1957, 98. 이 인용문의 앞뒤 문단에 인용된 구절들은 98-100 여기저기.

대한 견해를 변경했던 것이 분명하다. 그는 더 이상 기호학을 의미에 대한 일반 학문으로 간주하지 않으며, 그 대신 이렇게 주장한다. "언어학이야말로 의미에 대한 일반 학문이고, 인간의 언어가 조우하는 대상들에 따라 언어학이 개별 기호학으로 세분될 수 있는 것이다."(GV 65) 이 진술은 바르트의 사유에서 주목할 만한 재배열이 일어났음을 대변하는데, 그것이 바르트가 1960년대에 쓴 에세이들의 철학적 출발점이 되기 때문이다. 그의 관심은 일련의 매체들 속에서 커뮤니케이션 구조를 명확히 밝히는 데 머문다. 그러므로 「사진의 메시지」와 「이미지의 수사학」은 둘 다 시각 매체에서 메시지가 구축되고 전달되는 지점에 집중한다. 이 두 에세이는 사진의 독특한 지위를 지적하지만 거기 오래 머물지는 않는다. 사진은 있는 그대로의 현실과 특권적인 관계를 맺고 있다. 즉, 사진은 현실의 완벽한 **아날로곤**analogon이다. 「사진의 메시지」 서두에서, 바르트는 사진의 특징이 상식의 용어로 코드 없는 메시지message without code임을 제시하며, 이를 아날로곤 개념과 연결한다.

물론 대상은 이미지로 변하면서 축소—비율이나 원근, 색채의 측면에서—된다. 그러나 이런 축소는 결코 (수학적인 의미의) **변형**이 아니다. 어떤 현실을 사진으로 옮기고자 할 때, 현실을 단위들로 쪼갠 다음 이 단위들을 기호들로, 즉 그것들이 대응하는 대상과 실질적으로 다른 것인 기호들로 구성할 필요는 전혀 없다. 그러니까, 대상과 이미지 사이에 코드라고 하는 중개자를 설정할 필요가 없는 것이다. 분명히 이미지는 현실이 아니다. 그러나 이미지는 적어도 완벽한 **아날로곤**이며, 일반적으로 사

진을 규정하는 것은 바로 이 완벽한 유사성analogical perfection이다. 이에 따라 사진 이미지의 특수한 지위가 명백해진다. **사진은 코드 없는 메시지다.** 이 명제로부터 중요하고 필연적인 귀결이 즉시 도출되어야 한다. 사진의 메시지는 연속적인 메시지라는 것이다. (RF 5)

바르트의 추정에 의하면, "모든 정보 구조 중에서, 사진만이 유독 '외시적' 메시지, 즉 자체의 존재를 낱낱이 다 드러내는 메시지로만 구성되고 점유되는 구조다."(RF 6) 그는 사진의 지위가 순전히 외시적이라는 생각과 사진의 유사성은 완전하다는 이해가 상식이 사진에 갖다 붙이는 특성들임을 인정한다. 심지어 그는 이런 상식적인 견해들이 신화적일지 모른다는 말까지 한다. 하지만 그의 에세이는 이런 고찰을 뒤로하고 그 대신 다른 작업 가설, 즉 "사진의 메시지(적어도 보도의 메시지)는 또한 내포적이기도 하다"는 가설로 돌아선다. (RF 7) 그 에세이의 나머지 부분이 표방하는 목적은 "사진의 내포적 의미에 대한 분석의 주요 차원들을 예상해보는 것"이다. (RF 8) 그런 차원들로는 트릭 효과, 포즈, 대상이나 내용의 선택, 촬영 효과photogenia, 유미주의, 그리고 사진에 붙는 텍스트[3]가 있다. 이 차원들은 모두 내용, 구성, 또는 용도가 조작될 수 있는 방법에 대해 무언가를 보여준다. 그러나 이 가운데 어떤 차원도 사진과 여타 이미지 사이의 본질적

3 조금 정확하지 않은 소개다. 바르트가 쓴 말은 "truquage, pose, objets, photogénie, esthétisme, syntaxe"이고, 이는 저자가 인용한 리처드 하워드의 영역본에서도 "trick effects, pose, objects, photogeny, aestheticism, syntax"로 옮겨져 있다. 정확히 옮기자면, "트릭 효과, 포즈, 피사체, 촬영 효과, 유미주의, 통사론"이다. 특히 마지막 항 'syntaxe'를 "사진에 붙는 텍스트accompanying text"라고 한 것은 잘못인데, 이 항에서 바르트가 논의한 것은 캡션처럼 사진에 붙여진 텍스트가 아니라, 연속 촬영된 사진 여러 장이 특정 순서로 결합해 어떤 이야기를 내포할 수 있는 통사론적 결합이다.

그림 1.2(왼쪽) 「사진의 메시지」(1961) 수록지 『코뮈니카시옹』 1호 표지.
그림 1.3(오른쪽) 「이미지의 수사학」(1964) 수록지 『코뮈니카시옹』 4호 표지.

인 차이(만약 있다면)를 이해하는 데 필요한 토대는 제공하지 않는다.

"코드 없는 메시지"는 논리적으로 불가능하다. 적어도 페르디낭 드 소쉬르의 기호학에서 볼 때는 그런데, 왜냐하면 "기호"란 그것이 코드가 있는 체계 안에 위치한다는 연유로 존재하는 것이기 때문이다. 하지만 바르트는 당시로서는 아직 말할 수 없었던 것을 전달하기 위해 언어 및 철학적 구성물을 사용하고 그것들과 유희하고 있다. 그러나 크리스티앙 메츠Christian Metz, 1931~1993 같은 영화 이론가들은 영화의 기호학을 밝히는 데(소쉬르는 물론이고) 미국의 철학자 찰스 샌더스 퍼스Charles Sanders Pierce, 1839~1914의 연구를 끌어다 썼다. 퍼스는 기호를 세 유형으로 구별했다. (1) 도상icon은 유사성에 입각한 기호로, 본질상 그것이 가리키는 대상의

특징들을 일부 닮거나 공유하며, 이 점에 의해 대상을 대리한다. (2) 지표 index는 사실과의 대응에 바탕을 두며, 원인과 결과 같은 구체적인 관계에 의해 대상과 연결된다. (3) 상징symbol은 일반적인 기호로, 지시 대상과의 연관이 자연적인 것도, 또는 닮음에 의한 것도 아니다. 퍼스의 분류에서 사진은 도상이다.[4] 따라서 퍼스의 도식을 채택하면 "코드 없는 메시지"라는 언어학적 역설은 제거된다.

「이미지의 수사학」은 개념과 논조에서 여전히 바르트가 1960년대에 진행한 구조 분석의 틀 내에 머물지만, 『밝은 방』의 근본 특징이 될 논점들에 대한 흥미로운 일별도 보여준다. 바르트는 사진이 "코드 없는 메시지" 또는 "연속적인 메시지"라는 진술을 반복하나, 이와 더불어 "사실, 사진은 사물이 거기-있다being-there는 의식(이는 모든 사본이 일으킬 수 있을 것이다)이 아니라, 사물이 **'거기-있었다**having-been-there'는 의식을 일으킨다"는 진술도 하고 있다. (RF 33) 사진이 바르트에게 일으키는 "거기-있었다"라는 감각은 『밝은 방』의 중요한 구절들을 예고하지만, 초기의 이 에세이는 그런 특질이 지닌 함의를 결코 확대하지 않는다. 이 에세이의 주요 주장은 이미지의 수사학이 세 가지 메시지로 구성된다는 것이다. 언어적 메시지, 외시적 메시지, 상징적(문화적 또는 내포적) 메시지가 그 셋이다. 외시적 메시지를 본질적으로 해명할 때, 바르트는 사진과, 예컨대 드로잉 사이의 고유한

4 조금 부족한 설명이다. 퍼스가 분류한 세 가지 기호, 즉 도상, 지표, 상징 가운데서 사진은 도상이자 지표인 기호에 속하기 때문이다. 피사체와 닮아서 도상이지만, 피사체가 있어야만 생산될 수 있기에 지표이기도 하다. 저자의 요점은 바르트의 "코드 없는 메시지"가 소쉬르의 기호학에서는 논리적으로 불가능하지만, 퍼스의 기호학에서는 그렇지 않다는 이야기다. 퍼스는 관습적 코드로 성립하는 기호만이 아니라 지각적 유사성과 물리적 인과성으로 성립하는 기호도 제시하기 때문이다. 그런데 관습적 코드가 없기로는 도상뿐만 아니라 지표도 마찬가지다.

차이를 반드시 거론해야 한다. 외시라는 구조적 차원에서, 사진은 "코드로 구성되지 않은uncoded" 메시지를 제시하지만, 드로잉의 메시지는 코드로 구성된coded 것으로 존재한다. 사진의 즉물적 메시지는 기의와 기표의 변환에서 나오는 것이 아니라, 기계적인 등록registration에서 나온다. 반면에, 드로잉의 기록은 인간의 개입을 통해 일어난다.

바르트는 「이미지의 수사학」 서두에서 이미지는 현실과 유사성의 관계를 맺고 있어 열등한 의미를 대변한다는 뜻을 내비친 다음, 따라서 자신은 광고 사례들에 입각해서 그런 이미지를 분석할 것이라고 주장한다.

> 왜? 광고에서는 이미지의 의미작용이 확실하게 의도적이기 때문이다. 광고 메시지의 기의들은 제품의 특정 속성들에 의해 **선험적으로** 형성되며, 이 기의들은 가능한 한 분명하게 전달되어야 하는 것이다. 만일 이미지가 기호들을 포함하고 있다면, 이런 기호들은 광고 속에 가득, 최적의 독해를 바라는 상태로 형성되어 있음을 확신할 수 있다. 광고 이미지는 **솔직하다.** 또는 적어도 강조된 것이다. (RF 22)

이와 유사한 맥락에서, 바르트는 "외시적 이미지"라는 제목의 절을 "아날로곤으로서의 사진"이 지닌 복잡한 면들을 조금도 발전시키지 않은 채 끝낸다. 그의 주장에 따르면, "외시적 이미지는 상징적 메시지를 자연화하며, 내포적 의미를 부여하는 대단히 치밀한 (특히 광고에서) 의미론적 책략을 '순화'한다."(RF 34) 이 지점이 바르트에게 궁극적으로 중요한 것은 그것이 경고하는 위험—실은 프로파간다인 것을 자연스럽게 보이는 것으로 변

형시키는 데 사진을 써먹을 수 있다는 잠재적 가능성—때문이다.

그럼에도 불구하고 즉물적 메시지가 충분히 있는 한, 사진 속에는 대상
이 **거기-있다**는 일종의 자연스러움이 남는다. 이 자연은 자발적으로 그
재현된 장면을 만들어내는 것 같다. 명시적인 의미론 체계의 단순한 효
력에 어떤 사이비-진실이 은밀하게 대입되는 것이다. 코드의 부재는 메
시지에서 지적인 측면을 없앤다. 코드가 없으면 문화적 기호들의 토대가
자연 속에 있는 것처럼 보이기 때문이다. (RF 34)

발터 벤야민의 「기술복제시대의 예술작품」을 반향하는 한 언급에서 바르
트는 이렇게 결론 내린다. "기술이 발달해서 정보가 (그리고 특히 이미지가)
점점 더 확산될수록, 주어진 의미의 외양 아래 구성된 의미를 은폐하는 수
단도 점점 더 많아진다."(RF 34-35)

『밝은 방』에 이르기까지, 바르트가 사진이란 코드 없는 메시지 또는
연속적 메시지라는 자신의 진술에 계속 충실했다는 주장은 가능하다.
1977년에 한 인터뷰에서도 그는 이렇게 반복한다.

사진을 하나의 언어라고 하는 말은 거짓이기도 하고 참이기도 하다. 말
그대로의 의미에서는 거짓이다. 왜냐하면 사진 이미지는 현실을 유사하
게 복제한 것이라, 우리가 **기호**라고 부를 수 있는 그 어떤 불연속적인 입
자도 포함하고 있지 않기 때문이다. 사진에는 낱말이나 글자와 상응하는
것이 그야말로 전혀 없다. 그러나 사진의 구성, 즉 양식이 현실과 사진가

에 대한 정보를 제공하는 이차적 메시지로서 기능한다는 점을 고려한다면, 저 말은 참이다. 이차적 메시지는 **내포적 의미**로서, 이 의미는 언어다. 따라서 사진은 그것이 **외시적 의미**의 차원에서 보여주는 것과는 다른 무언가를 항상 내포한다. (GV 353)

바르트의 "취소의 말recantation"은 『밝은 방』 2부에 나온다. 그는 "오늘날의" 사진 논평자들, 즉 사진 속에 있는 "현실"을 거부하고, 즉시 쓸 수 있는 것은 술책(말을 바꾸면, 코드들)밖에 없다고 주장하는 사람들에게 반대한다. 그럼에도 불구하고 그는 다음을 인정한다. 비록 그 무엇도 사진이 유사하다는 점을 막을 수는 없지만, "이와 동시에 **사진**의 노에마는 유사성(사진이 모든 종류의 재현들과 공유하는 특징)과 아무런 관계도 없다. 나는 실재론자이고, **사진**이란 코드 없는 이미지 (⋯) 라고 단언했을 때도 이미 실재론자였지만, 실재론자가 사진을 현실의 '모사'라고 생각하는 것은 전혀 아니다. **사진**은 **과거에 실재했던 현실**의 발산물이라는 것이 실재론자의 생각이다."(CC 36/138 [5]: CL 88) 이 발언은 취소의 말로도 볼 수 있는데, 이는 바르트가 사진은 코드 없는 이미지를 대변한다는 취지의 에세이 「사진의 메시지」가 사진에 대한 후속 문헌들에서 빈번한 참고점 또는 출발점이 되었다는 점을 알고 있다는 의미에서 그렇다. 하지만 그는 다음 문장에서 이렇게

5 저자가 인용한 바르트는 대부분 영역본에 의지하고 있지만, 이 번역은 바르트의 원문을 찾아 옮겼다. 중역을 피하기 위해서이기도 하고, 『밝은 방』의 영역본 『카메라 루시다』에 대해, 영어권 이론가들이 제기한 불만을 몇 차례 접했기 때문이기도 하다. 사진에 대한 바르트의 사유에서 『밝은 방』이 차지하는 중요성을 염두에 두고, 이 책의 인용에 한하여 불어 원본의 위치도 영어본과 함께 병기했다. 예컨대, "CC 36/136"에서 'CC'는 'La Chambre claire'의 약자이며, 슬래시로 구분된 앞뒤의 숫자는 각각 해당 절과 쪽을 의미한다.

선언한다. "사진이 유사한 것analogique인가 아니면 코드로 구성된 것codeé인가 하는 질문은 좋은 분석 방법이 아니다."(CC 36/138: CL 88)

그러나 바르트는 사진의 메시지가 연속적이라고 정의했고, 이를 주축으로 삼아 사진의 본질적인 차이를 주장해왔다. 그런데 사진의 연속적인 메시지—코드 없는 메시지—가 언급되기는 해도, 당시에는 바르트의 관심을 거의 끌지 못한다. 코드가 없다면, 분석할 것도, 탐구할 것도 없는 것이다. 해독이 가능한 무언가를 갖는 것이 바르트에게는 매우 중요하다. 1971년의 한 인터뷰에서 그는 "해프닝"의 예를 들며 이렇게 말한다. 해프닝의 바탕에 있는 모든 것은 "속임의 가치와 활동들에 비해 매우 따분하고 빈곤하게" 보인다. "그래서 나는 항상 '해프닝'에 맞서 게임을 옹호할 것이다. '해프닝'에는 게임이 충분하지 않은데, 코드가 없는 우수한 게임이란 존재하지 않기 때문이다. 그러므로 코드는 반드시 취해야 한다. 코드를 능가하기 위해서라도 코드 속으로 진입하는 것은 필수다."(GV 145) 코드에 대한 이런 태도는 표면상 가벼워 보이는 이 맥락에서조차도, 코드 없는 메시지를 제한적으로만 탐구하던 1960년대의 바르트를 어느 정도 설명해준다.

더욱이, 바르트는 언어가 실물realia을 대신하는 의미작용의 원천임을 강조하는데, 이 입장은 그의 1960년대 저술들에 널리 퍼져 있다. 『패션의 체계The Fashion System』(1967)에서 바르트가 분석하는 것은 의복 자체가 아니다. 그의 소재는 패션에 대해 쓰인 글이다. 한편으로 바르트는 언어를 통해 의미를 분석하는 그의 방법론을 입증하는 데는 논의 항목이 무엇이건 별로 상관없다는 뜻을 비친다. 다른 한편으로 그는 이렇게 진술한다.

Roland Barthes
Système de la Mode

Aux Éditions du Seuil, Paris

그림 1.4 『패션의 체계』(1967) 표지.

『패션의 체계』는 또한 하나의 시적인 기획으로 이해될 수 있다. 즉 아무
것도 없는 전무 또는 거의 전무인 상태에서 어떤 지적인 대상을 창조하
는 것이다. 천천히, 바로 독자의 눈앞에서 하나의 지적인 대상이 지극히
복합적인 형태로 구체화된다. 그래서 누군가는 이렇게 말할 수 있을 것
이다. 시초에는 아무것도 없고, 유행하는 의류는 존재하지 않는다. 그런
건 아주 하찮고 전혀 중요치 않은 것이다. (…) 그러나 결국 새로운 대상
이 존재하게 되는데, 그것은 분석에 의해 창조된 것이다. (GV 67)

이것은 신화의 창조에 대한 자신의 생각을 설명하는 바르트다. 여기서 신
화는 하나의 커뮤니케이션 체계로서, 어떤 주제를 논하거나 묘사하는 데
쓰이는 언어의 의미작용이나 의미는 이 체계에 의해 존재하게 된다. 즉 해
당 주제는 언어를 통해서 현실에 존재한다는 생각이다.

하지만 1970년대가 되면, 바르트의 비평적 에세이들은 상전벽해처럼
변했다. 대부분의 논평자들은 『기호의 제국Empire of Signs』(1970)이나 『S/
Z』(1970)를 이러한 변화의 증거로 든다. 예컨대, 어떤 이는 "1966~1970
년 사이의 휴지기 이후 기호학에 대한 바르트의 환멸은 태도의 수정과 시
기적으로 일치"하는데, 이 태도는 "텍스트가 어떻게 의미를 생산하는가"를
떠나 "의미"를 향한다고 지적한다.(Ungar 1983, 69) 그러나 이 변화는 초점
의 재조정을 나타내는 것이지, 이전의 저술들에서 표명되었던 용어들, 즉
변함없이 이항적인 용어들을 완전히 포기한다거나 부정한다는 뜻은 아니
다. 자신의 작업에 대한 바르트 본인의 견해는 다음과 같다.

> [근원에 있는 것은] 사회적 관계들의 불투명함, 거짓 **자연**이다. 그래서
> 이를 뒤흔드는 최초의 충격은 탈신비화다.(『신화론』) 그런데 탈신비화 작
> 업이 반복되다가 굳어지면, 치환되어야 하는 것이 바로 탈신비화가 된
> 다. 기호에 대한 **과학**(당시 요청되었던)은 방법을 제공해서, 신화론의 행
> 위, 자세를 일깨우고 활기를 불어넣으며 무장을 시키려고 한다. 그런데
> 이번에는 그 과학을 어떤 상상계 전체가 막아선다. 염원한 것은 기호에
> 대한 과학이었으나, 그 뒤를 이은 것은 기호학자들의 (대개 매우 서글픈)
> 과학이다. 그래서 이제는 이 과학과 단절해야 한다. 즉 이 합리적인 상
> 상계 안에 욕망의 씨앗, 육체의 주장을 도입해야 한다. 이것이 바로 **텍스
> 트**, 즉 **텍스트** 이론이다. 그러나 다시 이 **텍스트**도 마비될 위험이 있다.
> 그것은 자기를 반복하고, 즐거움의 욕망이 아니라 독해의 요구를 증언하
> 는 생기 없는 텍스트들 속에서 자기를 팔아먹고 있는 것이다. 이런 **텍스**

트는 객설Babil로 퇴보하는 경향이 있다. 이제 어디로 가야 하나? 지금 내가 있는 곳이 여기다.(RB 71)

바르트가 취한 새로운 방향은 "기표"에 특히 주목한다. "내가 저항하고자 했던 것은 단지 (…) 본질적으로 재귀적인 담론, 즉 언어의 무한한 본성을 자체 내에서 창시하고 모방하는 담론들을 위해서, 그러니까 하나의 기의를 입증하는 것으로는 결코 끝나버리지 않는 담론들을 위해서였다."(GV 161) 이항 대립에 의존했던 것이 비단 그의 기호학적 방법론만은 아니었다. 모든 지적인 것에 대한 그의 접근이 대립하는 가치들에 대한 시인이었고, 실상 환호였다. 그는 이항관계를 에로티시즘과 동일시한다. 즉, "모든 것이 **단 하나만 차이가 있어도** 그에게 일종의 기쁨, 지속적인 놀라움을 산출했다."(RB 52)

바르트가 1970년대에 쓴 글들은 에로틱한 것에 대한 탐구가 특징이라고 할 수 있다. 그가 택한 소재는 일본 같은 외국 (그리고 확실히 이국적인) 땅을 탐색하는 여행자일 수도 있고, "뭉툭한 의미의 에로티시즘"일 수도 있으며,(RF 51) 텍스트의 즐거움(여기서도 에로틱한 즐거움)일 수도 있고, 또는 연인의 담론일 수도 있다. 그러나 그가 추구하는 것은 기표를 "이해하는" 또는 검토하는 것이지, 기의가 무엇인지를 교조적으로 해명하고 마는 것이 아니다. 그는 더 이상 기의가 존재한다는 것을 증명하려고 분투하지 않는다. 대신 의미를 유발하는 것 또는 의미를 쥐고 있는 것의 근원으로 돌아간다.

바르트의 관심사가 이렇게 방향이 달라지면서 두 가지가 바뀐다. 우선,

그의 새로운 관심사는 읽기와 쓰기 둘 다의 힘과 즐거움을 재확인한다. 그것은 즐거움plaisir 대 주이상스jouissance(자크 라캉Jacques Lacan, 1901~1981에게서 차용한 용어) 같은 몇 가지 중요한 대립을 주장한다. 과거에 바르트는 "즐거움/주이상스" "에크리튀르écriture/에크리방스écrivance"[6] 또는 "외시/내포" 같은 대립 쌍들을 의도적인 인공물이라고 했는데, 이제 그는 양자의 차이가 상당히 실재적이라고 주장한다. 예를 들면 이렇다.

> 즐거움은 위안, 이완, 안락 같은 가치들 속에서 보장되는 자아나 주체의 일관성과 연결되어 있다—그리고 나의 경우, 그것은 예컨대 고전 읽기의 영역 전체다. 반대로, 주이상스는 읽기의 체계 또는 발화의 체계로서, 이를 통해 주체는 자신을 정립하는 대신 자신을 상실한다. 방출을 경험하는 것인데, 이는 정확히 말해 주이상스다. (GV 206)

둘째, 이런 방향의 변화는 이미지를 대하는 새로운, 다소 변형된 입장을 낳는다. 이미지는 이제 바르트가 상호텍스트intertext와 자신이 맺는 관계를 묘사하는 방법이다. 여기서 상호텍스트란 독자의 삶-텍스트life-text와 저자의 문필 텍스트written text가 한데 어울려 창조되는 텍스트다. 바르트는 1971년 스티븐 히스Stephen Heath와 한 인터뷰에서 상호텍스트성에 대

6　에크리튀르/에크리방스는 바르트가 후기에 구분한 글쓰기의 두 방식이다. 안정된 의미작용을 바탕으로 의미에 대한 저자의 권력을 주장하며 요약이 가능한 글쓰기가 **에크리방스**인 데 반해, **에크리튀르**는 저자가 의미에 대한 권력을 주장하지 않기에 안정된 의미작용이 일어날 수 없고 요약될 수도 없는 글쓰기다. 『S/Z』에서 제시된 "쓸 수 있는 것le scriptible/읽을 수 있는 것le lisible", 「작품에서 텍스트로」(1971)에서 제시된 "텍스트texte/작품 œuvre" 같은 개념 쌍들과 대응하는 개념이다. 더 자세한 내용은 4장에서 다루어진다. 쓸 수 있는 것/읽을 수 있는 것에 대해서는 이 장 각주 8번을 참고.

한 그의 견해를 이렇게 서술한다. "상호텍스트적인 것 속에서, 말하자면, 나를 둘러싸고 있는, 나와 함께 다니는, 나보다 앞서 있는, 내 뒤를 따라오는, 그리고 당연히 내가 소통하는 수단이 되는 텍스트 속에서."[7] 과거의 문학을 즐기는 그의 취미를 설명하면서 바르트는 두 가지 논거를 사용한다.

첫째는 은유다. 비코Vico의 이미지에 따르면, 역사는 나선형으로 나아가고, 그래서 과거의 것들이 되돌아오지만, 동일한 장소로 되돌아오는 것은 분명 아니다. 따라서 과거의 취향들, 가치들, 행태, "글쓰기들"이 되돌아올 수는 있지만, 매우 현대적인 장소로 되돌아온다. 두 번째 논거는 사랑의 주체를 다룬 내 작업과 연결되어 있다. 이 주체는 라캉 이래로 상상계라고 불리는 영역에서 주로 발달한다. (⋯) 나는 과거의 문학과 생생한 관계를 맺는데, 그 이유는 바로 이 과거의 문학이 내게 이미지들을, 이미지와의 좋은 관계를 제공하기 때문이다. (GV 282-283)

그의 글쓰기 스타일은 이내 사라져버릴 것 같은 소소한 단편들을 적거나 엮은 단상(집)에 좀더 의존하게 되었는데, 바로 그만큼 바르트의 경향, 즉 "단편 조각, 미니어처, 분할된 칸, 반짝이는 세부 (⋯) 조감으로 보이는 들판의 광경, 창문, 하이쿠, 선 드로잉, 필사script, 사진, 연극에서는 이탈리아풍 '무대'"를 애호하는 경향도 그의 지적인 탐구의 무대에서 중심을 차지하게 되었다. (RB 70) 이와는 반대로, 영화에 관한 언급 대부분에서 바르트

7 Roland Barthes, "Entretien(A conversation with Roland Barthes)", *Le Grain de la voix: Entretiens 1962-1980*, Éditions du Seuil, 1981, 139.

는 이 인위적인 매체에 아무런 열정도 표현하지 않는데, 영화 매체는 "행동으로 넘어가는 모든 이행을 **본성**상 치명적으로 배제하기 때문이다. 영화에서 이미지는 재현된 육체의 부재를 **돌이킬 수 없다.**"(RB 84) 영화는 만질 수 있을 것 같은 환영을 만들어 관객을 애타게 하고, 영화의 이미지들은 생각에 잠기도록 배려하거나 생각을 촉진하지 못한다. 영화의 이미지들은 탐욕스러워서 정신을 다 앗아가버리는 것이다.

바르트는 "이미지와의 좋은 관계"를 과거의 문학작품이 제공한다고 했지만, 그럼에도 불구하고 그는 사상과 예술의 유사성 형식들을 싫어하는, 심지어 그것들에 적대감까지 가지고 있는 자신의 오랜 입장을 유지한다. 『신화론』 작업의 서두부터, 바르트는 일반적으로 받아들여지는 생각, 즉 기호들이 자연적이라는 사고를 갈가리 찢어버리고자 했다.

> 나는 언제나 사고와 예술의 유사성 형식들에 적대감을 느껴왔다. 그리고 이는 내가 언어 기호를, 이렇게 말해도 된다면, 그토록 사랑했던 이유와 정반대의 이유 때문이다. 나는 아주 오래전 소쉬르를 읽다가, 언어 기호 속에는 유사성이 전혀 없음을, 즉 기표와 기의 사이에는 닮음의 관계가 전혀 없음을 발견했다. 언어 기호에서, 그리고 언어 기호가 글로 변형된 문장들, 텍스트 등등에서 항상 나의 흥미를 끌었던 무언가가 바로 이것이다.
>
> 분석을 더 해보면, 우리는 유사성에 대한 맹비난이 실은 "자연스러운 것", 즉 사이비-자연pseudo-nature에 대한 맹비난임을 이해하게 된다. 사교적이고 순응주의적인 세계는 항상 자연 관념의 토대를 사물들이 서로

닮아 있다는 사실 위에 두는데, 그 결과로 만들어지는 자연 관념은 인위적인 동시에 억압적이다. "자연스러운 것"이란 (…) "대부분의 사람들에게 자연스러워 보이는 무엇"인 것이다.(GV 208)

유사한 것과 자연스러운 것에 대한 바르트의 반감은 정치적 고려, 즉 "사교적이고 순응주의적인 세계"에 근거가 있다. 게다가, 그는 라캉의 상상계가 의미상 "유사성, 즉 이미지들 사이의 유사성"과 밀접한 관계를 맺고 있다고 본다. "왜냐하면 상상계는 주체가 동일시의 과정에서 어떤 이미지에 달라붙는 영역이고 또 주체가 기표와 기의의 융합에 특히 의존하는 영역이기 때문이다."(GV 209) 바르트는 이미지가 지니고 있는 것 같은 유사성을 변함없이 경멸 또는 의심하면서도, 1970년대에 그가 쓴 글들이 증언하듯 상상계에 대한 탐색도 계속하기에, 이 둘 사이에서 갈등에 휩싸인다. 하지만 그가 관심을 두는 대상은 이미지(스테레오타입)나 신화, 또는 지시 대상이나 상징 구실을 하는 무언가의 존재라기보다, 이런 이미지들이 실상 조작자와 사기꾼에게 이바지하는 도구들임을 인지하고 이해하는 데에 이르지 못하는 대중인 것 같다. 기호의 세계를 이렇게 성찰 또는 비판(또는 해독)하지 못하는 사태는 바르트가 늘 불만을 품었던 사항이다. 그러나 1970년대에 그가 쓴 글들은 내면으로 돌아서 자아를 탐구하는데(즉, 바르트가 『밝은 방』에서 유일자에 대한 학문mathesis singularis이라고 한 방법론), 이 때문에 신화에 저주를 퍼부을 필요가 사라졌다.

 그래서 나는 고작 몇 장의 사진, 즉 나를 위해 존재한다고 내가 확신했던

사진들을 내 탐구의 출발점으로 삼기로 결심했다. 어떤 자료들과도 전혀 관계가 없고 오직 몇몇 육체와 관계가 있는 사진들이었다. 주관성과 학문 사이의 온통 관례적인 논쟁 속에서 내가 하게 된 기이한 발상은 이런 것이었다. 왜 이를테면 대상별로 새로운 학문은 없단 말인가? 왜 (더 이상 보편자가 아닌) 유일자에 대한 학문은 없단 말인가? 따라서 나는 나 자신을 모든 사진의 매개자로 간주하기로 마음먹었다. (CC 3/21-22: CL 8)

바르트의 글쓰기가 이렇게 방향이 달라지자, 이미지(상상계) 및 유사한 것도 1950년대와 1960년대의 글에서 표현되었던 반감으로부터 해방된다. 게다가 바르트는 1971년에 쓴 「오늘의 신화론La Mythologie aujourd'hui」이라는 제목의 논문에서, 지난 15년 동안 읽기의 학문에 변화가 일어났음을 인정한다. 그러므로 신화는 어떤 다른 대상이 되어버렸다. 이제 기표를 다루는 학문의 목표는 기호를 분석하는 것보다 기호의 위치를 교란하는 것이다. 가면을 벗길 필요가 있는 것은 더 이상 신화가 아니다. 반드시 뒤흔들어야 하는 것은 바로 기호 자체다.

장 리스타Jean Ristat, 1943~가 『프랑스 문학Les lettres frangaises』(1972년 2월 9일 자)을 위해 진행한 인터뷰에서 바르트는 문학의 과학에 대한 질문을 받았다. 그런데 많은 이가 『비평과 진실Criticism and Truth』(1966)에서 끌어냈던 듯한 결론과는 반대로, 바르트는 과학적 담론을 믿지 않는다고 고백한다.

만약 언젠가 문학의 과학이 존재한다면, 그것은 오로지 형식적인, 형식

롤랑 바르트의 사진

화된 과학일 수밖에 없을 것이다. 이래야만 문학의 과학은 모든 언어에 숙명적으로 깃들어 있는 이데올로기적 필연성으로부터 벗어날 수 있다. 내가 보기엔, 과학의 상상계, 즉 라캉식 의미의 상상계(그 자체가 주체의 오인으로 기능하는 하나의 언어 또는 일련의 언어들)가 존재한다. 단지 인문과학의, 사회과학의 모든 잡지를 읽어보기만 하면 되는데, 그 잡지들은 소위 과학적인 또는 초과학적인parascientifique 스타일로 쓰여 있다. 즉 이런 학파들의 상상계를 해부하는 것은 확실히 가능할 것이다. 에크리튀르, 이는 (저런 담론들의 에크리방스와는 정반대로) 우리에게 우리 언어의 상상계를 해체하도록 해주는 유형의 실천이다. 우리는 글쓰기를 하는 가운데 스스로 정신분석학적 주체가 된다. 우리는 우리 자신에게 특정 유형의 분석을 진행하며, 바로 그 순간 주체와 대상의 관계는 완전히 전치되고 무효가 된다. 인상주의 비평의 속성인 주관성과 과학적 비평의 속성인 객관성 사이의 오랜 대립은 더 이상 흥미를 끌지 않게 된다.(GV 164-165)

엄격하게 분석적인 에세이를 쓰는 자는—그(녀)가 기호학자이건, 구조주의자이건, 또는 무엇이건 간에—읽기의 외부에 머물 것이라는 말로 그는 이 비판을 확대한다. "텍스트를 읽는 일"은 구조들이나 서사 모델들을 서술하거나 검증하는 일과는 일치하지 않는 어떤 방식으로 독자를 끌어들인다.(GV 165) 에크리튀르는 진행 중인 활동이며 그 자체가 목적이다. 에크리튀르의 필자는 의식의 차원이 아니라, 육체의 차원에서 텍스트를 읽어왔다. 그래서 그(녀)는 생산물이 아니라, 구술된 텍스트의 생산—텍스트가

그림 1.5 『기호의 제국』(1970) 표지.

글로 쓰인 과정—에 자신을 쏟아 넣었다. 이 견해는 사진을 주제로 나섰던
바르트의 마지막 소풍 『밝은 방』에서 의미심장한 모습으로 나타난다.

바르트의 1970년대 저술 중 몇몇에서 눈에 띄는 측면이 또 하나 있다.
그가 사진이나 삽화를 단지 백과사전이나 참고 서적의 방식—1954년의
책 『미슐레Michelet par lui-même』에서 도판들이 일차적으로 했던 기능처럼
—으로만이 아니라, 텍스트들과 결합하고 텍스트에 스며드는 이미지로도
사용한다는 점이다. 『기호의 제국』은 이런 서두로 시작된다. "텍스트는 이
미지들에 붙은 '주'가 아니며, 이미지들은 텍스트에 붙은 '삽화'가 아니다.
(…) 텍스트와 이미지가 서로 얽혀들며 추구하는 것은 육체, 얼굴, 글쓰기
같은 기표들의 순환과 교환이 확실하게 일어나는 것, 그리고 기표들 속에
서 기호의 퇴각을 읽는 것이다." 기호들이 퇴각하면 바르트 쪽에서도 관
찰, 분석, 글쓰기에 새롭게 접근해야 할 것이다. 『기호의 제국』에서는 변화

　　　　　　　　　　　　　　　　　　　　　　롤랑 바르트의 사진

몇 가지가 한꺼번에 시도된다.

첫째, 바르트가 스스로 감행한 도전은 자신의 문화가 사용하는 문자 언어의 도가니 바깥에서 의미생성significance의 기호를 찾아내 지식을 얻는 것이다. 바르트에게 일본—"기표들의 제국이 너무나 광대하고 발화의 과잉 상태가 너무 심해서, 언어는 불투명한데도 기호들의 교환은 매혹적일 정도로 풍부하고 유동적이며 미묘한 상태에 머무는" 나라(ES 9)—은 이미 존재하고 있는 신화론을 해체해야 할 필요 없이, 관찰에만 근거한 체계를 형성하는 데 알맞은 미지의 땅terra incognita이 된다. 개념상 바르트의 "일본"은 서구의 정반대다. 예를 들어, 일본 미술은 서양 미술처럼 모방적이지 않다. 서양 미술은 "허구적 존재의 '생명력life', 즉 '현실감'을 강화하기 위해 분투"하지만, 오히려 "일본의 경우는 구조 자체가 허구적 존재를 **인공적인 산물**의 특질을 지니도록 복원하거나 제한한다. 즉 최고의 지시적 알리바이인 살아 있는 생명체의 알리바이와 단절된 기호를 만드는 것이다." (ES 7)

바르트는 특히 일본의 연극에서 이런 "단절"을 알아본다. 거기서는, 예컨대 "동양의 여장남성이 **여성**을 모사하는 것이 아니라 기호로 나타낸다." (ES 53) 일본의 연극이 추구하는 것은 구체적인 여성의 모습을 취하는 변신이 아니라 여성성의 번역인데, 이는 단지 보이기 위한 것만이 아니라 읽히기 위한 것이다. 유럽 예술은 현실의 환영을 완벽하게 만드는 데 의존하지만, 이런 의존이 일본 연극에서는 중요하지 않다. 그런데 바르트에 따르면, 유럽 예술은 현실을 완벽하게 모사하려다가 배우와 관객 모두가 유지하려 애쓰는 거짓(또는 환영)을 창출한다. 바르트는 르네상스 이후 서구의

무대가 (관객이 무대 위 배우들을 염탐하고 있다는 가정을 지닌) 본성상 신학적인 장치라고 주장한다. "그것은 원죄의 공간이다. 즉 한쪽에는 빛 속에 이를 짐짓 모르는 체하는 배우가, 즉 동작과 대사가 있고, 반대쪽에는 어둠 속에 관중이, 즉 의식이 있다."(ES 61) 관객이 언제나 조종자의 현존을 잊을 수 있다면, 쓸데없이 의구심을 품을 것도 없다고 그는 볼멘소리를 한다. 서양이 "육체와 정신, 원인과 결과, 동력과 기계, 감독과 배우, 운명과 인간, 하느님과 피조물" 사이에 확립한 은유적 연결 고리는 계속되는데, 왜냐하면 서구 무대에서는 조종자들이 감추어져 있고, 이 사실이 그들을 신으로 만들기 때문이다. (ES 62) 일본은 연극에서 이런 종류의 히스테리를 추방했다. "분라쿠에 나오는 인형들은 줄에 매달려 있지 않다. 줄이 더 이상 없으니 은유도 더 이상 없고, 숙명도 더 이상 없다. 꼭두각시 인형이 더 이상 피조물의 흉내를 내지 않기에, 인간도 더 이상 신의 손안에 든 꼭두각시 인형이 아니다. **내면**은 더 이상 **외면**을 지배하지 않는다."(ES 62)

하이쿠 역시 바르트를 사로잡는다. 이 예술 형식에서 그는 "의미의 면제l'exemption de sens"를 대면한다. 『롤랑 바르트가 쓴 롤랑 바르트Roland Barthes by Roland Barthes』(1975)에서, "의미의 면제"는 바르트가 꿈꾸는 세계, 즉 "'모든 기호의 부재'가 상상된" 세계를 가리킨다. (RB 87) 바르트는 『글쓰기의 영도Writing Degree Zero』(1953)에서부터 이 꿈에 대해 쓰기 시작했고, 아방가르드 텍스트, 일본, 음악 등에 관해 쓰면서 수없이 이 꿈을 지속적으로 확언했지만, 그는 대중의 의견, 즉 **독사**Doxa에도 이런 꿈의 묘한 판본이 존재함을 안다. **독사**는 의미를 좋아하지 않기에, "**구체적인 것으로** 의미의 침입에 맞선다(이는 지식인들의 책임이다). 여기서 구체적인 것이란

롤랑 바르트의 사진

의미에 저항한다고 여겨지는 것이다."(RB 87) 바르트는 하이쿠가 이해할 수는 있는 것이라도 의미하는 것은 아무것도 없다고 본다. 바르트에게 이와 똑같이 중요한 사실은 하이쿠가 결코 묘사를 추구하지 않는다(일본 연극이 사실주의를 추구하지 않는 것과 마찬가지로)는 점이다. 하이쿠의 본질은 "그야말로 '지속될 수 없는' 순간"의 제시다. "그런 순간에 사물the thing은, 이미 언어에 불과하면서도 발화될 것이다. 즉, 한 언어에서 다른 언어로 이동하면서 스스로 이런 미래의 추억이 되고, 그럼으로써 과거가 된다."— "사물을 실체가 아니라 사건으로 파악"하는 것이다. (ES 77-78)

일본 예술을 바라보는 바르트의 견해에 관해 앞서 살펴본 일반적인 면들을 감안하면, 『기호의 제국』에서는 그가 사진을 은유적 용도로 사용한다는 점을 가려낼 수 있다. 거기에는 보완적인 것과 부정적인 것이 둘 다 들어 있다. 『기호의 제국』 4쪽에서 바르트는 자신이 에세이에서 "결코, 어떤 의미에서도, 일본의 사진을 찍은 적이 없다"고 서둘러 주장한다. 5년 뒤에 한 인터뷰에서도 그는 이런 말을 되풀이한다. "나는 일본의 사진을 보여줄 작정은 아니었다."(GV 229) 여기서 볼 수 있는 것이 바르트의 집요한 반감인데, 이는 사진이 흔히 그에게 보여주는 유사한 것 또는 사실적인(자연적인) 것에 대한 반감이다. 그의 반감은 너무나 널리 퍼져 있는 추정 때문에 일어난다. 즉 대중이 목격하는 것은 실재고, 거기에는 어떤 가정도, 코드도, 조작도 가해지지 않았다고 여기는 추정 때문이다. 바르트는 아직 사진과 진실의 관계를 깨끗이 해결하고 마음을 정한 상태가 아니었기에, 사진 매체에 대한 매혹과 혐오, 즉 그가 보기에 사진이 이바지하고 또 사진이 흔히 대변하는 정치적 또는 조작적 용도에 대한 혐오 사이에서 동요한다. 게

다가 사진이 묘사적인 그리고/또는 메마른 성질을 띠고 있다는 함의도 감지되는데, 이 둘은 모두 일본의 미학에는 없는 부정적인 성질들이다. 이와 유사한 맥락에서, 정교하게 거행되는 일본 요리는 서양의 "사진으로 찍은 음식, 우리 여성 잡지의 야단스러운 구성"과 대조된다. (ES 14) 일본 문화의 대부분은 그 순간의 삶을 음미하는 특질—바르트가 글쓰기(에크리튀르)와 연결하는 과정과 관계가 있는 특질—을 전달하는데, 이런 특질이 당초에는 바르트가 사진과 결부시키는 특질들과 반목하는 것으로 표상된다.

사토리는 서양인들이 아마도 "각성illumination, 계시revelation, 직관 intuition"으로 번역할 듯한 용어인데, 이를 바르트는 "다름 아닌, 언어가 중지되는 공황 상태, 우리 안에서 코드의 지배를 지워버리는 공백, 우리를 인간으로 구성하는 내부의 낭독을 깨뜨리는 틈", 즉 해방을 가져다주는 "비언어a-language" 상태라고 정의한다. (ES 75) 이는 바르트가 서양 문화에서 너무나 악덕하다고 보는 언어의 순환cycle을 철폐하는 상태다. 그래서 그는 이 상태의 특징을 "섬광flash"이라고 한다. 이 시점에 바르트가 사용한 **섬광**이라는 용어는 사진의 **섬광**과 모순되는 모양새다. 때때로 사진의 **섬광**은 사진가가 쓰는 조명과 결부될 뿐만 아니라, 시간 속의 한 찰나, 한 순간을 포착할 수 있는 사진의 능력과도 결부되곤 한다. 그리고 **사토리**의 의미는 갑작스러운 불길처럼 폭발하는 것, 일순간 타오르는 것이다. 그러나 아직도 사진이 내포하는 의미는 어둠과 정체다(카메라 루시다, 즉 밝은 방이 아니라 카메라 옵스큐라, 즉 어두운 방인 것이다).

거울은 사진과 흔히 결부되는 또 하나의 은유로, 바르트도 이를 『기호의 제국』에서 언급한다. "서양에서 거울은 본질적으로 나르시시즘과 관계

가 있는 물건이다. 인간은 거울을 그 안에다 자신을 비춰보는 목적으로만 생각한다. 그러나 동양에서는 보아하니 거울이 비어 있는 것 같다. 그것은 상징의 공허 자체를 나타내는 상징인 것이다."(ES 78-79) 도가道家의 한 대가에 따르면, "완전한 사람의 정신은 거울과 같다. 그것은 아무것도 거머쥐지 않지만 아무것도 뿌리치지 않는다. 받아들이기는 하나 부여잡고 있지는 않는 것이다."(ES 79) 바르트의 묘사에 따르면, 동양에서는 거울을 무수한 것을 반영하는, 즉 "기원 없는 반복"을 제공하는 장치로 본다. 동양의 거울 은유와 연결되는 실체 없음intangibility, 그리고 사토리, 하이쿠, 일본의 선묘 미술과 결부되는 각성 또는 감지의 섬광은 바르트에 의해 필름 없이 사진을 찍는 일에 비유된다.

> 의미는 하나의 섬광, 즉 한 빛줄기에 불과하다. 셰익스피어는 이렇게 썼다. **감각의 빛은 사라지고, 그러나 보이지 않는 세계를 계시했던 섬광이 번쩍할 때.** 그러나 하이쿠의 섬광은 아무 각성도, 아무 계시도 남기지 않는다. 그것은 아주 조심스럽게(일본식으로) 사진을 찍을 때의 섬광과 같지만, 카메라에 필름을 넣는 것은 잊어버린 상태다. (ES 83)

바르트는 저 인용문을 셰익스피어의 것이라고 하지만, 이는 오해다. 그것은 실상 윌리엄 워즈워스William Wordsworth, 1770~1850의 『서곡The Prelude』에 나오는 구절이다. (Moriarty 1991, 4) 그럼에도 불구하고 이 인용문이 입증하는 사실은, 일단 바르트가 섬광과 각성의 사진적 의미를 일본식 견해와 연관시키자, 사진이 불러일으키는 몇몇 긍정적 특질을 탐구할 수 있는

문이 열렸다는 것이다.

자신의 방식대로 "일본"을 경험하는 동안 바르트의 흥미를 끌었던 또 하나의 개념은 "흔적"이다. "흔적"은 하이쿠가 남긴 인상을 논할 때 바르트가 강조하는 것이지만, 실제로 그것은 일본에서 내오는 음식 상차림, 일본 선묘 미술 대부분의 본성, 심지어는 도쿄에서 길을 찾아갈 때 느끼는 정취에 이르기까지, 그의 여러 논의에 반복해서 나타난다—"이 도시를 알려면 오로지 민족지학자와 같은 활동을 하는 수밖에 없다. 이 도시에서 방향을 찾으려면 책이나 주소가 아니라, 걸어서, 둘러보면서, 습관적으로, 경험을 통해야 한다. 여기서는 모든 발견이 강렬하되 덧없어서, 그 발견이 반복되거나 회복될 수 있는 경우는 오직 그것이 당신에게 남겨놓은 흔적을 기억할 때뿐이다."(ES 36) "흔적"(또는 특징trait)은 "시간 위에 새겨진 어렴풋한 틈 같은 것 (…) '설명이 없는 [결여된] 광경'"이다.(ES 82)

흔적이라는 단어가 불러일으키는 중요한 특질 중 하나가 물리적 현존감인데, 이는 과거의 시간에 실행되거나 만들어졌지만, 현재 시간에 남아 있으며, 미래의 시간에도 존재할 가능성이 있는 감각이다. 이 특질은 실체/"사물"의 뿌리를 단순히 지적인 세계만이 아니라 물질계 또는 감각계에 내리게 한다. 『기호의 제국』에 실린 일본의 필묵화 도판 아래 바르트는 이렇게 써두었다. "어디부터가 글쓰기인가? 어디부터가 그림인가?"(ES 21) 일본 미학의 일부는 최종 산물의 솜씨나 연주에 의해 얻어지거나 경험되는 가치라고 바르트는 주장한다. 예술가나 작가의 손이 남긴 흔적 그리고 서양의 전통에서는 분리되어 있는 매체들의 혼합이 삶의 유동성 속에서 어떤 자각을, 심지어 관능적 즐거움마저 창조해낸다. 물리적인 흔적의 중

롤랑 바르트의 사진

요성을 인식하면 사진의 물질성—사진을 구별 짓는 독특함—이 무대의 중앙으로 나가는 것도 허용하게 된다. 이런 일이 『밝은 방』 이전에 일어나지는 않는다. 하지만 『기호의 제국』에서 대략 선을 보이기는 하는데, 특히 바르트가 독자의 주의를 노기 장군과 그 부인의 사진으로 이끌 때 그렇다.

이 사진들에 대해서는 바르트가 매우 구체적으로 변한다. 그가 독자에게 해주는 이야기에 따르면, 그 사진들은 1912년 9월 13일에 촬영되었으며, 노기 장군은 뤼순 항에서 러시아군을 무찌른 승리자였다. 일본의 천황이 "방금" 죽자, 노기 장군과 부인은 "그다음 날 자살하기로 결심했다."(ES 91) 독자는 자신이 죽을 시점을 아는 얼굴들을 보고 있다. 여기서 바르트의 요점은 이 사진 초상들이 죽음의 의미가 면제되는 경우를 대변하거나 지시한다는 것이다. 그러나 이 결론을 그가 끌어낼 수 있는 것은 오로지 그 초상들이 사진이기 때문에, 좀더 구체적으로 말하면 특정 시간과 장소에 뿌리를 둔 사진들이기 때문이다. 1970년에 바르트는 그의 시공간 바깥에 있는 이들이 영위한 삶의 경험을 함께 나눌 수 있는데, 이는 그들의 물리적 흔적이 남아 있어서 대면 또는 검토가 가능하기 때문이다.

일본에서 틀frame이나 단편fragment은 전체보다 더 중요하고 더 의미가 있다.

이것은 더 이상 공간을 한정하는 거대하고 연속적인 벽이 아니라, 나를 둘러싸고 있는 광경("광경들")의 파편들에서 추출한 추상적인 것이다. 벽은 글이 쓰이면서 무너져 내린다. 정원은 자잘한 광물(자갈, 모래에 새겨진 써레 자국)로 짜인 융단이다. 공적인 장소는 순간적으로 일어나는 일련의

사건들이며, 이 사건들은 너무나 생생하게, 너무나 미묘하게 폭발적으로 눈에 띄는 바람에, 도대체 어떤 기의든 '발생할' 새도 없이 기호는 소멸한다. (ES 107-108)

그래서 적어도 일본에서는 바르트가 노기 장군과 그 부인의 사진 초상을 고찰하는 일에서 목적을 발견할 수 있다. 왜냐하면 개인과 그의 신체적 또는 공식적 제시가 분리되어 있지 않기 때문이다. 순간적인 작업이 각 개인의 본질을 전달하고 "섬광처럼 이 유명 인사들에게 다다른다." 「미슐레, 역사와 죽음Michelet, l'Histoire et la Mort」(1951)에는 사진에 대해 바르트가 지녔던 가장 초기의 이미지들 가운데 하나가 들어 있다. "그리하여 이 역사가가 마치 사진가처럼 어떤 화학작용을 통해서 이전에 경험되었던 것을 **드러내 보여주는** 그날이 올 때까지는, 서로를 뒤따르는 인간들의 육신이 **역사**의 사건들이 남긴 어슴푸레한 흔적을 보존한다."(Lombardo 1989, 139에서 인용) 이 인용문은 바르트가 흔적과 사진의 활동 또는 본질 사이에서 본 연결을 확인해준다.

　바르트는 자신이 결코 일본을 "사진 찍은" 적이 없다고 단언하면서 『기호의 제국』을 시작한다. 연장선상에 있는 바르트의 또 다른 주장에 따르면, "그가 한 것은 정반대였다. 일본이 그에게 수많은 '섬광'을 퍼부었던 것이다."(ES 4) 바르트가 당초 고려하지도 않았고, 또 이 텍스트 내에서 완전히 화해하지도 않은 것은 사진의 힘이다. 즉 그가 부정적으로 보았던 신화를 초월할 수 있고, 자신이 일본에서 발견한 즐거움과 흥분의 특징인 "틀" "흔적" "섬광"을 대변하거나 나누어 가질 수 있는 사진의 힘은 고려되지도,

그림 1.6 「제3의 의미」(1970) 수록지
『카이에 뒤 시네마』 222호 표지.

화해에 도달하지도 않았던 것이다. 그래도『기호의 제국』이 증언하는 사유의 변천은 사진에 관한 바르트의 지적 여정에 필수 불가결한 것이다. 왜냐하면 이 변천으로 이미지에 대한 그의 고찰에 새로운 관점이 도입—1970년에 쓴 또 한 편의 글과 마찬가지로—되고, "의미의 면제"라는 개념이 더욱 명확하게 탐구되기 때문이다.

1970년에 나온 또 다른 글에서 바르트는 영화감독 세르게이 예이젠시테인Sergei Eisenstein, 1898~1948에 대한 생각을 몇 가지 내놓는다. 바르트의 에세이 「제3의 의미Le Troisième sens」에서 초점은 예이젠시테인이 만든 영화들이 아니라 그의 작품에서 부산물로 나온 영화 스틸들이다. 바르트가 사진 스틸에 귀속시킨 처음 두 의미는 (1) 정보적informational 의미와 (2) 상징적symbolic 의미다. 첫 번째 의미는 커뮤니케이션 영역에 이바지하고, 두 번째 의미는 적어도 네 가지—지시적, 서사적diegetic, 예이젠시테인적,

역사적—차원에서 작용하며, 스틸의 의미작용을 대변한다. 이 범주들은 사진의 "의미"에 관해 겉보기로는 상당히 완전한 것 같은데도, 바르트는 여기에 세 번째 범주를 추가할 수밖에 없다는 느낌에 사로잡히는데, 왜냐하면 아주 단순하게도 첫 번째와 두 번째는 의미가 명백하기 때문이다. 두 번째 의미에 관해 바르트는 이렇게 쓴다. "상징적 의미는 (…) 의도적이며(그것은 저자가 의도했던 의미다), 일반적인 공용의 상징적 어휘 사전 같은 것에서 추출되는 것이다. 다시 말해, 상징적 의미는 메시지의 수취인이자 독해의 주체인 나를 찾아오는 의미이며, 에이젠시테인을 떠나와 **나를 마중하는** 의미다."(RF 43-44) 상징적 의미는 "닫혀 있는 의미"라 분명하다. "명백한 의미는 '아주 자연스럽게 마음에 떠오르는' 의미"다. (RF 44)

의미를 계층화하고 이해하는 대목에다가 바르트는 사진 스틸에 대한 분석에서 남는 무언가가 있을지도 모른다는 명제, 즉 관습적이거나 명백한 의미를 "초월하는" 무언가가 있을지도 모른다는 명제를 집어넣는다. 이 무언가는 그가 "확신할" 수는 없지만…… "정당화되는—일반화될 수는 없다 해도—것이다."(RF 43) 제3의 의미는 "이론적 개별성을 보유한다." 그것은 "**의미생성**[시니피앙스signifiance]의 차원에 속하는데, 이 용어는 (의미작용signification의 영역이 아니라) 기표의 영역을 지시하는 장점, 그리고 이 용어를 제안한 쥘리아 크리스테바Julia Kristeva, 1941~가 개척한 길을 따라 텍스트 기호학sémiotique du texte에 합류하는 장점을 지니고 있다."(RF 43) 바르트는 이 의미를 뭉툭한, 즉 "'과다해' 보이는" 것이라고, "나의 지적 작용이 완전히 흡수할 수는 없는 어떤 가외의 보충, 즉 끈질긴 동시에 덧없고, 선명한 동시에 아리송한 의미"라고 구별한다. (RF 44) 그리고 10년 후 『밝

은 방』에서 반복될 한 구절에서, 바르트는 "문화, 지식, 정보 너머로" 확장되는 뭉툭한 의미에 대해 말한다.(RF 44)

예이젠시테인의 스틸들에서 바르트는 자신이 예이젠시테인은 의도하지 않았던 어떤 것을 알아본다고 믿는다—무언가 "특정한 **정서**를 지니고 있지만 (…) [이 정서는] 결코 끈적거리지 않는다. 그것은 우리가 좋아하는 것, 우리가 옹호하는 것을 그저 **지명**만 하는 정서, 즉 정서와 가치의 일체 émotion-valeur다."(RF 51) 배우의 분장에서 바르트가 보는 것은 어떤 과잉, 즉 감정이나 정서의 표현을 조롱하는 동시에 그 정서의 위엄이나 힘을 유지하는 과잉이다. "뭉툭한 의미는 언어 체계에(심지어는 상징의 체계에도) 속하지 않는다."(RF 51, 54) 뭉툭한 의미를 논하는 바르트의 능력은 서술과 분석에 의해 좌절된다. 그가 설명하듯이, 그는 자신이 뭉툭한 의미를 감지하는 장소를 단지 지명만 할 수 있을 뿐이다. 즉 가리킬 수는 있으나 번역할 수는 없다—그가 변환을 시도한다 해도 아무 가치가 없을 것인데, 왜냐하면 그것은 "기의 없는 기표"이기 때문이다.(RF 55)

사진에 대한 바르트의 견해가 전개되는 과정을 보면, 『기호의 제국』은 시각적인 것의 진가를 이해하기 위한 새로운 복합적인 의제를 제시한다면, 「제3의 의미」는 기적적인 것, 즉 주어진 영화 스틸이 포함 또는 보유하고 있어 그 현존을 전달할 수 있는 기적적인 것의 개념을 부지불식간에(그리 보인다) 도입한다. 이것이 부지불식간인 것은 바르트가 뭉툭한 의미를 사진에만 있는 유일무이한 요소로 강조하지 않는다는 의미에서다. 거론된 사진들의 맥락을 감안하면, 바르트가 쥔 탐구의 실마리는 예술가의 의도성과 이런 의도성의 외부에 있음에도 불구하고 의미를 등재하는 지점들

에 대한 논의 안에 들어 있는 것 같다. 영화의 전문용어를 사용하여 바르트는 말한다. "뭉툭한 의미는 대항-서사counter-narrative의 축도임이 분명하다. 이 의미는 여기저기 살포되어 있고, 거꾸로 뒤집을 수 있으며, 자체의 시간성에 빠져 있는 관계로, (발생한다면) 숏, 시퀀스, 통합체syntagm(기술적이든 서사적이든) 가운데 하나로부터 실로 완전히 다른 '스크립트'를 만들어낼 수 있다. 전대미문의 스크립트, 논리에 대항하지만 그러면서도 '진실한' 스크립트가 생겨나는 것이다."(RF 57) 바르트는 영화에서 "영화적"인 것은 제3의 의미이며, 이 의미는 소설에서 "소설적"인 것과 동족이라고 본다. 제3의 의미는 알 수 없는 그 무엇je ne sais quoi으로, 고려 중인 매체가 무엇이든 간에, 그 매체를 넘어서면서도 여전히 그 매체와 결연을 맺고 있는 어떤 것이다. 심오하게도, 뭉툭한 의미는 아무것도 모사하지 않고, 아무것도 재현하지 않는다. 그리고 바르트가 『밝은 방』에서 좀더 극적으로 또는 숙명론적으로 쓰게 될 것처럼, "바로 이 같은 해석의 정지 속에 사진의 확실성이 있다. (…) 그러나 또한 애석하게도, 사진이 확실하면 할수록 내가 사진에 대해 할 수 있는 말은 정비례로 없어진다."(CC 44/165-166: CL 107)

「제3의 의미」는 비평의 메타언어metalanguage가 포착할 수 없어 남는 "의미"가 있다는 개념을 분명하게 내놓는다. 제3의 또는 뭉툭한 의미는 텍스트(어떤 매체나 어떤 장르의 텍스트든)와 분리되어 있기 때문에, 그 매체 자체의 서사뿐만 아니라 분석과 비평의 서사와도 거리를 둔다. 바르트의 역설적인 지적은 이렇다. 의미론적으로 그는 뭉툭한 것의 위치를 언어의 외부 또 그 매체의 구조 외부에 두어야 하지만, 그럼에도 불구하고 뭉툭한 것은 그 매체와 연결되어 있다는 것이다. 그래서 영화 스틸은 사진 매체의 사

레라기보다, 영화 매체의 추출물로 파악된다. 그는 뭉툭한 의미가 공유될 수 있다고 내비치기까지 한다.

결과적으로 우리가, 즉 당신과 내가 이러한 이미지 앞에서 분절된 언어의 층위—말하자면, 나 자신의 텍스트의 층위—에 머문다면, 뭉툭한 의미는 존재할 수 없을 것이고, 비평의 메타언어 속으로 진입하지도 못할 것이다. 이는 뭉툭한 의미가 (분절된) 언어의 바깥에 있지만, 그러면서도 대화interlocution의 내부에 존재한다는 것을 뜻한다. 왜냐하면 내가 말하는 이미지를 바라볼 경우, 당신은 그 의미를 알 수 있기 때문이다. 우리는 분절된 언어의 "어깨 너머로" 혹은 "등 뒤에서" 그 의미의 이유에 동의할 수 있는 것이다. (나중에 다시 다루겠지만, 정녕 고정된) 이미지 덕분에, 혹은 차라리 (솔직히 말하면 매우 드문 것이지만) 이미지 속에 있는 순전히 이미지인 것 덕분에, 우리는 말이 필요 없고 중단 없이 서로를 이해한다. (RF 55)

바르트는 스틸 사진을 그것이 대변하는 영화와—아주 정확하게—관련시킨다. 그러므로 뭉툭한 의미의 본성에 대한 그의 분석은 존재의 기원이 텍스트—영화의 서사—에 있는 인공물artifact에 머문다. 스틸 사진은 그 텍스트와 비평가의 메타언어를 초월할지 몰라도, 스틸 사진의 맥락은 여전히 영화 장르에 속하는 것이다.

　"스틸 사진The Still"이라는 제목이 붙은 「제3의 의미」 결론 절에서, 바르트는 제3의 의미를 결합할 수 있는 능력이 오직 영화 스틸에만 있다고 가

정한다. "단순한 사진도, 구상 회화도 [제3의 의미]를 취할 수 없는데, 왜냐하면 그것들에는 디에게시스diegesis의 지평, 상대적 배치configuration(다시말해, "가치관을 완전히 전복할 수까지 있는 변이mutation")의 가능성이 없기 때문"이라고 바르트는 말한다.(RF 60) 뭉툭한 의미를 분절해내고 분석해가는 바르트의 작업은 이 에세이를 시초로 해서 1970년대에 쓴 글들에서도그 반향을 볼 수 있지만, 그만큼 중요한 점은 사진 매체 자체에 내재한 것으로 인정된 것은 아무것도 없다는 사실이다. 그러나 바르트가 『밝은 방』에서 사진이라는 매체에 다시 초점을 맞추자, "우리에게 단편의 **내부**를 보여주는" 영화 스틸은 그때서야 모든 사진(단지 영화 스틸만이 아니라)의 잠재력과 비교가 가능해진다. 여기서 사진의 잠재력은 역사에 구두점을 찍을수 있는 것, 이차 텍스트의 단편이 될 수 있는 것으로, 이때 이차 텍스트는 **단편을 초과하는 존재를 결코 갖지 못한다.**(RF 61)

바르트는 영화의 시간을 하나의 구속 요소로 본다—머물러 있지도 못하게 하고, 보거나 주목하는 데도 지장을 주고, 궁극적으로는 이해와 음미도 방해하는 요소라는 것이다. 그러므로 움직임은 바르트가 영화의 본질로 인정하기 싫어하는 어떤 것이다. 움직임은 소설의 플롯과 마찬가지로 "단지 치환이 이어지는 틀" 같은 기능을 할 뿐이라고 그는 주장한다.(RF 61) "스틸은 순간적인 동시에 수직적인 읽기를 주입함으로써 (단지 운영 시간일 뿐인) 논리적 시간을 비웃는다."(RF 62) 바르트는 그가 진정 추구하는 것이 "읽기와 그 대상인 텍스트 또는 영화의 진정한 변이"임을 깨닫는인식으로 결론을 맺는다.(RF 62) 그래서 「제3의 의미」는 결국 사진에 대한 이전의 또는 이후의 어떤 논의들보다 더 『S/Z』에 나오는 작가적 텍스트

writerly texts와 독자적 텍스트readerly texts[8]에 대한 고찰과 가까운 대오에 선다.

『롤랑 바르트가 쓴 롤랑 바르트』가 출판된 1975년이 되면, 바르트는 이미지 전반을 그저 즐거운 것으로 여기는데, 그중 주종은 사진 이미지다. 『롤랑 바르트가 쓴 롤랑 바르트』의 텍스트는 『기호의 제국』과 「제3의 의미」에서 보이는 고찰들과 결론들을 많이 반복하지만, 또한 사진에 의미심장한 몇 개의 개념을 추가하거나 강화하기도 한다. 제스처는 바르트의 작업에서, 특히 1970년대의 작업에서 되풀이되어 나타나는 개념이다. 바르트는 이 개념의 문화적 전례를 보들레르라고 본다.

8　"작가적 텍스트/독자적 텍스트"는 리처드 밀러가 옮긴 『S/Z』 영역본(1973)의 번역어 "the writerly (text)/the readerly (text)"를 그대로 옮긴 번역어다.(그레이엄 앨런, 『문제적 텍스트 롤랑/바르트』, 송은영 옮김, 앨피, 2006) 두 번역어의 원어는 'le (texte) scriptible/le (texte) lisible'이다. 손택과 바르트 두 사람과 모두 친했고, 『밝은 방』을 포함해 바르트의 많은 글을 번역한 리처드 하워드는 밀러의 번역어가 "독자의 이해를 돕는" "설득력 있고 노련한" 선택이었다고 칭찬했는데,(S/Z, viii-ix) 동의하기 힘든 칭찬이다. 바르트가 쓴 "le (texte) scriptible/le (texte) lisible"은 쓰고 읽는 행위에 방점이 있는 반면, 밀러가 옮긴 "the writerly (text)/the readerly (text)"는 쓰는 자와 읽는 자라는 상이한 위상의 주체에 방점이 있기 때문이다. 「저자의 죽음La mort de l'auteur」(1968)에서 바르트는 **저자**Auteur의 죽음과 **독자**lecteur의 탄생을 말했지만, 이때 독자는 "역사나 개인사나 심리"를 지닌 어떤 사람이 아니라 "**공간**, 하나의 글쓰기를 이루고 있는 모든 인용이 하나도 빠짐없이 쓰이는 공간"이라고 했다. 자신이 저자에 맞서 제시한 독자 개념을 휴머니즘적 주체 개념으로 오해하지 말라는 설명이다.

게다가 바르트에 의하면, 이런 개념의 독자는 저자가 쓴 글을 그의 의도에 따라 단순히 읽는 자가 아니라, "글로 쓰인 것을 구성하고 있는 모든 흔적을 하나의 동일한 영역에서 계속 수집하는" 자다. 그렇다면, 「저자의 죽음」에서 "텍스트의 종착점"으로서 탄생한 독자는 2년 후 『S/Z』에 나오는 "쓸 수 있는 텍스트", 즉 독자가 저자의 의도 및 의미에 지배되지 않는 능동적 독서와 상응하는 것이지 '읽을 수 있는 텍스트', 즉 독자가 저자의 의도 및 의미를 받아들이는 수동적 독서와 상응하는 것이 아니다. 여기에 밀러의 번역어를 대입해보면 감당할 수 없는 혼란이 발생한다. 바르트의 독자reader는 이제 "필자 같은writerly" 존재라, "독자 같은readerly" 존재(관습적인 독자)의 정반대인데, 이 두 상반된 독자를 어떻게 구별한단 말인가?

이 영어 번역어의 혼란은 한국어 번역 "작가적 텍스트/독자적 텍스트"에서 더욱 가중된다. 우리말의 일상어법에서는 "작가"가 "저자"와 흔히 섞여 쓰이므로, "작가적 텍스트"라 하면 독자가 저자처럼 쓰는 텍스트라고 오해하기 쉽기 때문이다. 그런데 바르트의 독자가 "쓸 수 있는 텍스트"는 저자의 "읽을 수 있는 텍스트"와 달리 하나의 지배적인 의미를 주장하지도, 강요하지도 않는다.

이와 같은 혼란의 문제를 감안하여, 저자가 수용한 밀러의 번역어와 기존 한국어 번역어는 이후 모두 바르트의 원래 표현으로 바꾸었고, 바르트의 독자가 쓰는 자라는 점이 강조될 경우 'writer'는 저자와 구분하고 쓴다는 행위를 강조하기 위해 "필자"로 옮겼다.

그림 1.7 『롤랑 바르트가 쓴 롤랑 바르트』(1975) 표지.

여러 번 인용되었지만(특히 프로레슬링 경기에 대하여) 편애하는 보들레르의 문구가 있다. "인생의 중대한 상황들 속에서 등장하는 제스처의 과장된 진실"이다. 그[바르트]는 그런 과도한 포즈를 누멘numen(인간에게 운명을 선고하는 신들의 말 없는 제스처)이라고 불렀다. 누멘이란 얼어붙고 영속하며 덫에 빠진 히스테리다. 왜냐하면 결국 그것은 오랜 주시에 붙잡혀 움직임을 잃고 포박되기 때문이다. 그래서 나는 포즈(단, 포즈에 틀이 있는 경우에만)에, 귀족풍 회화에, 비장한 장면에, 허공을 향한 눈 등등에 흥미를 느낀다.(RB 134)

바르트는 사진의 잠재력이 지닌 힘과 매력을 인정하는 입장으로부터 이제 오직 한 발짝 떨어져 있다. 이 잠재력을 그는 『밝은 방』에서 확실하게 검토한다. 보들레르의 예술 비평에서와 마찬가지로, 제스처와 사진의 관계는

곧바로 맺어지지 않지만 개념적으로는 부인될 수 없다.

스테판 말라르메Stéphan Mallarmé, 1842~1898도 제스처에 대해 언급했다. 그가 말한 것은 "관념의 제스처들gestures of idea"인데, 바르트에 따르면 말라르메는 "제스처(육체의 표현)를 먼저 찾고, 그다음에 관념(문화의 표현, 상호텍스트의 표현)을 찾아본다."(RB 99) 자신도 마찬가지라고 바르트는 주장한다. "그렇다면 철학이란 개별적인 이미지들이, 관념적인 허구들이 저장되어 있는 장소에 지나지 않는다(그가 빌리는 것은 대상이지 추론이 아니라)." (RB 99) 바르트는 관념에 맞는 이미지를 고안해둔 상태로 출발하지 않는다. 이런 접근은 그가 20년 이상을 들여 폭로해왔던 바로 그것이다. 그 대신, 감각적인 대상을 통해서 그가 "당시 지적 문화에 부과되어 있는 그 대상의 **추상화**"로 가게 될 수는 있을 것이다. (RB 99) 하지만 그가 알고 싶거나 경험하고 싶은 것은 대상 자체이지, 단지 그것이 이바지하는 이데올로기만을 위한 대상이 아니다.

바르트는 대중의 견해 속에 나타나는 식의 "의미"와 이름이 없는 다른 무언가를 화해시키려고 분투한다. 그런데 "그것은 의미-이전pré-sens을 회복하는 문제가 아니라 (…) 오히려 의미-이후après-sens를 상상하는 것이다. 마치 통과의례의 전 여정처럼, 의미 전체를 반드시 횡단해야만 의미를 경감할 수 있게 되고, 의미를 면제할 수 있게 된다."(RB 87) 그는 "의미가 면제된" 세계에 대한 자신의 꿈과 **독사**, 즉 자신만큼이나 의미를 좋아하지 않는 대중적 또는 상식적 견해 사이에서 하나의 모순 또는 아이러니를 감지한다. "때문에, 이중 전술을 써야 한다. 우선 **독사**에 맞서서는, 의미를 지지하고 나서야 한다. 왜냐하면 의미는 **자연**의 산물이 아니라 **역사**의 산물이

기 때문이다. 그러나 학문(편집증적 담론)에 맞서서는, 의미가 폐지된 유토피아를 옹호해야 한다."(RB 87)

바르트는 자신이 "의미가 폐지된 유토피아를 옹호"할 수 있게 해주는 이미지들과 대상들을 가리켜 "광택 없는mat"이라는 말을 자주 쓴다. 이런 표면이나 성질은 "거울"에 대한 일본식 의미에서처럼, 보는 이의 이미지를 되돌려주는 것이 아니라 제 안으로 흡수해버린다. 바르트에게서는 단편의 개념이 분열된 상태로 머무는데, 삶의 각 단편에서 의미나 교훈을 끌어내는 대중의 경향과 그 반대(바르트의 이상), 즉 삶의 "소소한 사건들"을 받아들이고 "거기서 한 가닥의 의미도 끌어내기를 거부하는" 입장 사이에서 분열되어 있는 것이다.(RB 151)

"광택 없는"은 "무-의미in-significance"의 감각을 명시하지만, 이로부터 바르트가 궁극적으로 끌어내는 것은 마법enchantment과 제휴한 **의미생성**이다.

마법, 매혹, 매료enthrallment—이 모두는 논리적 해명과 보편적 합의를 무효화하는 마술이나 요술의 의미를 불러낸다.『롤랑 바르트가 쓴 롤랑 바르트』의 서두에 나오는 일단의 이미지들은 서술적, 심리학적, 철학적 추론을 벗어나는 즐거움의 특질을 증명한다.

우선 몇 가지 이미지들을 보여주고자 한다. 이 이미지들은 저자가 책을 끝맺는 과정에서 스스로에게 주는 즐거움의 일부다. 이것은 매혹의 즐거움이다(그렇기 때문에 상당히 이기주의적이다). 고르고 보니, 나를 아연실색케 하는 이미지들뿐이었는데, 이유는 모르겠다(이런 무지야말로 매혹의

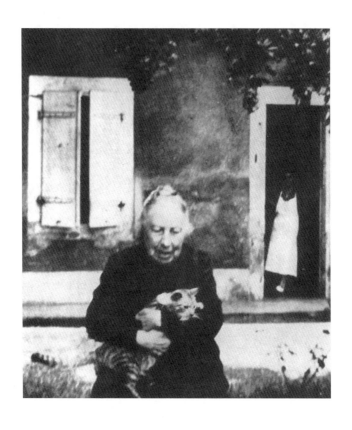

그림 1.8 "나를 마음 깊은 곳에서 매혹하는 것은 가정부다."
『롤랑 바르트가 쓴 롤랑 바르트』 수록 사진

고유한 점인데, 개개의 이미지에 대해 앞으로 내가 할 말은 오직 상상일 따름이
다).(RB 3)

그 텍스트의 첫 4분의 1을 이루고 있는 서른아홉 장의 사진과 한 점의
석판화, 그리고 세 개의 원고는 글쓰기에 대한 자의식을 갖기 이전 시절 바
르트의 존재를 담고 있는 항목들이다. 한편으로, 이 이미지들은 그의 어린
시절의 삶과 환경에 대한 기억들(그러나 향수 어린 기억은 아닌)을 불러일으
키고, 그는 스투디움에 의해 그 이미지들에 관심을 가진다. 다른 한편으로,
이 중 몇몇 이미지는 푼크툼 때문에, 즉 바르트를 "매혹시키는" 가정부 때
문에 그를 사로잡는다. 그녀는 바르트의 할머니를 찍은 사진 속에서 측면
으로 보이는 배경의 어두운 문간에 서 있다.(RB 13) 바르트의 물리적 상실
감은 한때 존재했던 그 대상의 기록 또는 증언으로 살아남은 사진과 때때
로 병치된다. **"(그 집은 이제 사라졌다, 바욘의 주택 계획에 의해 싹 쓸려가 버린
것이다.)"**(RB 8) 바르트는 또한 사진을 혈통의 기록—얼굴에, 사지에, 자세
에, 표정에 윤곽이 남은 혈육의 끈을 기록하는 가족 앨범—이라 말하기도
한다. **"가족 소설. 그들은 어디 출신일까? 오트가론 지방의 공증인 가족 출
신. 이를 통해 나에게 인종과 계급이 부여된다. (공문서용) 사진이 증명하
듯이."**(RB 19) 마지막으로는 이미지들, 특히 사진들이 거울과 렌즈라는 내
포적 의미를 갖는다. 바르트를 그 자신으로부터 떼어놓는 장치들이다. **"이
미지로 말고는 결코 자신을 볼 수 없는 것은 오직 당신뿐이다. 거울이나 렌
즈에 머문 응시에 의해 명해진 상태가 아니고서는 자신의 눈을 당신은 결
코 볼 수 없는 것이다."**(RB 36)

롤랑 바르트의 사진

바르트의 마음을 찌를 수 있고, 너무나 압도적이어서 부정할 수 없는 어떤 본질 또는 어떤 현실을 전달할 수 있는 것은 어떤 이미지, 어떤 장면, 또는 어떤 시점이다. "우연le hasard"은 "**상징적인 모든** 것이 누적되어 육체가 어쩔 수 없이 (…) 바로 그 배제된 **존재**에 굴복하는 저 드문 순간"을 낳을 수 있다.(RB 86) "**분리되어 있는**détaché, 즉 언제나 **증인**의 자리로 되돌아가는" 바르트는 자신이 이미지의 제작자도, 가담자도 아님을 인정한다.(RB 86) 그러므로 그와 이미지들의 관계는 계속 "분리의 코드들을 따를" 것이다. "서사적이든가, 설명적이든가, 도전적이든가, 아니면 반어적이기는 해도, 결코 서정적이거나, 파토스와 동질일 수는 없다. 그는 파토스의 바깥에서 자신의 자리를 찾아야 하기 때문이다."(RB 86)

1978년에 바르트는 한 이탈리아 출판사를 위해 빌헬름 폰 글뢰덴 Wilhelm von Gloeden, 1856~1931 남작의 사진에 관한 짧은 에세이[9]를 썼다. 그 글은 『명백한 것과 뭉툭한 것: 비평 에세이 3L'obvie et l'obtus: Essais Critiques III』(1982)에 재수록되었다. 이 작업에서는 사진의 역설적 특질들에 주목하며 이 매체를 격찬하는 바르트를 볼 수 있다. 남작은 지역 소년들을 사진 모델로 썼는데, 거기서 피사체들(검고 깡마른 이탈리아 농부들)과 소재("그리스 판 고대")의 기묘한 혼합이 생겨난다. 유사하게, 바르트는 "인증성, 실재성, 객관성 같은 실증적, 합리적 가치들에 전적으로 복무하는 정확하고 경험적인 예술"이라고 평판이 자자한 사진과 폰 글뢰덴의 예술적 관점에서 사용된 사진 사이의 모순에도 매혹된다.(RF 196) 남작의 작품이

9 제목 자체도 남작의 이름 그대로 'Wilhelm von Gloeden'이다.

전달하는 "이 모순의 카니발"이야말로 "폰 글뢰덴의 예술이 대단한 의미의 모험인 이유"이고 "가장 미친 꿈보다 더 미친 반反몽상"으로 남는 이유다.(RF 196-197)

일단 내포적 메시지 또는 코드에 대한 분석이 바르트의 최우선 관심사에서 내려앉은 후에는, 바르트가 사진에 귀속시키는 의미의 꼬인 가닥들을 낱낱이 드러내는 것이 중요해진다. 또한 중요한 것은 『롤랑 바르트가 쓴 롤랑 바르트』에서는 바르트가 이 매체에 대해 포괄적인 결론을 도출하지 않으려고 의식적으로 억제한다면, 「폰 글뢰덴」의 서문에서는 이 매체의 사용에 대한 자신의 긍정적인 반응을 공개적으로 인정하고 있음을 인식하는 것이다. 「사진의 메시지」에서 전달되는 충동은 코드 없는 메시지라는 개념에 사진의 노에마를 위치시키려는 것인데, 이 충동은 『기호의 제국』에서 분명하게 드러나는 충동, 즉 시간의 선형적 흐름을 교란하는 파괴자로 사진을 간주하려고 하는(예컨대 노기 장군과 그 아내의 사진에서) 충동과 상반되고, 사진이 예술가가 의도한 것 이상을 담고 있을 수 있다는 「제3의 의미」에 함축된 충동과도 상반되며, 사진의 본질에 대한 다차원적 견해를 제시하려 하는 『롤랑 바르트가 쓴 롤랑 바르트』의 충동과도 상반되고, 사진의 광기를 지분거리고 싶어하는 「폰 글뢰덴」에서의 충동과도 상반된다. 사진에 대하여 바르트가 당초 말했던 역설—사진의 연속적인 메시지—은 이미 「폰 글뢰덴」 서문에서 실재적인 것, 인증성, 예술과 관련된 역설로 대체되었다. 『밝은 방』에서는 사진의 역설이 시간을 끌어들이는 역설로 정제될 것이다. 이 같은 변형은 단장短章이라는, 이제는 친숙한 바르트의 스타일로 제시되는 미로 같은 길들에서 생겨난다. "방해 전략"이나 매한가지

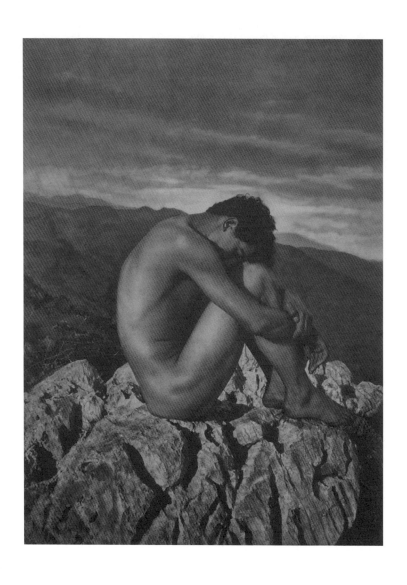

그림 1.9 빌헬름 폰 글뢰덴, 〈카인〉(c. 1900).
1979년 나폴리에서 열린 전시회 《빌헬름 폰 글뢰덴》에서 선보인 남성 누드 사진.
폰 글뢰덴의 장기인 고대 그리스의 누드 형식으로 기독교 구약 시대의 인물을 표현한 특이한 작품이다.

인 단장 스타일은 "결정적인 해석을 좀먹는 글쓰기 체계 안에 사진에 대한 단상들이나 성찰들"을 흩뿌려 분산시킨다. (Ungar 1983, 154) 또 이 변형은 사진가라는 초점을 희생한 대가로 얻어진다. 라이트 모리스가 말하듯, 이 매체의 신화적 힘은 오직 사진가의 손이 물러날 때만 나타나기 때문이다.

사진의 신화

우리는 사진을 벽에 그림처럼 걸어놓고 사진을 거기에 묘사된 바로 그 대상 (그 사람, 그 풍경 등)으로 **간주**한다.

그런데 꼭 그랬어야 하는 것은 아니다. 우리는 사진과 이런 관계를 맺지 않은 사람들을 쉽게 상상할 수 있다. 예를 들어, 아무 색도 없는 얼굴이, 혹은 심지어 축소된 비율의 얼굴이 인간 같지 않다는 인상을 주는 바람에 사진에 질색을 할 사람들도 있을 것이다.

<div align="right">

— 루트비히 비트겐슈타인Ludwig Wittgenstein,
『**철학적 탐구**Philosophical Investigations』

</div>

『신화론』—1957년에 초판이 나왔고, 1970년에 재발간되었으며, 1972년에 영역되었다—은 독자들에게 **"말이 필요 없는 것**의 번드르르한 외면" 속에 숨겨진 "이데올로기의 남용"을 조사해보라고 권하는 책이다. (MY 11) 그런데 1970년판의 서문에서 바르트는 당시의 세련되고 복합적인 분석들 및 방법론들에 비해 자신이 원래 세웠던 목표를 실행하는 것은 너무 순진한 일인 듯하다고 인정한다. 하지만 『밝은 방』에서 바르트가 사진에 대해 취하는 입지는 그 자체가 신화론에서 시작된다고 할 수 있다. 이 책이 사진을 둘러싼 몇몇 신화 안에 위치하기 때문인데, 여기에는 바르트 쪽의 자의식이 작용하고 있다. 그러나 이 위치는 이제 이데올로기적 남용의 뜻은 전혀 없는, 말이 필요 없는 것을 드러내 보여주는 상호텍스트성을 대변한다.

사진에 대한 바르트의 에세이들은 심지어 1960년대의 글들조차 신화

적 토대를 내보인다. 예를 들어, 그가 「사진의 메시지」에 들여온 사진의 신화는 그것의 "외시적 지위"다. 바르트는 사진이 현실을 변형시키는 것이 아니라, 실제로 현실의 아날로곤이라고 주장한다. 사진만 빼면, 드로잉과 회화부터 영화와 연극 공연에 이르기까지 현실을 유사하게 복제하는 형식에서는 모두 복제의 양식—창작자가 복제를 "대처하는 방법"—이 리얼리즘을 달성하려는 바로 그 시도를 압도한다는 것이 그의 주장이다. 정반대로, 사진에서 우리가 제일 먼저 "보는" 것은, 바르트에 따르면, 있는 그대로의 현실이다. 이 점을 제시하기 위해 그는 서구의 사진을 지배하는 두 가지 신화 중 하나의 수사학을 언급한다. 즉, 보도사진에서 쓸모가 있는 이미지는 "현실의 기계적 유사물mechanical analogue이라는" 모습으로 나타난다고 바르트는 지적하는 것이다. (RF 6) 여기서 의미심장한 용어는 "기계적"이다. 사진과 그 밖의 모든 리얼리즘적 시각 매체 사이의 차별성을 끌어내기 위해, 바르트는 실증주의의 신화에 의존한다. 즉, 기록이나 증거가 기계적이라면—또는 얼마간 기계적인 성질을 띤다면—주관성은 제거되거나 감소된다는 뜻이다. 그러나 「사진의 메시지」에서는 바르트가 이런 진술의 신화적 측면을 주변부로 밀쳐둔다. 그는 사진의 외면적 객관성 또는 객관성에 대한 지각이 신화적일 **위험이 있다**고 말하며, 이런 특성들은 일반 상식에 의해 사진에 부여된 것이라는 언급을 덧붙이는 것이다. 하지만 이 에세이의 끝부분으로 가면, 바르트는 사진이란 곧 증거라는 신화로 되돌아간다. "엄밀히 외상적인 이미지"를 논하는 대목인데, 거기서 그는 외상이란 "곧 언어를 중지시키고 의미작용을 차단하는 것"이며, 이와 마찬가지로 사진의 외시적 지위도 내포적 메시지의 전달을 본질적으로 방해한다고

본다.[1] "우리는 다음과 같은 일종의 법칙을 생각해볼 수 있을 것이다. 외상이 직접적일수록, 내포적 의미 부여는 더 어려워진다는 것, 혹은 심지어 사진의 '신화적인' 효과는 사진의 외상적인 효과와 반비례한다는 것이다."(RF 19-20) 바르트는 "기계적인" 사진을 문화와 무관한 것으로서 연상하며, 사진의 역설이란 "불활성의 대상을 언어가 되게 하는 것과 문화가 아닌 '기계적' 예술을 가장 사회적인 제도로 변형시키는 것"이라고 본다. (RF 20) 그러나 사진이라는 현상을—본질적인 측면에서—문화가 아닌 것과 연결하는 생각에는 더 당혹스러운 역설이 깃들어 있음을 유추할 수 있다. 이 생각을 바르트는 『밝은 방』에서 다시 살피고 반전시키게 될 텐데, "어떤 사진들 앞에서"는 "문화를 모르는 미개인이 되고" 싶다고 하는 대목이 바로 그것이다. (CC 2/20: CL 7)

「이미지의 수사학」은 광고에 쓰이는 사진 이미지와 드로잉 또는 회화 이미지가 모두 즉물적 내지 외시적 메시지를 보유한다는 명제 위에 메시지의 3항 체계를 세운다. 이 글은 사실 "백문이 불여일견"이라는 격언에 해

1 　흔히 간과되는 것이지만, 바르트는 「사진의 메시지」에서 사진의 외시적 차원과 내포적 차원만 구분한 것이 아니다. 그는 사진의 외시적 차원 또한 두 가지로 나누었다. 이 논문을 마무리하는 마지막 절 '사진의 무의미 l'insignifiance photographique'에서 바르트는 사진에서 "지각되는 순간 바로 언어화되는" 차원과 "언어를 중지시키고 의미를 차단하는" 차원을 구분했던 것이다. 후자를 바르트는 "외상적 사진"이라고 불렀다. 이는 일반적인 외시적 사진과 달리 "할 수 있는 말이 아무것도 없는 사진"이다. 외상적 사진은 외시적 사진이나 마찬가지로 실재론적이지만, 즉 실제의 장면을 찍은 것이지만, 실재와의 유사성을 토대로 언어적 의미작용을 일으키지는 않으며, 따라서 의미를 생산하지 못한다. 이렇게 바르트는 「사진의 메시지」에서 사진을 외시적 차원(실재론적이고 유사성을 지닌), 외상적 차원(실재론적이지만 유사성과 무관한), 내포적 차원(문화의 코드가 부여되어 언어처럼 작용하는)의 셋으로 구분한 것이다. 그런데 이 점이 주목받지 못한 것은 사실 바르트의 탓이기도 하다. 이 논문에서 그는 이런 구분을 하면서도, 외상적 차원, 즉 "사진이 완전히 무의미한 경우는 아마도 매우 예외적l'insignifiance complète de la photographie est-elle peut-être tout à fait exceptionnelle"이라며, 스스로 논의를 거두었던 것이다. 그러나 『밝은 방』에서 사진의 본질이 존재하는 층위로 복원되는 것이 바로 이 외상적 차원이다. 따라서 "사진의 외시적 지위가 내포적 메시지의 전달을 본질적으로 방해한다"는 저자의 말은 옳지 않으며, 또한 바로 뒤에 인용하는 바르트의 언급도 정확히 외상적인 차원에만 국한될 뿐, 사진의 외시적 차원 일반에 해당하는 이야기가 아니다.

당하는 내용을 다루며 시작한다. 첫 번째 문단에서 바르트가 하는 주장은 이렇다. "대중적 견해에서는 (…) 어렴풋이 이미지가 의미에 저항하는 장소로서 간주된다. 이런 생각은 삶에 대한 모종의 신화적인 관념을 미명으로 삼은 것인데, 이미지는 다시-보여주는re-presentation 것, 즉 궁극적으로 부활resurrection이라는 것이다."(RF 21) 하지만 사진은 자체의 본질에 의해 즉물적 제시를 해내는 반면, 드로잉이나 회화는 "즉물적 이미지를 순수한 상태로"는 결코 전달할 수 없다.(RF 31) 그런데 바르트가 외시적 이미지에 대한 논의로 나아가자 난점이 발생한다. 그는 에세이의 앞부분에서 이미 사진의 기표는 자의적이지 **않다**(이 점에서 발화의 기표와 다르다)는 자신의 입장—코드 없는 메시지의 역설—을 반복했다. 그러나 "외시적" 메시지를 명확하게 밝히기 위해, 바르트는 "유토피아적인" "순수한" "절대적으로" 같은 단어들에 의지해서 비교의 근거를 만든다. (광고에 나오는) 사진과 여타 모든 이미지뿐만 아니라, 이미지에서 보이는 "자연스러움"의 외양과 그런 외양을 만들어낸 조작의 가능성까지 비교하고자 한 것이다. 「사진의 메시지」의 끝에서 그랬던 것처럼, 바르트는 사진의 "순수한" 이미지를 문화가 아닌 것과 연결하는 반면, 예컨대 드로잉에서는 시각적 메시지의 전달이 결코 문화를 생략할 수 없다고 주장한다. 그의 입장에서 문제가 있어 보이는 대목은—비록 그가 선행 에세이와 상당한 일관성을 유지하기는 해도—어떻게 사진 매체 같은 것이 문화 외부에 있을 수 있는지에 대한 탐구가 없다는 점이다. 사진술에 의한 시각적인 것의 변용transfiguration을—변형transformation과 대조되는 것으로—암시[2]하기는 하지만, 그러면서도 여전히 바르트는 이 매체에 대한 자신의 입지 자체가 신화적인지 아닌지의

롤랑 바르트의 사진

여부는 더 주의 깊게 탐구하지 못한다. 그는 문화적 신화들을 거론하고 분석하는 작업으로 유명한데, 이를 감안하면 바르트가 이때는 사진을 둘러싼 서구 세계의 신화들과 씨름하는 데 무관심하다는 점이 주목을 끈다.

『밝은 방』의 핵심에 놓여 있는 특정한 신화적 가정들은 역사가 기록을 할 뿐 아니라 권한도 준다는 사고다. 1980년에 한 인터뷰에서 바르트는 이 책을 다음과 같이 설명한다.

> 오히려 그것은 사진의 현상학이다. 나는 사진이 세계사에서 절대적으로 새로운 현상이라고 여긴다. 세계는 수십만 년 동안 존재해왔고, 수천 년 전부터, 즉 동굴들의 벽에서부터 이미지들은 있었으며 (…) 세상에는 수백만 개의 이미지가 있다. 그러다가 갑자기 1822년경에 새로운 유형의 이미지, 인류학적으로 완전히 새로운 도상적 현상이 나타난다.
>
> 내가 탐구하고자 하는 것은 바로 이런 새로움이라서, 나는 사진에 경악을 금치 못하는 순진한 사람, 문화를 모르고 다소 미개한 사람의 상황으로 되돌아간다. (GV 357)

이는 도발적인 말이다. 진술은 단순해도 그 속에는 철학적 복합성이 숨어

2 "transfiguration"과 "transformation"은 둘 다 변화지만, 형태와 본질의 차원에서 차이가 있다. 전자는 형태만 변할 뿐 본질에는 변함이 없는 변화이고, 후자는 형태에 변화가 있든 없든 본질이 달라지는 변화다. 신약성서에서 전하는 예수의 기적, 즉 높은 산에 올라 빛에 휩싸인 모습으로 변한 예수는 기독교 종교화에 많이 나오는 주제로, 이를 'Transfiguration of Jesus(예수의 변용 또는 변모)'라고 한다. 모습은 달라져도 예수의 본질은 변함이 없다는 이야기다. 바르트가 사진에 대해 이 기독교적 함의가 듬뿍 담긴 용어를 사용한 적은 없다. 그가 사용한 용어는 "축소"다. 그러나 사진에서 피사체의 "비율, 원근, 색채가 축소"되더라도, 사진은 "정의상, 있는 그대로의 현실"이라, 피사체와 사진 사이에는 코드의 중개가 필요하지 않다. 이 점에서 바르트는 축소와 변형을 구분하는데, 변형은 대상을 그것과 본질적으로 다른 기호로 바꾸는 일로 여기에는 반드시 코드의 중개가 필요하다.

있기 때문이다. 『밝은 방』에서 바르트가 취하는 입장은 그가 알고 있었던 것으로 보이는 서구 사진의 역사와 관련해 평가될 필요가 있으나, 또한 그 명제 자체—"문화 외부에" 자리할 수 있다—의 측면에서도 분석될 필요가 있다. 존 버저John Berger, 1926~2017가 썼듯이, 사진술의 초기 단계들은 오늘날에도 이 매체에 대한 우리의 견해에 영향을 미치고 있다. 그의 말에 따르면, "종교의 쇠퇴와 사진의 부상은 일치하고",(Berger 1980, 53) 19세기에 종교를 민주주의와 과학이 대체하자 사진은 "잠시 (…) 이들의 보조수단으로 간주되었다."(Berger 1980, 54) 버저의 결론은 명료하다. "사진은 **진실**Truth이라는 윤리적 명성을 여전히 바로 이 역사적 순간에 빚지고 있다"는 것이다.(Berger 1980, 54) 사진에 대한 시초의 개념들과 은유적 묘사들은 오늘날의 사진 개념 및 은유에도 (다양한 정도로) 들러붙어 있다. 정확히 이 때문에 그것들은 사진을 다룬 바르트의 글에 대한 통찰을 제공한다. 바르트는 자신이 에세이에 착수하기 전에 사진의 역사 전반을 개관했음을 드러내며, 책 전체에 걸쳐서 역사적 사실들과 여러 사소한 사항을 인용하기도 한다.

『밝은 방』의 첫 문단은 연결과 분리라는, 공존하면서도 상반되는 특질들을 지닌 역사의 영역을 불러낸다. 여기서 바르트는 경악étonnement[3]을 나타낸다. 이는 나폴레옹의 동생을 찍은 사진을 볼 때 "황제를 쳐다보았던 그 눈을 보고 있다"는 경악이다. 하지만 그는 자신이 느낀 경악이 일반적으로 공유되지는 않았음을 지적한다. "삶은 이처럼 작은 고독들이 주는 충격으로 이루어진다."(CC 1/13: CL 3) 이와 비슷한 고립감은 19세기 파리의 유명한 사진가 펠릭스 나다르Felix Nadar, 1820~1910의 회고록인 『내가 사진

롤랑 바르트의 사진

가였을 때Quand j'étais photographe』(1900)[4]에도 가득하다. 나다르는 "이 신비"가 "일상다반사"로 전환된 시기에 이 발명품의 새로움과 놀라움을 다시 포착하려고 분투한다. (Krauss 1982, 118-119) 나다르의 회고록에서는 사진을 "증기기관, 전깃불, 전화, 축음기, 라디오, 미생물학, 마취학, 정신생리학"과 필적하는 과학적 발명품으로 보며, 그 중요성에 여전히 깜짝 놀라고 있는 마음이 드러난다. (Krauss 1982, 118) 그러나 나다르는 또한 사진과 관련된 다른 강력한 신화를 불러내기도 한다―그 신화란 물리적 지시대상이 사진의 "절대적 필요조건"이라는 인식인데, 이유인즉슨 "사진은 동

3 기존의 한역본(조광희 외, 열화당, 1986, 김웅권, 동문선, 2006)은 둘 다 'étonnement'을 'surprise'와 똑같이 '놀라움'이라고 옮겼는데, 부정확한 번역이다. 바르트는 『밝은 방』에서 사진을 보고 놀라는 감정을 두 가지로 구별했고, 이를 'surprise'와 'étonnement'으로 각각 달리 가리켰기 때문이다.

전자는 촬영자가 관람자를 놀라게 하려고 의도한 감정이라, 현장 포착surprendre과 충격choc의 원리가 주축이다.(『밝은 방』14절) 의도된 것이기 때문에 이것은 읽을 수 있는 놀라움이고, 그래서 결국은 놀랍지 않게 된다. 바르트에 의하면, 충격 사진은 "거의 항상 공포의 의도를 과잉 구축하며 (⋯) [그래서] 공포 자체가 아니라 공포가 일으키는 추문"을 일으킬 뿐이다.(「충격 사진」) 반면에 후자는 촬영자와 관계없이 사진 자체로부터 난데없이 유발되는 놀라움이다. 이는 관람자가 예상도, 대비도 하지 못했던 상황에서 불의에 엄습하는 감정이라, 외상을 입히고 traumatiser, 따라서 말로 표현할 수도 없다.(『밝은 방』여기저기) 요컨대, 전자가 스투디움에 속하는 놀라움이라면, 후자는 푼크툼에 속하는 놀라움이라고 할 수 있다.

그런데 바르트가 구별한 이 두 놀라움은 정신분석학과 연관이 있는 것이다. 실제로 프로이트는 「쾌락원칙을 넘어서」(1920)에서 공포와 경악을 위험한 대상에 대한 인지 유무로 구별했다. 공포Furcht는 대상과 위험이 알려져 있지만, 경악Schreck은 둘 다가 미지의 상태라는 것이다(대상은 미지라도 위험은 감지되는 것이 불안Angst이라고도 했다). 따라서 공포에 대비하는 것은 가능하지만, 경악에는 대비가 불가능하고, 그래서 주체는 외상을 입게 된다. 이렇게 보면, 바르트의 두 가지 놀라움은 공포의 놀라움과 경악의 놀라움임을 알 수 있는데, 이 구별을 살리기 위해 전자는 '놀라움(놀람)', 후자는 '경악'이라고 옮겼다.

마지막으로, 바르트의 'étonnement'을 옮긴 하워드의 영어는 'amazement'와 'astonishment' 두 가지다. 앞의 단어는 1절에 두 번, 35절의 제목에 한 번 쓰였고, 뒤의 단어는 2부의 세 절(35, 37, 38절)에서 다섯 번 쓰였다. 'amazement'와 'astonishment'는 둘 다 대단한 놀라움을 의미하는 유사어로, 서로 바꿔 쓸 수 있는 단어들이라고 사전은 말하지만, 하나의 원어, 그것도 『밝은 방』에서 매우 중요한 용어의 번역어에 통일성을 기하지 않은 것은 공연한 혼란을 일으킬 수 있어 아쉬움이 남는 대목이다.

4 나다르의 회고록이 발간된 정확한 시점은 불명이다. 이 책에서는 서지 면을 찾아볼 수 없기 때문인데, 프랑스 국립도서관에서는 다음과 같이 '1895~1905년'으로 제시한다. Nadar(1820~1910). *Quand j'étais photographe* / Nadar ; préface de Léon Daudet. 1895~1905.

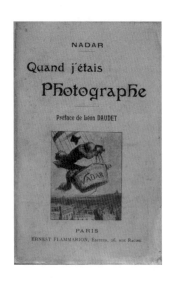

일한 공간에서 두 신체 사이에서 일어나는 이행 작용에 의존하기" 때문이다. "나다르는 그가 보기에 사진술의 핵심인 사실, 즉 사진의 작용은 각인imprint, 기록register, 흔적trace의 작용이라는 생각 주위를 맴돈다."(Krauss 1982, 121)

사진은 각인이라는 이해는 나다르가 회고록에서 오노레 드 발자크Honoré de Balzac, 1799~1850를 회상할 때 활기를 띤다. 나다르는 미술가 폴 가바르니Paul Gavarni, 1804~1866에게서 발자크를 찍은 은판사진 초상을 구입했다. 나다르의 주장에 의하면, 발자크는 사진술에 공포 또는 증오를 품고 있었는데, 사진이 **찍히는** 동안 자신의 자아를 감싸고 있는 "유령 같은" 층들이 제거된다고 믿었기 때문이다. 발자크에 대한 나다르의 회상은 발자크가 자신의 소설 『사촌 퐁스Le Cousin Pons』(1847)에 써넣은 내용에서 영

롤랑 바르트의 사진

향을 받았을 수도 있다. 화자가 당대 사회에 대한 철학과 논평을 늘어놓으며 딴 얘기로 빠지는 장면에서, 실제로 은판사진술daguerreotype은 "특정한 분위기에서 찍힌 한 이미지가 어떤 건물이나 인물을 모든 시간과 모든 장소에서 대변한다는 것, 즉 존재하는 모든 대상이 가지고 있는 유령 같은 무형의 분신double이 어쩌면 가시화될지도 모른다"는 것을 증명 또는 시인하는 발명품이라고 언급된다. (Balzac 1971, 112-113) 그런 다음 화자는 비술祕術에 대한 자신의 논의로 되돌아가 과거, 현재, 미래의 시간적 공존을 고려해야 한다고 주장한다.

예언자가 과거를 읽으리라는 것보다 미래의 중대 사건들을 예언하리라는 것이 실은 더 놀라운 일이 아님을 알아라. 회의론자의 체계에서는 과거와 미래가 똑같이 앎의 한계 너머에 있다. 그러나 만약 과거가 그 뒤에 흔적들을 남겼다면, 미래의 사건들도, 말하자면, 현재에 뿌리가 있다는 생각이 영 가당치 않은 것은 아니다.

만약 점쟁이가 당신 혼자만 알고 있는 과거의 사실들을 소소한 세부까지 말해준다면, 그가 현재 존재하는 원인들에 의해 발생할 사건들은 예언하지 못할 까닭이 있는가? 관념의 세계는, 말하자면 물리적 세계의 본을 따라 마름질된다. 그래서 똑같은 현상들이 매체의 차이를 허용하며 두 세계 모두에서 식별 가능한 것이다. 예를 들면, 물질적 육체가 실제로 대기 위에 하나의 이미지—은판사진술에 의해 탐지되고 기록되는 유령 같은 분신—를 투사하듯이. (Balzac 1971, 114-115)

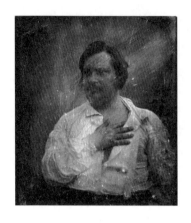

그림 2.2 오노레 드 발자크,
다게르타입 초상 사진(1842).

사진에 대해서 나다르가 느낀 경이와 발자크가 보인 심령술적 이해는
『밝은 방』에서 의미심장한 상호텍스트로 기능한다. 두 사람의 감수성은
19세기의 것이지만, 『밝은 방』에서 오늘날의 사진을 검토하는 바르트에게
출발점 구실을 하는 것이다. 한 지점에서 그는 사진을 "사진에 찍힌 사람
과 함께 내가 공유하는 피부"에 비유한다.(CC 34/127: CL 81) 이 육체적인
매체는 "사진에 찍힌 대상의 육체와 바라보는 나의 시선을 연결하는 일종
의 탯줄"처럼 작용한다.(CC 34/126-127: CL 81) 바르트는 자신이 이 연구
에 임할 때의 순진함naïveté을 강조하지만, 이는 실상 당시를 지배하고 있
던 이론적 입장들에 대한 논박일지도 모른다. "대담하게도 바르트는 바라
봄이, 의식이 순진한 상태를 가정하는데, 이는 그가 다소간 연이어 섭렵했
던 이론들—마르크스주의, 프로이트주의, 언어학, 사회학—이 폭삭 망했
다는 것 같다."(Rabaté 1986, 29)

은판사진술에 대한 발자크의 견해는 사진이 순진한 사람을 놀라게 하

는 방법 중 단지 하나만을 대변할 뿐이다. 역사적으로 보면, 사진술은 두 가지 우세한 충동의 산물이다. 하나는 카메라 옵스큐라의 이미지를 고정시키려는 노력이고, 다른 하나는 은염 같은 특정 물질 위에 빛이 닿으면 일어나는 화학반응들을 제어해서 최종적으로는 정착시키려는 노력이다. 전자의 관심사는 영국에서 초기 사진술을 실험했던 사람들, 예컨대 토머스 웨지우드Thomas Wedgwood, 1771~1805, 험프리 데이비 경Sir Humphry Davy, 1778~1829과 윌리엄 헨리 폭스 탤벗William Henry Fox Talbot, 1800~1877이 보여준다. 후자는 (최초로 사진을 만들어낸 것으로 여겨지는) 조제프 니세포르 니엡스Joseph Nicéphore Niépce, 1765~1833와 루이 자크-망데 다게르Louis Jacques-Mandé Daguerre, 1787~1851 같은 프랑스의 실험자들을 나타낸다. 운명의 장난으로, 실제 사진술은 두 개의 다른 나라에서 두 사람에 의해 독자적으로 발견되었으며(프랑스에서는 다게르가, 영국에서는 탤벗이), 두 사람 모두 1839년 같은 해에 자신들의 작업을 대중에게 공개했다.

비트겐슈타인은 인간의 얼굴이 아무 색도 없이 축소된 비율로 나타나는 사진에 질색할 사람들을 상상해볼 수 있다고 했는데, 이때 그가 논증하고 있는 것은 하나의 철학적 주장, 즉 필연성이란 오직 논리적 필연성뿐이라는 주장이다. 그의 말은 사진에 대한 다른 반응이 논리적으로 가능하다는 뜻이지만, 그런 반응은 비역사적이다. 서구 문화의 견지에서 보면 비트겐슈타인이 먼저 언급한 반응—"우리는 사진을 (…) 바로 그 대상으로 **간주한다**"—이 훨씬 있을 법한 일이었다. 왜냐하면 사진의 발명은 근 23세기에 달하는 카메라 옵스큐라에 대한 매혹과 그 원리에 대한 지식의 부산물 내지 정점이었기 때문이다. 카메라 옵스큐라의 원리들은 아리스토텔

레스의 시대부터 알려져 있었다. 사진 카메라의 직계 선조인 카메라 옵스큐라의 장치 자체는 11세기경 아랍 세계에서 일상적으로 사용되었고, 15세기에 이르러서는 서유럽 학자들도 흔하게 접하던 것이었다. 레오나르도 다 빈치Leonardo da Vinci, ?~1519의 개인적인 원고를 보면 그가 이 장치의 메커니즘을 익히 알았음이 드러나 있다. 출판물에서 볼 수 있는 카메라 옵스큐라에 대한 최초의 설명은 비트루비우스Vitruvius, ?~기원전 15가 쓴 『건축술에 대하여Treatise on Architecture』(기원전 27년경)의 첫 번째 이탈리아어 판(1521)의 한 주석에 나온다.(Gernsheim 1982) 16세기 중엽이 되면, 조바니 바티스타 델라 포르타Giovanni Battista della Porta, 1535~1615의 권유, 즉 카메라 옵스큐라가 미술가의 드로잉에 보조물이 될 수 있다는 말이 서구 세계에서 광범위하게 수용되어가고 있었다.

그러므로 16세기 이후에는 비례가 서양 미술의 현저한 특징이었다. 그러나 바르트에 따르면, 이런 탐구 노선은 그와 관계가 없다. 왜냐하면 그는 카메라 옵스큐라를 사진가, 즉 "촬영자Operator"와 결부시키기 때문이다.

> 내가 짐작할 수 있었던 것은 촬영자의 감동(그러므로 사진가의-입장에서 본-사진의 본질)이 '작은 구멍'(핀홀 카메라의 구멍)과 어떤 관계가 있다는 것이었다. 촬영자는 이 구멍을 통해 자신이 포착(급습)하고자 하는 것을 바라보고 한정하며 틀 안에 잡고 원근을 설정한다. (…) 촬영자의 **사진**은 카메라 옵스큐라camera obscura의 조리개 구멍을 통해 재단된 시각과 연결되어 있었다.(CC 4/23-24: CL 9-10)

바르트는 사진에 다른 두 범주도 있음을 알고 있다. "찍히기to undergo (subir)"와 "보기to look(regarder)"가 그 둘이다. "찍히기"는 "유령Spectrum"— "사진에 찍히는 사람 혹은 사물은 과녁이고 지시 대상이며 일종의 작은 시 뮬라크르고 대상이 발산하는 환영éidôlon인데, 나는 이것을 사진의 유령이 라고 부르고자 한다"(CC 4/22-23: CL 9)—과 관계가 있고, "보기"는 "구경꾼 Spectator"—"구경꾼은 신문, 책, 앨범, 아카이브에서 사진 컬렉션을 열람하 는 우리 모두"(CC 4/22: CL 9)—과 관계가 있다. 바르트에 따르면, 뒤의 범주 는 사진의 화학적 질서에 가담한다. "내가 보기에 구경꾼의 사진은, 말하자 면, 대상을 드러내는 화학적 작용(이 작용으로부터 나는 대상이 발산한 광선을 지연된 작용으로 받는다)으로부터 본질적으로 나왔다."(CC 4/23-24: CL 10)

빛의 작용이 일으키는 효과는 일찌감치 고대 그리스 시대부터 알려져 있었다. (Eder 1945) 연금술사들 역시 빛의 중요성과 힘을 알고 있었다.

일반 금속을 금과 은으로 변하게 할 수 있는 화학적 공정을 만드는 데 성 공하려고 애를 썼을 때 (…) 연금술사들이 가지고 있었던 것은 그저 만물 에 생명을 주는 태양과 점성술의 영향에 대한 막연하고 신비에 찬 관념 들뿐이었다. 그럼에도 불구하고 그들의 발상은 수많은 화학 실험의 출발 점이 되었고, 그 실험들은 17~18세기에 인광체의 발견, 그리고 은염이 지닌 감광성의 발견으로 이어졌다. (Eder 1945, 21)

사진술과 관련이 있는 화학의 역사는 질산nitric acid에 은을 용해시켜 질산 은nitrate of silver을 만들어낸 8세기 아랍의 연금술사로부터 시작된다. 이

후 1565년에는 게오르크 파브리치우스Georg Fabricius, 1516~1571가 은염
화물chloride of silver이 자연에 광물로 존재한다는 것을 발견했고, 17세기
의 과학자인 안젤로 살라Angelo Sala, 1576~1637와 빌헬름 홈베르크Wilhelm
Homberg, 1652~1715는 각자 따로, 은염이 검게 변하는 원인으로 태양을 지
목했다. 뉘른베르크 인근에 있는 알트도르프 대학교의 해부학 교수였던
요한 하인리히 슐체Johann Heinrich Schulze, 1687~1744도 있다. 은염이 검게
변하는 것은 빛의 작용—열의 작용이 아니라—탓임을 알아내고 증명하는
영예는 슐체에게로 갔다. 일찍이 1729년에 슐체는 자신의 지식을 응용해
서 "빛의 도움으로 문자들을 새기거나 복사inscribere"했다.(Eder 1945, 62)
(이 발견은 후속 사진술 실험자들에게 기념비적으로 중요한 일이었지만, 슐체의
작업은 빛이 유도하는 화학반응을 포착하고 영구화하려는 시도로까지 확대되지
는 않았다.) 니엡스의 사진술 실험들은 석판화 작업에서 유래했고, 헬리오
그라피heliography 또는 일광 드로잉sun drawing에서부터 시작되었다(작은
구멍을 통해 투영된 이미지를 영사해 고정시키려는 시도와는 반대). 그의 작업
은 다게르의 작업과 합류한 다음 최종적으로는 다게르에 의해 완성되었
다. 그러므로 사진의 화학적 계보는 바르트에게 풍부한 신화적 또는 상징
적 영역—카메라 옵스큐라의 수사학에서 감지된 한계들이나 수집된 클리
셰의 대안—을 제공한다. 그 화학적 질서는 마술의 분위기와 빛(만물에 생
명을 주는 태양)에 의한 변성transmutation이라는 준신비주의적 관념을 지닌
연금술을 상기시킨다.

사진의 이 "전사前史"는『밝은 방』1부에서 바르트가 제시하는 이항 대
립, 즉 바늘구멍이나 렌즈가 달린 카메라 상자와 광선이 닿는 화학약품의

대립을 분절하기에 충분하다. 그러나 그는 또한 사진을 분석할 때 자신은 "문화 외부에서" 접근한다고도 주장한다. 기 망데리Guy Mandery가 1979년 12월에 진행한 인터뷰에 따르면, 바르트는 사진의 초창기가 황금기라고 보며, 이 시기를 "사진의 영웅적 시기"라고 이른다.(GV 359) 그러면서도 「르 마탱Le Matin」1980년 2월 22일 자에 게재된 또 다른 인터뷰에서는 엑스-마르세유 대학교가 특별 사진 센터를 화학과 내에 두는 것에 경멸을 표한다. "그 대학에 관한 한, 마치 사진은 아직도 그 영웅적인 초창기에 종속되어 있는 것 같다"는 것이다.(GV 351) 그런데『밝은 방』에서 바르트의 마음을 끄는 것이 무엇인가 하면 바로 이 사진의 **화학적 질서**다.

바르트는 "순진"하게 "문화 외부에서" 사진을 고찰하려는 의도와 자신의 문화적 과거에 대한 친밀감 사이에서 갈등하는 것처럼 보인다. 화학적 발견이 아마도 사진술의 원인들 가운데 본질적인 것이었으리라는 그의 말(CC 13/55: CL 31)은 단순히 기술적이거나 과학적인 진술이 아니다. 사진은 마술이라는 사고에 동조함으로써, 그는 자신의 시대에는 흔하지 않은, 그러나 사진이 대중 앞에 존재를 드러낸 첫 10년 내외의 시기에는 강력했던 (그리고 정도는 좀 덜하지만 19세기 내내 존재했던) 감수성을 표명하는 것이다. 그리고 이런 감수성이 말해주는 것은 다게르지, 탤벗이 아니다. 탄생할 때조차 그리고 청년기에도 사진은 사람에 따라 서로 다른 것을 연상시켰다. 그래서 이 매체에 대한 최초의 반응으로부터 출현한 지배적인 신화도 두 가지다.

문화의 아이콘으로서 탤벗과 다게르는 사진술의 기원을 "자리매김하는" 두 상이한 방식뿐만 아니라, 사진술을 바라보는 두 다른 방식도 대변한

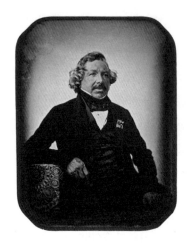

그림 2.3(왼쪽) 루이 자크-망데 다게르(1844).
그림 2.4(오른쪽) 윌리엄 헨리 폭스 탤벗(1864).

다. 탤벗은 인간의 잠재력과 성취의 발전이라는 과학적, 진보적 견해에 가담한다. 고전학자이자 수학자이자 발명가인 이 "신사"는 천천히 그리고 체계적으로 작업해서 ("카메라 [옵스큐라]의 유리 렌즈가 종이 위에 또렷한 초점으로 맺히게 만드는") "이 자연의 이미지들이 스스로 종이 위에 영구적으로 각인되도록 했고 또 고정된 상태로 남아 있도록 했다!"(Talbot [1844, 1846] 1969) 빅토리아 시대 영국의 아마추어 과학자로서, 탤벗은 그가 발명한 사진술을 실용적으로 응용할 방도를 모색하고 장려했지만, 이와 동시에 자신의 사진술로 작품을 구성할 때는 소재의 배열이 즐거움을 산출하도록 하는 빅토리아 시대 특유의 사려도 나타냈다.

자신의 사진 작업에 대해 탤벗이 직접 한 말들을 보면, 자연의 "섬세한 그림들을, 순간의 창조물들을" 영구히 잡아둔다는 데서 나오는 기쁨의 감

롤랑 바르트의 사진

정이 전해진다. 인류의 진보와 그가 한 몫에 대한 자부심과 흥분의 감정이 었다. 그러나 궁극적인 감정은 다게르와 은판사진술이 탤벗과 종이인화술 Talbotype보다 더 인기가 많고 갈채를 받는다는 데서 오는 비통함이었다. 간단히 표현하면, 탤벗과 그가 만든 최초의 실례들이 세계의 상상력을 사로잡는 일은 없었다. 그 시대의 **대중적** 상상력에 불을 지피지 못한 것인데, 이는 궁극적으로 미학과 관계가 있다. 탤벗이 자신의 프로세스에 대해 특허를 획득하고 집행하겠다고 고집을 피운 것이 그의 기술이 널리 쓰이는 것을 막은 장애물 중 하나이기는 했다. 그럼에도 불구하고 그의 기술은 은판사진술 같은 시각적 참신함을 생산하지 못했고, 그에 따른 판결을 받았다. 탤벗에 의해 후일 탈보타입이라 개칭된 칼로타입Calotype은 종이 음화를 매개체로 사용해 종이 위에 제작된 사진 프린트였는데, 따라서 다게르타입의 전형인 세부의 시각적 선명함과 예리함이 없었다. 오늘날에는 탤벗의 음화/양화 프로세스 개념이 표준이지만, 1839년과 1840년대에는 에칭이나 석판화, 심지어는 아마 연필 드로잉까지도 유별나게 연상시키는 물건을 결과물로 내놓았다. 탈보타입 사진을 만드는 방법은 혁명적이었지만, 시각적으로는 탈보타입이 새롭거나 색다른 실체처럼 보이지 않았다. 탤벗은 『자연의 연필The Pencil of Nature』(1844)에 실린 도판들이 사진임을 대중이 알아채지 못할까봐 전전긍긍한 나머지, 머리말에서 독자는 그의 새로운 예술, 즉 포토제닉 드로잉과 그 결과로 나온 실례들이 미술가나 판화가의 결과물이 아님을 알아야만 한다고 내놓고 밝히기까지 한다.

탤벗은 과학과 예술의 협력을, 즉 과학에 의해 예술이 개선되고 예술에 의해 과학이 세련되어지는 것을 지지했다. 그는 "자연계와 인간이 그 속

에서 위치하는 자리를 명확하게 파악하기 위해서 근본적인 요소들, [사물의 '궁극적인 본성'"을 탐색했다.(Buckland 1980, 30) 대조적으로, 다게르가 대변하는 것은 예술의 세계, 환영의 세계, 완벽한 세부의 세계, 일반 대중을 위한 오락의 세계. 원래 다게르는 조명 효과와 눈속임 회화trompe l'oeil식 표현이 주특기인 무대 디자이너로 출발해서 대단한 성공을 이루고 극찬을 받았다. 어찌나 그랬던지 대중은 물론이고 비평가들도 볼 만한 가치란 없다고 여겨지는 연극들마저 관람하러 가곤 했는데, 이유는 단순히 다게르의 작업을 그들이 귀하게 생각한다는 것뿐이었다. "그는 장면들에 생동감을 주기 위해 무대장치에서 빛과 그림자의 유희를 다양하게 변화시키는 방법을—기름 램프를 써야만 얻어지는 효과들임을 잊어서는 안 된다—그 누구보다 잘 알고 있었다."(Gernsheim and Gernsheim 1956, 9) 극도의 "자연주의"를 얻고자 분투한 다게르는 (조명과 배경 막을 통해) 관객이 진짜 냇물이나 진짜 나무 혹은 진짜 풀밭이 무대 위에 있다고 믿게 만들 수 있었다.

연극적인 면에서 다게르의 걸작은 디오라마diorama, 즉 투명한 회화를 조명 효과에 변화를 주며 전시하는 것이었다. 1822년에 시작되어 1839년까지 내내 지속되었던 다게르의 디오라마는 파리의 관객들을 매료시켰다. 당대의 신문 기록은 다게르가 무대에서 재현한 사실주의적 자연에 대한 미증유의 흥분과 호기심을 전한다. 예를 들면, "그 결과물들은 마술 같아서, '자연보다 더 아름다웠어!'라는 한 아이의 순진무구한 외침을 정당화한 평가로 만든다."(Gernsheim and Gernsheim 1956, 17) 다른 이들은 예술의 역사에서 새로운 시대가 시작되고 있다고 썼다. 1824년에는 다게르

롤랑 바르트의 사진

의 성취가 단지 재현에 불과한 것이 아니라 현실 자체라고 주장한 또 다른
이도 있었다!

비록 그의 전기 작가들이 다게르가 애당초 사진술에 관심을 갖게 된 이
유와 정확한 사실들은 여전히 미지수임을 인정하지만, 이 관심의 원천이
연극적 환영의 대가이자 직업 미술가였던 그의 작업이었으리라는 점은 분
명해 보인다. 광학적 조작과 현실의 재-현re-presentation으로 갈채를 받채
던 마법사로서 다게르는 그의 직업적 성취들과 명백히 연장선상에 있는
것, 즉 가장 굉장한 환영―빛의 발산을 통해 사람, 자연, 세계 전반의 그림
을 영구히 복제하는 일―을 추구할 운명이었던 것 같다.

1820년대에 다게르는 니엡스에게 자신들이 협력해야 함을 납득시켰
다. 하지만 다게르는 자연―판화가 아니라―이 출처인 사진에 연구의 초
점을 맞춰야 한다고 주장함으로써 니엡스의 우선순위를 조정했다. 니엡스
사후에 다게르는 요오드화은silver iodide 위에 잠상을 만들어 노출이 이루
어진 뒤에 현상되거나 나타나게 할 방법을 찾아냈다. 1837년경에는 그의
발견을 판매, 선전하는 사업을 시작했다. 그 결과로 1839년에 프랑스 정
부와 협정을 맺었는데, 단지 다게르타입뿐만 아니라 디오라마와도 관련된
다게르의 작업 비밀을 보장한다는 계약이었다. 그 발명품들을 구매하기
위한 법안이 1839년 6월 15일에 내무부 장관에 의해 제출되었고, 장관은
그 광범위한 실용적 용도들을 줄줄이 나열했다. "이 가장 완벽한 자연의
복제"는 가장 숙련된 소묘가와 화가들에게도 도움을 줄 것이다. 판화 예술
은 신선하고 중대한 이익을 볼 것이며, 여행자, 고고학자, 박물학자들은 그
가 탐구하는 광경 또는 대상의 "정확한 모사facsimile를 즉시 획득[함]"으로

써 그 필수 불가결함을 알게 될 것이다. (Goldberg 1981, 32)

은판사진술 광풍Daguerréotypomania이 유럽, 영국, 미국을 덮쳤다. 뉴스, 정보, 실험이 전례 없이 신속하게 퍼졌다. 처음에는 다게르가 그 프로세스를 시연해 보였으나, 1840년에 그는 아내와 함께 시골로 은퇴하여 그곳에서 "전 세계에서 온 중요한 방문객들을 맞았고, 예술적 눈속임에서 또 하나의 승리를 거두었다. 그는 마을 교회 안에, 주 제단 뒤로 본당 회중석이 이어지는 것처럼 보이는 그림을 그렸는데, 원근법이 너무도 완벽하여 부주의한 방문자는 깜빡 속아 교회의 길이가 실제의 두 배쯤 된다고 생각했다."(Gernsheim 1982, 50)

은판사진술은 1839년부터 대략 1860년까지 사진술을 지배했다. 그 프로세스에는 아주 매끄럽게 다듬은 구리판이 필요했는데, 이 표면에 은도금을 한 후 요오드나 브롬 증기로 감광성을 띠게 했다. 원판에 노출을 준 후에는, 수은 증기에서 현상한 다음 티오황산나트륨sodium thiosulfate으로 정착했다. 그 결과로 참으로 주목할 만한 선명함과 정밀한 세부를 지닌 이미지가 생겨났다. 그러나 표면이 손상되기가 너무 쉬웠기 때문에 다게르타입 사진판은 보호를 위해 유리 뒤에 끼워졌다. 이 직접 양화 프로세스는 유일무이한 이미지들을 만들어냈지만, 복제는 쉽지 않았다.

은판사진술의 보석과 같은 특질은 다게르의 최종적인 역작이었다. 다게르타입 사진판은 그 충분히 어두운 표면에 대해 특정한 각도를 유지해야 하며, 그렇지 않으면 암부가 관람자에게 반사되고 이미지의 명암이 반전되어 나타난다. 그러나 각도를 제대로 유지하면 암부는 물러나는데, 원판이 "'가상 이미지virtual image', 즉 반사면의 판 뒤에서 진출하는 것처럼

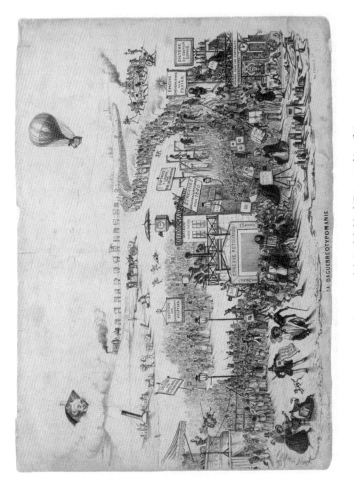

그림 2.5 테오도르 모리세, 〈은판사진술 광풍〉(1839), 리소그래프, 수많은 군중이 자신과 닮은 형체가 나타나는 은판사진을 갖기 위해 줄을 서 있다.

보이는 이미지"를 반영하는 거울처럼 작용하기 때문이다. (Crawford 1979, 27) 은판사진은 기념품일 뿐만 아니라 보물 같은 물건이기도 했다. 은판사진은 사랑하는 이들과 좋아하는 장면의 빛을 주의 깊은 조작과 관찰이 필요한 장치—그러나 마술적이고 감격적이라고 여겨진 프로세스—로 붙잡아놓았다. 다게르는 대중에게 자연을 재창조한 궁극의 물건—어두운 극장에서 잠깐 동안만 유지되었던 것보다 더 길게 지속되었으며, 영원히 소유하고 간직할 수 있는 재창조물—을 제공하는 데 성공했다.

19세기와 20세기의 사진사학자와 비평가 대부분은 탤벗의 몇몇 동시대인이 그러했듯 종이 음화에서 생산된 사진 이미지의 품질과 성격을 상찬하고 때로는 더 선호하기도 했다. 하지만 적어도 1839년부터 1850년대 중엽까지는 서구 세계가 다게르타입의 예리함을 더 좋아했다. 다게르타입의 매끄러운 금속판은 감광성 화학물질 층을 고르게 받아들였으나, 종이의 표면은 울퉁불퉁해서 그러지 못했다. 그 결과, 은판사진에 비해 회색조가 종종 고르지 못했고, 깊이와 풍부함도 뒤떨어졌으며, 세부는 전혀 인상적이지 못했다. 종이 음화는 "마치 바람에 일렁이는 물결로 뒤덮인 연못에 비친 것 같은 자연의 반영"을 생산했던 것이다. (Jammes and Janis 1983, 10)

다게르타입과 탈보타입은 둘 다 명암법chiaroscuro의 측면에서 렘브란트 같은 유명 미술가들의 판화와 비견되었지만, 다게르타입이 시각 경험으로는 훨씬 더 큰 참신한 느낌을 산출했다. 다게르 스스로가 은판사진을 돋보기로 뜯어보라고 장려했다. 사진술의 이 첫 몇 년 동안, 많은 이가 전에는 육안으로 알아차리지 못한 채 지나갔던 세부의 정밀함에 깜짝 놀랐다. 칼로타입은 이와 비교되며 수난을 겪었는데, 비록 그 프로세스 자체

는 새롭고 놀라운 것이었지만 결과물은 판화나 석판화를 연상케 했다.

최초의 사진을 본 최초의 인간은 (그 사진을 만든 니엡스를 제외하면) 그것을 회화라고 여기지 않을 수 없었다. 틀이 같았고, 원근법이 같았기 때문이다. 사진술은 회화의 망령에 시달려왔고 아직도 시달리고 있다. (…) 사진은 마치 회화에서 태어난 것처럼(이것은 기술적으로 맞는 말이지만, 오직 부분적으로만 그렇다. 왜냐하면 화가들이 사용한 카메라 옵스큐라는 사진술의 원인 가운데 하나에 불과하기 때문이다. 아마 본질적인 것은 화학적 발견이었을 것이다) 회화를 아버지 같은 절대적 준거로 삼아 모방하기도 했고 대들기도 했다. (…)

그러나 (내 생각에) 사진이 예술에 접근하는 것은 회화를 통해서가 아니라 연극을 통해서다. (…) 그러나 사진이 나에게 연극과 좀더 가깝게 보인다면, 이는 죽음이라는 특이한 것의 중계를 통해서다(아마 나는 이 중계를 본 유일한 사람일 것이다). (CC 13/54-56: CL 30-31)

『밝은 방』에서 바르트는 사진을 연극과 연결하는데, 이를 통해 그는 탤벗이 아니라 다게르와 동류가 된다. 왜냐하면 바르트는 이 매체의 존재론을 이해하고자 하며, 그래서 이 매체의 창조자를 찾고자 하기 때문이다. 다게르는 사진술을 창조했다. 즉, 그것은 궁극의 환영이었다. 탤벗은 사진술을 발견했다. 즉, 그것은 과학적 연구와 실험의 논리적 발전이었다. 사진술을 발견한 다음, 탤벗은 사진술을 개량하고 확장시키는, 그리고 그 실용적 활용을 장려하는 작업을 했다. 사진술을 창조한 다음, 다게르는 은퇴했

그림 2.6(위) 선명한 다게르타입, 〈다게르타입 사진가의 초상〉(1845).
그림 2.7(아래) 흐릿한 칼로타입, 〈데이비드 옥타비우스 힐, 자화상〉(1844).

는데—프랑스 정부로부터 연금을 받았기 때문만은 아니다—사진술의 환영은 이미 달성되었고, 그 환영이 유발했던 최초의 충격은 되풀이될 수 없었기 때문이다(바르트에 따르면 영화나 컬러 필름의 개발에 의해서도 되풀이되지 않았다).

이 개별적인 인물들과 그들의 접근법은 아주 엄밀하게 범주화해야 한다. 그래야 사진을 둘러싼 서구 사회의 다양한 신화들을 논의하기가 편해지기 때문이다. 1839년으로 돌아가 순진한 사람이 되어 사진을 볼 수는 없으니, 바르트는 그저 사진 매체에 대한 양대 신화 가운데 한쪽에 가담하는 수밖에 없다. 바르트는 이 발명품의 경이로움을 과학적 성취의 산물이라고 여기지 않는다. 오히려 그는 빛이 구체적인 형태로 포착될 수 있도록 하는 화학적 프로세스의 신비를 감지한다.

회화의 망령이 역사적으로 사진을 괴롭혀왔다는 바르트의 주장은 상당히 정확하지만, 처음에는 그 반대가 사실인 것처럼 보였다. 사진은 회화와 드로잉의 지위를 찬탈하는 듯했던 것이다. 사진이 금속 또는 종이 위에 현실 세계를 일견 "감쪽같이" 시각적으로 전사轉寫한 이미지를 제공하자, 많은 이가 캔버스 위에 현실을 복제하려는 시도가 회화에 필요한지 의구심을 품었다. 시각적 재현에서의 진실은 재정의되기 시작했다. 예를 들어, 이 새로운 매체에 대한 에드거 앨런 포Edgar Allan Poe, 1809~1849의 평가를 살펴보라.

밖으로 꺼냈을 때, 감광판은 첫눈에는 각인이 뚜렷하게 된 것처럼 보이지 않는다—그러나 약간의 짧은 프로세스가 그 판을 가장 기적적으로 아

름답게 현상해낸다. 이 진실을 온당하게 담고 있는 관념들을 전달하기에는 모든 언어가 부족함이 틀림없는데, 이 경우에는 시각의 근원 자체가 설계자였음을 헤아려보면 이것이 그토록 굉장해 보이지는 않을 것이다. 만약 절대적으로 완벽한 거울에 반영된 대상의 뚜렷함을 상상한다면, 다른 어떤 수단을 쓰는 것만큼이나 아마 현실에 가까이 다가가게 될 것이다. 실제로 다게르타입은 인간의 손이 그린 어떤 회화보다 무한히 (우리는 이 용어를 숙고 끝에 사용한다) **무한히** 더 정확한 재현이기 때문이다. 만약 우리가 통상의 미술 작품을 강력한 현미경으로 검사한다면, 자연을 닮은 흔적들은 모두 사라질 것이다—그러나 포토제닉 드로잉은 가장 가까이서 면밀하게 살펴보아도 오직 더욱 절대적인 진실만, 즉 재현된 사물과 더욱 완벽하게 일치하는 면만 드러낸다. 음영의 변화와 선 및 공기 양자에서 모두 나타나는 원근법의 계조는 진실 자체가 최상의 완벽한 상태에서 지니고 있는 것들이다. (Trachtenberg 1980, 38)

사진술에 대한 언급으로 1839년에 회자되었던 가장 유명한 진술은 화가 폴 들라로슈Paul Delaroche, 1797~1856가 한 "오늘부로 회화는 죽었다!"는 말이다. 하지만 사실 들라로슈는 이 말 바로 뒤에 미술과 사진의 관계에 대한 논평을 덧붙였는데, 거기서는 앞의 말에서 엿보이는 반감 같은 것이 전달되지 않는다.

다게르 씨의 프로세스는 미술의 모든 요구를 완전히 충족시키며, 이는 그 결과물들이 증명한다. 다게르타입은 미술의 기본 특질 가운데 일부를

너무도 완벽한 수준으로 끌어올려, 가장 숙련된 화가들에게조차도 관찰과 연구의 주제가 될 것이다. 이 수단을 써서 얻은 드로잉들은 세부가 완벽한 동시에 전체는 풍부하고 조화로워 놀랍기가 그지없다. 거기 복제된 자연은 진실성뿐만 아니라 예술성까지 갖추고 있다. 선의 정확함, 형태의 정밀함은 최고로 완벽한데, 이와 동시에 여기서는 전체가 다 명암과 효과 면에서 똑같이 풍부하게 각인되어 있으며 활기찬 모델링도 광범위하게 볼 수 있다. 공기원근법의 규칙들은 선원근법의 규칙들만큼이나 꼼꼼하게 준수된다. 색채는 고도의 진실성에 의해 번역되기에, 색채가 없다는 사실은 망각된다. 그러므로 화가는 이 기술이 다량의 습작을 해보는 신속한 방법임을 알게 될 텐데, 이 기술이 없다면 저런 습작은 많은 시간과 고생을 들여야만 얻을 수 있을 것이고, 그것도 그의 재능과 상관없이 훨씬 더 불완전하게밖에 얻을 수 없을 것이다. (Rudisill 1971, 41에서 인용)

그러나 사진의 "진실"에 열광하는 입장을 반박하는 움직임도 빠르게 일어났다. 선묘 중심의 전통적인 예술을 옹호하는 이들이 자신들에게 유리한 주장을 펴기 시작하면서 사진을 헐뜯었는데, 특히 사진술은 예술에 접근할 능력이 없다는 중상모략을 일삼았다. 사진술을 옹호하는 이들과 사진작가들은 대략 지난 140년간 사진이 예술이 아니라는 견해를 극복하고자 애를 써왔다. 이런 논의들은 예나 지금이나 중요하고 널리 퍼져 있지만, 그것들이 대변하는 투쟁은 사진의 독특함이나 새로움에 본질적인 것이 아니라고 바르트는 본다. 바르트는 또한, 사진의 플라톤적 본질을 찾는 것도 아니다. 이는 수전 손택Susan Sontag, 1933~2004이 사진에 관한 가장 유명한 에

세이들 가운데 한 편에서 쓴 수사적 표현인데, 「플라톤의 동굴에서In Plato's Cave」(1973/1977)에서 손택은 "벽에 드리운 그림자들 뒤의 본질"을 언급하며, 사진은 플라톤적 의미에서 "복사의 복사"로 볼 수 있으리라는 생각을 내비친다. "복사"라는 관념은 사진/회화 논쟁의 일부다. 바르트는 이 관념을 능숙하게 다루어나가지만, 궁극적으로는 그 관념을 넘어선다.

바르트는 자신이 현상학적인 관점에서 사진에 대한 고찰에 접근한다고 직접 주장한다. 그리고 그는 『밝은 방』을 장-폴 사르트르Jean-Paul Sartre, 1905~1980의 『상상계L'imaginaire』(1940)에 헌정한다. 바르트가 찾는 **본질**은 현상학적 차이, 즉 사진을 유일무이하게 정의하거나 특화하고, 여타의 시각 매체들과 차별화하는 차이와 관계가 있다. 사진가들은 자신의 책에 실망할 것이라고 바르트는 자인한다. 바르트의 당시 관심은 촬영자가 사진을 찍을 때 하는 선택들에 있지 않다. 이런 관심사들은 원근법, 구성, 색조 등의 다양한 기준들과 관계가 있어서, 궁극적으로는 미학으로 가게 된다. 그 대신 바르트는 사진에 대한 탐구를 시작하면서 철학의 수사학을 사용한다. 르네 데카르트René Descartes, 1596~1650처럼, 『밝은 방』에서 바르트는 의심하는 입장—"무슨 수를 써서라도 나는 사진 '자체'가 무엇인지, 그것은 어떤 본질적인 특징을 통해 이미지들의 공동체와 구분되는지 알고 싶었다. 이런 욕망이 의미했던 것은, 기술과 용도에서 나온 증거들 외에는, 오늘날 사진이 엄청난 기세로 퍼지고 있음에도, 사실상 나에게는 사진이 존재하고 있다는 확신, 즉 사진이 고유한 '정수'를 지니고 있다는 확신이 없었다는 점이다"(CC 1/13: CL 3)—으로 서두를 시작한 다음, 자기 확신의 입장, 즉 그는 사진의 **황홀경**을 알고 있으며, 사진의 완강한 현실을 대면 내

롤랑 바르트의 사진

지 경험했음을 알고 있다고 자신하는 입장으로 나아간다.

바르트가 붙인 부제 "사진에 관한 단상note sur la photographie"은 명백히 프랑스의 문화사에 뿌리를 두고 있다. 이러한 토대는 거울과 환영의 은유, 그리고 가면과 죽음의 은유를 둘러싸고 형성된 신화를 가리킨다. 바르트는 데카르트를 결정판으로 하는 철학 전통과 결부되어 있어, 사진의 존재론적 본질을 그 신화적 탄생이라는 렌즈를 통해서만 볼 수 있을 따름이다. 즉 바르트의 감수성은 사진이 대중적으로 존재하게 된 첫 20년 동안 형성된 신화들을 발산하거나 최소한 그와 일치하는 것이다. 그러한 신화들 중에는 사진이 단지 역사적인 인물과 사건들만이 아니라, 가족과 친구들도 기록할 수 있는 특별한 능력을 가지고 있다는 의식이 있었다. 1843년 1월 『에든버러 리뷰Edinburgh Review』의 한 기사는 이런 해설을 싣고 있다.

애정 어린 영역은 좀더 좁지만 그렇다고 해서 신성함이 덜하지는 않은데, 친척과 고향의 이름, 그 마술적인 이름들이 새겨진 이 영역에서조차, 사진에 담긴 현실들은 얼마나 깊은 관심을 유발하는가! 자손들에게 이어져 유년기와 성년기를 연결하는 모습들에서 부모는 자신의 필멸성이 남기는 흔적들을 발견하게 될 것이다. 그리고 인생의 황혼기를 표시하며 그 뒤에 이어지는 단계들에서는, 이제 아이가 교훈을 읽게 될 것이다. 그의 인생행로 역시 한 시기뿐이고, 필시 끝이 있다는 교훈을.(Goldberg 1981, 65)

엘리자베스 배럿 브라우닝Elizabeth Barrett Browning, 1806~1861은 이 뒷부분

의 요점을 놓치지 않았다. 친구에게 보낸 편지에서 그녀는 이렇게 썼다.

친애하는 밋포드 양, 다게르타입이라는 요즘의 저 경이로운 발명품에 대
해 좀 아시는지요?—그러니까, 다게르타입을 써서 제작된 초상을 본 적
이 있으신지요? 사람이 햇빛 속에 앉아서, 1분 30초 만에, 모든 윤곽선과
음영이 완전하게 복제된 자신의 모사물을 감광판 위에 확고히 남기는 것
을 생각해보세요! 최면술의 유체 이탈도 한 단계 덜 기적적이라는 생각
이 듭니다. 그리고 꼭 판화 같지만—판화가의 작품보다 오직 더 정교하
고 섬세한— (…) 이런 경이로운 초상 몇 점을 (…) 최근에 본 적이 있습니
다—세상에서 내게 소중한 모든 존재를 담은 그런 기념품을 갖고 싶다
는 열망이 끓어오르더군요. 그런 경우에 소중한 것은 단지 닮음이 아닙
니다—그것이 일으키는 연상, 그리고 가까움의 느낌 (…) 저기 있는 **사람
의 그림자가 바로** 영원히 고정되었다는 사실이죠! 그것이야말로 내가 생
각하는 초상을 정당화해주는 축성입니다—그리고 나의 형제들은 너무
도 격렬하게 비난의 아우성을 내지르지만, 내가 보기에는 그렇게 말할
정도로 기괴한 것이 전혀 아니라서, (…) 저는 진정으로 사랑하는 이에 대
해서라면 가장 고상한 미술가가 만든 그 어떤 작품보다 오히려 이 같은
기념품을 갖고 싶습니다. 이런 말을 하는 것은 **미술**에 대한 존경(또는 불
경)에서가 아니라, **사랑**을 위해서입니다. (Browning 1954, 208-209)

브라우닝은 미술과 사진 사이에 남아 있는 갈등을 웅변적으로 증언한
다. 사진이라는 매체는 단순히 좀더 정확한 형태의 초상이나 시각적 기록

이 아니다. 사진의 본성 자체가 살아 있는 또는 실제 사물이 스스로 발산하는 빛을 바로 그 사물로부터 끌어 오는 것이다. 브라우닝은 이런 포착이 사랑하는 이를 그린 미술가의 묘사보다 더 많은 감정을 머금고 있다고 본다. 사진은 거기 찍힌 대상을 마치 만질 수 있을 것처럼 보여주는데, 이 생생함이 회화나 드로잉과는 통상 연결되지 않는 영속성이나 실재성의 증거가 되는 것이다. 사진에 대한 바르트의 신화가 브라우닝의 생각과 수렴하는 것은 바로 『밝은 방』에서지만, 그가 사진과 여타 시각 매체 사이의 차이에 대해 전조가 되는 발걸음을 뗀 것은 「사진의 메시지」에서다. 그는 모든 모방 "예술"이 두 가지 메시지로 이루어져 있다고 주장한다. "**아날로곤** 자체인 **외시적** 메시지와 사회가 그 **아날로곤**에 대해 생각하는 것을 어느 정도 대변하는 방식인 **내포적** 메시지"가 그 둘이다. (RF 6) 그러나 요점은 "메시지의 이 이중성이 사진이 아닌 모든 복제에서는 명백하다"는 점이다. (RF 6) 드로잉이나 회화에서는 "정확함"이 즉시 하나의 양식으로 전환된다(바르트는 "극사실주의hyper-realism"의 예를 든다). 반면에, 사진은 "사진에 대해서 말로 기술하는 것이 말 그대로 불가능"할 정도로 또는 그만큼 풍부하게 "외시적 의미"를 전송한다. (RF 7) **기술한다는 것**은 어떤 중개자 혹은 이차적 메시지가 외시적 메시지와 합류하는 것인데, 언어의 코드에서 파생되는 이 중개자 혹은 이차적 메시지는, 정확성을 기하기 위해 아무리 조심을 해도, 사진의 유사성과 관련된 내포적 의미를 만들어내기 때문이다."(RF 7) 이래서 드로잉은 미술가의 손과 문화의 현존을 결코 벗어날 수 없다. 하지만 사진은 그럴 수 있는 것 같다.

사진에 대해 흥분하고 신기해하던 최초의 시기가 지난 후, 사진가들은

그들을 지지하는 이들 및 비난하는 이들과 짝을 이루어 사진의 참된 본성과 목적에 대해 어물어물 둘러댔다. 다게르타입은 많은 이에게 **너무나** 정확하고 실상을 지나치게 드러내는 것으로 여겨졌다. 처음에 사진술은 자연의 연필처럼 보였고, 그래서 스스로를 복제해내는 자연의 능력을 의미했다. 하지만 이런 관점에 대한 부정적 반작용이 머지않아 다가왔다. 1860년에 필립 길버트 해머튼Philip Gilbert Hamerton, 1834~1894은 이렇게 썼다. "자연이 지닌 빛의 힘은 광대한 범위의 옥타브를 다 갖춘 거대한 오르간과 같다. 이에 비하면 사진이 지닌 빛의 힘은 하나의 목소리와 같은데, 그러나 음역이 극도로 제한된 목소리다."(Weaver 1989, 99) 해머튼은 1800년대 중반에 사진보다 선묘 중심의 전통적인 예술을 지지하고 나선 많은 이의 태도를 대변한다.

그런데 회화란 무엇인가? 회화는 자연을 지적으로 또 감성적으로 해석한 것인데, 주의 깊게 균형을 맞추고 솜씨 좋게 세분한 색상들이 수단이다. 회화가 지닌 **모방**의 힘은 극도로 제한되어 있다. 하지만 화가의 눈은 노란색을 띤 모든 것에 무감각해지는 대신, 파란색에 대해 민감한 만큼이나 황금색과 주황색에도 민감하기에, 이 점에서 화가는 더 진실한 작업을 할 수 있을 것이다. 그리고 자연의 빛을 이런 식으로 해석하므로, 화가에게는 생각을 할 줄 모르는 사진으로서는 가질 수 없는 타협과 보상의 기회들이 있다. 그래서 화가는 더 많은 진실성을 획득한다.(Weaver 1989, 99)

하지만 『밝은 방』에서 바르트는 그런 가능성들에는 관여하지 않는 듯하다. 오히려 그는 브라우닝이 편지에서 그토록 절절하게 밝히는 신화를 탐구한다. 예를 들어, 해머튼이 추켜세운 "진실"—카메라의 제한된 능력을 벗어난다고 그가 주장하는 진실—의 의미를 바르트는 차치하는데, 이 진실의 의미는 아이러니하게도 그것이 삭제되었다는 사실에 의해 텍스트에 그림자를 던진다. 어떻게 사진가가—예컨대 나다르나 온실 사진을 찍은 사진가가—진실을 매개하는 자가 될 수 있는가? 바르트는 『밝은 방』에서 이렇게 주장하고, 심지어 그가 몇몇 사진에서 찾아낸 "진실"의 본성을 설명하기까지 한다. 그러나 그는 진실을 이렇게 "포착" 또는 전달하는 것에 관해 사진가가 어떤 구실을 하는지는 해명하지 못한다. 결국 이 같은 등한시는 근본적으로 바르트가 사진 매체를 촬영자와 그의 양식이라는 측면에서 정의하지 않는다는 (그리고 솔직히 한 번도 그런 적이 없었다는) 사실과 엮여 있는 것 같다.

혼히들 **사진술**을 발명한 것은 화가들이라고 한다(사진에 이미지의 배치, 알베르티 원근법, 카메라 옵스큐라의 광학을 전해주었다는 것이다). 아니다. 내가 보기에 **사진술**을 발명한 것은 화학자들이다. 왜냐하면 '그것은 존재했다'라는 노에마는 다양하게 빛을 받은 대상이 발산하는 광선들을 어떤 과학적인 상황(은 할로겐의 감광성에 대한 발견) 덕분에 직접 포착하고 새길 수 있게 된 날이 되어서야 가능했기 때문이다. 사진은 문자 그대로 지시 대상의 발산이다. 거기에 실재했던 육체로부터 출발한 광선들이 여기 있는 나에게로 와 접촉한다. 전달의 시간은 별로 중요하지 않다. 사라진

존재의 사진은 어떤 별에서 온 뒤늦은 광선처럼 도래하여 나에게 닿는다. (CC 34/126: CL 80-81)

　　순진함, 즉 사진술의 시초로 되돌아가는 바르트의 감각은 『밝은 방』에 가득 퍼져 있다. 1부의 "사진 찍히는 사람"을 다룬 절에서, 바르트는 카메라 앞에서 포즈를 취하는 것에 대해 불평하거나 또는 단순히 불편하게 느꼈던 19세기 중반의 수많은 이처럼 말한다. 사진술 초기에는 노출 시간이 길었고, 그로 인해 초상을 찍으려고 앉은 사람들은 터무니없는 요구를 받았다. 오노레 도미에Honoré Daumier, 1808~1879가 캐리커처의 단골 주제로 삼은 것 가운데 하나가 고정 장치였는데, 이것은 몇 분씩이나 필요했던 노출 시간이 경과하는 동안 사진가의 고객이 머리를 얹어두는 용도였다. 바르트는 사실 20세기의 사진 노출 시간이 길다고 불평할 수는 없음을 알면서도, 적어도 그가 피사체로서 포즈를 취할 때는 그 짧은 순간에도 생기가 없는 느낌 그리고/또는 진짜가 아니라는 느낌을 받는다는 것을 깨닫는다. 진짜가 아니라는 느낌은 바르트가 초상 사진의 모델이 될 때 포착되고, 또 노출 시간의 길이에 비례해서 증가하는데, 이는 벤야민이 「사진의 작은 역사」에서 주장했던 내용과는 상반되는 것 같다. 초기 사진에서 필요했던 긴 노출 시간이 "모델들로 하여금 살아 있도록, 그 순간**을 벗어나서**가 아니라, 그 순간 **속으로 들어가** 살아 있도록 했다. 장시간의 노출 동안에 그들은, 말하자면 이미지로 변해갔다"고 벤야민은 주장했던 것이다. (Benjamin 1977, 48) 초상 사진을 찍는 데 필요한 부동성의 경로가 바르트에게는 죽음의 기미를 띠지만, 벤야민에게는 노출 시간이 긴 경우 이것이 불멸을 내

비친다. ("이런 초기 사진에서는 모든 것이 지속되도록 되어 있다. (…) 그것[외투]은 거의 아무도 모르게 불멸 속으로 들어간다."[Benjamin 1977, 48])

바르트는 피사체인 자신과 "찍는 자taker"인 사진가 사이에서 벌어지는 말 없는 투쟁에 대해 쓴다. 그의 사진 이미지를 만들어내는 창작자는 누구인가?—사진가인가, 피사체인 바르트인가, 아니면 또 무엇인가? 혹은, 사진가나 사진은 창작을 하는 자가 아니라 굴욕을 주는 자인가? "상상의 차원에서 보면, (내가 지향하는) 사진술은 매우 미묘한 순간을 재현하는데, 사실대로 말하면 이 순간에 나는 주체도 아니고 대상도 아니며, 그보다는 대상이 되어간다고 느끼는 주체다. 그때 나는 죽음을(괄호에 갇히는 상황을) 축소판으로 경험한다. 그러니까 나는 진짜로 유령이 되는 것이다."(CC 5/30: CL 13-14) 18세기 말과 19세기 초의 유럽 사회는 다양한 기계 장치들, 즉 관상 초상physionotrace, 카메라 루시다camera lucida, 유구한 카메라 옵스큐라 등을 통해 실루엣 그림, 채색 세밀화, 드로잉을 얻어내고 개인의 유사성을 확보하려는 모색을 해왔지만, 바르트에 따르면 사진 이미지는 하나의 새로운 실체를 표상한다. 역사는 이러한 관점을 다시금 확인시켜준다. 예를 들어, 1839년에 『라이프치거 슈타트안치거Leipziger Stadtanzeiger』는 그 발명품이 불가능하다고 공언했는데, 왜냐하면 "신이 자신의 형상대로 인간을 창조했고, 인간이 만든 어떤 기계도 신의 이미지를 고정할 수는 없을 것"이기 때문이었다. (Daval 1982, 251) 유럽 문화 일반은 드로잉이나 회화로 그린 초상을 (예컨대 전통적인 이슬람교에서 인간 형상의 복제를 금지했듯이) 금하지는 않았다. 그러나 인간의 형상이 단순히 기계로 또는 인간의 개입 없이 만들어질 수 있다는 생각은 적어도 라이프치히의

한 필자에게는 불가능할뿐더러 신성모독으로도 여겨졌다. 바르트에게 남은 것은 죽음을, 즉 부동성을, 절도나 약탈을, 또 방부 처리를 너무나 가까이서 지분대는 사진의 저 난해하고 다소 신비한 특질이다. 그는 죽음의 이 같은 현전이 유령임을 감지하지만, 결국에는 받아들인다. "사실, 사람들이 나를 찍은 사진에서 내가 노리는 것(내가 그런 사진을 바라보는 '의도')은 **죽음**이다. 왜냐하면 **죽음**이야말로 이런 **사진**의 에이도스eïdos이기 때문이다." (CC 5/32: CL 15)

사진의 화학에 대한 모티프를 계속 논하면서 바르트는 사진이 **현상된다**고 하는 말의 술책에 주목하지만, "화학작용이 현상하는 것은 현상할 수 없는 것, 어떤 (상처의) 본질이다. 이것은 변형될 수 없고, 오직 집요함의(집요한 바라봄의) 형태로 반복될 수만 있는 것이다"라고 말한다. (CC 21/81: CL 49) 바르트는 이런 점 때문에 사진은(특정한 사진들만) 하이쿠와 밀접한 것이 된다고 본다. "왜냐하면 하이쿠의 기보법도 현상할 수 없는 것이기 때문이다. 그러니까 모든 것이 수사학적인 확장의 갈망이나 가능성조차 유발하지 않은 채 주어지는 것이다."(CC 21/81: CL 49)

바르트가 붙잡고 씨름하는 것은 사진의 능력, 즉 사진이 **사토리**라는 용어가 특징짓는 대로 각성의 작은 충격이나 섬광처럼 그를 압도하고 도발하면서 구경꾼인 그에게 세부나 제스처를 제시하는 능력이다. 바르트는 사진에 대한 그의 철학적인 탐구에 "순진"하게 또 "문화 외부에서" 다가가려고 하지만, 이뿐만이 아니다. 그는 또한 사진 매체가 독특하게 일으킬 수 있는 것이 "미개인, 아이—또는 광인"의 반응임을 발견하기도 한다. "나는 모든 지식, 모든 문화를 몰아내고, 다른 시선의 계승을 삼간다."(CC 21/82:

롤랑 바르트의 사진

라틴어로 "사진"은 "imago lucis opera expressa", 다시 말해 빛의 작용이 "드러내고" "꺼내고" "조립하고" (레몬 과즙처럼) "눌러 짜낸" 이미지라고 할 수 있을 것 같다. 사진이 아직도 신화에 다소 민감한 어떤 세계에 속한다면, 우리는 상징의 풍요로움 앞에서 환희에 젖지 않을 수 없을 것이다. 왜냐하면 사랑하는 육체가 은이라는 귀금속을 매개로 해서 (기념품과 사치품으로) 불멸화되기 때문이다. 여기에다 우리는 이 금속이 연금술의 모든 금속처럼 살아 있다는 관념을 덧붙일 것이다. (CC 34/127: CL 81)

시간을 가로지르는 상호텍스트로서든 아니면 협업자로서든, 바르트는 사진의 신기함을 공유하거나 그에 반응하는데, 발자크나 브라우닝 같은 사람들의 글 속에 명백히 존재하는 일종의 신화적 측면에서도 그렇고, 다게르를 끌어들였거나 다게르의 창작품을 특징지었던 사진술의 정신과 그에 대한 매혹으로서도 그렇다. 심지어는 바르트가 되풀이해서 다룬 주제 중 하나인 쥘 미슐레Jules Michelet, 1798~1874조차 (나다르의) 사진관을 "이 마술의 집cette maison de magie"이라고, 즉 사람들이 마치 "여호사밧 골짜기la vallée de Jehoshaphat"[5]라도 통과하는 것처럼 그 앞을 지나가는 곳이라고 불렀다(인용구의 출처는 펜실베이니아 대학교 반 펠트 도서관 특별 소장품부 Department of Special Collections, Van Pelt Library, University of Pennsylvania에

5 '여호와께서 심판하시는 골짜기'라는 뜻이다. 기독교에서 하나님이 최후의 심판을 시행하는 상징적인 장소로, 일명 '심판의 골짜기'라고도 하며, 구약성경의 요엘서Book of Joel에 나온다.

있는 나다르의 고객용 앨범에 미슐레가 쓴 내용[Ms. Coll. 21, 33쪽]).

이런 관계들이 연결되어 개인과 이 매체의 대면이 일어난다. "나에게 중요한 것은 사진의 '생기'(이것은 순전히 이데올로기적인 개념이다)가 아니라 확신이다. 즉 사진에 찍힌 육체가 덧붙여진 빛을 통해서가 아니라 그 자체의 광선을 통해서 나와 접촉하러 온다는 확신이 중요하다."(CC 34/128; CL 81) 『사진에 관하여On Photography』(1977)에서의 수전 손택과 (손택에게 헌정된) 「사진의 용도Uses of Photography」(1978)에서의 존 버저 같은 논자들은 사진술이 당대에 하는 기능들을 사진의 초기에서 추출한다. 손택은 "자본주의 사회가 이미지에 바탕을 둔 문화를 요구"하기에, "현실을 주관화하면서 객관화하는 카메라의 두 능력이 이러한 요구에 이상적으로 복무하고 또 그런 요구를 강화하도록" 만든다고 본다. (Berger 1980, 55) 그런가 하면 버저는 사진이 다른 기능에 이바지해서 자본주의 사회와 문화에 저항할 수 있는지를 묻는다. 그의 주장에 따르면, 현재는 사진의 사적인 사용과 공적인 사용이 구별되고 있지만, 이 구별을 넘어서야 한다. "과거가 남긴 유물, 발생했던 일의 흔적들"인 사진은 "생생한 삶의 맥락을 다시 획득"할 수 있다는 것이 버저의 주장이다. (Berger 1980, 57) 그러나 이 생생한 삶의 맥락은 단순히 다른―그리고 일견 더 고결해 보이는―이데올로기일 뿐이다. 즉 "사회적·정치적 기억의 위축을 부추기는 데 사진술을 사용하는 대신, 대안적 사진술의 과제는 사진술을 사회적·정치적 기억과 통합하는 것이다."(Berger 1980, 58) 바르트는 손택과 버저가 서술하는 사진의 용도들을 잘 알고 있으며 이를 사진에 대한 그의 저술에서 확실하게 인정한다. 하지만 그는 구분을 두는데, 그런 분석들은 사진이라는 현상을 정치적 도구,

사회학적 사실, 또는 심지어 예술 매체로 범주화해서 길들일 뿐이라는 것이다. 그가 찾는 것은 사진의 존재론이라서, 미술가/마술사인 다게르가 일깨우는 마법, 연극, 화학(과 연금술)의 감각을 이 매체의 수사학에 재통합한다. 이 신화는 손택과 버저의 이데올로기 비판이 무시하거나 아니면 포섭해버리거나 하는, 사진에 잠재되어 있는 독특한 반응을 산출한다.

1957년의 『신화론』에서 바르트는 에드워드 스타이컨의 전시회 《인간가족》을 구성하고 있는 사진들에서 역사가 제거되었다고 스타이컨을 비판했다. 버저 또한 이 전시를 언급하지만, "스타이컨의 직관은 절대적으로 옳다. 요컨대 사진의 사적인 사용이 사진의 공적인 사용의 귀감이 될 수 있다"라고 주장한다. (Berger 1980, 57) 하지만 버저는 "계급으로 분할된 세계가 존재하는데, 그것을 마치 하나의 가족인 양 다루며" 건너뛰는 스타이컨의 지름길에는 반대한다. (Berger 1980, 57) 그러므로 이 전시회는 전체적으로 감상적이고 자기만족적이었지만, 그렇다고 해서 개개의 사진들도 꼭 그런 것은 아니었다. 버저의 문구들은 『신화론』에 실린 바르트의 에세이를 상기시키지만, 버저의 글이 내리는 결론의 어조는 이상주의적이다. 사진은 "아무리 비극적이고, 아무리 죄가 커도, 과거의 어떤 이미지든 그것을 나름의 연속성 속에서 기꺼이 끌어안을" 인간의 기억을 성취할 수 있으며, 그래서 "인간이라는 가족은 존재하게" 되리라는 것이다. (Berger 1980, 57) 『밝은 방』에서 바르트는 다른 영역—개인을 강조하는 영역—에서 작업한다. 그의 말에 따르면, 만약 누군가 어떤 사진을 역사의 한 조각으로 본다면, 그는 역사와 분리된 상태에 머물러 있는 것이다. 역사는 우리가 그것을 고찰할 때만, 즉 우리가 그것을 바라볼 때에만 구성되는 것으로 존재한다. 그

런데 역사를 바라보기 위해서는 우리가 역사로부터 배제되어야 한다. (CC 26/102: CL 65) 바르트는 이제 사진의 잠재력이란 구경꾼을, 즉 **살아 있는 한 영혼**을 한 이미지 속으로, 즉 구경꾼의 영혼과 동등하게 살아 있는 한 영혼 또는 실체**로서** 존재하는 이미지 속으로 끌어들이는 힘이라고 본다. 사진은 "**분리**로서의 **역사**"보다 더 많은 것을 줄 수 있다. 사진은 "유토피아적으로, **유일무이한 존재에 대한 불가능한 과학**"을 성취할 수 있는 것이다. (CC 28/110: CL 71)

3장
—

상응相應: 보들레르와 바르트

나는 언제나 스튜디오에서 작업하는 쪽을 선호한다. 스튜디오에서 작업하면 사람들이 자신의 환경으로부터 격리된다. 그들은 어떤 의미에서 (…) 자신의 상징이 된다. 사람들이 나에게 사진을 찍으러 오는 것이 나는 그들이 의사나 점쟁이를 찾아가는 것—그들 상태가 어떤지 알아보려고—과 같다고 느낄 때가 많다. 그러므로 그들은 나 하기에 달려 있다. 나는 그들의 마음을 끌어야 한다. 그렇지 않으면 촬영할 것이 아무것도 없다. 내가 먼저 집중하고, 거기에 그들을 끌어들여야 한다. 가끔은 그 집중의 힘이 너무 강한 나머지 스튜디오 안의 소리도 들리지 않게 된다. 시간은 멈춘다. 우리는 짧고 강렬한 친밀감을 공유한다. 그러나 그것은 거저 얻은 친밀함이다. 거기에는 과거가 없고 (…) 미래도 없다. 그래서 촬영이 끝났을 때—사진이 완성되었을 때—남는 것은 사진밖에 (…) 사진과 일종의 곤혹스러움밖에 없다. 그들은 떠나고 (…) 그러면 나에게 그들은 모르는 사람이 된다. 그들이 했던 말을 나는 거의 듣지 못했다. 만일 내가 한 주 뒤에 그들과 어딘가 어떤 방에서 만난다면, 예상컨대 그들은 나를 알아보지 못할 것이다. 왜냐하면 나는 내 자신이 거기에 진짜로 있었다는 느낌이 들지 않기 때문이다. 최소한 나의 일부분은 있었다 하더라도, 그것은 이제 사진 속에 있다. 그리고 내게 사진은 그 사람들이 가지고 있지 않은 현실성을 가지고 있다. 나는 사람들을 알지만, 사진을 통해서 안다. 아마도 그것이 사진가라는 자의 본성인지 모른다. 내가 실제로 연루되는 일은 결코 없다. 아무런 실제 지식도 가질 필요가 없다. 그것은 전적으로 식별의 문제다.

— 리처드 애버던Richard Avedon

『밝은 방』에서 의아한 점 하나는 참고문헌 목록에 누락이 있다는 것이다. 예를 들어, 발터 벤야민의 에세이들은 『밝은 방』 185쪽부터 187쪽까지 나와 있는 "참고문헌Références"에 없는데, 그래서 눈길을 끈다. 사진의 역사와 비평을 다룬 주목할 만한 다른 텍스트들도 목록에서 누락된 것이 많다. 하지만 이 "산업"에 대한 평가의 분수령이 되는 샤를 보들레르의 1859년 글이 제외된 것에는 주의를 기울일 만하다. 보들레르는 『밝은 방』에서 실제로 인용[1]되며, 마르셀 프루스트Marcel Proust, 1871~1922나 미슐레처럼 바르트가 되풀이해서 참고하는 인물(또는 상호텍스트)인 것이다. 보들레르는 또한 벤야민 같은 주요 비판적 사상가들에게 하나의 시금석이기도 하다.

[1] 보들레르는 원서 *La Chambre claire*의 9절 44쪽과 16절 68쪽에서 두 번 인용되었다.

일반적으로, 사진사가와 비평가들은 보들레르를 뻔질나게 인용하지만, 이는 보들레르가 1859년의 살롱에 대해 쓴 글들 가운데 사진을 다룬 절[2]에만 거의 국한될 뿐이다. 사진에 대한 이 언급들에 보통 부여되는 맥락은 프랑스의 산업화와 부르주아 계급의 부상에 관한 것이 거의 전부다. 특히 벤야민은 「기술복제시대의 예술작품」「보들레르의 몇 가지 모티프에 대하여On Some Motifs in Baudelaire」(1939) 같은 에세이들에서, 사진 매체에 대한 보들레르의 통찰을 그렇게 분석하는 방식을 지지한다. 예를 들어, 후자의 에세이에서 벤야민은 보들레르와 폴 발레리Paul Valéry, 1871~1945, 프루스트가 증언하는 예술의 복제라는 위기를 논한다. "기계 복제 기술이 촉진하는 의지적이고 산만한 기억이 즉각 끝없이 일어나는데, 이로 인해 상상력이 활동할 여지가 줄어든다."(Benjamin 1969, 186) "광범위한 대중의 어리석음"(보들레르의 1859년 살롱 리뷰의 구절을 인용) 때문에, 다게르와 그가 발명한 "기계"는—예술과 상상력을 희생시키는데도—그 자체로 환영을 받는다. 벤야민은 은판사진술이 예술의 "아우라"를 감소시킨다는 보들레르의 우려가 특히 후기 시에서 의미심장한 모티프라고 본다. 이런 우려는 **바라봄**look과 **시선**eyes 같은 용어들을 수반하는 보들레르의 표현이 점점 더 우울한 기색을 띠게 되면서 확연히 드러난다. 벤야민은 보들레르의 후기 서정시들에서는 "인간의 눈이 바라볼 때 생겨나는 기대가 충족되지 않는다"

2　보들레르가 1859년의 살롱 전에 대해 쓴 글은 총 114쪽(전집 2권, 245~358쪽)에 이르는 10절 구성의 비평문이다. 사진을 다룬 부분은 2절 「현대 대중과 사진Le public moderne et la photographie」이지만, 그 밖에 초상화(7절), 풍경화(8절), 조각(9절)도 다루었으며, 미술가의 현대성(1절), 상상력(3절) 같은 미학적 문제도 함께 거론했다. 보들레르 전집 2권에 다른 두 살롱 전(1845, 1846) 비평문 그리고 1855년 만국박람회 비평문 등과 함께 실려 있다. Charles Baudelaire, *Curiosités esthétiques, Oeuvres complètes de Charles Baudelaire II*, Paris: Michel Lévy Frères, 1868 참고. 2절은 254~263쪽.

고 단언한다.(Benjamin 1969, 189) 이렇게 기대가 충족되지 않는 것은 제
2제정기의 진보가 성찰 없이 믿어져버린다는 징후다. 그래서 보들레르는
"현대의 감각이 치를지도 모를 대가, 즉 충격의 경험 속에서 아우라가 붕괴
하는 사태"를 지적한다.(Benjamin 1969, 194)

보들레르의 글과 관련된 벤야민의 탐구 노선은 기계 복제 형식들의 발
견, 개발, 대중의 수용과 우리 문화계의 질적 타락 사이의 관계에 대해 도
발적인 결론을 끌어낸다. 바르트가 1960년대에 쓴 에세이들 가운데 여러
편과 『신화론』에서도 보이는 논의의 경로 역시 그런 생각을 반영한다. 사
실, 바르트의 분석이나 방법론의 출처가 두 사람인 것이다. 그러나 1859년
의 전시에만 근거를 둔 사진에 대한 보들레르의 독설과 벤야민이 취한 방
향을—추가 분석 없이—받아들이는 것은 비평계에서 상례로 굳어져버렸
다. 이렇게 관점이 단일하다 보니, 사진과 제스처를 다룬 바르트의 글에서
공명하고 있는 보들레르의 미술비평이 지닌 복합성은 간과되고 있다.

보들레르는 미술비평가로서의 경력을 1845년의 살롱을 평한 글로 시
작했다. 한 전기 작가는 보들레르가 1845년의 전시에 대해 쓴 자신의 비
평을 전혀 좋아하지 않았다고 하지만,(Starkie 1957, 148) 다른 주장을 하는
이들도 있다. "보들레르가 쓴 [미술] 에세이들의 연대기적 차례 이면에는
식별되어야 할 어떤 논리적 진행이 있으며, 이러한 진전은 보들레르가 미
학적 판단을 가로막는 구속 요소들에 대해 보인 반응의 내막을 말해준다."
(Raser 1989, 15) 하지만 "만약 미학적 판단이 하나의 체계를 적용한 결과
로 얻어지는 것이라면, 모든 비평은 전적으로 예상이 가능할 것이며, 그러
니 결국엔 전혀 흥미를 끌지 못하게 될 것"임은 명백하다. 차라리 "미술비

그림 3.1 보들레르, 『1845년 살롱』 전시평 표지(왼쪽), 『1846년 살롱』 전시평 표지(가운데), 『1859년 살롱』 전시평 표지(오른쪽). 1845년과 1846년의 전시평은 "Baudelaire Dufaÿs"라는 가명으로 출판했다.

평은 불가사의한 신비로 남는다."(Raser 1989, 14-15) 1845년의 살롱에 대한 리뷰가 보들레르의 궁극적인 예술철학에서 성숙기를 대변하는 것은 아닐 수도 있다. 그럼에도 이 글은 그가 평생 중심으로 삼았던 몇 가지 사항과 미학적 관심사—대부분은 모순 혹은 역설의 요소를 품고 있다—를 드러낸다.

보들레르의 미술비평에 되풀이해서 나오는 많은 핵심어, 구절, 개념이 맨 처음 등장한 글이 1845년의 살롱 리뷰다. **독창성, 사실성**reality 내지 **사실적인 것**the real, **새로운 것, 순진함, 현대 생활의 영웅주의** 등이 그에 속한다. 보들레르는 외젠 들라크루아Eugène Delacroix, 1798~1863의 작업을 평생 예찬했는데, 그러면서 미술가의 독창성이 지닌 중요성을 거론하고, 들라크루아가 위대한 이유는 바로 새로운 것을 추구하기 때문이라고 짚는다. 보들레르는 심지어 그 이상의 암시를—긍정적인 맥락에서—내비치기

롤랑 바르트의 사진

까지 한다.

[들라크루아가 사용하는] 색채는 더할 나위 없이 과학적이며, 한 치도 틀림이 없다. 그런데 이것이 숙련된 솜씨의 개가凱歌—조화가 억눌리고 깊어, 무심한 눈에는 보이지 않는 개가—가 아니고 무엇인가? 그리고 이 새롭고 더 철저한 과학에서 색채는 그 무자비한 독창성을 잃기는커녕, 늘 피비린내가 나고 소름이 돋는다. (Baudelaire 1981, 4)

미술의 "과학"이라는 표현 그리고 이와 관련된 예술적 구성의 "논리"라는 개념은 1845년 살롱 리뷰 전체에 흩뿌려져 있다. 그러나 보들레르는 일견 예술의 공식처럼 보이는 것과 공식처럼 보이지 않는 것, 즉 "위대한" 캔버스가 관객에게 남기는 인상 사이에서 신속히 균형을 잡는다. 예를 들어, 위대한 유화는 한순간에 창작된 것처럼 보이는 조화로운 구성의 감각을 보유할 것이다. "하지만 색채로 모델링을 한다는 것은 우선 명암의 논리를 발견하고, 그다음 색조의 진실성과 조화를 발견하는 것인데, 이 모든 것이 한 번에 돌연 자발적으로 또 복합적으로 일어난다."(Baudelaire 1981, 4-5)

드로잉에서는 들라크루아, 도미에, 장-오귀스트-도미니크 앵그르Jean-Auguste-Dominique Ingres, 1780~1867가 똑같이 우수하다고 보들레르는 주장하지만("우리가 알기로, 파리에서 들라크루아 씨만큼 드로잉을 잘하는 사람은 단 두 명뿐이다"), 세 사람의 양식과 제작법이 상이함은 인식하고 있다.

이 세 종류의 드로잉이 지닌 공통점은 이런 것이다. 즉, 그 드로잉들은

각자가 묘사하고자 하는 자연의 측면을 완벽하게 또 완전하게 묘사한다는 것, 그리고 각자가 말하고자 하는 바로 그것을 말한다는 것이다. 천재성에 질린 한 위대한 천재의 기이하고 경이로운 능력들보다 건강하고 탄탄한 특질들을 선호하는 사람에게는, 아마 들라크루아보다 도미에가 그린 드로잉이 더 훌륭할 것이다. 총체적인 조화보다 공들인 섬세함을 선호하고 또 구성의 특성보다 단편의 특성을 선호하는 사람이 보기에는, 아마 세부를 너무나 사랑하는 앵그르 씨가 다른 두 사람보다 더 뛰어난 드로잉을 그릴 것이다. 그러나 (…) 이 세 사람 모두를 사랑하기로 하자. (Baudelaire 1981, 5n)

여기서 보들레르가 맞닥뜨릴 딜레마의 씨앗들이 출현한다. 이 씨앗들은 앵그르의 예술적 기량 속에 있다. 보들레르에게 앵그르는 단편과 눈이 보는 것을 재현하는 충실함, 그리고 회화나 드로잉의 주제와 상호작용하는 예술가의 상상력 사이의 대결을 예시하는 인물이다. 1845년에는 소재를 묘사해내는 앵그르의 기술이 보들레르가 당초 품었던 의혹을 압도한다. 사실상 보들레르는 앙리 셰페Henri Scheffer, 1798~1862가 그린 루이-필리프 1세의 초상이 "노고와 피로"가 "아로새긴" 왕의 주름을 복제하지 못했다고 한탄한다. (Baudelaire 1981, 20) "프랑스가 제 나라 왕의 진정한 초상을 한 점도 보유하지 못하다니, 이것이 우리를 고통스럽게 한다. 그 일을 할 만한 사람은 단 한 사람뿐인데—바로 앵그르 씨다."(Baudelaire 1981, 20) 비록 1년도 채 지나기 전에 보들레르는 "진정한 초상"이란 "개인을 이상적으로 재구성"한 것이라고 쓰게 될 테지만,(Baudelaire 1981, 38) 또한 초상은

롤랑 바르트의 사진

"이상적인" 이미지가 성취하지 못하는 시간이나 역사의 감각—특수성—도 반드시 드러내야 한다.

보들레르의 미술비평에서 일관되는 것은 새로운 것에 대한 추구다. 미술가에게 새로운 것의 추구란 독창성뿐만 아니라 특히 순진함의 감각도 띠는, 즉 "화파의 독단이나 화실의 규칙에 얽매이지 않는" 것이다.(Baudelaire 1981, 27) 바르트는 선입견의 그늘을 벗어나려 애를 쓰고, 피사체를 마주하는 순진무구함을 지니려고 시도하는데, 보들레르도 이와 꼭 마찬가지다. 일찍이 1845년의 리뷰에서, 보들레르는 미술가들이 미술가 노릇에 시간을 덜 써야 하고 심오한 순진함을 지닌 채 작업에 임해야 한다고 말하는 것이다.(Baudelaire 1981, 29) 보들레르는 미술가들이 추구해야 할 송가述歌로 글을 맺는다.

> **현대 생활**의 영웅주의가 우리를 둘러싸고 짓누른다. 우리는 우리의 진짜 느낌들을 깨달을 수 있어, 그 느낌들에 아주 질식당하고도 남을 지경이다. 주제도, 색채도, 서사시를 만들기에 부족함이 없다. 화가, 우리가 찾는 진정한 화가란 오늘날의 생활에서 서사시의 특질을 낚아챌 수 있는 사람, 또 넥타이를 매고 에나멜 부츠를 신은 우리가 얼마나 위대하고 시적인지를 붓이나 연필로 우리에게 보여주고 이해시킬 수 있는 사람일 것이다. 내년에는 그런 진정한 탐색자들이 우리에게 **새로운** 것의 도래를 축하하는 예외적인 기쁨을 줄 것이라 희망해보자.(Baudelaire 1981, 32)

1846년의 살롱 리뷰에서 보들레르는 비평에 대한 견해를 공표하면서

이렇게 주장한다. "비평이 공정하려면, 다시 말해 그 존재를 정당화하려면, 비평은 편파적이고 열정적이며 정치적이어야 한다. 말하자면, 배타적인 관점에서 쓰여야 한다는 이야기지만, 그 관점은 가장 넓은 지평들을 여는 것이어야 한다."(Baudelaire 1981, 44) 바르트에게서도 이런 의견에 동조하는 반향을 볼 수 있는데, 『밝은 방』은 물론이고 최소한 1970년대에 그가 쓴 글들도 그렇다. 보들레르의 관점에서 그가 승인하는 비평은 "지적이고 민감한 정신이 반영된 그런 그림일 것이다. 따라서 어떤 그림에 대한 최고의 설명이 소네트 혹은 애가elegy가 되는 것도 당연하다."(Baudelaire 1981, 44) 이러한 사고는 바르트가 「실재 효과The Reality Effect」(1968)에서 제시한, "**실물에 충실한**true-to-life 것(생생한lifelike 것)과 **지성적인**intelligible 것의 대립이라는 거대한 신화"의 특징과 연결될 수 있다.(Raser 1989, 112) 말년에 바르트는 소설을 쓰는 것이 그의 장래 기획의 일부가 될지도 모른다고 했지만, 반드시 전통적으로 창조적인 또는 허구적인 매체로 옮겨가야만 실물에 충실함과 순진함 같은 원칙들을 채택할 수 있고 "가장 넓은 지평들을 여는 (…) 배타적 관점에서" 작품을 창조할 수 있는 것은 아니었다.

당대 예술에 대한 보들레르의 변함없는 견해 하나가 "모든 형태의 아름다움에는, 가능한 모든 현상과 마찬가지로, 영원한 것의 요소와 일시적인 것의 요소—절대적인 것의 요소와 개별적인 것의 요소—가 들어 있다"는 것이다.(Baudelaire 1981, 117) 이런 신조 때문에 그는 예술가의 주제가 그가 사는 시대와 경험에 그 뿌리를 두게 하려고 한다. 그러나 보들레르에 따르면, 예술가가 할 수 있는 가장 큰 오판 하나는 미가 자연의 세부를 모두 다 정확하게 묘사하는 것에 있다고 믿는 것이다. 빅토르 위고Victor Hugo,

1802~1885가 1846년 살롱에 기고한 글을 언급하며, 보들레르는 예술가의 창조성 부족과 그로 인해 관객의 상상력을 자극하지 못하는 무능력을 고발하고, 들라크루아를 귀감으로 제시한다.

한 사람[위고]은 세부에서 시작하고, 다른 한 사람[들라크루아]은 주제에 대한 깊은 이해로부터 시작한다. 그런고로, 전자는 표피만을 포착하게 되고 후자는 애간장을 녹인다. 세속에 너무나 얽매여, 자연의 외관에만 너무 주의를 기울였기에, 빅토르 위고 씨는 시로 화가가 되었다. 그러나 들라크루아는 항상 그의 이상을 존중하기에, 종종 부지불식간에 회화로 시인이 된다.(Baudelaire 1981, 57)

보들레르가 설명하는 예술 이론은 들라크루아의 이론에서 일부 파생된 것으로서, 자연은 방대한 사전이라 참고해야 하지만 궁극적으로는 예술가의 기억에 의해 변형되어야 한다는 것이다.(Baudelaire 1981, 58-59) "정확한 모방은 기억을 망친다."(Baudelaire 1981, 80)

철학적인 관점에서 볼 때, 진정한 기억의 소재지는 내 생각에 상상력, 즉 매우 생생하고 쉽게 일어나는 상상력 외엔 없다. 상상력은 과거의 장면들을 떠오르게 하고 그 장면들에 각각 고유한 생기와 특성을 마치 마술처럼 부여하며, 따라서 이를 통해 상상력이 감지한 내용을 각각 강화하게 된다.(Baudelaire 1981, 94)

하지만 자연에 대한 냉정하고 공평무사한 재-현re-presentation이라고 아주 전형적으로 간주되는 은판사진술이 1846년의 보들레르의 사유에서 단지 부정적인 함의만 품고 있다는 추측에 빠지면 안 되는데, 그러려면 루이 로티에Louis Lottier, 1815~1892의 그림을 칭찬한 보들레르의 찬사를 참작해야 한다. "로티에 씨는 온난한 기후의 잿빛 안개 같은 효과를 찾지 않고, 그 기후의 모질고 이글이글 빛나는 면을 나타내는 것을 좋아한다. 태양이 쨍쨍 내리쬐는 이 파노라마의 진실성은 불가사의하게 잔인하다. 그것들이 컬러 다게르타입으로 만들어졌다는 생각이 들 정도다."(Baudelaire 1981, 108)

일반적으로 다게르타입과 사진은 19세기 중반 화가들에 의해 일상적으로 활용되었다. (Scharf 1968) 많은 미술가가 글에서 자신들이 사진을 사용한다는 사실을 밝히고 있을뿐더러, 실제 사진과 캔버스를 병치해보면, 많은 화가가 사진을—최소한—기억의 보조물로, 가끔은 심지어 단순히 확대, 채색만 하면 작품이 되는 스케치로까지 수용했다는 사실이 의문의 여지없이 입증된다. (Scharf 1968) 그러나 결국 들라크루아 같은 몇몇 사람은 사진의 속박이 너무 심하다고 보게 된다. 왜냐하면 사진은 "실재"를 "복사"하는데, 그 복사 자체가 너무 정확한 바람에 일종의 허위를 전달하기 때문이다. 인간의 눈은 카메라의 렌즈와 똑같은 방식으로 물리적 세계를 "보거나" "받아들이지" 않는다. 육안은 "정정"한다. (Scharf 1968, 94)

초상은 보들레르에게 특별히 중요한 장르—보들레르가 뚜렷한 견해를 가진 장르—다. 보들레르는 초상이란 "**예술가가 모델을 복합적으로 구성한 것**"이라고 본다. (Baudelaire 1981, 81) 그의 말에 따르면, 초상화법을 이해하는 방식은 두 가지인데 역사로 보거나, 아니면 픽션fiction으로 보는 것

이다.(Baudelaire 1981, 88) 최고의 "역사적인" 초상화가들은 세부를 정밀하게 보여주지만, 하찮거나 우발적인 결점은 포함하지 않거나 아니면 지나치게 강조하지 않는다. "픽션적인" 초상화가—이 색채파 화가의 특기 분야—는 "초상을 하나의 그림—제 모든 장신구를 갖춘 시, 공간과 몽상으로 충만한 시—으로 변형시킬 수 있다."(Baudelaire 1981, 88) 보들레르는 픽션이 역사보다 더 진실할 수도 있다고 본다. "픽션적인" 초상화가가 "역사적인" 초상화가보다 모델을 더 잘 실현할 수 있으리라는 것이다.

1855년 만국박람회에 대한 리뷰 즈음에 이르면, 시각예술에 대한 보들레르의 견해는 확고히 다져진 상태였다. 우선, 비평은 그 자체가 체계의 구속을 받지 않아야 하며, 순진함에서 시작되어야 한다.

나의 모든 친구와 마찬가지로 나도 자신을 어떤 체계 내에 가두려고 몇 번이나 시도했던 적이 있다. 그 체계 속에서 내 편할 대로 설교하기 위해서였다. 그러나 체계란 영구히 철회를 계속할 수밖에 없도록 강요하는 일종의 천벌이다. 항상 새로운 체계를 창안해내지 않으면 안 되는지라, 이에 따른 고역은 잔인한 형벌인 것이다. 하지만 그렇게 해서 나의 체계는 항상 아름답고 광범위하며 광대하고 편리하며 정연하고 무엇보다 빈틈없는 것이 되었다. 적어도 내게는 그렇게 보였다. 그러나 우주의 활력은 언제나 자발적이고 예기치 않은 무언가를 만들어내 나의 유치하고 시대에 뒤진 지혜가 거짓임을 증명한다—저 가련한, 유토피아의 아이라니! 내 기준을 바꾸거나 늘여봐도 소용없었다—그것은 언제나 보편적 인간에 뒤처졌으며, 삶의 무한한 소용돌이 속으로 접어들면서는, 수많은

그림 3.2 1855년 만국박람회 회화 전시실 광경.

형태와 색채를 지닌 아름다움의 뒤를 무한정 좇아다니지 않을 수가 없었다. 새로운 개종의 굴욕을 끝없이 당해야 하는 운명에 처해, 나는 커다란 결정을 내렸다. 이러한 철학적 변절의 공포에서 벗어나기 위해, 나는 오만하게 나 자신을 겸손에 맡겼다. 나는 **느끼는** 것에 만족하게 되었다. 나는 나무랄 데 없는 **순진함**에서 도피처를 찾으러 돌아갔다. (Baudelaire 1981, 123)

보들레르는 1845년 살롱 리뷰에서 그가 예술가들에게 지시했던 처방으로 돌아가, 그것을 비평가인 자신에게 적용하고 있다. "미학의 대가le professeur-juré"는 예술을 평할 때 선입관이 개입된 체계들을 적용하는 예술비평가들을 가리키는 보들레르의 말인데, 이 대가는 일종의 "관료적인 폭군[으로], 나에게 항상 무신론자, 즉 스스로 신을 대신하는 자의 마음이 들게 한다."(Baudelaire 1981, 124)

앵그르는 이 만국박람회 리뷰에서 보들레르에 의해 웃음거리가 된다. 전시실 하나가 통째로 이 미술가의 작품에 바쳐졌는데, 앵그르에게 봉헌된 이 성소에 들어가자마자 보들레르에게 일어난 반응은 두려움과 뒤섞인 지루함이었다. 그가 자크-루이 다비드Jaques-Louis David, 1748~1825나 안-루이 지로데Anne-Louis Girodet, 1767~1824의 회화를 마주할 때 일어났던 아이 같은 존경심은 사라졌다. 부정적인 소감이 확고해지는 것은, "상상력"이 앵그르의 작품에서 자취를 감췄기 때문이다. (Baudelaire 1981, 131) "상상력이 더 이상 없다. 그러니 마음도 더 이상 움직이지 않는다."(Baudelaire 1981, 131) 보들레르는 미학적인 측면에서 그를 틀림없이 앵그르와 맞붙

그림 3.3 오귀스트 도미니크 앵그르, 〈신이 되는 나폴레옹 1세〉(1853).

게 할 구호를 채택했던 것인데, 왜냐하면 그는 앵그르의 작품이 감정이나 초자연적인 것이 빠진 "현실적인" 것을 의식하는 미학의 산물임을 알고 있기 때문이다. 이 감정과 초자연적인 것의 결여는 이미 보들레르가 "진보"를 추종하는 참을 수 없는 유행과 연결했던 적이 있다. "이 암담한 횃불은 사실 자연이나 신의 보증 없이 인가된 개똥철학의 발명품인데, 이런 현대의 등불이 지식의 모든 대상에 어둠을 던지고 있다. 자유가 사라지고 벌도 없어진다."(Baudelaire 1981, 125-126)

보들레르가 **상응**correspondences이라는 단어를 동명의 시3에서와 같은 의미로 사용하는 것은 이 만국박람회 리뷰가 처음이다. 보들레르가 자신의 미학을 "사실주의" 회화파와 "사실주의" 예술 일반으로부터 확연히 분리시키는 것 또한 바로 이 만국박람회 리뷰에서였다. 정신계와 자연계는 상응한다는 개념과 모든 예술의 바탕은 일치unity라는 개념으로 인해 보들레르는 자연을 그 자체로 목적이라고 보는 지각 또는 재현과 철학적으로 계속 불화하게 되었다. 상응은 자연을 모사해서는 출현하지 않으며, 오히려 그러한 상응을 깨닫고 미술이 매개체로 사용하는 상징주의를 통해 출현하는 것이다. 보들레르에 따르면, 단지 묘사만 하는 작품은 예술이 아닌데, 예술작품은 생각을 자연계로부터 초자연적인 그리고/또는 정신적인 영역으로 이동시켜야 하기 때문이다.

1859년의 살롱 리뷰에 표명된 식의 다게르타입에 대한 보들레르의 조

3 예술의 원천을 자연계와 정신계 둘 다로 인정하지만, 궁극적으로는 정신의 힘(상상력, 기억, 꿈)에 의한 양자의 상응과 일치를 중시하는 보들레르의 미학이 담긴 시다. 1857년 처음 출판된 『악의 꽃』에 실렸다. 한역본은 여럿인데 역자에 따라 옮긴 제목이 다르다. 「교감」(윤영애, 김인환), 「상응」(김봉구), 「만물 조응」(황현산) 등이다.

롱은 사진 매체에 대한 그의 절대적이고 배타적인 의견이라는 것이 일반적인 이해다. 보들레르가 발전시킨 독특한 예술적 시각뿐만 아니라 사회학적이고 문화적인 요인들도 그 리뷰에 표명된 생각이 최종적인 것임을 지지하는 것 같다. 1859년이 되면 보들레르는 진실, 최소한 그가 믿기로 대중이 이해하는 식의 진실을 아름다움에서 분리했다. 그의 주장에 따르면, 자연은 대중이 믿는 유일한 것이고, 따라서 대중은 오로지 자연을 정확히 복제한 것만이 응당한 미술이라고 믿는다.(Baudelaire 1981, 152) 선묘에 능했던 전직 화가들이 19세기 중반 프랑스의 사진 "산업"을 주름잡았는데, 이 세계의 축도가 다게르였다. 그러나 1859년 살롱 리뷰에서 보들레르가 사진에 퍼붓는 비난은 정치적인 것으로서, 이 새로운 산업의 구세주인 다게르를 공격하는 것처럼 보이지만 더 완전한 차원에서 견지되는 것은 대중에 대한 비난이다. 다게르타입을 쓰는 사진가들이 대중과 공모하는 자들이기는 하지만, 보들레르의 화를 돋우는 것은 바로 자연에 대한 대중의 의심 없는 믿음인 것이다. 바르트와 마찬가지로, 보들레르도 대중이 자신이 살고 있는 세계에 대해 의심하고, 생각하고, 도전하지 못하는 것에 욕을 퍼부었다. 대중이 그렇게 하지 못하는 것을 보들레르는 진보, 즉 구체적으로 과학과 기계적 발명 및 발견들을 특징으로 하는 진보에 대한 믿음의 부상과 연결한다. "사람들의 눈이 물질적인 과학의 결과들을 마치 아름다움의 산물인 것처럼 보는 습관에 젖어드는데, 창조가 지닌 측면들 중에서 가장 천상과 가까우며 비물질적인 면을 판단하고 감지하는 사람들의 능력은 유독 시간이 흘러도 약해지지 않았다는 생각이 가능한가?"(Baudelaire 1981, 155)

롤랑 바르트의 사진

보들레르는 1859년 살롱 전에 가지도 않았을지 모른다.(Gilman 1943, 116-117) 그의 친구 나다르에게 쓴 한 편지에서, 당초 보들레르는 자신이 살롱 전을 보지도 않고 지금 리뷰를 쓰고 있노라고 주장한 다음, 두 번째 편지에서는 자신이 약간 거짓말을 했고 한 번—단 한 번—가본 적이 있다는 말로 앞선 입장을 약간 철회한다. 그러나 보들레르는 자신이 그 전시를 설명하는 "소책자"에 의존해서 분석한다고 공언한다. 보들레르에게 이미지는 글쓰기의 다음에 놓이는 이차적 자리를 차지했다. 이 전시회와 그 내용에 대해서 알아야 하는 것은 보들레르가 만들고 싶어하는 정치적, 사회적, 또는 미학적 철학에 존재하는 것이다. 보들레르는 그가 자신의 비평에 들여왔다고 한때 주장했던 순진함을 잃었고, 논쟁적으로 변했다. 1859년의 살롱 리뷰는 예술철학의 저작이며, 여기에 그 위대함이 있다. 그러나 사진에 대한 이 글의 묘사가 당시의 사진에 대한 객관적이고 철저한 분석이라고 여기는 것은, 사진 매체를 은유로 사용하는 글과 다른 종류의 탐구들, 가령 사진의 "본질적인 특징"을 알고 싶어하는 바르트의 "존재론적 욕망" 같은 탐구를 혼동하는 것이다. 보들레르가 사진을 비난한 것은 예술과 관련해서 더 중요한 개념인 상상력을 도입하기 위해 편의상 한 조처다. 따라서 이 비난만으로는 그와 사진의 관계가 완전하게 드러나지 않는다. 사진가들, 그중에서도 특히 나다르는 보들레르와 가까운 친구들 가운데 일원이었으며, 보들레르는, 예컨대 나다르는 물론이고, 에티엔 카르자Etienne Carjat, 1828~1906와 샤를 네이Charles Neyt에게도 기꺼이 자신의 초상 사진을 찍도록 했다. 그는 심지어 자신의 시「성 베드로의 부인Le reniement de Saint Pierre」[4]을 나다르의 고객용 앨범에 바치기까지 했다(이

앨범은 펜실베이니아 대학교 반 펠트 도서관의 특별 소장품부에 소장되어 있다. 시는 홀로그래프로 25쪽에 나와 있다).

보들레르는 사진의 본질이나 목적을 예술 바깥에서 찾는다. 이런 추구가 사진의 가치를 감소시키는 것처럼 보일지도 모르지만, 바르트는 그렇지 않음을 보여준다. 바르트에 따르면, 보들레르는 그의 예술 이론에서 매우 본질적인 개념인 "꿈"이 사진의 본질에는 들어 있지 않다고 이해했으며 보들레르의 이런 생각은 틀린 것이 아니었다("나날이 예술은 외면의 현실 앞에 굴복함으로써 자존심을 떨어뜨리고 있다. 그리고 나날이 화가는 그가 꿈꾸는 것이 아니라 그가 보는 것을 그리는 데 점점 더 빠져든다. 그럼에도 불구하고 꿈꾸는 것이야말로 행복이며, 꿈꾼 것을 표현하는 것은 영광이었다"[Baudelaire 1981, 154-155]). 바르트도 사진은 하이쿠와 마찬가지로 우리에게 꿈을 꾸게 하는 매체가 아님을 인정한다. "사진 (…) 은 하이쿠와 가까워진다. (…) 두 경우에서 우리는 어떤 **생생한 부동성**에 대해 이야기할 수 있을 것이고, 이야기해야 할 것이다. 폭발은 어떤 세부 요소(뇌관)와 연결되어 있으며, 텍스트나 사진의 창유리에 작은 별을 만든다. 하이쿠도 사진도 '꿈을 꾸게' 하지 않는다."(CC 21/81-82: CL 49)

비평가들 중에는 바르트와 수전 손택의 "코드 없는 메시지"라는 수사[5]를 끌어들여 보들레르가 1859년 살롱 리뷰에서 보인 사진에 대한 반감을 설명했던 이들이 있다. "사진 앞에서는 순진함이 되돌아와, '자연스러운'

4 「상응」과 마찬가지로 『악의 꽃』에 수록되었다. 자신의 아들 예수를 필두로 하여, 지상의 인간들이 겪는 비참한 고통을 돌보지 않는 기독교의 하느님을 무정하고 이기적인 폭군으로 제시한 시다. 제목은 시의 마지막 행에서 나온 것이다. "성 베드로는 예수를 부인했지… 아주 잘했어!Saint Pierre a renié Jésus… il a bien fait!"

그림 3.4(위·왼쪽) 보들레르 초상 사진, 나다르 촬영(c. 1855).
그림 3.5(위·오른쪽) 보들레르 초상 사진, 에티엔 카르자 촬영(c. 1863).
그림 3.6(아래) 보들레르 초상 사진, 샤를 네이 촬영(c. 1865).

의미를 다시 신뢰하게 된다. 기표와 기의 사이의 차이는 잊히고, 이 때문에 사진에서 실제 세계에 대한 만족을 찾을 수 있게 된다"라고 했던 주장이 그 예다.(Raser 1989, 136) 그러므로 보들레르는 "이런 순진함을 탐지"할 때, "정확하게 거기에 '우상숭배'라는 딱지를 붙인다."(Raser 1989, 136) 사진의 노에마를 이렇게 평가하면, 보들레르가 이 매체에 대해, 즉 대중에게 **욕망** (칸트의 개념인 **관심**이라는 측면에서 표현된)의 충족을 허락하고 **미적 쾌**(**무관심**의 표현)를 간과하도록 하는 매체에 대해 품었던 경멸이 해명되는 것 같다. "사진은 관심에 얽매여 있기 때문에 아름답지 않다. 그러나 1859년에 아름다움은 소비자층이 추구하는 사항이 아니"라서, **상상력의** 예술가 보들레르에게는 사진이 당대 사회의 악을 대변한다는 것이다.(Raser 1989, 137) 이 같은 분석은 1859년의 살롱 리뷰를 쓴 보들레르의 눈을 통해, 그리고 보들레르의 비판을 반복한 벤야민의 글을 통해 사진 매체가 인식되어온 방식을 대변한다. 그러나 바르트는 이렇게 펼쳐진 길을 완전히 따라가지는 않는다. 사진이 다만 세속적 욕망의 매체이기만 하다고 치부하는 것은 그에게 결국은 너무나 단순한 생각인 것이다.

바르트가 『밝은 방』에서 욕망이라는 문제를 거론하는 대목은 찰스 클리퍼드Charles Clifford, 1819~1863가 그라나다에서 찍은 알함브라 사진(1854년경)을 다룰 때 나온다. 간단히 말하자면, 그 이미지는 벽에 기대앉은 한 남

5 바르트와 손택은 사진의 리얼리즘에 대해 많은 생각을 공유한다. 가령, 다음 구절만 봐도 그렇다. "카메라는 뭔가를 정당화하는 기록을 남기는 용도로도 쓰인다. 사진은 이미 발생한 어떤 상황을 입증하는 논쟁 불가의 증거로 통용된다. 물론 사진은 왜곡을 할 수도 있다. 그럼에도 사진에 담긴 것과 유사한 어떤 일이 실제로 존재하거나 존재했다는 추측은 사라지는 법이 없다. (…) 사진은—아무 사진이라도—모방적인 다른 물건들에 비해 우리가 눈으로 보는 현실과 더 순수하고, 그러므로 더 정확한 관계를 맺고 있는 것 같다." Susan Sontag, "In Plato's Cave", *On Photography*, New York: Penguin, 1977, 5. 하지만, "코드 없는 메시지"는 바르트 고유의 표현이다.

자 외에는 아무 인적도 없는 거리의 낡은 집 한 채를 담고 있다. 그러나 바르트에게 그 이미지는 상상력을 매혹시키고 어떤 압도적인 모험심과 욕망을 점화한다. "이 옛날(1854) 사진은 나에게 감동을 준다. 이유는 아주 간단하다. 바로 **거기**서 살고 싶은 것이다. 이런 갈망은 내가 알지 못하는 어떤 뿌리를 따라 내 안으로 깊이 파고든다. (…) 나는 그곳에서 **섬세하게**en finesse 살고 싶다."(CC 16/66: CL 38) 바르트는 "이 거주의 욕망이 (…) 몽상적인 것도 아니고(나는 기상천외한 장소를 꿈꾸는 것이 아니다), 경험적인 것도 아니다(나는 부동산 업체의 전망에 따라 집을 사려는 것이 아니다)"라고 단언한다. (CC 16/66-68: CL 40) 사진에 내재한 욕망은 소비주의에 대한 반응이나 권력을 향한 충동이 아니라, 자신 안에 있는 어떤 막연한 갈망의 서곡으로 간주된다.

바르트는 사진이란 단지 우상숭배의 그릇, 즉 물질적 세계에서 사고 싶거나 소유하고 싶은 "사물들"의 재현으로 볼 수 있을 따름이라는 생각 속에 사진을 내버려둘 수는 없다. 바르트는 (「사진의 작은 역사」에서의 발터 벤야민처럼 사진에 대한 에세이를 쓴 대부분의 필자들이 그러하듯이) 보들레르의 1859년 살롱 리뷰의 맥락에서 이런 생각을 논하기보다, 보들레르의 다른 예술 비평문뿐 아니라 그의 시 또한 전달하고 있는 개념들을 통해 탐구의 실마리를 끌어낸다. 바르트는 이어서 알함브라 사진이 유발한 욕망을 분명하게 밝힌다. "그것은 환상적인 욕망, 일종의 투시력에 속하는데, 이 투시력은 나를 미래의 유토피아적 시간으로 데려가거나, 아니면 내가 모르는 나 자신의 과거 어딘가로 다시 데려가는 것 같다. 그것은 보들레르가 『여행에의 초대L'Invitation au Voyage』와 『전생La Vie Antérieure』에서 노래했

그림 3.7 찰스 클리퍼드, 〈알함브라〉(1854).

던 이중의 움직임이다. 이처럼 특별히 좋아하는 풍경들 앞에서는 마치 **내가** 그곳에 있던 것이 또는 그곳으로 가야 하는 것이 **확실한** 것 같다."(CC 16/68: CL 40)⁶

비록 이항 대립은 바르트를 흥분시키고 매혹하는 것이기는 하지만, 『밝은 방』에서 그는 욕망과 미적 쾌라는 칸트식 이원성에 대한 재정의를 내비치는 논평을 한다. 이 재정의는 사진이라는 쟁점을 예술철학의 논의로부터 떼어놓음으로써 손쉬워진다. 그러나 바르트가 보기에는, 미학적 질문을 제거한다고 해서 욕망을 마르크스주의의 용어들로, 즉 벤야민의 에세이 「기술복제시대의 예술작품」에서 쓰이고 있는 것과 같은 용어들로 설명하는 것이 타당해질 여지가 생기는 것은 아니다. "기계 복제 시대에 쇠퇴하는 것은 예술작품의 아우라"라는 벤야민의 주장은 바르트가 사진에서 밝혀내는 독특한 속성을 간과한다. 좀더 앞선 에세이 「사진의 작은 역사」에서는 벤야민도 분명, 사진에서 특이해 보이거나 특별해 보이는 것을 논하며, 그의 주장은 사진이 지금 이곳을 확인한다는 점에서 뭔가 마술적인 구석이 있다는 감수성을 가지고 있다. 하지만 벤야민은 이러한 관찰을 사진사에서 첫 몇십 년 동안 나온 여타 사진들, 그리고 특히 다게르타입의 인

6 바르트가 『밝은 방』에서 거론하는 욕망이 정신분석학과 연관이 있음을 알려주는 구절이다. 이는 그가 바로 뒤에 어머니의 육체에 대한 프로이트의 언급을 제시해놓은 것으로도 알 수 있다. 프로이트는 그의 후기 이론의 기점 가운데 하나로 꼽히는 글 「언캐니Uncanny」(1919)에서, 어머니의 육체를 "모든 인간 존재가 이전의 고향으로 들어가는 문" "모든 사람이 옛날 옛적 태초에 살던 곳에 돌아가는 문"이라고 제시했다. 그러나 "한때 고향이었던 (…) 오래 전에 낯익었던" 어머니의 신체는 억압으로 인해 낯선 것이 되었고, 따라서 어머니의 신체는 언캐니한 감정, 즉 불안을 일으킨다고도 썼다. 바르트는 전자의 관점(어머니의 신체는 모든 존재의 고향)을 받아들이지만, 후자는 받아들이지 않았는데, 이는 16절의 마지막 문장에 나와 있다. "따라서 (이 [거주의] 욕망이 선택한) 풍경의 본질은 내 안에서 (전혀 불안을 일으키지 않는) **어머니**la Mère를 친밀하게 되살리는 것일 터이다."(꺾쇠 괄호는 옮긴이의 추가) 프로이트의 해당 글은 「두려운 낯설음」이라는 제목으로 한역되어 있다. 『예술, 문학, 정신분석』(정장진 옮김, 열린책들, 1996), 401~452.

중성과 힘을 지지하는 데 사용한다. 그렇게 해서 그가 최종적으로 내리는 결론은 다게르타입(과 초기의 긴 노출 시간)의 독특함이 아우라를 창출했던 것이며, 이런 아우라는 더 이상 사진에 실제로 존재하지 않는다는 것이다.

> 아우라란 무엇인가? 시간과 공간의 기묘한 짜임, 아무리 가까이 있어도 멀리 있는 것 같은 독특한 모습이다. (…) 대상을 이미지에 담아 또 이미지를 복제하여—최대한 가까이에서—소유하려는 욕구가 나날이 더 커지고 있다. 그런데 일간이든 주간이든 화보지에 나오는 복제품은 원본과 눈에 띄게 다르다. 일시성과 복제 가능성이 복제품과 밀접하게 얽혀 있듯이, 유일무이함과 지속은 원본과 밀접하게 얽혀 있다. 대상을 그 껍질로부터 떼어내는 것, 즉 아우라를 파편화하는 것은 특정한 지각을 대변한다. 이 지각의 유사성에 대한 감수성은 너무나 커진 나머지 복제를 수단으로 삼아 유일무이한 것마저도 무너뜨린다. (Benjamin 1977, 49)

그러나 벤야민과 달리, 바르트의 초점은 음화-양화의 사진 프로세스에 의해 동일한 이미지가 반복해서 생산될 수 있는 가능성이 어떻게 한 특정 프린트의 유일무이함을 파괴하는가 하는 점이 아니다. 대신에, 그는 프린트에 포착된 피사체 및 그 피사체의 유일무이한 존재에 응시를 고정시킨다.

『밝은 방』(CL 9/44: CL 23)을 포함한 여러 저술 속에서 바르트는 보들레르가 한 표현, 즉 "삶의 중대한 상황에서 제스처가 드러내는 과장된 진실" (Baudelaire 1981, 138)에 대해 찬탄과 관심을 표한다. 바로 이 관념을 파고들면서 특히 보들레르는 사진과의 어떤 철학적 관계를 무심코 드러내는

데, 이 관계는 그가 1859년 살롱 리뷰에서 나타낸 반감과 모순되고, 또 바르트의 논의 같은 훗날의 사진 매체에 대한 논의들을 예고한다. 그의 "사진술의 발명에 대한 비판은 태생적으로 역설적"이지만, 사실 보들레르는 "변화하는 의식의 새로운 현실들을 기록하는 산만한 카메라, 관찰되지 않는 관찰자"에 비유되어왔다. (Diamond 1986, 2) 제스처의 관념, 현대에 제스처가 차지하는 위치, 그리고 관련 논점들이 가장 잘 밝혀져 있는 글은 보들레르의 「현대 생활의 화가The Painter of Modern Life」(1863)다.

콩스탕탱 기스Constantin Guys, 1802~1892는 상대적으로 무명에다 중요하지도 않은 미술가였는데, 이 사실은 그동안 보들레르의 무능력에 대한 비판으로서 많이 거론되었다. 즉 그는 자신이 파악할 수 있는 범위 안에 있었던 미술의 미래를 파악하지 못했다는 것이다. 에두아르 마네Eduard Manet, 1832~1883도 같은 시기에 파리에서 활동 중이었고, 보들레르도 이 화가를 알고 있었는데, 그런 때 왜 글 전체를 기스에게만 할애해서 완성한 것인가?(이 질문을 제기하고 답을 찾은 것이 티머시 레이저Timothy Raser의 『미술비평의 시학A Poetics of Art Criticism』[1989]이다.) 기스에 대한 보들레르의 관심은 1850년대 후반 그들이 실제로 만나기 거의 10년 전에 싹텄다. 「현대 생활의 화가」는 1863년 후반 『르 피가로Le Figaro』의 연재 기사로 처음 발표되었지만, 그것은 "「1859년 살롱」과 거의 같은 시기에 쓰인 것 같다."(Gilman 1943, 140) 기스는 크림 전쟁 기간에 『디 일러스트레이티드 런던 뉴스The Illustrated London News』의 특파원이었지만, 최종적으로는 파리에 정착했다. 1859년 살롱 리뷰는 예술에 필요한 "능력 중의 여왕reign des facultés"[7]은 상상력이라는 보들레르의 생각을 설명하는 데 계속 초점을 맞추지만,

「현대 생활의 화가」는 보들레르가 보고 싶어하는 완성된 상태에 이른 예술의 소재와 제작이 초점이다.

보들레르는 **"특수한** 아름다움, 즉 상황의 아름다움과 풍속의 스케치"야말로 현대 미술가가 다루어야 할 핵심 영역이라고 강조한다. (Baudelaire 1964, 1)

> 이것은 사실 아름다움에 대하여 합리적이고 역사적인 이론, 즉 아카데미가 신봉하는 유일무이하고 절대적인 하나의 아름다움에 대한 이론과 반대되는 이론을 정립할 절호의 기회다. 그러니까 아름다움이 일으키는 인상은 단일하더라도, 아름다움은 언제나 그리고 불가피하게 이중으로 구성되어 있다는 점을 보이는 것이다―왜냐하면 아름답다는 인상은 통일되어 있어 다양한 요소들을 그 안에서 식별하기가 어려운 것이 사실이지만, 그렇다고 해서 아름다움의 구성에는 다양성이 필수적이라는 점을 그 사실이 허물어뜨리는 것은 결코 아니기 때문이다. 아름다움은 영원하고 불변하는 요소와 상대적이고 상황적인 요소로 구성되는데, 전자는 양의 측정이 엄청나게 어려운 요소고, 후자는 말하자면 해당 시대, 그 시대의 유행, 도덕, 감정 등 가운데 몇 가지거나 아니면 전부 다일 것이다. (Baudelaire 1964, 3)

보들레르에 따르면, 현재의 재현에서 나오는 즐거움의 연원은 단순히

7 이는 「1859년 살롱」에서 2절 "현대 대중과 사진" 바로 뒤에 이어지는 3절의 제목이다.

그림 3.8 콩스탕탱 기스, 〈파리지엔느의 뒷모습〉(1850년대).

구성의 아름다움만이 아니라 "현재에 있음의 본질적 특질"이기도 하다.(Baudelaire 1964, 1) 보들레르는 스타일과 유행이 창출한 흔적을, 경멸이나 조롱의 대상이 아니라 오히려 유령 같은 매력, 즉 삶의 빛과 움직임을 회복해서 현재가 될 수 있는 과거라고 본다. 제임스 반 데르 지James van der Zee, 1886~1983가 1926년에 찍은 한 미국 흑인 가족의 사진을 고찰하면서, 바르트는 "문화적인 선량한 주체로서, 사진이 말하고 있는 것에 공감하며 관심을 갖는다. 왜냐하면 이 사진은 이야기를 하고 있기 때문이다(그것은 '좋은' 사진이다)."(CC 19/73-74: CL 43) 바르트는 이 사진의 스투디움을 언급하고 있지만, 이 사진에서 푼크툼은 "누이(혹은 딸)—아, '흑인 유모'—의 넓은 허리띠이고, 초등학생처럼 열중쉬어 자세인 그녀의 두 팔이며, **특히 그녀의 끈 달린 구두**(왜 그처럼 시대에 뒤진 구식이 나를 감동시키는가?)"다.(CC 19/73: CL 43) 바르트는 이런 세부—사진의 푼크툼—가 작품을 이동시킨다고 본다. 즉, 사회학적 관심사의 작품을, 보들레르의 말로 "살아 있는 존재들의 태도와 제스처(엄숙하건 그로테스크하건) 그리고 우주에서 일어나는 그 존재들의 빛나는 **폭발**을 동시에 표현[하는]" 작품으로 이행시킨다고 보는 것이다.(Baudelaire 1964, 18)

「현대 생활의 화가」에서 보들레르가 쓰는 수사학은 그가 의도했건 아니건 사진의 수사학을 활용한다. 만보자flaneur라는 그의 개념은 성질상 사진가 하면 일반적으로 떠오르는 상투형 중 하나와 유사하다. "군중 자체만큼 광대한 거울 (…) 그는 '나 아닌 것non-I'에 대해 만족할 줄 모르는 갈망을 지닌 어떤 '나'이며, 매순간 그것을 실제보다 더 생기 넘치는 그림으로 묘사하고 설명하는데, 실제는 항상 불안정하고 쉬이 변한다."(Baudelaire 1964,

9-10) 오늘날에는, 누구라도 그 순간이 지나가버리기 전에, 빛이 바뀌기 전에, 인물들이 움직이기 전에 "사진을 얻기 위해" 필사적인 사진가들의 의식을 이해하거나 들어본 적이 있다. 보들레르에 따르면, 기스도 똑같은 당혹스러움에 직면한다. 즉, 기스가 걱정하는 것은 "그 이미지가 자신에게서 사라져버릴지도 모른다는 것이다. (⋯) [그래서] 외부 세계는 그의 종이 위에서, 자연스럽지만 자연스러움 이상으로, 아름답지만 아름다움 이상으로, 낯설게 그리고 그 창작자의 영혼과 마찬가지로 충동적인 생기를 받아 다시 태어난다."(Baudelaire 1964, 12) 유사한 맥락에서, 보들레르는 이렇게 되풀이한다. "그것은 충분히 빠르지 못할 것에 대한, 종합을 추출해 고정시키기 전에 그 환영phantom이 도망쳐버릴 것에 대한 두려움이다." (Baudelaire 1964, 17)

보들레르는 사진에서 일반적으로 쓰이는 용어 체계를 계속 쓰면서 기스의 드로잉이 후일 "문명화된 삶을 보여주는 귀중한 아카이브"가 되어 있을 것이라 선언하며 이렇게 결론짓는다. 기스는 "오늘날의 생활이 지닌 일시적이고 쏜살같이 지나가는 아름다움을 어디에서나 희구해왔는데, 이런 특질을 구분해주는 성격을 우리는 독자의 친절한 허락 아래 '현대성'이라고 불러왔다."(Baudelaire 1964, 40) 그의 드로잉은 활인화tableaux vivant로서, 현장에서 세밀하게 전사된 생활 자체로부터 나온 흔적이다.

아이러니하게도, 보들레르가 기스의 작업에서 찬탄하는 사명감과 그 사명의 특질, 바로 그것이 1850년대에는 사진가들에게 기술적으로 가능해졌다. 1850년대에도 초상 사진가들은 여전히 고객을 위한 머리받침 같은 것에 의존하는 경향이 있었지만, 소위 "즉석사진"이라는 것이 1850년

대 중반에 출현했던 것이다. 게다가, 1850년대 초에는 명함판carte-de-visite 초상도 발명되었다. 사진가들에게는 한 번의 노출로 8~10개의 작은 사진을 만들 수 있게 해주고, 그럼으로써 고객들에게는 비용을 크게 줄여준 발명이었다. 하지만 명함판 초상은 1859년에야 비로소 엄청난 대중적 인기를 (특히 프랑스에서) 끌게 되었다. 바로 그해 5월에, 나폴레옹 3세가 병력을 이끌고 오스트리아와 교전 중인 이탈리아를 지원하러 파리를 떠나는 길에, 앙드레 아돌프-외젠 디스데리André Adolphe-Eugène Disdéri, 1819~1889에게 들러 자신의 초상을 찍도록 했던 것이다. "나폴레옹은 값싸고 실물 같은 그의 초상을 대중이 살 수 있게 한 것인데, 이는 그의 입장에서 자신을 선전하는 신의 한 수였다."(Gernsheim and Gernsheim 1969, 294) 이 사건은 또한 디스데리의 명성을 자자하게 만들기도 했다. 즉시 예약이 증가했고, 고객들은 약속을 잡으려고 몇 주씩 기다려야 했으며, 그는 궁정 사진가로 임명되었다. 상업 사진가 그리고 어떤 역할로든 사진업에 종사하는 사람의 수는 1850년대 후반에 극적으로 증가했다. 1861년에는 사진과 사진 재료의 생산을 생계로 삼는 사람들이 파리에서만 총 3만3000명이었다.(Gernsheim and Gernsheim 1969, 295)

이런 것이 보들레르가 1859년에 살롱 전시회와 콩스탕탱 기스에 대해 쓰던 당시의 사회적 배경이었다. 보들레르가 기스를 다루면서 시도하는 것은 사진업자들과 대중이 일반적으로 자랑하는 사진의 속성들을 기스에게 유리하도록 반전시키는 것인데, 이를 위해 그 속성들을 기스의 것이라고 주장하며 기반으로 삼는 것이다. 이러니, 보들레르가 사진에 맞서 내세울 수 있었던 가장 설득력 있는 공격은 사진가와 가장 유사한 미술가—자

그림 3.9 나폴레옹 3세의 명함판 사진(1859), 앙드레 아돌프-외젠 디스데리 촬영.

연주의적인 세부에 대한 미술가의 충실성(앵그르식의)이라는 측면에서가 아니라, 그 미술가의 시각, 소재, 제작 속도(즉, 일상 세계에서 쉽게 사라져버리는 것들을 한순간에 포착한다는 개념)에 의해—를 묘사하고 추켜세우는 것이었는지도 모른다.

콩스탕탱 기스를 옹호한 또 다른 사람은 나다르였는데, 그는 1892년 기스가 사망한 후 첫 번째로 기스의 드로잉 전시회를 개최했다. 그 전시회는 1895년 4월 17일 프티 화랑Galerie Petit에서 열렸다. (Gosling 1976, 28) 보들레르가 출판한 사진에 대한 비평에서 빠진 고리로 보이고 사실처럼 들리지 않는 대목이, 여러 면에서 그가 당시의 가장 인기 있고 가장 성공적인 사진가 나다르와 공유했던 시각이다. 나다르는 보들레르의 면전에서 유명 인사들의 초상 사진으로 거대한 아카이브를 만들어내고 있었을 뿐 아니라, 파

리의 지하—지하 묘지와 하수도—를 탐사하면서 사진술에서 최초로 썼다고 알려진 인공 조명을 사용해 그것을 기록하고 있었다. 1860년대가 되면, 나다르는 공중에서 (기구를 타고) 최초로 알려진 항공사진을 찍고 있었다.

나다르는 사진 초상에 무늬가 없는 배경막을 사용한 것으로 당시 유명했다. 그는 자신의 사진적 재능을 진부한 언론용 사진이나 광고 사진에 써먹지 않았으며, 당시 인기를 끌었던 임종 사진에 대한 부탁도 거의 받아들이지 않았다. (『벌거벗은 내 마음Mon Cœur mis à nu』(1897)에서 나다르를 두고 "생명력을 가장 놀랍게 표현하는 이"라고 했던) 보들레르처럼, 나다르는 피사체의 진실을 표현하고자 했으며, 당대의 초상 사진가들 사이에서 일반화되어 있던 인위적인 것들을 피했다. 나다르의 한 전기 작가에 따르면, "사진 속에, 드로잉 속에, 글 속에 (…) 한 사람의 개성을 붙잡아 담아놓는 것이 항상 그의 강박이었다."(Gosling 1976, 21) 나다르가 직접 했던 말은 이랬다.

> 사진 이론은 한 시간이면 배울 수 있고, 사진을 찍는 실전 요소들은 하루면 배울 수 있다. (…) 배울 수 없는 것은 빛에 대한 감각, 변화하는 빛의 밝기와 그 조합의 효과에 대한 예술적 느낌, 당신 내면의 예술가를 마주한 특징들에 이런저런 효과들을 적용하는 것이다.
>
> 훨씬 더 배우기 힘든 것은 피사체의 정신을 파악하는 것이다—한순간에 이루어지는 이 이해가 모델에 가닿게 하고, 그의 요체를 잡아내는 데 도움을 주며, 모델의 습관, 생각, 성격으로 이끌어주고, 여느 작업실의 조수라도 만들어낼 수 있을 만한 틀에 박힌 것 또는 요행의 것, 즉 아무 생각 없는 복제가 아니라, 진정 설득력 있고 공감이 가는 닮음, 즉 친밀한

초상을 만들어낼 수 있게 해주는 요소다. (Gosling 1976, 37)

바르트에게 나다르는 그냥 세계에서 가장 위대한 사진가다. (CC 28/108; CL 68) 피사체가 친밀하거나 개인적인 때조차도, 바르트는 나다르가 사진들에서 통상 이상의 성취를 이룬다고 본다. 자신의 어머니 혹은 아내(바르트에 따르면, 나다르 연구자들은 그 여인을 나다르의 아내 에르네스틴이라고 결론내지만, 확실한 것은 아무도 모른다)의 초상에서, 나다르는 진실의 매개자였다. "나다르는 사진이라는 기술적인 존재가 합리적으로 약속할 수 있는 것 이상을 간직한 사진, 직무 이상을 한 탁월한 사진을 만들어냈다."(CL 70) 바르트는 나다르가 자신의 어머니를 찍는 사진가가 될 수 없었음을 한탄하지만, 한 이미지—온실 사진—가 "진실"—적어도 그에게는 진실—을 품고 있음에 감사한다. 바르트는 사진의 정수가 단지 화학적인 마술뿐만 아니라 촬영자의 감수성 및 소양과도 더불어 존재함을 이해한다. 이렇게 생각한다고 해서 "예술로서의 사진" 논쟁으로 돌아가는 것은 아니다. 그것은 오히려 이 매체의 독특함과 인간의 영혼을 붙잡는 사진의 부정할 수 없는 능력을 찾으려는 사고의 확장 또는 증대다.

바르트는 자신이 좋아하는 사진가 두 사람—나다르와 리처드 애버던—의 특징을 "위대한 신화학자"라고 규정한다. "우발적인 개인을 어떤 보편적인 신화적 내용으로 변형시키는 것, 이 과정을 사진은 가면을 써서 달성하는지라, 사진에 찍힌 개인(유령le spectrum)과 바로 그 사진을 보는 구경꾼의 시선regard 사이에는 가면이 삽입되게 된다."[8] 그런데 가면의 예술은 "신화화"이며 그 때문에 "거짓말"이다. 그렇기에 피사체의 진실에 처음부

그림 3.10 나다르, 〈예술가의 어머니(혹은 아내)〉(1890).

터―이 거짓말을 인정하고―접근하는 것은 바로 오직 위대한 초상 사진가들뿐이다. "가면이 추구하는 것은 외부의 신화적 의미작용을 덧붙이기 위해 처음의 의미작용을 소외시키는 것, 다시 말해 최종적으로 우리에게 개별적인 것 아래에 있는 일반적인 것을 보게 하려는 것이 아니다. 반대로 바로 그 개인에 대한 하나의 시각을 가능하게 만들려는 것, 어떤 일반성으로부터 떠나려는 것이다(왜냐하면 과학science은 오로지 일반적인 것에 대해서만 존재하기 때문이다)."9 사진의 신화학자는 피사체의 본질을 드러내며, 이는 그 본질이 담긴 가면의 제시를 통해 이루어진다. 즉 "절대적으로 순수한 (고대의 연극에서와 마찬가지로) 한, 가면은 곧 의미다."(CC 15/61: CL 34) 그래서 바르트는 나다르 같은 사람이 개인의 진실을 매개할 수 있다고 본다. 왜냐하면 그는 예술의 영역을 의미화하는 신화들 또는 코드들로부터 그런 진실이 출현하도록 허용하기 때문이다.

그리고 여기서 다시 보들레르와 바르트가 한데 모인다. 바르트는 어머니의 온실 사진을 자신의 아리아드네로 삼고, 바로 이 사진을 따라 사진의 미로를 탈출하게 될 것이다. 여기서 바르트는 보들레르의 떨떠름한 충동을 반향(그러나 긍정적인 목소리로)한다. 보들레르도 사진 속에서 자신의 진실을 또 진심 어린 욕망의 충족을 찾고자 했던 것이다. 1861년의 한 편지에서 보들레르는 "사진술이 만들어낼 수 있는 것이란 오로지 끔찍한 결과물뿐"―『악의 꽃Les Fleurs du mal』(1857)의 결정판을 위한 삽화 관

8 Thierry Gontier, "L'Image blanche", *Roland Barthes et la photo*, 26.

9 앞의 글, 같은 면.

런 활동이 촉발한 논평—이라고 표현한 적이 있지만, "[1865년 12월] 23일 토요일" 자의 편지에서는 어머니에게 초상 사진을 보내달라고 간청했다.(Baudelaire 1971, 187) 옹플뢰르Honfleur에 있는 어머니에게 보낸 1865년의 편지에서 보들레르가 전하는 소식은 이렇다.

> 마지막으로, 사랑하는 어머니, 저는 죽도록 무료하여 유일한 기분 전환이라고는 어머니를 생각하는 것뿐입니다. 제 생각은 항상 어머니를 향하고 있습니다. 저는 어머니가 어머니 방이나 응접실에서 일하고 움직이며 멀리서 투덜투덜 저를 꾸짖는 모습을 봅니다. 그다음에는 제가 어머니와 보냈던 모든 어린 시절을, 오트푀이유Hautefeuille 거리를, 생탕드레데자르Saint-Andre-des-Arts 거리를 봅니다. 그러다가 때때로 저는 공상에서 깨어나, 일종의 공포감에 질려 생각합니다. "중요한 것은 일하는 습관을 들이는 것이고, 저 불쾌한 동반자를 나의 유일한 기쁨으로 바꾸어놓는 거야. 그것밖에는 아무것도 없을 날이 올 테니까"라고 말이죠. 제게 편지를 쓰시는 것은, 압니다, 어머니께 피곤한 일이지요. 어머니의 지난번 편지에서 그리 알아들었습니다. 하지만 때때로 한 줄은 써주세요. 어머니가 잘 계시다는 말씀을. 그렇지만 무엇보다 저는 진실을 원하기에, 당연히 그게 사실일 때만요.
>
> 저는 어머니의 사진이 너무 갖고 싶습니다. 그게 **지금 저를 사로잡고 있는** 생각입니다. 아브르Havre에 훌륭한 사진가가 한 명 있어요. 그러나 지금은 가능하지 않을까봐 두렵네요. **제가 거기에 있어야만 합니다.** 어머니는 **그들에 대해 아무것도** 모르시는 데다가, 모든 사진가는, 심지어

롤랑 바르트의 사진

최고의 사진가라도 우스꽝스러운 매너리즘을 가지고 있거든요. 그들은 얼굴의 사마귀, 주름 그리고 모든 결점과 시시한 것이 눈에 보이고 과장되면 좋은 사진이라고 생각해요. 그래서 이미지가 강하면 **강할수록** 그들은 더욱 즐거워하죠. 또한 얼굴 크기가 적어도 1~2인치는 되었으면 합니다. 오직 파리에 있는 사진가들만이 제가 원하는 것을, 즉 정확한 초상이지만 드로잉의 **부드러움**을 가진 사진을 만드는 데 성공합니다. 하지만 어쨌거나 어머니도 그런 생각을 하시겠죠, 그렇지요?(Baudelaire 1971, 275-276)

어머니를 "보는" 것은 마음의 눈이지만, 즉 어머니의 이미지와 그들이 함께한 시간을 간직하고 있는 것은 그의 기억이지만, 보들레르가 그런 공상으로부터 나아가 간청하는 것은 사진─회화가 아니라, 드로잉이 아니라, 스케치가 아니라─이다. 보들레르는 촬영자에 따라 다른 솜씨와 스타일들을 인지하고 있으며, 그래서 그들의 기능을 사진 매체 자체와 분리할 수 있다. 즉 보들레르를 실망시키는 것은 매체가 아니라 매체의 실행인 것이다. 그러나 이 매체를 잘못 다루는 일이 횡행한다고는 해도, 바로 그 때문에 보들레르가 사진이 주는 보상을 마냥 거부하게 되지는 않는다.

『밝은 방』에서 바르트가 이끄는 길을 따라가면, 가장 분명한 사진의 적대자, 즉 보들레르에게서조차 사진의 노에마와 관련된 흔적을 찾게 될지도 모른다. 이런 흔적은 사진을 기억과 연관 짓는 생각을 통해서가 아니라, 오히려 사진이 시간에 대한 우리의 지각 및 관계에 야기하는 광기 비슷한 것을 통해 찾을 수 있다. 예술과 문학에 대한 저술들 속에서 보들레

르가 강조하는 점은 "상상력이 진실의 여왕"이라는 것,(Baudelaire 1981, 156) 그리고 "좋은 그림[은] (…) 그것을 낳은 꿈에 충실한 등가물"이라는 것이다.(Baudelaire 1964, 47) 이런 진술들은 예술품을 결정하고 정의하는 데서 예술가나 창작자가 중추를 차지하는 예술철학을 말해준다. 보들레르는 예술작품—예술가의 산물—과 대비되는 것으로, "사전에 대해서는 잘 알고" 있지만 딱히 "구성의 예술은 알지" 못하는 이들의 작품을 언급한다.(Baudelaire 1964, 49) 그의 주장에 따르면, "[예술가가] 존재하지 않는 것처럼 (…) 치부하며, 사물을 있는 그대로, 좀더 정확히 말하면 당위적인 모습으로 재현하고 싶어하는" 이 "사실주의자들"은 "인간 없는 우주"를 묘사하고자 한다.(Baudelaire 1964, 49) 그들은 자연을 모사의 출발점으로 삼는데, 자연은 단지 사전에 불과하므로 그들은 보들레르가 보기에 가치 있는 예술작품을 창조하지 않는다. 사실주의자들은 예술가의 정신과 그의 청중을 전혀 연결하지 못한다는 것이 그의 주장이다. 보들레르가 보증하는 예술은 인간의 정신으로 사물들을 밝히는 것 그리고 그런 성찰을 다른 이들의 정신에 투사하는 것이다.(Baudelaire 1964, 49) 그러므로 사진은 정신이 아니라 단지 인간의 눈을 반영하는 데 불과하다. 매체로서 사진은 예술과 대립하는 사전처럼 기능하는 범주, 즉 덜 중요한 범주에 해당한다. 그것은 "경탄스러운 전망을 열어내지" 못하니, 차라리 보는 이들을 홀려 (보들레르는 에드거 앨런 포의 작품을 예시로 내세운다) 생각과 몽상에 빠뜨리고 그들의 영혼을 상투성의 수렁에서 구해내야 한다.(Baudelaire 1964, 87)

바르트는 용어와 개념을 매력적으로 재배치하면서 각성과 마법의 이미지들을 끌어오는데, 이는 바로 그런 특질들을 사진의 세계에 **되찾아주고**

　　　　　　　　　　　　　　　롤랑 바르트의 사진

retrouve, 이 매체에 대한 비평적 대화에 다시 끼워 넣기 위해서다. 그런데 이런 단어들은 보들레르의 저술에도, 즉 회화나 조각에 대한 논평이든, 상상력 넘치는 동료 작가에 대한 평가든, 몇몇 작곡가에 대한 감상이든, 자신과 시 작업의 관계든 할 것 없이—전방위적으로—가득 배어 있다. 보들레르는 1855년의 한 글에서 발자크를 논하며 이렇게 말한다.

발자크에 대한 소문인데(그리고 아무리 사소하더라도, 저 위대한 천재와 관련이 있는 일화라면 어떤 것이든 귀를 솔깃하지 않을 이가 어디 있겠는가?), 어느 날 그가 우연히 아름다운 그림 앞에 있게 되었다—우수 어린 겨울 광경이라, 흰 서리로 가득 차 있고, 오두막과 볼품없는 농부들이 드문드문 흩어져 있는 그림이었다. 그런데 가느다란 연기가 한 줄기 피어오르고 있는 한 작은 집을 눈여겨보고 난 뒤에, 그는 "얼마나 아름다운가!"라고 외쳤다는 것이다. "하지만 그들은 저 오두막집 안에서 무엇을 하고 있을까? 그들의 생각은 무엇일까? 그들의 슬픔은 무엇일까? 수확은 좋았을까? **지불해야 할 청구서가 틀림없이 있겠지?**"

원한다면 발자크 씨를 비웃어도 좋다. 나는 저 위대한 소설가의 영혼을 근심과 추측으로 떨게 한 영예의 화가의 이름은 알지 못한다. 그러나 나는 그가 자신의 방식으로, 특유의 유쾌하고 **순진한** 태도로 비평에 훌륭한 교훈을 주었다고 생각한다. 어떤 그림을 평가할 때 나는 전적으로 그 그림이 내 마음에 떠오르게 하는 생각들이나 꿈들의 전체 합만을 중시하는 모습을 보일 때가 많은 것이다.

회화는 환기, 마술의 작용(우리가 그 주제를 아이의 마음으로 볼 수 있

다면 좋으련만!)이며, 환기된 인물이, 또 되살아난 생각이 앞으로 나서
서 우리 얼굴을 쳐다볼 때, 우리는 마술사가 그런 환기에 쓴 공식을 논
할 권리가 없다―그렇게 한다면 그것은 최소한 무능함의 극치가 되리
라!(Baudelaire 1981, 125)

물론 보들레르가 보기에는, 예술의 적과 이 적에 대한 대중의 반응이 그가
생각하는 진보―발명과 산업 발전에 대한 애호가 문화의 초월적 덕목인
도덕성과 정신성을 그늘지게 하거나 심지어 대체하는 것―탓이다. 사진술
―이미지를 만들어내기 위한 기계적 발명품―은 보들레르에게 이러한 역
겨운 진보의 열매를 대변한다. 바르트의 입장에서 보들레르의 진보관은
구식이며, 1980년에 그런 방향을 다시 취한다는 것도 불가능하다. 하지만
바르트가 제시할 수 있고 또 그렇게 하는 것은, 일화 속에 묘사되었듯 발자
크가 그림을 볼 때 느꼈던 이야기나 추측의 감각을 사진―바르트도 어떤
의미에서는 보들레르처럼 공식적인 예술 영역의 외부라고 인식하는―이
전달할 수 있다는 것이다.

『밝은 방』에서 이런 감수성이 가장 두드러진 예는 "경악L'Étonnement"이
라는 제목이 붙어 있는 35절로, 에르네스트라는 이름의 파리 소년을 찍은
안드레 케르테스André Kertész, 1894~1985의 1931년 사진이 나오는 대목이
다. 바르트는 이 이미지가 어떤 소설의 시초를 품고 있다고 본다. 그 사진
이 "에르네스트는 오늘도 아직 살아 있을 가능성이 있다(하지만 어디에? 어
떻게?)"는 생각들을 불러일으키는 것이다. (CC 35/131: CL 83) 발자크에게
그랬듯이, 그 이미지는 이 같은 매체―단일한 장면으로 되어 있고, 시각적

　　　　　　　　　　　　　　롤랑 바르트의 사진

으로는 사실주의적인 회화나 사진—에서는 전개가 불가능한 서사나 이야기를 도입하고 또 입증한다. 하지만 바르트는 두 매체, 즉 회화와 사진을 유사한 속성들을 공유하는 것으로 한데 묶지 않는다. "어떠한 사실주의 회화도 그들[케르테스의 1915년 사진에 나오는 폴란드 병사들]이 **거기에 있었다**고 말해주지 않을 것이다"라고 바르트는 쓴다.(CL 82) 대신에 그가 변화시키는 것은 우리가 사진을 지각하는 방식의 가능성들이다. 즉, 그는 사진 이미지도 회화가 발자크에게 불러일으킨 것과 유사한 반응을 불러일으킬 수 있음을 입증한다. 바르트는 **마법**과 **각성**이라는 말의 용법을 바꿔 사진이라는 매체 속에서 경험할 수 있고 분절할 수 있는 것을 성찰한다. 그런데 그가 내놓는 것은 보들레르가 이상적이라고 보는 예술가의 마법과 각성이 아니라, 반사된 빛의 마법과 각성, 즉 물리적 시간의 전통적 경계나 좌표를 통해 움직이지만 그 너머에서 살아남는 빛의 마법과 각성이다. 사진은 보들레르의 예술이 아니라 바르트의 잠재적인 포럼이 된다. 즉, 바르트에게서 사진은 예술가의 정신과 영혼이 작품에 반영되어 전달되어야 하는 보들레르식 예술이 아니라, 구경꾼을 소설가, 예술가, 증인이 되도록 변형시키고 고무할 수 있는 포럼으로 변하는 것이다. 사진에만 유일하게 잠재되어 있는 이 교류는 피사체와 구경꾼 사이의 직접적인 대면에 있는지라, 그 교류를 사진가의 "정신"을 통해 감지하거나 이해할 의무는 없다고 바르트는 주장한다. 사진은 바르트에게 소설가의 역할을 취하도록 허락한다.

1980년 무렵의 바르트를 보면, 그가 물리적이거나 시간적인 세계와 자신의 관계는 오직 담론들, 그런데 모두 소설의 특질을 지니고 있는 담론들—시각적이든 글로 쓰인 것이든—을 통해서만 묘사나 보고가 가능한

관계라고 이해하는 것처럼 보인다. 그는 예를 들어, 자신의 자서전을 "여기 실린 모든 것은 마치 소설의 한 인물이 이야기하고 있는 것처럼 간주되어야 한다"는 말로 시작한다. (RB 1) 소설—혹은 바르트의 용어로 더 정확히 말하면 "소설적인novelistic" 것—은 1970년대에 바르트의 글쓰기가 샘솟는 출발점 혹은 기준선이 되었다. 따라서 사진에 대한 그의 의식도 눈에 띄게 방향이 달라졌다. 순진함 덕분에 바르트는 사진과 통렬한 관계를 복원할 수 있는데, 왜냐하면 그런 관계를 통해 이제 그는 (현상학적으로 말하면) 사진 이미지 속의 피사체 및 내용과 직접 연결되는 자리에 위치하기 때문이다. 35절을 진행하면서 바르트는 몇몇 사진에 기대되는 서사 속에 자신을 끼워 넣는다. 예를 들면, "1931년의 비아리츠 해변(자크-앙리 라르티그Jacques-Henri Lartigue)이나 1932년의 퐁데자르 다리(케르테스)를 볼 때, 나는 '아마 나도 저기 있었겠지'라고 혼잣말을 한다. 나는 아마 해수욕객들이나 행인들 가운데 있었을 것이다."(CC 35/130: CL 84) 사진이 바르트에게 제공하는 것은 "세계를 향한 하나의 즉각적인 현존—하나의 공존 co-presence"인데, 그는 이 공존이 단지 정치적 차원의 것일 뿐만 아니라 형이상학적 차원의 것이기도 하다고 서둘러 언급한다. (CC 35/131: CL 84) 사진의 본질적인 성격이나 현상—"기록적인" 특질, "증거 능력"—은 인물이나 사람을 환기시키고 소생시키는 예술가의 재능을 드러내기 보다는 보는 이의 마음에서 피사체를 부활시킬 수 있는 잠재력을 가진다. 하지만 이와 같은 연결은 양날의 검과 같은 현상이다. 어머니의 온실 사진을 보고 있을 때 바르트는 그녀를 두 번 잃는다. "온실 사진 앞에서 나는 그 이미지를 소유하고자 헛되이 팔을 내뻗는 무능한 몽상가다. 나는 멜리장드Mélisande

의 진실을 결코 알지 못할 터라 '내 비참한 삶이여!'라고 외치는 골로Golaud 다."(CC 41/156: CL 100) 게다가 초상 사진이 한 얼굴의 "분위기"(피사체의 표정이나 모습)를 결여한다면, 그저 진부한 기록이 된다. "분위기는 육체를 따라다니는 빛나는 그림자다. 사진이 이런 분위기를 보여주지 못한다면 육체는 그림자를 잃게 되고, 그림자 없는 여인의 신화에서처럼 이 그림자 가 일단 잘려나가면, 남는 것은 메마른 육체뿐이다."(CC 45/169: CL 110)

보들레르가 정립한 예술과 사진의 대립은 『밝은 방』에서 재검토된다. 바르트는 사진의 이중성이란 "(두 단어 사이의) 대립의 문제가 아니라 (한 단 어 속의) 갈라진 틈의 문제"라고 다시 제시한다.(RB 129) 『롤랑 바르트가 쓴 롤랑 바르트』에 표현되어 있듯이 "단어와 단어 사이에, 그리고 한 단어 안 에도 (…) '가치관의 칼날'이 지나가고 있다." 예컨대, "인공품artifice은 보들 레르의 맥락이라면 (자연과 단적으로 대립하며) 바람직한 것이지만, (바로 그 자연을 모방하는 체하는) 모조품ersatz이라면 가치가 없어진다."(RB 129) 사 진에 대한 공적 내지 정식 저술에서 보들레르는 사진 매체가 본질상 인공 품(이 말의 긍정적인 측면에서)이 아님은 물론, 촬영자들이나 젠체하며 사진 을 예술의 영역으로 승격시키고자 하는 것이라고 본다. 바르트에게는 사 진이 한 바퀴를 빙 돌아 원래 자리로 와서 상처를 낸다. 사진은 (본질상) 인 공품이 아닌데, 바로 이 사실이 처음에는 그에게 당혹스럽고 어쩌면 지루 하며 무가치한 것이기까지 했지만, 온실 사진을 대면하자 사진이 지닌 증 거 및 인증의 힘이 마치 칼처럼 그를 에는 것이다. 사진의 이런 인증 능력 은 보들레르가 1865년 12월 23일에 어머니께 보낸 편지에서도 식별되는 데, 거기서 보들레르는 어머니의 사진 이미지에 대한 갈망을 표현한다. 바

르트가 좋아하는 또 다른 초상 사진가 리처드 애버던이 언급하는 대로, 사진가로서 애버던은 보들레르가 예술가라면 마땅히 작업할 때 취해야 한다고 강조하는 방식으로 사진에 임하지 않는다. "그것은 전적으로 식별의 문제"라고 애버던은 말하는 반면, "내가 원하는 것은 정확한 초상, 그러나 드로잉의 부드러움을 지닌 것"이라고 보들레르는 간청하고, "나의 슬픔은 정당한 이미지, 정당한 동시에 정확한 이미지, 그냥 이미지일 뿐이지만 정당한 이미지를 원했다"고 바르트는 시인한다. (CC 28/109: CL 70) 사진이란 불모와 충만 사이를, 진부함과 황홀경 사이를, 죽음과 부활 사이를, 시간의 승리와 패배 사이를, 길들임과 광기 사이를, 그리고 궁극적으로 또 본질적으로는 "완벽한 환영이라는 문명화된 코드"와 "완강한 현실의 깨어남" 사이를 가르는 단어이자 매체다.

롤랑 바르트의 사진

『밝은 방』의 맥락: "제3의 형식"

우리는 탐구를 멈추지 않을 것이나, 우리가 하는 모든 탐구의 끝은 우리가 출발했던 지점에 도달하여 처음으로 그 자리를 아는 일이 될 것이다.

— T. S. 엘리엇T. S. Eliot

『밝은 방』은 새로운 방식으로 글을 쓰고자 하는 바르트의 시도, 표현적인 동시에 분석적이고자 하는 시도, 같은 장르 내에서 서로 충돌하는 이 두 충동을 균형 있게 유지하려는 시도를 대변한다. 『롤랑 바르트가 쓴 롤랑 바르트』에는 글쓰기를—구체적으로 말하면, 바르트가 창조하고자 애쓰는 글쓰기의 유토피아적 형식을—직접 언급하는 구절이 몇 개 있다. 텍스트의 서두("A's")를 바르트는 겸손하게 자신의 저술들에 대한 비판으로 시작하지만, 이어서는 그 저술들에서 참으로 중요한 것을 알려주거나 짚어내려고 한다. "한편으로 덩치가 큰 지식의 대상들(영화, 언어, 사회)에 대해 그가 하는 말은 결코 기억할 만한 것이 아니다. 논문(무언가를 논한 글)이란 엄청난 찌끄레기 같은 것이다. 어쩌다 딱 맞는 이야기가 있더라도 그것은 단지 여백에, 삽입부에, 괄호에 **비스듬히** 나올 뿐이다. 논문에서 주체의 목

소리는 **꺼져** 있다. 말하자면, 카메라-바깥에off-camera, 마이크를-끄고off-microphone, 무대를 벗어나offstage 있는 상태인 것이다."(RB 73) 바르트는 끊임없이 분투하는데, 이는 "언어가 (그리고 정신분석학이) 우리의 모든 정동affects에 전파하는 지독한 **환원**을 무찌르려"는 시도다.(RB 114) 그는 자신에게 "병"이 있음을 알린다. 언어를 **보는** 병이다. 이 고질이 깊어, 바르트는 언어를 대면하면 끝없는 분석이나 자의식에서 벗어날 수가 없다. "맨 처음 보이는 광경에서 상상계는 단순하다. 그것은 타자들의 담론인데, **내가 그것을 보는 한** 그렇다(나는 그것을 인용 부호 사이에 넣는다)."(RB 161) 그 다음 그는 검시경을 자신에게로 돌린다. "나는 나의 언어를 **그것이 보이는 한** 본다. 즉, 나는 내 언어를 **벌거벗은 상태로**(인용 부호 없이) 본다."(RB 161) 그러나 그때 바르트가 마음에 품는(욕망하는) 것은 제3의 광경이다. "언어가 무한히 뻗어나가는, 결코 닫힐 수 없는 괄호들이 펼쳐지는 광경이다. 그것은 이동성이 있는 복수의 독자를 상정한다는 점에서 유토피아적 광경인데, 이 독자는 인용 부호들을 빠르게 삽입하고 또 제거하는 이, **나와 함께** 글쓰기를 시작하는 이다."(RB 161) 이러한 사색은 『S/Z』 같은 저작들에서 이미 제시된 읽을 수 있는 텍스트와 쓸 수 있는 텍스트 관련 관념들을 반영하며, 1978년의 한 에세이에서 바르트가 밝힌 새로운 장르와 『밝은 방』에서 마침내 이루어진 이 장르에 대한 실험을 예고하기도 한다.

「오랫동안, 나는 일찍 잠자리에 들었다Longtemps, je me suis couché de bonne heure」는 1978년 콜레주 드 프랑스에서 열린 한 학회에서 발표한 글로, 여기서 바르트는 어떤 제3의 형식une tierce forme에 대해 반추한다. 이 제3의 장르는 에세이의 방식과 소설의 방식을 통합한다. 장르를 어떤 미

　　　　　　　　　　　　　　　　　　　　　　롤랑 바르트의 사진

결정 상태에 두는 것인데, 이는 "괴로움을 환대하고 (…) 나아가 초월할 것이다."(RL 279) 바르트는 이런 현상을 프루스트를 통해 입증하면서 이렇게 설명한다. "내가 프루스트의 작품-삶l'œuvre-vie에서 강조해온 주제가 새로운 논리, 즉 소설과 에세이 사이의 모순을 철폐할 수 있도록 허용하는—어쨌거나 프루스트에게는 허용했던—새로운 논리였다면, 그것은 이 주제에 내가 개인적으로 관심이 있기 때문이다."(RL 283-284) 바르트는 프루스트도 자신과 마찬가지였다고 보지만, 그가 찾는 것은 따라할 모델이 아니라 자신의 분투에 대한 증인이다. 증인으로서 프루스트는 바르트의 여정을 나타내는 기호 구실은 할 수 있으나, 그가 여정을 헤쳐나갈 때 지도 구실을 할 수는 없다.

프루스트가 바르트의 후기 저술에서 대변하는 것은 분명 소설적인 것의 견인력이지만, 쥘 미슐레도 똑같이 강력한 증인임이 드러난다. 소설가인 프루스트와 달리, 미슐레와 바르트가 임하는 문필계는 비소설의 세계다. 에세이—짧든, 아니면 책처럼 길든—가 그들의 첫 번째 장르고, 실은 마지막 장르이기도 하다. 미슐레에 대한 바르트의 분석은 『밝은 방』에서 그가 보인 특유의 복잡한 면모에 비하면 현저히 명쾌하다. 예를 들어, 1954년의 책 『미슐레』의 서문 내지 머리말을 보면, 이 간행물에서 바르트가 애써 시도하는 것은 "이 사람에게 그의 정합성coherence을 되돌려주는 것. (…) 한 존재(나는 한 생애라고 말하지 않는다)의 구조를, 괜찮다면 하나의 중심 테마를, 더 좋은 표현으로는 강박관념들의 그물망을 되찾는 것"이라는 주장이 나오는 것이다. (MI 3) 바르트는 『미슐레』에서 자신의 논평과 미슐레에게서 따온 인용문이 번갈아 나오는 생소한 텍스트를 정교하게 만들

그림 4.1(위) 마르셀 프루스트.
그림 4.2(아래) 쥘 미슐레.

어냈을 뿐 아니라, 또한 미슐레의 글쓰기와 생각의 논리를 드러내려면 바로 테마들을 인지해야 하고 또 이를 통해 어떤 테마를 제시해야 한다고 요구하기도 했다. "미슐레에 대한 읽기는 오직 우리가 테마들을 구별하고 각각의 테마들 아래 실체적인 의미작용의 기억 및 그것과 연결된 다른 테마들을 배치할 때 총체적인 것이 된다."(MI 203) 이러니, 바르트를 "읽을 때", 특히나 『밝은 방』을 읽을 때는 반드시 이미지에 대한 그의 모든 저술에 나오는 테마들 및 이 테마들과 관련이 있는 개념들을 쫓아가야 하고, 또 그의 담론 구조도 쫓아가야 한다. 미슐레의 후기 저술들에 담긴 담론을 언급하면서, 바르트는 그것이 "계속 생략을 일삼는다. (…) 그는 연결 고리들을 건너뛰고, 자신의 문장들 사이에 버티고 있는 거리를 개의치 않는다(이것이 소위 그의 **수직적 스타일**이라는 것이었다)"라고 지적한다.(RL 195)

바르트의 "제3의 형식" 또한 연결 고리들을 건너뛴다. 『밝은 방』에서는 이런 균열들이 그가 진술한 과제와 그 과제의 실행 사이에서, 텍스트 내의 절節 사이에서, 그리고 이 책을 구성하고 있는 두 개의 부部 사이에서 등장하는 것 같다. 바르트는 『밝은 방』에 대해 자신이 받게 될 비평을 예고하는 아이러니한 말로, 미슐레에 대해 이렇게 쓴다. "많은 이가 미슐레를 바람직하지 못한 역사가라고 보는데, 이는 그가 단순히 '보고'하고 '연대기를 작성'하는 등등의 일 대신 **글쓰기를 하기 때문**이다."(RL 198) 많은 이가 바르트를 사진 매체에 대해 바람직하지 못한 논평자라고 보는데, 이는 그가 단순히 분석하고 해부하는 등등의 일 대신 **글쓰기를 하기 때문**이다. 바르트가 "글쓰기"를 말할 때, 그가 가리키는 것은 스타일이 아니라 "우리가 오늘날 **기표의 과잉**이라 부르는 것이다. 이 과잉은 **재현의 주변부에서** 읽히게

되어 있다."(RL 198) 바르트의 묘사에 따르면, 미슐레의 후기 저작들에서 "저자는 눈에 띄는 틈새, 간극을 아랑곳하지 않고 몇몇 발화 덩어리에 특권을 주는 **별난** 구조"를 구현하고 있다.(RL 196)

미슐레에 대한 바르트의 해설 속에는 『밝은 방』에서 자신이 펼치게 될 글쓰기를 내다본 통찰과 예시豫示가 들어 있다. "수직적인" "테마" "과잉" "간극" "강박" "가장자리" 등이다. 이런 개념들이 『밝은 방』에서 중요한 이유는 바르트가 미슐레처럼 글쓰기를 하기 때문이 아니라, 바르트의 반추와 구상이 미슐레처럼 미로 같은 공간 속에서 이루어지기 때문이다. 즉, 하나의 실마리 또는 테마가 글쓴이를 앞으로 끌어내는데, 이 과정은 때때로 에세이의 전통적인 논리(또는 선형성)를 방해하며 소설의 유연성을 내비친다. 선형적 시간을 벗어나는 것은 바르트의 "제3의 형식"에 결정적이다. 이 형식은 "**시간**의 수문이 열릴" 때 흘러나오기 때문이다.

일단 연대의-전후관계chrono-logy가 흔들리면, 단편들은 지성적인 것이든 서사적인 것이든 **서사**Récit 또는 **논증**Raisonnement의 유구한 법칙에서 벗어난 어떤 연속체를 형성할 것이며, 이 연속체는 무리 없이 **제3의 형식**, 즉 에세이도 소설도 아닌 형식을 산출할 것이다. 이 작품의 구조는, 엄밀히 말하면, **광시곡 같은**rhapsodique 구조, 다시 말해 (어원상) **꿰맨**cousue 구조가 될 것이다.[1] 이것은 게다가 프루스트적인 은유다. 이

1 'rhapsodie'의 어원은 고대 그리스어 'ραψῳδία'(rhapsôidía)이며, 이는 'ράπτω'(rháptō: 바느질하다)와 'ᾠδή'(oidê: 노래)의 합성어로, 원래는 음유시인들이 돌아다니며 읊었던 「일리아드」와 「오디세이」의 단편 구절들을 의미했다.

그림 4.3(왼쪽) 『밝은 방』의 원서(1980) 표지.
그림 4.4(오른쪽) 『밝은 방』의 영역본(1981) 표지.

런 작품은 드레스처럼 만들어진다. 광시곡 같은 텍스트는 드레스를 짓는 양재사의 옷본처럼 원본 예술을 함축한다. 단편들, 조각들은 교차하고 배치되며 재등장하게 된다. 즉 드레스는, 『잃어버린 시간을 찾아서À la Recherche du temps perdu』와 마찬가지로, 더 이상 자투리 천들을 되는 대로 꿰매놓은 것이 아니다.

이 작품(**제3의 형식**)은 잠에서 깨어나 하나의 도발적인 원리에 의거한다. (연대-기 방식의) **시간의 질서를 파괴하는 것**이 그 원리다. (RL 281)

"제3의 형식"은 『밝은 방』에 가득 배어 있는 특징이다. 하지만 『밝은 방』의 영역자는 부제에 "성찰들reflections"이라는 단어를 사용하는 바람에 오해를 일으킨다.[2] "**단상**note"을 "성찰들"로 옮기며 『밝은 방』을 시작하는 것은 뒤이은 작업에 편견을 유발하고, 바르트가 이 작업에 기울인 궁

극의 통제력과 명석함을 흐려 그의 "제3의 형식" 개념을 망가뜨린다. 통상 프랑스어 단어 "note"는 복수형을 연상시킨다고 여겨지지 않는다. 프랑스어 사전들을 보면, "note"는 라틴어 "nota"에서 유래한 말로, "기호, 표시, 속기 기호, 음표, 문서, 문자, 주註, 주해註解"를 의미한다.(1975년판『라루스 프랑스어 대사전Grande Larousse de la langue français』)『웹스터 국제 대사전Webster's International Dictionary』(비축약본) 2판을 보면, 영어에서 이 단어에 부여된 첫 번째 정의는 "그것에 의해 어떤 사물을 알 수 있게 하는 표시나 증표, 기호, 지시, 문자, 구별을 나타내는 표시나 특징. 두드러진 특질"이다. 물론, 원래의 제목에서는 이 단어의 부가적인 의미들, 특히 음악적 의미들도 유희하고 있다. 그러나 바르트가 선택한 단어는 "**해명**éclaircissement"[3]을 내비치는 단수의 "note"인데, 영어 단어 "**reflections**"에 의해서는 이런 선택이 전달되지 않는다. "**단상**"은 자신의 유일함singularity과 더불어 그의 어머니의 유일함을 암시할 뿐만 아니라, 바르트가 성취한—적어도 그 자신의 입장에서는—해결을 공표하기도 하는 단어다. 즉 그는 자신의 역설, 자신의 신비, 자신의 미궁으로 들어갔다가, 평온에 이른 상태로 나온 것이다. 특유의 겸손한 어조로 바르트는 1980년의 한 인터뷰에서, 자신이 부제로 "단상"을 택한 것은『밝은 방』이 "백과사전을 자처할 수 없는" 짧은 책이기 때문이라고 말한다.(GV 352) 바르트의 말

2 원서의 제목은 "La Chambre claire: Note sur la photographie"이고, 영역서의 제목은 "Camera Lucida: Reflections on Photography"다.

3 2018년 온라인 판 라루스 사전에 의하면, "éclaircissement"는 좀더 완전한 이해를 위해 필요한 정보, 설명이다. https://www.larousse.fr/dictionnaires/francais/%C3%A9claircissement/27546

로, 그의 책은 "그저 하나의 테제, 하나의 명제일 뿐"이라는 것이다. "그러나 다른 한편으로 나는 내 위치의 **특수성**을 확실히 의식하고 있는데, 이런 학문 영역의 가장자리가 내 위치"라고 그는 이어 말한다.(GV 352) 하지만 그가 말하는 가장자리는 세계의 작은 귀퉁이 같은 것이 전혀 아니다. 그것은 분석이라는 상당히 메마른 세계에, 개인만이 아니라 욕망, 연민, 모험까지 도입하는 가장자리다.

바르트의 과업(사진에 대해 쓰겠다는 "과제")을 위한 방법론은 본질적으로 "제3의 형식"에 묶여 있다. 이 형식은 구조 내지 장르로도 쓰이고, 또 의미의 소재지로도 쓰인다. 2절의 끝에서 바르트는 자신이 막다른 골목에 봉착했음을 알게 된다. "감히 세계의 무수한 사진을 **사진** 전체로 환원시키지도 못했고, 내가 가진 사진들 가운데 몇 장을 **사진** 전체로 확장시키지도 못했다. 요컨대, 나는 막다른 골목에 이르렀고, 말하자면 '과학적으로' 혼자 속수무책인 상태였다."(CC 2/20: CL 7) 그가 3절을 시작하면서 결심하는 내용은 이렇다.

이런 무질서와 딜레마는 사진에 대한 글을 쓰고 싶다는 갈망envie 때문에 드러난 것이지만, 거기에는 내가 항상 체험해왔던 일종의 불편함이 반영되어 있었다. 그것은 내가 표현적 언어와 비평적 언어라는 두 언어 사이에서 흔들리고, 또 비평적 언어 내에서는 사회학, 기호학, 정신분석학이라는 여러 담론 사이에서 흔들리는 주체로 존재했기에 겪었던 불편함이었다. 그러나 나는 그 어떤 담론에도 결국엔 만족할 수 없었던지라 내 자신 안에 있음이 확실한 유일한 것(설령 이것이 순진한naïve 것일지라도)

을 증언했다. 모든 환원적 체계에 대한 필사적 저항이 그것이었다. (CC 3/20-21: CL 8)

"제3의 형식"—철학적 문제에 대한 논의에 창조적 표현의 자유를 가져다 주는 형식—은 바르트에게 역설을 포용하는 동시에 파괴할 수 있도록 해주고, 또 개인적인 해결책을 찾아내는 동시에 환원적인 결론은 피할 수 있도록 해준다. 1972년의 에세이 「오늘날의 미슐레Michelet, Today」에서 바르트는 "'장르'를 구분하는 법칙"을 흐리는 저자들(미슐레 같은)에게 쏟아지는 적대감에 개탄한다. (RL 203) 이런 저자들의 저술은 "근면한 사람들—순응주의자들"에 의해 배제될 때가 많다는 것이 바르트의 말이다. 그러나 별개의 장르들을 혼란에 빠뜨리는 지점, 바로 여기가 욕망이 모습을 드러낼 수 있고 또 시인될 수 있는 글쓰기의 공간 내지 조건의 발생 지점이다. 바르트는 미슐레에게 감사한다. 그가 "'주관성' 대 '객관성'이라는 신화적 대립을 초월해서 (…) 조사의 산물produit de l'enquête 대 텍스트의 생산production du texte이라는 대립으로 대체하도록 우리를 이끌었다"는 것이다. (RL 198) 『밝은 방』은 이와 유사한 방법론 내지 담론을 대변한다. 난생처음으로 바르트는 "내가 표현적 언어와 비평적 언어라는 두 언어 사이에서 흔들리고 있는 주체"일 때 항상 알고 있었던 "불편함"을 이겨낼 수 있다.(CC 3/20: CL 8)

『밝은 방』은 자전적 시점에서 이야기가 펼쳐지는 미스터리 소설처럼 전개 내지 서술된다. 이 책은 여러 기능을 동시에 하는데, 준準교훈 조의 논문이기도 하고, 허구의 요소들을 통합하고 있는 작품이기도 하며, 또 자서전이기도 하다. 모험의 감각은 바르트에게 결정적이어서, 그것은 그의 글

쓰기에서 진술되는 주체와 이 텍스트 자체 둘 다에 모두 존재해야 한다. 그는 반복의 권태를 두려워하며, 그의 미래(그가 미래에 할 글쓰기)가 연작이 될까봐 두려워한다. "이 [반복의] 감정은 잔인한 것이다. 그것은 새로운 어떤 것도 또는 심지어 어떤 모험('다가오는' 것─나에게 닥치는 것)도 막혀버리는 상황을 내 앞에 들이밀기 때문이다."(RL 285) 만약 바르트가 (시시포스마냥) 이전에 했던 일이나 말을 단지 반복만 할 운명이라면, 또는 그가 자신이 시작하는 글쓰기에서 모든 여정의 결론을 미리 알 수 있다면, 새로운 무언가를 발견할 가망은 없어 보인다.

바르트가 구축하고자 하는 것은 감각들sensation의 끝없는 흐름, 비록 고도로 복합적이긴 해도 하나인 리듬과 밀접한 흐름으로서, 서로 연이어지지만 또한 서로 상응하기도 하는 "순간들의 체계"다. 바로 거기에 모험이, 그리고 진실과의 조우가, 다시 말해 진실의 순간들─파토스에 대한 인정을 함축하지만 사실주의와는 무관한 개념─이 있다.

왜냐하면 그런 것을 스케치라도 하려면 우리는 소설적인 우주의 "전체"를 흩뜨려야 하기 때문이다. 책의 본질을 더 이상 그 구조 속에 위치시키는 것이 아니라, 반대로 일종의 "붕괴"의 공간을 관통해야 작품이 감정을 움직이고, 살아나며, 싹이 튼다는 것을 인정해야 한다. 붕괴가 일어나면 오직 특정한 순간들만 서 있게 되는데, 엄밀히 말해 그것은 작품의 정점들summit이며, 여기에 관심을 둔 활기찬 읽기는 말하자면 어떤 능선만 따라가며 이루어진다. 즉, 진실의 순간들이란 그 일화에 덧붙은 **잉여가치**plus-value의 지점들인 것이다. (RL 287)

그리고 바르트는 마치 그 자신과 그에 대한 평자들(그의 독자들)에게 최후의 도전장을 내밀기라도 하듯이, 1978년 콜레주 드 프랑스 강연에서 자신은 이전에 쓴 저술들의 지성 일변도인 성격과 관계를 끊을 작정이라고 발표한다. "나에게 중요한 것은 **마치** 이 유토피아적인 소설을 쓰는 것이 나의 의무인 것처럼 행동하는 것이다. 그리고 여기서 나는, 결론컨대 방법을 되찾는다. 나는 더 이상 무언가에 **대하여** 말하는 자가 아니라 무언가를 **만드는** 자의 위치에 선다. 즉, 나는 어떤 산물을 연구하는 것이 아니다, 내가 맡는 것은 생산이다."(RL 289)

『밝은 방』의 생산은 대칭적인 두 부와 각 부별 24개의 절로 나뉘어 있다. 하지만 개개의 절은 단편(전체 또는 좀더 큰 실체가 조각나 떨어져 나온 부분이라는 의미의)보다는 모자이크—현재 더 큰 작품 속에 들어 있지만, 작품보다 앞서 존재하는 것처럼 보이는 조각들—구실을 한다. 이런 비유와 비슷한 것이 "모자이크 시각mosaic vision"이라는 관념인데, 여기서는 시야sight가 단순하고 독립적인 많은 시각 단위—체스보드식 틀들로, 서로 약간씩만 다르고, 본질적으로 동일한 장면 또는 대상에 대한 관점을 동시에 여러 개 준다—의 혼합물이 된다.

『롤랑 바르트가 쓴 롤랑 바르트』에서는 이 접근이 "단장들의 원Le cercle des fragments"이라고 묘사된다. "**글의 첫머리**를 발견하거나 쓰는 것을 좋아하기에, 그는 이 즐거움을 늘리려는 경향이 있다. 이것이 그가 단장들을 쓰는 이유다. 단장이 많으면, 글의 첫머리도 많고, 그만큼 즐거우니까(그러나 그는 결말은 좋아하지 않는다. 수사적 결구結句의 위험이 너무 크기 때문이다. 즉, 결정적인 최후의 말을 이기지 못하고 뱉게 될까봐 두려운 것이다)."(RB 94) 하

롤랑 바르트의 사진

지만 단장을 제시한다고 해서 비정합성을 산출한다거나 텍스트의 조직화를 거부하는 것은 아니다. "단장이란 음악의 연가곡連歌曲과 같은 개념이다(〈다정한 노래La Bonne Chanson〉〈시인의 사랑Dichterliebe〉).4 즉 각 작품은 자족적이지만, 그러면서도 이웃한 작품들 사이의 틈새일 따름이다."(RB 94) 단장의 이상은 고도의 응축condensation으로, 바르트는 이를 음악(사유, 지혜, 또는 진실, 다시 말해 금언과 대립되는)에 비유한다. "'전개'와 대립하는 것은 '음조one', 말하자면 분절되고 연주되는 어떤 것, 일종의 발성법diction일 것이다. 그러나 여기서 지배해야 하는 것은 바로 음색timbre이다."(RB 94)

『롤랑 바르트가 쓴 롤랑 바르트』는 소설로 집필된 자서전이다. 반면에 『밝은 방』이 대변하는 것은 교훈 조 에세이인데, 이 에세이를 자전적 서사가 **가로지른다**. 『밝은 방』 속의 자서전은 사진을 대면한 바르트의 지적 생애와 정서적 생애 양자에 대해 쓰인 글의 역사에 관심을 둔다. 이런 담론 모드의 효과는 "순수하게 개인적인 경험이 보편성을 획득하는 것이다. 그러나 이는 **인간**Man이란 어떤 존재인가를 제시함에 의해서가 아니라, 제시된 담론과 자신이 맺을 관계의 위치를 독자가 자유롭게 선택하도록 남겨둠에 의해서 이루어진다."(Todorov 1981, 453) 바르트는 테러리스트—"자기의 진실을 타인들에게 강요하는" 자(Todorov 1981, 453)—노릇을 그만하고 싶어 한다.

『밝은 방』의 특징인 구성의 복합성은 에크리튀르écriture 대 에크리방스

4 〈다정한 노래〉(1892~1894)는 가브리엘 포레가 폴 베를렌의 동명 연작시(1869~1870, 21편) 가운데 아홉 편을 가사로 쓴 연가곡이고, 〈시인의 사랑〉(1840)은 로베르트 슈만이 하인리히 하이네의 『노래의 책Buch der Lieder』(1827)에 수록된 「서정적 간주곡Lyrisches Intermezzo」(1823, 66편) 가운데 16편을 가사로 쓴 연가곡이다.

écrivance 내지 텍스트Texte 대 작품œuvre이라는 바르트의 관념에서 나온다. 바르트가 에크리튀르라고 하는 것은 진행 중인 활동이고, 여기서 저자는 자아를 텍스트의 생산에 투입한다. 에크리튀르는 열려 있고 애매한 감이 있으며 모순처럼 보인다는 점에서 과학이나 초과학 담론(에크리방스)과 다르다. 에크리튀르는 하나의 텍스트로서, 독자에게 그 텍스트에 대한 글쓰기에 능동적으로 개입할 것을 요구한다. 바르트는 이런 이중성을 「작품에서 텍스트로From Work to Text」(1971)에서 확대하는데, 이 에세이에서 그는 "작품이란 (…) 실체가 있는 단편[이고] (…) 텍스트는 방법론의 영역"이라고 이른다. (RL 57)

바르트가 텍스트에 대해 내놓는 명제들 중에는 다음과 같은 것이 있다.

> 작품은 손에 잡히고, 텍스트는 언어에 잡힌다. 즉, 텍스트는 오직 담론에 포착될 때만 존재하는 것이다(아니, 텍스트는 이를 알고 있다는 바로 그 점 때문에 텍스트다). 텍스트는 작품을 분해한 것이 아니며, 텍스트에 붙은 상상의 꼬리야말로 작품이다. 게다가, **텍스트는 오로지 작업을 할 때만, 즉 생산을 할 때만 경험이 된다.** 따라서 텍스트는 멈춰 서 있을(가령, 도서관의 서가에) 수가 없다. 텍스트를 구성하는 것은 **횡단의**traversée 움직임이다(특히, 텍스트는 작품을, 여러 작품을 가로지를 수 있다). (RL 57-58)

바르트는 이어서 텍스트의 전복적인 힘을 과거의 분류법과 관련시켜 언급한다. 예를 들어, 조르주 바타유Georges Bataille, 1897~1962를 어떻게 분류하겠는가?—바르트 자신에게 딱 맞는 질문이다. "텍스트가 시도하는 것

은 **독사**의 한계 바로 **뒤**에 정확히 위치하려는 것이다. (…) 이 단어를 자구대로 받아들인다면, 텍스트란 언제나 **파라독사**paradoxal라고 할 수도 있을 것이다."(RL 58)[5]

그러나 텍스트에 대한 바르트의 또 다른 명제는 텍스트가 "실행하는 것은 기의의 무한한 후퇴다, 즉 **텍스트**는 지연시킨다"는 관념이다. "텍스트의 영역은 기표의 영역이다. 기표가 '의미의 첫 번째 부분', 즉 의미의 물질적 입구로 상정되어서는 안 되며, 오히려 그 반대, 즉 의미의 **여파**après-coup로 상정되어야 한다."(RL 59) 그리고 『밝은 방』의 구조를 에크리튀르 내지 텍스트로서 이해하는 데 가장 중요한 것은 아마도 텍스트란 복수라는 바르트의 언급일 것이다.

이 말은 단지 텍스트가 의미를 여러 개 가지고 있다는 뜻이 아니라 의미의 복수태 자체, 즉 **환원 불가능한**(그리고 수용 가능한 유일한 것이 아닌) 어

5 '독사'와 '파라독사'는 작품과 텍스트의 차이를 총 7항으로 나누어 설명하는 「작품에서 텍스트로」가운데 2항에 나오는 중요한 개념 쌍이다. 이 글에서 바르트는 '독사'를 "우리가 사는 민주사회를 구성하고 대중매체의 강력한 조력을 받는 세간의 여론opinion courante"이라 부연하고, 이 여론의 정의는 "한계, 배타적 에너지, 검열"임을 시사한다. 플라톤의 독사, 즉 진리가 아닌 저급한 억견과 같은 개념이다. 그렇다면 이런 여론의 한계 바로 뒤에 위치하려 한다는 점에서 파라독사는 반론이라 할 만하다. 이를 작품/텍스트의 대립 구조와 연결하면 저자가 의도한 작품의 의미는 독사와 같고, 독자가 생산하는 텍스트의 의미는 독사에 반론을 제기하는 파라독사가 될 것이다.
 독사/파라독사의 이항 대립 구조는 저자/독자, 작품/텍스트, 읽을 수 있는 것/쓸 수 있는 것 등등 바르트가 제시한 수많은 이항 대립의 개념 쌍과 연관된다. 이는 근본적으로 언어의 폭력적(파시즘적)이고 신화적인 의미작용을 비판하려는 바르트의 오랜 노력의 산물이지만, 이런 비판적 관심의 와중에서도 바르트는 이 같은 이항 대립이 결국은 언어와 의미작용의 테두리를 벗어날 수 없다는 근심을 떨칠 수 없었다. 이 회의는 『롤랑 바르트가 쓴 롤랑 바르트』의 「독사/파라독사」와 「파라독사(반론의 정정)」에서 명시되며, 여론-반론 같은 이항 구조는 반대, 공격(대항) 의미로 귀결될 뿐 실제로 변화를 일으킬 수는 없다는 시인으로 이어진다. 반대 항들은 의미론적으로 공고하게 결합되어 있어, 반론은 당초 여론의 반대 항으로 출현했어도 이내 여론으로 자리 잡기 쉽고, 이것이 또 다른 반론을 형성하는 과정은 계속될 수 있기 때문이다. 이 구조를 벗어나려는 바르트의 노력은 "제3의 의미" "뭉툭한 의미" "중립" 가장 명시적으로는 "의미의 면제" 등이 등장하는 다른 흐름의 사유에서 찾아볼 수 있다.

4장 『밝은 방』의 맥락: "제3의 형식" 177

띤 복수태를 구현한다는 뜻이다. 텍스트는 의미들의 공존이 아니라 의미의 통과, 의미의 횡단이다. 그러므로 텍스트는 아무리 자유로운 해석이라 할지라도 하나의 해석에 속할 수 없으며, 어떤 폭발이, 분산이 일어나는 영역에 속할 수 있다. 실제로 텍스트의 복수태는 그 내용의 애매성에 달려 있는 것이 아니라, 텍스트를 직조하는(어원적으로 텍스트는 직물이다) 기표들의 입체음향식 복수성pluralité stéréophonique이라고 부를 만한 것에 달려 있다. (RL 59-60)

그러므로 독자는 딱히 작정을 세우지 않은 채, 텍스트란 "일회적인 사건 semelfactive"임을, 즉 단 한 번 발생할 뿐 반복이나 지속은 없으며, 다시 말해 종결이란 없음을 알아가는 자신의 방식을 만들어야 한다. 그런데 단지 텍스트만 유희의 형식인 것이 아니라, 독자 역시 유희를 두 번 되풀이한다. "그는 텍스트를 **가지고 유희**play한다(놀이라는 의미), 즉 텍스트의 재생산을 실행하고자 하는 것이다. 그러나 이 재생산의 실행이 수동적이고 내적인 미메시스로 환원되지 않도록(텍스트는 바로 이런 환원에 저항하는 것이다), 그는 텍스트를 **연주**play한다. 그리고 우리가 잊지 말아야 할 것은 **연주**가 또한 음악의 용어이기도 하다는 사실이다."(RL 62-63) 음악적인 의미에서, 바르트는 독자가 텍스트를 아방가르드 악보처럼 "연주"해야 한다고 제안한다. "텍스트는 독자가 실제로 협업하기를 바란다."(RL 63)

『밝은 방』에 대해 쓰면서 그 구성의 복합성을 남김없이 다 논하기란 결코 가능하지 않지만, 텍스트적 구조의 층들을 지적함으로써 이 복합성의 본성을 제시할 수는 있다. 바르트는 "장-폴 사르트르의 『상상계』를 기리

롤랑 바르트의 사진

며" 책의 서두를 여는데, 이를 통해 현상학이라는 방법을 암시한다. 사르트르에 따르면, "그 방법은 간단하다. 즉 우리는 이미지들을 생산하고, 그것들에 대해 성찰하고, 그것들을 묘사할 것이다. 다시 말해, 이미지들의 차별적인 특성들을 결정하고 분류하려는 시도를 할 것이다."(Sartre 1961, 4) 이 차원에서(이 상상계 내에서) 『밝은 방』의 1부는 철학적 문제—"어떤 본질적 특징에 의해 사진은 이미지들의 공동체와 구별될 수 있는가"(CC 1/14: CL 3)—를 진술하고, 기존의 분류법들을 간략하게 검토하며, 그 모든 분류법이 부족함을 발견하고, 자신이 "'과학적으로' 혼자 속수무책인 상태"임을 깨달은 다음,(CC 2/20: CL 7) "고작 몇 장의 사진, 즉 **나를 위해** 존재한다고 내가 확신했던 사진들을 내 탐구의 출발점으로 삼기로" 결심하는 바르트를 묘사한다. (CC 3/21: CL 8)

바르트가 1부에서 자신이 선택한 사진들을 고찰하며 계속 바꿔 쓰는 "모자들"로는 "출발로서의 감동" "촬영자, 유령, 구경꾼"이라는 분류, "모험으로서의 사진" "스투디움과 푼크툼" 그리고 일련의 행동들, 즉 "정보 제공" "그리기" "현장 포착" "의미하기" "갈망을 불어넣기"가 있다. 어느 모로 보나 1부의 이 절들은 단장인데, 때로는 한 절에서 다른 절로의 이동이 논리적이지만, 때로는 무작위적인(또는 무작위까지는 아니라면 급작스러운) 비약이 일어나기도 한다. 그러나 1부에서 바르트가 한 모든 탐색의 끝은 취소의 말이다. 그는 자신의 즐거움이 불완전한 매개체였음을 "인정해야만 했다." "나는 취소의 말을, 개영시palinode를 써야만 했다."(CC 24/95: CL 60) 그러므로 거시적인 차원에도 또 하나의 구조가 유희에 설정되어 있는 것인데, 2부의 기능은 1부를 취소하는 것이라는 개념이 그것이다.

개영시라는 용어의 근원은 응당 키르케고르Kierkegaard, 1813~1855의 저술들에서 발견될 수 있을 것이다. "키르케고르는 (…) 아무것도 안 써서 취소할 것도 없는 것보다 작품을 쓰고 나중에 그것을 '취소'할 수 있는 편이 더 낫다고 했다. 그것은 키르케고르가 짓궂게 개영시라고 칭한 (…) [하나의] 운동이다."(Bensmaïa 1987, 64) 개영시라는 관념은 바르트가 본 유용성, 즉 관점이 달라진 지평들을 병치하는 데 알맞은 유용성을 잘 전달한다. 『밝은 방』에서 바르트는 상반되는 "송시들odes"이 거시적인 차원에서 공존하는(그다음에는 단장들이라는 미시적 차원에서 섬광의 지점들과 연결되는) 경우에만 오직, 자신에게 뜻깊은 의미들의 위치를 짚어내는 일을 시작할 수 있고, 뿐만 아니라 그 의미를 타인들에게 전달하는 일도 시작할 수 있다고 말한다. 그러므로 개영시는 의도적인 방법론, 생산의 일부라는 역할을 하는 것이다.

『밝은 방』에서 의미가 있는 또는 결정적으로 중요한 많은 것의 소재지는 흔적에 있다. 흔적은 "독자의 현재(독자가 텍스트의 선형적 이동을 따라가므로)와 과거(독자가 앞서 읽었던 것—해당 텍스트에서 그리고 어떤 경우에는 그 텍스트의 바깥에서—을 이용해 읽기를 완성하고자 하므로) 둘 다에서" 작용한다.(Rice and Schofer 1982, 32) 텍스트의 거시 구조와 미시 구조 사이에는 "온전히 중개의 구조들과 패턴들로만 이루어진 영역이 있다. 흔적들, 흔적들의 흔적들, 흔적들의 그물망들이 그것이다."(Rice and Schofer 1982, 32) 『밝은 방』에서는 통일/관계와 파편화/모순이 밀고 당김을 계속하는데, 『밝은 방』의 창작 및 이해에 결정적인 것이 이 밀고 당김이다. 개영시라는 단어를 쓴 것은 하나의 신호로 볼 수 있다. 즉, 바르트는 독자가 책의 두 부분

(두 편의 노래) 사이에서 미끄러지며 그 속의 변화들과 미묘한 차이들을 따라잡기를 원한다는 것, 그러나 이와 동시에 2부에 임할 때는 바르트가 마치 사진에 대한 연구를 다시 시작할 수 있는 백지상태라도 된 양 접근한다는 것을 알리는 신호다. 그는 두 개의 리듬을 동시에 따라갈 것을 요구한다. 그러니까, 2부는 이 미로에서 새로운 경로로 접어들지만, 이 경로가 여전히 그 미로의 일부임을 결코 잊어서는 안 된다는 것이다. 어떤 평자들은 태피스트리와 회화의 은유를 제시하여 바르트의 이론들과 스타일을 묘사한다. "바르트의 생략 스타일은 그의 논변이 선형적으로 전개되는 것을 막고, 미술가의 회화에서 진행되는 것과 유사하게 의미가 공간적으로 조직되는 것을 예시한다."(Champagne 1982, 42) "[그렇게 되면] 읽기는 텍스트의 여러 요소를 하나의 유일한 이미지로 조합하는 예술로 변한다." (Champagne 1982, 43) 다시 말해, 읽기란 직조織造의 과정, 즉 개별 코드들에서 시간 정보를 담고 있는 부분들이 통합되는 과정이다.

역설적이지만, 『밝은 방』은 가장 완결성이 있는 바르트의 책들 가운데 하나로 볼 수도 있다. 왜냐하면 『밝은 방』이 한데 끌어모으는 실마리들은 이 텍스트 자체에 제시된 것들만이 아니라 바르트의 저술 전반에 산재한 실마리들과도 연결되기 때문이다. 예를 들어, 바르트가 (그에게 새로운 용어인) 스투디움이라는 개념에 대해 상술할 때, 사실 그것은 사진에 대한 초기 저술들(「위대한 인간 가족」 또는 「충격 사진」), 즉 그가 보는 이로서 참여하라는 요구를 받고 사진가가 구성한 신화들을 고찰했던 글들의 메아리다. 하지만 『밝은 방』에서 이렇게 재도입되었다 해서 그 개념이 묵살되는 것은 아니다. 오히려 이 재도입은 어떤 정신 검진 같은 구실을 해서, 바르트

를 사진의 용도나 호소력이 지닌 복수성으로 돌아가게 한다. 이와 동시에, 그런 정신 검진은 상반된 입장을 낳기도 한다. 즉, 사진가가 구성한 신화들은 사진을 사회와 화해시키는 것이 목표인데, 기능이 부여되면 사진은 위험하지만, 그러나 바르트의 입장에서 이는 문화의 속성이며, 자신의 기쁨이나 고통과는 관계가 없다는 것이다. 그러면, 주이상스와 고통douleur이라는 개념들의 도입은 1970년대에 바르트가 쓴 에세이들에서 표명되었던 관심사들의 반복이 된다. 하지만 이런 반복들의 와중에서 새로운 것은 이런 관념들의 병치나 조합이 바르트에게서 새로운 통찰을 낳는다는 점이다. "살아 있는 것 같은" 초상을 제작하려는 사진가의 분투는 실상 "우리가 죽음의 불안을 신화적으로 부인하는 것"이다. (CC 13/56: CL 32) 연극의 가면(예컨대, 일본의 노能 가면)도 돌아와 바르트가 그려내는 이미지를 보강한다. "**사진**은 원시 연극처럼, **활인화**처럼, 부동의 분칠한 얼굴의 형상화이며, 그 아래서 우리는 죽은 자들을 보는 것이다."(CC 13/56: CL 32)

"흔적들의 흔적들의 흔적들"을 보여주는 이런 예시는 『밝은 방』의 2부로 이어진다. 2부의 첫 절에서 바르트는 자신이 어머니의 "좋은bonne" 이미지, 즉 한 장의 사진으로서 성과가 훌륭하거나 또는 어머니의 사랑하는 얼굴을 생생하게 부활시키거나 하는 이미지를 찾는다고 공표한다. "살아 있듯 생생한"은 바르트에게 상처가 되었다. 이 상처는 좋은 초상의 구성 요소에 대한 사진가의 선입관이 아니라, 살아 있던 피사체의 유일무이한 특질을 보는 이에게 되돌려주는 과정에서 중개자 역할을 할 수 있는 사진가의 능력과 관계가 있다. 그러나 보는 이는 이제 명확히 "**사랑을 하는 이**"가 되었다. "사랑을 하는 이"에게 피사체를 알아보게 해준다면, 즉 "정당

한 이미지"를 제공한다면 그 자체로 사진가는 성공한 것이다. 그러나 『상상계』에서 사르트르는 "내 친구 피에르"의 사진 한 장을 언급하는데, 그것은 자신에게 피에르를 "되찾도록" 해주지 않았던 사진이다. "그 사진에는 생기가 없다. 그 사진은 [피에르] 얼굴의 외적인 생김새는 완벽하게 제시하지만, 그의 표정은 보여주지 않는다."(Sartre 1961, 22) 사르트르는 자신이 그 사진을 통해 피에르를 본다면 "**그것은 내가 피에르를 그 속에 대입했기 때문**"이라고 결론짓는다. (Sartre 1961, 25) 알아봄recognition은 세 가지 연속 행동, 즉 "사진, 대좌 위에 서 있는 어떤 남자의 사진, [피에르의] 사진을 알아보는 세 개의 연이은 파악 단계들"이 된다. (Sartre 1961, 25) 마찬가지로 바르트 역시 사진들을 "다 훑어보았지만" 한 장을 제외한 모든 사진이 "현상학이라면 '평범한' 대상이라 이를 만한 것들인데, 그냥 유사하기만 해서 어머니의 진실이 아니라 동일성만 불러일으킬 뿐"이라고 본다. (CC 28/110: CL 70-71) 그러나 사르트르의 경험과는 달리, 바르트에게서는 한 사진(온실 사진)이 파악의 세 단계를 생략하고, 그의 어머니에 대한 본원적 파악으로서 존재한다. "끝으로 **온실 사진**이 있다. 나는 이 사진에서 어머니를 알아보는 것(알아본다는 말은 너무 거칠다) 이상의 무언가를 한다. 어머니를 되찾는 것이다. '닮음'을 넘어서는 갑작스러운 각성이 나타나고, 말이 안 나오는 **사토리**가 일어난다. 여기에는 '그래, 맞아, 그대로야, 정확해'라고밖에 할 수 없는, 희귀하고 아마 유일무이할 명백함이 있다."(CC 45/167-168: CL 109) "닮음" 너머에 있는 갑작스러운 각성이라는 표현에는 보들레르의 울림이 있다. 보들레르는 살아 있는 존재들의 태도와 제스처, 그리고 이런 것들이 공간에서 찬란하게 폭발하는 사태를 찬탄했던 것이다. 그 표

현은 또한 미슐레가 사실들의 비율을 뒤죽박죽으로 만든 후기 저작들의 특질도 반향한다. "미슐레식 사실은 정밀함의 과잉과 덧없음의 과잉 사이에서 동요한다."(RL 197) 이런 동요나 불균형은 역사적 담론에 제스처를 써넣는 글쓰기이며, 그의 텍스트에서는 파토스가 일어나는 장소다.

온실 사진과 조우하면서(그리고 이 사진이 세상의 모든 사진으로 이루어진 미궁의 중심이라고 선언하면서), 바르트는 어머니와 그녀의 죽음에 대한 이야기를 광범위하게 늘어놓는다. 하지만 그렇다고 해서 이 책이 오로지 어머니에 대한 기억에만 헌정된 에세이가 되는 것은 아니다. 책은 시간과 연민 같은 다른 흔적들로 되돌아가 이것들을 재검토하고, 사진의 본질에 대한 논의를 재개해서 마무리 짓는다. 『밝은 방』 내에서 이렇게 한 패턴의 흔적들을 개괄하는 작업은 아마도 반복되고 심화되는 것 같다. 이 한 사례는 그저 바르트가 『밝은 방』을 생산하며 제시하는 표현과 사유의 방법론을 내비치는 구실을 할 뿐이다.

『밝은 방』의 아이러니 하나는—그리고 아마도 그 난해함의 한 이유는—바르트가 여담을 늘어놓다가, 사진을 "의미가 면제exempt of meaning"된 것(예컨대 그가 하이쿠의 속성이라고 하는 뜻에서)으로 파악하게 된다는 점이다. 과거의 저술들에서, 특히 바르트의 논제가 사진이었을 때, 사진이 "코드가 없는" 것이라는 생각은 그를 당혹스럽게 했으며, 보통은 특정한 사진을 사용해서 도움을 얻는 정치적이거나 이데올로기적인 쟁점들에 대한 논의로 이어지곤 했다. "자연의" 세계가 사진가의 구멍 내지 렌즈를 통해 시각적으로 전사된다는 사실이 필름이나 종이나 금속 위에 받아들여진 이미지는 연속적이고 코드가 없음을 확증하는 것 같다고 바르트는 단언했

다. 하지만 그다음에는 그가 사진 이미지들이 쓰이는 용도들에 대한 논의로 나아갔기 때문에, 독사가 신속히 그의 분석 안으로 들어왔다. 그런데 어머니의 사진을 검토하거나 숙고하게 되면 바르트가 이 이미지를 보면서 **독사**에 반응할 필요가 없어진다. 왜냐하면 피에르 부르디외Pierre Bourdieu, 1930~2002 같은 사회학자의 주장, 즉 가족사진이란 코드화가 가능한 의례라는 주장이 불가능해서가 아니라, 자신의 어머니에 대한 바르트의 지식은 유일한 것이기 때문이다. 『글쓰기의 영도』에서 "스타일"에 대해 쓰면서, 바르트는 스타일이 수직적인 차원을 가지고 있다고 언급한다. "스타일은 그 사람만 알고 있는 회상으로 뛰어들어 사태에 대한 특정한 경험으로부터 출발하므로 끝내 불투명해진다. 스타일은 바로 은유에 다름 아니다. 즉, 저자의 문학적 의도와 육체적carnal 구조의 등가물인 것이다."(WDZ 11-12) 스타일의 유일함은 어머니의 사진에 대한 그의 반응 및 지식의 유일함과 가깝다. 즉 한 저자의 개별적인 육체 또는 스타일—"일종의 초超문학적 작용"—은 "인간을 힘과 마술의 문턱으로 데려간다. 스타일의 기원은 생물학적인데, 이로 인해서 스타일은 예술 바깥에 존재한다."(WDZ 12) 『밝은 방』에서도 바르트는 사진을 예술이 아니라 마법이라고 한다. 바로 이런 의미의 마법과 어머니의 사진에 대한 반응의 유일함 때문에, 바르트는 자신이 어떤 유일무이한 진실에 대한 판단을 결정하거나 선고할 위치에 있음을 깨닫는다. 그 사진은, 피사체(그의 어머니)를 알아보는 식별이 직접적이고 제한되지 않으며 "의미가 면제"된 것이라면, 유일무이한 진실을 성취한다.

　그의 어머니를 "발견"하는 일, 그리고 "의미가 면제"된 것에 대한 그의

관심을 대표하는 또 하나의 직유/은유를 "발견"하는 일은 바르트에게서 한 꺼번에 일어난다. "(코드가 있음에도 불구하고, 나는 사진을 읽을 수 없다.) 그 **사진**—나의 사진—에는 문화가 없는 것이다."(CC 37/141: CL 90) 그래서 이 에세이는 그가 1970년대에 몰두했던 철학적 또는 지적인 관심사들이 정제되는 의미심장한 통로 구실을 할 뿐만 아니라, 사진이라는 매체를 숙고하는 역할도 한다. 많은 비평가가 주목하고 다루었던 것은 바르트가 온실 사진을 발견하고 난 후 일깨우는 폭력과 절망의 의미다. "**사진**은 폭력적이다. 사진이 폭력을 보여주어서가 아니다. 사진은 매번 **시야를 힘으로 가득 채우고**, 또 그런 사진 안에서는 거부할 수 있는 것, 변형시킬 수 있는 것이 아무것도 없기 때문이다(우리는 때로 사진이 부드럽다는 말도 할 수 있지만, 이 말이 사진의 폭력과 모순되는 건 아니다. 많은 사람이 설탕은 부드럽다고 말한다. 그러나 내가 보기에 설탕, 그것은 폭력적이다)."(CC 37/143: CL 91) 바르트가 되풀이한 말에 의하면, 라이너 마리아 릴케Rainer Maria Rilke, 1875~1926의 시구는 "추억만큼이나 부드러운 미모사 꽃잎에 방이 잠기네"라고 하지만, 이와 달리 "방은 **사진**에 '잠기지' 않는다. 사진에는 향기도 없고, 음악도 없으며, 다만 **튀어나온 사물**만 있는 것이다."(CC 37/143: CL 91) 그런데 "튀어나온 사물"을 대면한 데서 일어나는 환각의 광기와 감각은 바르트에게 부정적인 특질들이 아니다. 오히려 그것들은 사진에 내재한 잠재력을 코드의 세계, 이제 사진에 비해 "길들여진" 것처럼 보이는 세계와 분리하는 강렬함 또는 힘을 표현한다. 현상학은 바르트에게 이미지란 "무無인 대상object-as-nothing"이라고 했지만, 사진 속에서 바르트는 단지 그 대상의 부재만 보는 것이 아니다. 그가 보는 것은 "또한 똑같은 움직임으로, 대등하게, 이 대

롤랑 바르트의 사진

상이 분명 존재했다는 사실, 그것도 내가 지금 그 대상을 보고 있는 거기에 존재했다는 사실이다. 바로 여기에 광기가 있다."(CC 47/177: CL 115) 사진은 "하나의 기이한 **영매**, (…) 현실이 옅게 발라진 광적인 이미지"가 된다.(CC 47/177: CL 115)

바르트는 온실 사진이 그를 이끌어가도록 몸을 맡긴 채 일련의 지점들을 횡단한다. "'그것은-존재-했음ça-a-été' 또는 완강한 것"이 사진의 노에마라는 인식,(CC 32/120: CL 77) "출구가 틀어막혀 있는 시간"과 "푼크툼으로서의 시간"이라는 관념들, 그리고 사진에 들어 있는 "죽음 속의 삶" 개념 등이 그런 지점들이다. 이 지점들은 47절에서 열광의 절정에 이르고 수렴한다. "나는 일종의 (매듭 같은) 관계가 사진과 광기 그리고 내가 그 이름을 잘 알지 못했던 무언가 사이에 있음을 이해한다고 생각했다. 그 무언가를 나는 우선 사랑의 고통이라고 불렀다."(CC 47/178-179: CL 116) 그의 사유들이 모여든 수렴의 지점을 가리키는 바르트의 용어는 "연민la Pitié"이다. 사진은 "제3의 형식"과 비슷한 것이 되었는데(또는 제3의 형식을 성취할 수 있는 잠재력을 드러냈는데), 이 형식의 "'진실의 순간'은 '사실주의'와는 아무런 관계도 없고 (…) [그러나] 단순하고 경멸이 실리지 않은 의미의 **파토스**에 대한 인지를 함축한다."(RL 287) "제3의 형식"은 또한 바르트가 『S/Z』에서 묘사하는 것과 비슷하다고 볼 수도 있다. 『S/Z』에서 그는 "**쓸 수 있는 것** le scriptible"과 더불어 더 이상 텍스트의 소비자가 아니라 생산자인 독자에 대해 말한다.

쓸 수 있는 텍스트는 하나의 영속적인 현재라서, 그 위에 **추론의** 언어

parole conséquente(텍스트를 불가피하게 과거로 만들게 될)가 전혀 부과될 수 없다. 쓸 수 있는 텍스트란 **글쓰기를 하고 있는 중의 우리 자신**으로, 이는 세계(유희jeu로서의 세계)의 무한한 유희가 단일한 어떤 체계(이데올로기, 장르, 비평)에 의해 횡단, 교차, 정지, 형상화되기 이전에 존재하는데, 그 체계는 입구의 복수성, 네트워크의 개방, 언어의 무한함을 축소시킨다. 쓸 수 있는 것은 소설이 없는 소설적인 것, 시가 없는 시적인 것, 논설이 없는 에세이, 스타일 없는 글쓰기, 산물이 없는 생산, 구조가 없는 구조화다. (S/Z, 5)

"파토스"란 연민, 공감, 부드러운 슬픔의 감정을 일깨우는 인간의 경험 또는 그런 경험을 재현한 예술이 지닌 특질이다. "오랫동안, 나는 일찍 잠자리에 들었다"라는 강연에서와 마찬가지로, 『밝은 방』에서도 바르트는 프리드리히 니체Friedrich Nietzsche, 1844~1900를 "'연민' 때문에 미쳐버린"이라는 관념의 증인으로 언급하면서, "나[바르트]는 재현된 사물의 비실재성을 넘어 죽어버린 것, 죽게 될 것을 두 팔로 감싸 안으며 광경 속으로, 이미지 속으로 미친 듯이 들어갔다"고 말한다. (CC 47/179: CL 117) 파토스는 또한 미슐레의 글쓰기가 지닌 특질을 바르트가 논할 때도 중요한 테마였다. 바르트의 주장에 따르면, 미슐레는 그가 살았던 시대의 파토스를 전달함으로써 "역사적 담론의 **실재적 조건들**"을 대변할 수 있었다. (RL 198) 그러나 우리가 "관용"하지 않는 것이 바로 이 재능이라고 바르트는 주장한다. 미슐레를 고찰하던 중 바르트가 인지한 것은 "명백하게, 모호하고 숭고해 보이는 단어들, 고귀하고 감정을 뒤흔드는 문구들로 가득 차 (…) 더 이상

우리가 먼 과거의 대상들이라고 보지 않는" 어떤 담론이다.(RL 203) 미슐레가 그의 소재에 불어넣는 바로 이 파토스가 그와 오늘날의 지식인들 사이에 세워진 장벽이자 그가 이 지식인들에게서 "신임을 잃었음"을 알리는 신호다. 바르트는 『밝은 방』의 결말에서뿐만 아니라 서두에서도 이와 유사한 분리의 느낌을 되풀이한다. "황제를 보았던 두 눈을 보고 있다"(나폴레옹의 막냇동생 제롬의 사진)는 그의 경악을 아무도 공감하는 것 같지 않았고 심지어는 이해하는 것 같지도 않았다.(CC 1/13: CL 3) 그리고 평론가들은 "뭐라고! 내가 보자마자 아는 그것을 발견하기 위해 책 한 권(비록 얇기는 하지만)을 썼단 말인가?"라고 비웃을 것을 그는 예상한다.(CC 47/176: CL 115) 후자의 반응은 바르트가 1971년의 에세이 「필자, 지식인, 교사Writers, Intellectuals, Teachers」에서 했던 말을 상기시킨다. "필자"(사회적 가치가 아니라 실행을 항상 가리키는 단어)는 "요약이 불가능한 '메시지'(그래서 메시지로서의 제 본성을 즉시 파괴하는)를 발신하는 모든 이"라고 그는 선언한다.(RL 312) 제 소재를 변형시키지 않으며 또 언어로 묘사하는 것은 "말 그대로 불가능"한 사진과 마찬가지로, 필자의 산출물output은 일련의 결론들이나 요점들로 환원될 수 없다. "이런 상태를 필자는 광인, 떠버리, 수학자와 공유한다."(RL 312)

바르트는 미슐레가 성실했다고 주장한다("가장 성실한 것이 가장 빨리 낡아버리기에",[RL 204] 그의 성실성은 오늘날 대다수의 사람들이 그를 서먹해하는 원인이기는 하지만). 마찬가지로 바르트도 『밝은 방』에서 성실했다고 이해되어야 한다는 주장을 할 수 있는데, 그것은 이 텍스트로 인해 비평가들이 겪어온 어려움들을 설명해줄 법한 사실이다. 『밝은 방』의 성실함은 욕망

과 파토스를 단순히 묘사하거나 지적하는 데 그치지 않고 구현해내는 "제 3의 형식"을 붙잡고 씨름한 그의 분투에 있다. 그러나 이런 의미의 성실함은 특히 사진 이미지를 놓지 못했던 바르트의 강박에도 있다. 30년에 걸친 저술들에서 시종일관 흔적을 발견할 수 있는 강박이다. 이 테마는 바르트의 "사진에 대한 단상"에 부가적인 의미나 맥락을 부여하며, 그 에세이가 보편적이면서도 또한 유일한 것이기도 하다는, 즉 사진 일반에 대한 담론이면서 자신의 어머니에 대한 일종의 추도사라는 이해를 확인하는 동시에 논파한다. 『밝은 방』에서 그가 분명히 단언하는 것은 사진이 "직접적인 (매개되지 않은) **욕망**"을 줄 수 있다는 것이다. (CC 48/183: CL 119) 바르트가 이 구절 "직접적인(매개되지 않은) **욕망**"을 사용해 강조하는 것은 다음 항목들이다. (1) 사진은 대상의 재현이 아니라 대상 자체의 일부(또는 한 형태)라고 보는 그의 의식, (2) 사진을 기억(기억된 시간이나 대상)이 아니라 "지나간 현실le réel passé"로서 마주할 때 그가 이해하는 시간, (3) "이미지 일반les images"을 철폐해서, "마치 이미지가 보편화되면서 생겨난 세계는 차이가 없는(관심이 없는) 세계이기라도 한 것처럼, 구역질나는 권태의 인상"이 만연한 통상의 의식을 반박하고자 하는 그의 추구. (CC 48/183: CL 119) 『밝은 방』에서 바르트가 검토하는 것은 욕망의 대상이 아니라 욕망 자체. 그런데 이 점을 바르트는 자신이 사진에 관해 글쓰기를 해온 내내 이 매체를 살펴본 자신의 고찰을 관통하면서 발견하고 증언한다. 독자 역시 바르트의 텍스트를 끝까지 통과함으로써 그가 깨친 각성의 힘을 획득한다. 왜냐하면 각성이란 지적인 계몽에 국한되는 것이 아니라, 백광에 휩싸인 황홀경, 환희심, 즉 정신을 내려놓은 상태, 이성 너머에 있는 상태이기도 하기 때문

이다. 황홀경은 개인적인 것이라, 어떤 보편적인 공식이나 신조로 환원될 수 없다. 바르트는 카메라 옵스큐라(어두운 방)가 함축하는 지성과 정서의 진공을 떠나 밝은 방(빛의 방)이 표시하는 각성(즉, 섬광)의 세계로 들어간다. "제3의 형식"은 지적인 것과 황홀한 것, 즉 이성 너머에 있는 것을 통합한다. 이 형식은 분석적인 세계가 자신의 유일함과 주이상스를 포섭해서도, 묵살해서도 안 된다는 바르트의 고집을 반영한다.

『밝은 방』의 마지막 절(48절)은 어조가 침착하고 심지어 교훈적이기까지 하다. 바르트의 설명에 따르면, "사회는 사진을 보는 사람의 얼굴에서 끊임없이 폭발할 위험이 있는 광기를 완화시키고, 사진을 조용하게 가라앉히려고 애쓴다. 그러기 위해서 사회는 두 가지 방법을 가지고 있다."(CC 48/180: CL 117) 첫째, 사진을 예술로 만들면 길들일 수 있을 것임을 바르트는 단언한다. 그는 줄기차게 사진이 영화와 다르다고 보는데, 이 집요한 생각을 해명하면서 그 둘의 차이는 다음과 같은 사실 속에 있음을 인정한다. "영화는 인위적으로 광적인 것이 될 수 있고, 광기의 문화적 기호들을 제시할 수 있지만, 본성상(도상이라는 지위로 인해) 결코 광적이지 않다. 영화는 언제나 환각의 정반대이며, 단지 환영일 뿐이다. 영화가 보여주는 광경은 꿈과 관계가 있지, 과거착시증ecmnésie과는 관계가 없다."(CC 48/181: CL 117)

바르트에 따르면, 사진을 길들일 수 있는 두 번째 방법은 사진을 일반화시키고 "군집을 이루게 하며" 진부해지게 하는 것이다. (CC 48/181: CL 118) 이런 종류의 길들임이 오늘날 사회의 특징이다. 그러므로 바르트는 벤야민 같은 비평가들에게 어느 정도는 동의한다. 즉 사진이 다른 모든 이미지

를 깔아뭉개도록 허용하는 폭정이 작용하고 있으며, 그래서 "우리의 삶은 하나의 일반화된 상상계에 따라 영위되고 있다"는 것이다. (CC 48/182: CL 118) 이런 일반화는 "인간의 세계를 그려낸다는 구실 아래 갈등과 욕망이 들끓는 이 인간의 세계를 완전히 탈실재화"한다. (CC 48/182: CL 118) 과거의 신앙 소비와 대조할 때, 소위 선진 사회에서 일어나는 이미지 소비는 좀 더 자유주의적인 사회를 부를 것 같지만, 진실성은 더 부족한 사회를 조장할 수도 있다.

『밝은 방』은 매우 강한 어조의 결론으로 끝난다. 사진의 두 갈래 길은 사진의 광기를 포용하는 것, 아니면 길들이는 것, 즉 "사진의 광경을 완벽한 환영들로 문명화된 코드에 종속시킬 것인가, 아니면 사진 안에서 완강한 현실의 깨어남과 대면할 것인가"와 관계가 있다. (CC 48/184: CL 119) 선택은 자신의 몫이라고 바르트는 선언한다. "일반화된 이미지l'image généralisé"는 강력하고 어디에나 존재하지만, 이와 상관없이 자신은 "사진의 황홀경l'extase photographique"을 경험하려는 선택의 힘을 유지한다는 것이 바르트의 말이다. 바르트는 사진의 노에마를 실감하게 되었을 뿐만 아니라, 또한 사진의 노에마가 사회의 일반화에 잠겨 보이지 않더라도, 개인의 의지가 대면을 선택한다면 그 노에마는 늘 대면이 가능한 상태로 남아 있다는 점을 분명히 밝히기도 한다.

이 점에서 벤야민은 사진에 매혹되면서도 바르트와는 대조된다. 그는 궁극적으로 사진이란 강화하는 매체라기보다 축소하는 매체라고 보는 것이다. 「보들레르의 몇 가지 모티프에 대하여」라는 에세이에서 기억을 논하면서, 벤야민은 "아우라"를 "편안한 무의지적 기억mémoire involontaire의 상

태에서 지각 대상 주변으로 군집하는 경향이 있는 연상들"이라고 명명한다.(Benjamin 1969, 186) 벤야민에 따르면, 의지적 기억mémoire volontaire은 지성에 이바지하는데, "의지적 기억이 과거에 관해 주는 정보에는 과거의 흔적이 담겨 있지 않다"는 점이 특징이다.(Benjamin 1969, 158) 반면에, 무의지적 기억은 알려지지 않았거나 지적으로 파악할 수 없는 대상, 그리고 그런 대상이 불러일으키는 감각을 통해 과거를 복구한다. 벤야민의 주장은 "카메라 및 그와 유사한 후속 기계 장치들을 사용하는 데 근거한 기술은 의지적 기억의 범위를 확장시킨다"는 것이다.(Benjamin 1969, 186) "무의지적 기억으로부터 떠오르는 이미지들의 독특한 특징은 그 이미지들의 아우라에서 보이는데, 그렇다면 사진은 단호히 '아우라의 쇠퇴'라는 현상과 맞물려 있다"는 것이 벤야민의 결론이다.(Benjamin 1969, 187)

"아우라의 쇠퇴"라는 벤야민의 관념은 "일반화된 이미지"에 대한 바르트의 견해에서 감지될 수도 있다. 하지만 사진에 대한 두 필자의 차이는 "응시gaze"에 대한 그들 각자의 시각에서 생긴다. 벤야민은 "카메라는 우리의 응시를 되돌려주지 않은 채로 우리의 유사성을 기록한다"고 한다.(Benjamin 1969, 188) 반면에, 바르트는 『밝은 방』의 두 번째 문장에서, 나폴레옹의 막냇동생을 찍은 1852년의 사진을 우연히 마주쳤을 때 그가 (경악하며) 깨달은 것이 "나는 황제를 직접 **보았던** 두 눈을 **보고 있다**"는 것이라고 한다.(CC 1/13: CL 3; 강조는 저자) 바르트에게는 카메라와 사진가가 중개자 구실을 한다. 즉 나폴레옹의 남동생이 보낸 응시에 응답할 수 있게 해주는 중매자 역할을 하는 것이다. 그런데 피사체의 응시를 돌려주는 것이 카메라라는 것은 중요하지 않다. 왜냐하면 카메라는 응시가 교환될 수

있는 잠재력을 제공하는 수단에 불과하기 때문이다. 바르트는 나폴레옹의 동생이 보낸 응시에 응답하면서 경악하지만, 이 경악을 느끼는 것은 그 혼자뿐임을 감지한다. 그럼에도 불구하고 바르트는 응답하는 응시가 존재한다는 점을 인정한다.

하지만 벤야민에게서는 "응시"와 "아우라"가 연결되어 있다. "우리가 바라보는 어떤 대상에게서 아우라를 감지한다는 것은 그 대상에 우리를 바라보며 시선을 되돌려줄 수 있는 능력을 부여한다는 의미다."(Benjamin 1969, 188) 나아가 이 경험은 무의지적 기억의 자료들―"그것들을 간직하려고 하는 기억으로부터 상실되는" 유일무이한 자료들―과 상응한다.(Benjamin 1969, 188) 바르트라면 특정한 사진들에 대한 자신의 경험은 벤야민이 묘사하는 식의 무의지적 기억과는 관계가 없다는 데 동의할 것이다. 왜냐하면 바르트가 나폴레옹 동생의 사진을 보면서 그 개인을 **기억**하는 것은 아니기 때문이다. 또, 바르트는 그 사진에서 "아우라"를 찾는 것도 아니다. 그는 **말 그대로 기억을 하고 있는** 중이 아닌 것이다. 하지만 바르트가 남동생, 황제, 바르트를 하나로 묶어주는 응시들의 순환 속에서 피사체의 응시에 응답하는 것은 분명한데, 왜냐하면 바르트의 외침대로, "나는 모든 사진을 가늠하는 기준"이기 때문이다.(CC 35/84: CL 84) 이렇게 응시에 응답하는 일은 연대기적 시간을 초월하며, 바르트에게서는 사진의 **푼크툼**을 규정하는 요소다.

사진 분석과 관련하여 『밝은 방』에서 가장 많은 주목을 받았고 그래서 중요해 보이는 측면은 바르트가 새로 고안해낸 용어 스투디움과 푼크툼이다. 책의 10절에서 그는 라틴어에서 유래한 이 신조어들을 도입해, 사진

롤랑 바르트의 사진

에 공존하는 두 가지 불연속적인 요소를 가리킨다. 바르트가 보기에, 두 이질적인 구성 요소의 존재는 보도사진가 쿤 베싱Koen Wessing, 1942~2011이 1979년 니카라과에서 촬영한 이미지들에서 가장 두드러진다. 베싱은 이 나라의 잔혹한 내전을 취재하고 있었다. 베싱의 사진들은 그러한 잔혹함을—그러한 파토스를—전쟁을 하는 자(군인들)나 이들에게 희생당한 자를 평범한 시민들(수녀들)이나 희생자의 친구 및 친척들과 병치시켜 포착하는 것처럼 보인다. 하지만 이질적 범주들에 의해 창작된 구성이 그 이미지들의 힘이나 통렬함을 만들어내는 것은 아니다. 오히려 그것은 개인들이 맞닥뜨린 현실의 실상, 즉 사진 속 거기에 있을 수밖에 없는 시각적 세부들에 의해 기록된 현실의 실상이다. 울고 있는 어머니를 찍은 베싱의 사진에서, 그런 세부는 이불 홑청, 맨발 한쪽, 손수건 같은 것들이다. 이 세부들은 시각적으로 구성된 관습적 공간이나 범위를 넘어선다. 그것들은 관습적 공간을 관통하며 사진가와 출판업자가 그 이미지에 부여하려 하거나 그 이미지를 사용해서 만들어내려 할 명백한 의미(들)에 도전한다. 그러므로 명백한 것과 뭉툭한 것을 나누는 바르트의 이분법과 유사한 것이 스투디움과 푼크툼이라는 이항 대립이다.

스투디움은 코드의 세계, 문화의 세계, 관습화된 맥락의 세계를 대변한다. 그것은 중요치 않은 세계가 아니며, 바르트는 『밝은 방』에서 자신이 문화를 중시하고 문화로부터 지적 자양분을 얻는다고 인정한다. 그가 문화의 산물임—외견상 아무리 아방가르드처럼 보이더라도, 언어, 식견, 전례 등을 공유하기 때문에 소통과 이해가 가능한 상태를 유지하는 교육, 정규 훈련, 학계 또는 지성계의 산물임—은 실로 부정할 수 없다. 스투디움의 영

역에서 바르트가 니카라과 사진들에 쏟는 주목(관심)은 그가 속한 윤리적, 정치적 문화에서 나온다. 그래서 그는 자신의 문화적 공동체 내에서는 대부분 반응이 유사하리라는 예상을 할 수 있다. 다른 한편, 푼크툼이라는 개념은 전통적인 "기호"의 방식으로 가공된(구조화된) 문화적 반응(메시지)에만 묶여 있는 것은 아닌, 사진 속의 특질 또는 상태에 말을 거는 요소다.

바르트가 스투디움과 푼크툼이라는 이항적 테마를 도입하는 바람에 생겨난 역설적인 곤경이 몇 가지 있다. 일설에 의하면, 푼크툼은 보는 이를 사진의 스투디움으로 이끄는 것이라고 볼 수 있다고 한다.[6] 오늘날 세상에 존재하는 그야말로 셀 수 없이 많은 양의 사진을 생각해보면, 사진의 푼크툼(사진 속에서 보는 이를 "찌르는 우발성")은 우리가 더 이상 이미지를 "보지"(이미지의 내용에 대한 주의 또는 주목이라는 의미에서) 않게 만드는 시각적 과부하로부터 이미지를 부활시킬 수 있다. 푼크툼은 우리를 둘러싼 상업화되고 선전에 찌든 시각적 우주의 진부함에서 사진을 분리하는 그런 세부 또는 특질이 될 수 있다. 그러므로 푼크툼은 보는 이를 특정한 한 사진으로 끌어들이고, 그를 사진의 역사적 맥락(사진의 스투디움)과 연결하는 지점이라는 것이다. 그런데 반대로, 푼크툼을 (보는 이가 푼크툼에 충격을 받는다면) 존재하게 하는 것은 바로 사진의 스투디움이라는 주장도 가능할 것이다. 스투디움을 문화—특히 역사—가 맥락을 주고 설명하는 사진 속의 요소들이라고 볼 경우, 지적으로 또는 문화적으로 알려져 있지 않은 진공 같은 기능을 하는 이미지에서는 사실 푼크툼이 **출현**할 수 없는데, 왜냐하면 푼크툼의 본질은 그것이 사진에 문화가 부여하는 코드(사진의 스투디움)를 찔러 구멍을 낸다는 것이기 때문이다. 만약 문화적 맥락(사진의 스투

롤랑 바르트의 사진

디움)에 대한 이해나 반응이 없다면, 가슴을 찢는 세부와 사진에 잠재한 파토스는 흐리멍덩한 상태로 남는다. 즉, 틀이나 설정이 없다면 넘어설 것도, 관통할 것도 전혀 없는 것이다.

『밝은 방』의 두 부部 사이에서 스투디움과 푼크툼이라는 용어들은 변모해간다. 1부에서는 그 표현들의 의미와 효용이 바르트의 작업에서 전형으로 자리 잡은 분석적인 또는 교훈적인 노련함을 말해준다. 이 말들은 유일함을 천명하는 방법론을 통해 도입된 것이면서도, 다소 비개인적이고 준과학적인 방식의 "울림이 있고" 또 그런 방식으로 기능할 수 있어서, 그가가장 이름을 널리 떨친 기호학적이고 구조주의적인 연구를 연상시킨다. 그러나 1부에서는 이 두 용어가 분명하게 구분되면서 바르트의 텍스트들속에 있는 흐름, 즉 특정 범주나 장르들에 의해 형성된 경계선들 너머에있는 제3의 실체를 찾거나 가리키려는 흐름을 덮어 버린다. 『밝은 방』의2부에서 논의되고 수록된 사진들의 경우에는, (1부에서 입증된 식의) 스투디움의 장은 좁아지고, 푼크툼의 장은 "시간이라는 글자 자체"와 시간의 "좌절"에 위치가 정확히 고정된다. 그런 이미지들로는 온실 사진(미수록), 어느 가족사진, "세상에서 가장 위대한 사진가" 나다르가 찍은 "예술가의 어머니(또는 아내)"라는 도발적 제목의 초상, 그리고 에르네스트라는 이름의어린 프랑스인 남학생을 찍은 1931년의 사진이 있다. 이런 사진들의 선별

6 Craig Saper, "Detouring Orientalism: Toward a Barthesian Multi-Culturalism", University of Pennsylvania, Philidelphia. April 1994. "After Roland Barthes" 학회에서 발표되었다. 이 학회는 이 책의 저자 낸시 쇼크로스와 크레이그 세이퍼 그리고 장-미셸 라바테의 기획으로 열렸는데, 여기서 발표된 논문들을 엮은 책이 1997년 출판된 *Writing the Image After Roland Barthes*(장-미셸 라바테 편저, University of Pennsylvania Press)다. 세이퍼의 논문은 학회에서 발표된 것이 확인되나 후속 편저 도서에는 수록되어 있지 않다.

그림 4.5 알렉산더 가드너, 〈루이스 페인의 초상〉(1865).
루이스 페인은 미국의 국무장관 슈어드를 암살 기도한 죄로 교수형을 기다리고 있다.
『밝은 방』2부 수록 사진

(거기에는 니엡스가 찍은 "최초의" 사진과 유명 사진가들이 찍은 명사 또는 악인의 초상도 네 점 들어 있다)이 가리키는 것은 개인과 그의 응시에 집중하는 바르트의 초점이다. 대체로 이 사진들은 피사체의 존재뿐만 아니라 그들의 유일무이한 현전, 즉 그들의 개별적 삶도 입증하는 증명서로서 바르트를 압도한다. 이와는 대조적으로, 1부 속의 이미지들은 바르트에게서 어느 정도 개인적인 반응을 자극하기는 해도, 소재의 측면에서는 그에게 좀 덜 개인적이다.

"제3의 형식"은 바르트가 사진의 공적인 세계와 사적인 세계, 그리고 그의 용어인 스투디움과 푼크툼의 공적인 면모와 사적인 면모, 양자를 모두 구분하고 탐색하며 포용할 수 있게 해준다. 바르트가 독자에게 남기는 한 역설은 이렇다. 즉, 그는 전문용어를 도입하고 그것의 기능성을 조사하지만, 이 용어들을 사용해서 사진을 체계적이거나 비판적으로 평가하다 보면 용어들의 본질이 손상되는 것이다. 예를 들어, 푼크툼은 명확하게 밝혀지고 분해될 수 없다. 왜냐하면 푼크툼은 보는 이에 따라 다르기 때문이고, 심지어는 한 사람의 보는 이에게서도 푼크툼에 대한 반응은 시간에 따라 달라질 수 있기 때문이며, 푼크툼은 사진가가 프린트에서 보았거나 "부여" 한 것이 딱히 아니기 때문이고, 푼크툼은 어떤 사물이라기보다, 오히려 사진이라는 유일무이한 매체의 노에마인 "그것이-존재-했음"에서 생겨나는 어떤 상태이기 때문이다. 바르트에게 이 노에마는 문화적 의미와 개인적 의미를 모두 지닌다. 문화적인 함의는 역사에 대한 우리의 이해나 관계와 연관된다. 사적인 영역에서, 온실 사진의 "그것이-존재-했음"은 바르트에게 어머니를 "알아보는" 것보다 훨씬 많은 것을 허용한다—그는 어머니를

"되찾는" 것이다. 하지만 사진의 이런 특질은 돌연하다. 즉 사진은 ("좋은" 사진이라면, "진실한" 사진이라면) 그 개인의 실재(그녀의 "시선")를 전하는 시간 속의 한순간을 포착하지만, 이 되찾음의 섬광은 어디로도 이어지지 않는다. 즉 "그래, 맞아, 그대로야, 정확해"뿐인 것이다. (CC 45/168; CL 109) 바르트의 푼크툼을 단지 사진의 통렬한 시각적 세부(들)의 층위에서만 이해하거나 논하게 되면(비록 푼크툼이 그런 세부들에서 가장 확실하게 정지되는 것이기는 해도) 사진 형식의 유일함을 표시하는 가장 지배적인 특성으로부터 멀어지게 된다. 시간이 모든 사진의 푼크툼이라는 생각이야말로 사진 매체에 대해 심사숙고해온 사유의 축적에 바르트가 낸 독특한 틈새다.

5장
—

시간: 사진의 푼크툼

이 사진 이미지는 사물 그 자체지만, 시간의 우연성에서 해방된 사물이다. 이 이미지는 흐릿할 수도 있고, 뒤틀린 것일 수도 있고, 색 바랜 것 혹은 기록적 가치가 없는 것일 수도 있지만, 생성 그 자체가 모델의 존재에서 나온 것이며 모델 그 자체다. 앨범 사진의 매력은 여기서 나온다. 이 환영 같고 거의 읽을 수조차 없는 잿빛 혹은 세피아 톤의 그림자는 더 이상 전통적 가족 초상화가 아니다. 그것은 예술의 위엄을 통해서가 아니라 무감각한 기계장치의 장점을 통해서 지속 도중에 정지되어 자신의 운명에서 해방된 삶의 당혹스러운 현존이다. 사진은 예술처럼 영원을 창조하는 것이 아니라, 시간을 방부 처리하고 시간을 부패로부터 구제한 것이기 때문이다.

—앙드레 바쟁,
「사진 이미지의 존재론The Ontology of the Photographic Image」

질점material point의 **운동**을 기술하고 싶다면, 질점의 좌푯값을 시간의 함수로 부여해야 한다. 이제 우리가 반드시 주의를 기울여 명심해야 하는 사실은, "시간"이라는 말로 우리가 이해하는 것을 아주 명확하게 하지 않는 경우, 이런 종류의 수학적 기술은 물리학적으로 아무 의미도 지니지 못한다는 점이다.[1]

— 알베르트 아인슈타인Albert Einstein,
「동체의 전기역학에 대하여On the Electrodynamics of Moving」

1 질점이란 질량은 있지만 부피는 없는 물체를 뜻하는 역학의 용어다. 그러나 실제로는 어떤 물체든 부피가 있으므로 질점은 이상적으로만 존재한다. 모든 질점은 스스로 운동 상태에 들어갈 수 없으며, 외부에서 힘이 작용하는 상황에서만 운동이 가능하다. 질점 사이에 작용하는 힘과 질점의 운동관계를 연구하는 분야가 질점역학 또는 질점운동학이다. 아인슈타인의 말은 질점의 운동을 측정할 때 상관 요소로 고려되어야 하는 시간이 우선 과학적으로 엄밀하게, 즉 고전 물리학(뉴턴의 시간관)과도 현대 철학(특히 베르그송의 시간관)과도 다르게 규정될 필요가 있음을 강조하는 것이다.

바르트의 선언이 선포되었다. "이 새로운 푼크툼은 더 이상 형태가 아니라 강도에서 나오는 것인데, 바로 **시간**, 노에마('그것은-존재-했음')의 통렬한 부각, 노에마의 순수한 표상이다."(CC 39/148: CL 96) 표면상 이 선언은 단순하고 직설적으로 보인다(바르트에 따르면 진부해 보이기까지 한다). 그럼에도 불구하고 딜레마가 하나 있다. 그것은 아우렐리우스 아우구스티누스 Aurelius Augustinus, 354~430 딜레마로, 말하자면 심히 어려운 정의定義와 관련이 있다. 『고백록The Confessions』(397~401)에서 아우구스티누스는 시간을 바르게 이해하는 일의 복잡함을 두고 고뇌했다.

제 영혼은 몹시 까다로운 이 수수께끼["그렇다면 시간이란 무엇인가?"]를 풀기 위해 불타고 있습니다. 이것들에 문을 닫지 말아 주시옵소서, 나의 주 하나님, 인자하신 아버지시여, 그리스도의 이름으로 간청하나니, 너

무나 익숙한 동시에 너무나 알 수 없는 이런 것들에 대해 알고자 하는 제 갈망의 면전에서 제발 문을 닫지 말아주시옵소서. (Augustine 1963, 274)

아우구스티누스의 딜레마란 시간의 존재beingness에 대한 당혹스러움이다. 과거의 시간과 미래의 시간은 둘 다 똑같이 실존하지 않는데, 이런 시간들에 대해 말하는 것이 어떻게 가능한가? 시간은 무한히 이어지는 "현재들" 속에서 인간에게 다가오고 지나가는 것인가? 아니면 시간은 모두 한꺼번에 주어져 있고, 그 안에서 인간은 정해진 궤도 위를 따라가는 것인가? 인간은 흐르는 물속의 바위인가, 아니면 무한한 수의 바위들 주위로 흐르는 물인가? 그렇다면, 아인슈타인을 본받아 반드시 결정되어야 하는 것은 『밝은 방』에서 시간이 어떤 의미인가 하는 점이다. 왜냐하면 철학적으로 바르트의 시대는 사진의 창시자들 및 사진을 찍었고 또 보았던 첫 세대의 시대와 근본적으로 다른 위치에 있기 때문이다.

시간은 알고 보면 서구 사상에서 대단히 당혹스러운 논점들 가운데 하나였다. 바르트가 푼크툼—쏘임, 베임, 또는 찌르고 멍들게 하는 사건—과 시간을 연결하는 것은, 복잡한 사태가 잠재되어 있는 결합은 물론이고, 의심할 나위 없이 골치 아프고 정신을 돌아버리게 할 결합의 조짐이기도 하다. 시간 그리고 시간에 대한 우리 관념들은 실로 존재being, 현실, 실존의 연속성, 유일무이한 개별자로서 행동하려는 우리의 자유의지 같은 개념들과 모든 지점에서 교차한다. 시간이 없다면 세계는 절대적으로 개별화되어, 파편적이고 우발적이게 될 것인데, 시간은 이랬을 세계를 실질적으로 떠받치는 인과의 고리다. 시간은 확고하게 의식의 제1특징이다. 아서 스

탠리 에딩턴Arthur Stanley Eddington, 1882~1944은 다음과 같이 쓴다.

> 눈을 감고 내면의 정신으로 들어가면, 나는 내가 **지속되고 있음**을 느낀다. **공간적으로 확장되는** 느낌이 아니다. 단지 외부의 사건들과의 관계 속에 존재하는 시간이 아니라 우리에게 영향을 미치는 시간을 감지하는 이 느낌이야말로, 시간만의 너무도 독자적인 특징이다. (⋯) 이것이 바로 우리에게 시간이 공간보다 훨씬 더 불가사의해 보이는 이유다. (⋯) 우리는 시간의 본성을 아주 가까이 접하고 있는지라, 그것이 우리의 이해를 좌절시키는 것이다. (Eddington 1929, 50-51)

시간의 본성 그리고 시간이 존재 및 현실과 맺고 있는 관계를 규정하고 이해하려 한 탐구는 가장 위대한 노력으로도 이루지 못하는 때가 대체로 많았다. 『밝은 방』을 돋보이게 하는 것은 시간의 철학적 복잡성이지만, 바르트가 일차적으로 논의하는 시간은 형이상학적인 시간이 아니라 물리적 시간에 머문다. 즉, 20세기 과학에서 주목받은 시간, 되돌릴 수 없는 물리적 사건들의 시간, 이 특정한 세계관에 의해 형성되고 또 거기 뿌리박은 인간 의식의 시간이다. 이런 연관성은 바르트 자신이 직접 제시한다.

> 흔히들 **사진술**을 발명한 것은 화가들이라고 한다(사진에 이미지의 배치, 알베르티 원근법, 카메라 옵스큐라의 광학을 전해주었다는 것이다). 아니다. 내가 보기에 **사진술**을 발명한 것은 화학자들이다. 왜냐하면 '그것은 존재했다'라는 노에마는 다양하게 빛을 받은 대상이 발산하는 광선들을 어떤

과학적인 상황(은 할로겐의 감광성에 대한 발견) 덕분에 직접 포착하고 새길 수 있게 된 날에서야 가능했기 때문이다. 사진은 문자 그대로 지시 대상의 발산이다. 거기에 실재했던 육체로부터 출발한 광선들이 여기 있는 나에게로 와 접촉한다. (CC 34/126: CL 80-81)

19세기에는 대부분의 시기에 걸쳐, 우주에 대한 뉴턴식 이해—확정 가능하고 역학적인 메커니즘의 세계—에 이의를 제기하는 흐름이 지속적으로 확대되고 있었다. 이러한 이의 제기를 유발한 문제점들에서 핵심은 뉴턴의 절대적 시간 및 공간이라는 개념과, 한 물체에 멀리서 동시에 작용하는 힘이라는 개념(이 개념을 위해 앞의 개념이 공식화되었다)이었다. 빛이 바로 이런 힘이었는데, 따라서 아이작 뉴턴Issac Newton, 1643~1727의 원대한 구상에서는 빛이 무한한 속도로 전파되었다. 절대적 시간이라는 이 관념을 발효시키기 위해 뉴턴은 두 가지를 명확하게 구분했다. 감각의 시간(오류와 왜곡이 일어날 수 있다)과 그가 참되고 수학적이라고 제시한 영원의 시간이 그 둘이다.

다만 내가 관찰해보니, 보통 사람들은 감각으로 지각 가능한 대상들과 그들이 맺고 있는 관계로부터 얻은 생각, 바로 거기에 입각해서 이 양적인 단위들을 상상한다. (…) 절대적이고 참되며 수학적인 시간은 저절로 또 본성상, 외적인 어떤 것과도 관계없이 균등하게 흘러가는데, 다른 이름으로는 지속duration이라고 한다. 반면, 상대적이고 피상적이며 일반적인 시간은 운동을 수단으로 해서 지속을 다소 감각 가능하게 외적으

로(정확하건 불규칙하건) 측정한 것인데, 이것이 보통 참된 시간 대신 사용된다. 한 시간, 하루, 한 달, 한 해 같은 것이다. (뉴턴의 「일반 주해Scholium」 『라이프니츠-클라크 서한집The Leibniz-Clark Correspondence』에 수록, 152)

이 문단에서 뉴턴은 놀랍게도 형이상학적 선회를 한다. 시간과 공간은 어떤 신성한 존재, 우주의 최종적 조정자의 속성이었던 것이다.

뉴턴의 절대적 시간에 대한 주요 반론들 중 하나는 뉴턴이 신성한 것이라고 파악했음에 분명한 지점의 핵심을 공격한다—시간(과 공간)을 수학으로 정식화하면 모든 계산에서 과거와 미래가 제거되는데, 이런 축출의 결과로 남는 것은 초시간적인 현재timeless present라는 반론이다.

그리하여 시간에 대해서는 두 가지 상충하는 견해가 있는데, 이 둘은 고대부터 존재해왔다. 아르키메데스(그리고 훨씬 이전에, 궁극적인 현실은 초시간적이라고 본 파르메니데스)에 따르면, 시간은 반드시 제거해야 하고, 숨겨야 하며, 몰래 치워버려야 하고, 변형시켜야 하고, 다른 무엇으로, 아마 기하학으로 환원시켜야만 하는 것이다. 시간이란 골칫덩이다. 그러나 아리스토텔레스(그리고 훨씬 이전에, 세계란 곧 우발적인 사건들의 세계라고 본 헤라클레이토스)에 따르면, 시간은 반드시 직시해야 하는 것인데, 왜냐하면 세계는 바로 그 본질상 시간적이고, 세계가 생성됨은 실재이기 때문이다.

현대 과학은 주로 아리스토텔레스보다는 아르키메데스 쪽을 따랐다. 시간은 경시되고, 무시되며, 변형되고, 제거된다. 원인과 결과는 서술

과 관계로 대체된다. 즉, 이유를 묻지 않고 방법을 묻는 것이다. 아르키
메데스식 프로그램의 승리가 우리의 과학적 꿈의 특징이다. (Davis and
Hersch 1986, 189-190)

시간을 배제하는 고전 물리학의 한 측면은 일종의 시간 대칭이라는 암
묵적 가정이었다. 이 대칭은 과거와 미래를 이상적인 현재로 그야말로 동
등하게 분할하는 수학적 정식화의 소산이었다. 이러한 견해에서는 과거가
미래를 반대로 뒤집은 어떤 것이다. 시간의 선time line 같은 것이 존재하긴
하지만, 뉴턴식 "관찰자"는 전체 그림을 볼 수 있었다. 모든 것이 기하학의
아름다움과 수학의 형식주의 속에서 단번에 주어졌던 것이다. 뉴턴식 관
찰자는 그저, 자신의 시간 선 위에서 어떤 점—어떤 "현재"—이 체계, 그러
니까 세계의 과거와 미래 상태에 대한 자신의 지식을 배열하는 데 초점 역
할을 할지만 선택하면 되었다. 바로 이런 시각을 철저하게 비판한 이가 앙
리 베르그송Henri Bergson, 1859~1941이다.

그리고 물리학이 시간에 대해 존속시킨 것은 오직, 공간에 단박에 펼쳐
놓는 것 역시 가능하다는 것뿐이었기 때문에, 동일한 방향을 택한 형이
상학은 필연적으로 마치 시간은 아무것도 창조하지 않으며 소멸시키지
도 않는 것처럼, 마치 지속은 아무 효과도 낳지 않는 것처럼 나아가는 수
밖에 없었다. 이런 형이상학은 현대 물리학과 고대 형이상학처럼 영화
촬영 방법에 묶여 있었고, 그런지라 **모든 것이 주어져 있다**는 결론으로
끝났는데, 이는 처음부터 암암리에 시인되던 것이고 방법 자체에 내재했

던 결론이다. (Bergson 1944, 375)

영화에 대한 유비는 다소 불완전하긴 해도 적절하다. 고전 물리학의 견해에 강력하게 함축되어 있는 것이 세계가 바로 이런 질서로 이루어져 있다는 생각이기 때문이다. 즉, 우리는 시간의 선을 따라 앞뒤로 이동할 수 있으며, 아무 점에서든 멈춰 해당 위치에서 세계의 상태를 분석하고 이 위치에서 세계 전체를 연역할 수 있다는 생각이다.

뉴턴(그리고 갈릴레오 갈릴레이Galileo Galilei, 1564~1642)이 남긴 가장 큰 유산 중 하나는 시간을 계산할 수 있는 능력이었다. 올리비에 코스타 드 보르가르Olivier Costa de Beauregard, 1911~2007가 설명하듯이, "갈릴레이와 뉴턴 이전에는 시간이 하나의 측량 가능한 크기magnitude가 아니었다. 시간을 그런 크기로 정의할 수 있는 가능성은 그 자체가 관성의 법칙에, 다시 말해 동적 상대성 원리dynamical relativity principle[2]에 근거한다. 이보다 더 위대한 '과학 혁명'은 없었다."(Costa de Beauregard 1987, 23) 19세기는 운동의 시대이자 시간의 시대였다. 그러나 이 운동은 탄생과 발생의 움직임이었지, 시계 같은 우주의 대칭적인 운동이 아니었다. 이와 동시에 19세기는 뉴턴식 그림이 가장 큰 꽃을 피워냈던 시기이기도 했다. 이 은유는 적절한데, 왜냐하면 이 전례 없는 변화의 세기에 뉴턴의 시각—우주cosmos의

2 뉴턴의 관성의 법칙(운동의 제1법칙)과 아인슈타인의 상대성 이론을 발전시키는 데 바탕이 된 갈릴레이의 원리를 말한다. 모든 운동은 상대적이며, 등속 운동을 하는 모든 관찰자에게는 동일한 물리 법칙이 적용된다는 원리다. 세상의 모든 물체는 결국 정지가 본질이라고 생각한 아리스토텔레스 이래 고대 그리스의 사고를 반박한 원리로, 모든 운동은 상대적이라 본질적인 정지 상태란 있을 수 없다고 주장하는 사고다. 즉, 기준이 되는 사람과 물체가 같은 속도로 움직이면 정지로, 다른 속도로 움직이면 운동으로 인식한다는 것이다.

메커니즘 자체를, 즉 절대적으로 확실하게 우리의 미래 상태를 결정할 수 있는 단 하나의 통일적인 원리를 이해하려는 시각—이 뉴턴 스스로의 원리들을 응용해서, 유기체라는 이질적인 세계, 즉 살아 있는 생물인 탓에 한없이 꿈틀대는 세계로 이항되었기 때문이다. 그래서 19세기는 뉴턴식 메커니즘의 정적이고 영원한 세계로 시작되었지만, 시계보다는 생명의 형태—더욱이 비가역적인 한 방향으로만 움직이고 있던 형태—를 훨씬 더 많이 닮은 우주로 끝나게 되었다. 더 이상 시간은 별개로 분리된 유클리드식 공간을 가로지르는 무한한 선, 즉 미리 정해진 방향 없이 그 선을 따라 움직이는, 물리학자의 동점 T_{mobile} T로 이해되지 않게 될 참이었다. 시간의 화살은 돌이킬 수 없는 과거로부터 미래를 향해 발사되었다.

그러므로 운동에 대한 그리고 시간에 대한 새롭고도 발전을 거듭하는 개념들은 방향을 의식하게 된 이 시대가 낳은 명백한 부산물이었고, 뿐만 아니라 그 시대의 가장 큰 신화—진보라는 관념—를 낳은 선조들이기도 했다. 이렇게 뉴턴식 세계로부터 다른 위치로 이항이 일어난 것은 두 가지 이론이 정식화되고 한 가지 오래된 관념이 과학적으로 검증된 결과였다. 다음과 같은 것들이다. 사디 카르노Sadi Carnot, 1796~1832, 루돌프 클라우지우스Rudolf Clausius, 1822~1888, 윌리엄 톰슨William Thomson, 1824~1907이 정식화한 이른바 열역학 제2법칙3, 찰스 다윈Charles Darwin, 1809~1882이 주창한 진화론, 그리고 빛의 속도는 일정불변하고 유한하다는 제임스 클러크 맥스웰James Clerk Maxwell, 1831~1879의 검증이 도래했던 것이다. 세계의 본성에 대한 우리의 이해에서 일어난 이 유례없는 성취들은 응당, 토대의 층위에서 뉴턴의 전제들을 크게 변경해나갈 이후 과학 발전의 중추로

간주될 수 있다. 시간에 대한『밝은 방』의 논의와 관련해서 중요한 점은, 이 이론들이 시간 그리고 자연에서 시간이 지니는 의미를 다루며 발전을 거듭해온 이론과 까다롭게 연관되어 있다는 사실이다.

루트비히 볼츠만Ludwig Boltzmann, 1844~1906은 19세기에 대해 이렇게 말했다. "만일 누군가 이 세기에 어떤 이름을 붙여야 할지 묻는다면, 나는 거리낌 없이 다윈의 세기라고 답할 것이다."(Prigogine and Stengers 1984, 240) 볼츠만의 통찰은 생물학의 영역으로부터 너무나 먼 곳에서 나온 것이라는 점에서 더욱더 범상치 않아 보인다. 하지만 그의 논지를 파악하기 위해서는 볼츠만이 훌륭하게 발전시킨 열역학 제2법칙을 보기만 하면 된다. 왜냐하면 그의 업적 안에서는 생물학과 물리학의 융합이 시작되고 있는데, 두 과학이 새로운 "공생symbiosis"을 향해 나아갔으니 이 융합은 각각에 대한 현재의 이해에 너무나 중대하기 때문이다. 그러나 19세기가 다윈의 세기라면, 이와 유사한 외삽에 의해 20세기는 아인슈타인의 세기다.

20세기는 변화의 도가니였다. 이 변화의 한 특징은 우리가 세계를 지각해왔던 방식들로부터의 급진적 이탈이었다. 이런 이탈의 가장 좋은 예는

3 열은 높은 곳에서 낮은 곳으로 이동하며 그 역은 성립될 수 없다는 법칙인데, 달리 말하면 고립계의 엔트로피는 절대로 줄어들지 않는다는 것이다. 에너지 보존 법칙인 열역학 제1법칙을 보완하기 위해 등장했다. 엔트로피는 에너지 사이의 변환에 방향성이 있음을 설명하기 위해 고안된 개념으로, 어떤 열역학 계thermodynamic system의 무질서 정도를 나타내는 척도이며, 엔트로피가 높을수록 계의 무질서도가 높다. 엔트로피는 에너지가 아니지만, 에너지의 두 종류, 즉 사용 가능한 에너지와 사용 불가능한 에너지 가운데 후자의 물리량을 가리킨다. 열역학 제2법칙에 따르면 엔트로피는 줄어들지 않기 때문에 거시적으로 보면 세상에서는 사용 불가능한 에너지가 계속 증가한다. 따라서 아주 오랜 시간이 지난 뒤에는 열역학적으로 전 우주의 엔트로피가 최대가 되는 상태에 도달할 것이며, 이 상태는 어떠한 자발적 운동이나 생명 등이 유지될 수 없는 극단적인 무질서의 상태를 뜻한다. 이렇게 우주가 열역학적 종말에 이르는 상태를 열죽음heat death이라고 부른다. 이 상태에서는 모든 것이 소립자로 분해되고 사방이 구분되지 않으며, 넓은 우주 공간에 소립자만 무질서하게 돌아다니게 된다. 한국물리학회,『물리학 백과』참고

아마 물리학 분야에서 풍성하게 결실을 맺은 발전들일 것이다. 뉴턴의 우주가 쥐고 있던 헤게모니는 아인슈타인, 플랑크, 하이젠베르크, 닐스 보어 Niels Bohr, 1885~1962 등의 작업에 의해 산산이 부서졌는데, 이 과학자들은 뉴턴식 현실에서 발견되는 심각한 변칙적 예외들을 따라 독립적인 연구를 시작하여 거의 모든 지점에서 우리의 인식을 재형성했다. 이와 상응하여, 현저하게 다양한 학문 분야의 다른 연구자들도 명백하게 유사한 결론들에 도달하고 있었던 것 같다. 세계와 인간의 실존이 지닌 본성, 그리고 우주 및 우주 속 개인의 위치에 대한 새로운 시각의 통찰에서 사람들이 얻고자 희망할 법한 것에 대한 결론들이었다. 그리고 세계에 대한 우리의 견해가 어지럽게, 가끔은 섬뜩할 정도의 속도로 변하고 있는 동안 세계 자체도 그렇게 변하고 있었다. 세기가 바뀌고 몇 년 후 발발한 제1차 세계대전은 세계의 정치 질서가 불변하리라는 모든 믿음—아마도 신화적이었던—에 영구불변의 종지부를 찍었다. 과학, 철학, 신학, 통치의 거대하고 오래된 체계들은 눈에 띄게 쇠퇴하고 근본적으로 변형되는 듯했다. 세기 전환기의 수년간 계몽주의는 완전히 자취를 감추었고, 선형적 구조를 지녔던 계몽주의 시대는 중세 초기가 존 로크John Locke, 1632~1704와 데이비드 흄David Hume, 1711~1776에게 그랬던 것만큼이나 지적으로 머나먼 거리에 있는 것처럼 보였던 것 같다. 하지만 새로운 시대는 확장의 시대가 아니라 오히려 한계들이 부과되고 지각되는 시대가 될 터였는데, 이 한계들은 세계의 구조 속에서 우리가 새로 발견한 위치와 일치하는 것이었다.

1905년에 출판된 짧은 논문(『물리학 연감Annalen des Physik』, Volume 17에 실린 「동체의 전기역학에 대하여Zur Electrodynamik bewegter Kärper」)에서, 아

인슈타인은 특수 상대성 이론[4]을 내놓았다. 이 이론으로 아인슈타인은 빛의 유한 속도의 중요성을 이해했다. 빛의 유한 속도가 지각 가능한 세계에 대한 우리의 지식에 절대적인 한계를 부과한다는 것을 파악한 것이다. 이와 동시에 막스 플랑크Max Planck, 1858~1947는 물질의 불연속성에 대한 관념(양자론)을 발전시켰는데, 그것은 세계 자체를 바라보는 우리의 시각을 변경할 참이었다. 아인슈타인의 이론은 고전 물리학의 마지막 단계를 대표하고, 플랑크의 연구는 어떤 새로운 현실에 대한 이해로 나아가는 첫 단계를 대표한다는 설명이 정당한 평가일 것이다. 아인슈타인은 나중에 플랑크의 생각 중 일부를 거부하고, "통일장 이론unified field theory"[5]을 통해 양자론의 특정 함의들을 극복하려 시도했다(예컨대 자주 인용되는 아인슈타인의 말, "신은 우주를 가지고 주사위 놀이를 하지 않는다"는 플랑크의 개념이 지닌 추측통계학적인 성격을 부인하는 것이다). 그러나 아이러니하게도, 아인슈타인은 빛의 본성에 대한 이론으로 양자론의 발전에 중대한 기여를 했다.

헤르만 민코프스키Hermann Minkowski, 1864~1909는 1908년의 제80회

4　뉴턴 이래 고전 물리학의 대전제였던 시간과 공간의 절대성을 부정하고, 시공이 상대적임을 밝혀낸 이론이다. 두 가지 가설, 즉 상대성 원리(물리학의 모든 법칙은 모든 관성 기준틀에서 동일하게 적용된다)와 광속 불변의 원리(빛의 속력은 관찰자의 속도나 광원의 속도와 관계없이 모든 관성틀에서 동일한 값[$c = 2.99792458 \times 10^8$m/s ≈ 3×10^5km/s]을 갖는다)를 바탕으로, 새로운 물리 법칙들을 제시했다. 동시성의 상대성, 시간의 지연, 길이의 수축이 주요한 법칙이다. 한국물리학회, 『물리학 백과』참고. 이 가운데 사건의 동시성이 관찰자의 운동 상태에 의존한다는 첫 번째 법칙과 움직이는 기준틀의 시계는 고유시간보다 천천히 간다는 두 번째 법칙이 바르트의 시간과 관계가 있다.

5　지금까지 알려진 힘의 종류는 중력, 전자기력, 강한 핵력, 약한 핵력의 네 가지인데, 입자들 사이에 작용하는 힘의 형태와 상호관계를 하나의 통일된 개념으로 기술하고자 하는 이론들을 말한다. 태양계의 운동과 지구상 물체의 운동을 하나의 통합된 관점에서 설명하기 위해 뉴턴이 만든 중력(만유인력), 자기 현상과 전기 현상을 전자기장 텐서 개념으로 설명하는 맥스웰의 방정식 등 여러 이론이 있다. 여기서는 구체적으로 1915년 아인슈타인이 일반 상대성 이론을 통해 중력을 기하학으로 설명한 후, 전자기 현상과 중력 현상을 포괄하기 위해 연구한 통일장 이론을 가리킨다. 아인슈타인의 연구는 광양자 가설의 통계적 성격을 극복하려는 노력이었지만, 이에 성공하지는 못했다. 한국물리학회, 『물리학 백과』참고.

독일 자연과학자 및 물리학자 회의에서 한 연설을 통해 시공space/time[6]이라는 관념을 최초로 제안했으며, 아인슈타인이 발전시키고 있던 시간에 대한 관념들을 기하학으로 표현한 최초의 사람이었다. 연설에서 그가 한 말은 이렇다.

> 제가 여러분 앞에 개진하고자 하는 공간과 시간에 대한 견해들은 실험 물리학의 토양에서 솟아난 것이며, 거기에 이 견해들의 힘이 있습니다. 이 견해들은 급진적입니다. 이제부터 공간 자체 그리고 시간 자체는 사라져 그림자에 불과한 것이 될 것이고, 공간과 시간이 합쳐진 일종의 결합체만이 독자적인 현실을 유지할 것입니다. (Lorentz et al. 1923, 75)

특수 상대성 이론은 시간 이론과 관계가 있었기에, 민코프스키의 연구는 그 이론이 더욱 발전하는 데 심대한 영향을 미칠 터였다. 이 같은 이해는 이른바 우주론적 시간이라는 것과 더 명백한 관계가 있지만, 시간의 현상학과 상관없이 아무 시간 개념에나 적용된다. 세계에 대한 지식은 c(진공 vacuo 속에서 빛 또는 전자기력이 지니는 일정불변하고 유한한 속도)라는 절대 한계 하에서 일어나는 사건들의 신호를 통해 획득된다. 하지만 아무리 작거나 측정 불가능하다 해도 사건과 사건에 대한 지식 사이에는 언제나 격차가 있다. 설령 수학적 연역을 통해(아인슈타인의 변형 공식을 사용해)서는 한 사건에 대한 지식과 그 사건 자체가 동시 발생이 가능하다고 하더라도,

6 아인슈타인이 1905년 발표한 특수 상대성 이론의 기하학적 표현 수단으로 1908년 수학자 민코프스키가 도입한 공간이다. 민코프스키 공간, 4차원 공간, 시공세계space-time world라고도 한다.

세계의 사건들에 대한 인간의 지식은 응당 과거 속에 위치한다.

양자론을 발전시키면서 플랑크는 현실에 대한 고전적 의미의 객관성에 대한 모든 가능성을 의심했다. 베르너 하이젠베르크Werner Heisenberg, 1901~1976는 보통 "불확실성의 원리uncertainty principle"라고 불리는 불확정성의 원리principle of indeterminacy를 만들어 이 방향으로 더 나아갔다. 이 원리를 공표함으로써 이 물리학자는, 마침내 미래에 대한 절대적 예측을 약속하는 것처럼 보였던 아인슈타인의 고전 물리학을 벗어나 통계적 확률의 물리학—아인슈타인이 염두에 두었던 예지 과학prescience은 딱히 아닌—으로 훨씬 더 멀리 나아갔다.

물리학적 과학의 "목표"가 항상 미래를 예측하는predictive 성격(이것이 어쨌거나 갈릴레이/뉴턴 혁명의 주요 이점이었다)을 띠었다면, 다윈식 이론의 목표는 주로 과거를 추론하는retrodictive 데 머물렀다. 무작위 진화 체계라는 관념은 20세기에, 세계의 본성과 시간—시간을 지적으로 어떻게 형상화하든—의 중요성을 깊이 이해하게 되는 변화로 이어진 관념이었다. 에드윈 허블Edwin Hubble, 1889~1953이 우주가 하나의 전체로서 팽창하고 있다는 가능성을 처음으로 제기했을 때, 물리학의 성격은 전체가 다 변형되었으며, 우주에 시초가 있었다는 점이 처음으로 알려졌다. 바로 이때가 열역학 제2법칙이 현재와 같은 성격을 띠게 되고, 엔트로피 장벽이 그 법칙의 길잡이 원리가 된 시점이었다. 시간은 더 이상 물리학자의 "골칫덩이"가 아니었다. 시간에 완전한 주목이 기울여졌다. 예를 들어, 물리학자 일리야 프리고진Ilya Prigogine, 1917~2003은 『혼돈으로부터의 질서Order Out of Chaos』에서 시간의 문제는 평생 그의 연구에서 중심이었다고 말한

다.(Prigogine and Stengers 1984, 10) 루트비히 볼츠만의 연구를 다룬 프리고진과 이사벨 스텐저스Isabelle Stengers, 1949~의 분석에서 시간 개념은 결정적이다.

> 볼츠만은 확률과 불가역성이 밀접한 관계가 있을 수밖에 없음을 이미 이해했다. 오로지 어떤 체계가 충분히 무작위로 작동하는 경우에만, 과거와 미래 사이의 차이, 그리고 이로 인한 불가역성이 서술의 대상으로 진입할 수 있을 것이다. (…) 실로, 시간의 화살이란 무슨 뜻인가? 시간의 화살이란 미래가 주어져 있지 않다는 사실, 즉 시인 폴 발레리가 강조했던 대로, "시간은 구축"이라는 사실의 표명이다. (…) 최근에 발전한 물리학은 시간의 실재를 강조해왔다. 그 과정에서 시간의 새로운 측면들이 드러났다. 시간에 심취하는 경향은 우리 세기 전체를 관통하고 있다. 아인슈타인, 프루스트, 프로이트, 테야르Teilhard, 퍼스, 화이트헤드를 생각해보라.(Prigogine and Stengers 1984, 16, 17)

앨프리드 노스 화이트헤드Alfred North Whitehead, 1861~1947는 과학 이론의 주요 진전들이 만들어낸 새로운 세계관을 예리하게 이해하고 있었다. 1929년의 저작 『과정과 실재Process and Reality』에서 그가 간명하게 하는 말은 이렇다.

> 유럽 사상의 일부 주요 관념들은 오해가 영향을 미친 가운데 구상되었으며, 지난 세기의 과학적 진보에 힘입어 정정이 이루어졌지만 그것도 단

롤랑 바르트의 사진

지 부분적이었을 따름이라는 점을 정녕 분명히 이해해야 한다. 이런 실수는 단순한 잠재태와 현실태를 혼동하는 데 있다. 연속성은 잠재적인 것과 관련되는 반면, 현실태는 손댈 수 없을 만큼 원자적이다. (…)

이런 오해가 유발되는 것은, 물리적 관계들에 관한 한 동시대 사건들이 인과적으로 서로 무관하게 발생한다는 원리를 무시하기 때문이다. (Whitehead 1930, 95)

각주에서 그는 이렇게 상술한다. "이 원리는 물리적 연속체에 대한 아인슈타인의 기본 공식에 단적으로 드러나 있다."(Whitehead 1930, 95) 세계에 대한 기계적 견해가 쇠퇴하면서, 시간은 유클리드식 공간의 "유령" 노릇을 그만두고, 실재적인 것, 즉 물질적 실체의 힘을 띠게 되었다. 에딩턴의 표현으로, "세계의 알갱이"에 시간이 영향을 미치게 됨에 따라 일어난 일이었다.

사진에 대한 바르트의 시각에 배어 있는 것이 바로 물리적 시간—아인슈타인, 플랑크, 클라우지우스의 연구에 의해 예증된—이다. 그렇다면 외삽에 의해, 사진은 빛처럼 "육체적 매질"(이것이 『밝은 방』에서 바르트가 분명히 주장하는 바다[CC 34/127: CL 81])이라는 주장도 가능하다. 사진에서 "사진의 지시 대상"은 빛이라는 탯줄에 의해 관찰자의 응시와 연결된다. 그 지시 대상은 "카메라 렌즈 앞에 위치했던 **필연적으로** 실재적인 것, 사진이 존재하는 데 없어서는 안 되는 것이다."(CC 32/120: CL 76) 바르트는 이어 다음과 같이 말한다.

회화는 현실을 보지 않고도 그것을 가장할 수 있다. 담론이 결합하는 기호들도 분명 지시 대상들이 있지만, 이 지시 대상들은 "키메라 같은 공상"일 가능성이 있고 또 대개 실제로 그렇다. 이런 모방들과는 반대로 내가 **사진**에서 결코 부정할 수 없는 것은 **그 사물이 거기 있었다**는 점이다. 현실과 과거라는 두 개의 위치가 결합되어 있다. 그리고 이런 속박은 사진에만 존재하기 때문에 우리는 환원을 통해 그 속박을 **사진**의 본질 자체, **사진의 노에마**라고 간주해야 한다. (CC 32/120: CL 76-77)

이 말이 가리키는 것은 명백하다. 현실과 과거가 이렇게 겹쳐지면서 지시 대상과 이미지 사이에는 인과의 고리가 생기는데, 이것은 "이전"과 "이후"로 나뉘는 것이 아니라 (이중 노출에서처럼) 함께 주어지는 것이다. 이 인과의 고리는 시간의 틀 안에서(인과관계의 개념을 이렇게 말고 달리 어떻게 이해하겠는가?) 시작되었지만 그 틀 안에 머물지는 않는데, 이로 인해 우리가 이중 인화를 볼 때 **느끼는** 것과 유사한 이미지의 혼란을 일으킨다.

만약 빛의 속성들을 아인슈타인이 해설한 대로 간주한다면, 그 경우 사진—너무도 불가분하게 빛과 연결되어 있는—은 일종의 신호(또다시 아인슈타인식 의미로)가 된다. 여기에는 어떤 혼란이 있지만, 그 혼란은 사진의 시초부터 사진 속에 항상 존재하던 것이었다. 그 혼란은 이런 것이다. 사진에서는 시간의 순서가 깨지고 연속에 혼란이 생기는데, 이 사실은 빛과 빛의 유한 속도가 지닌 특이한 성격들과 연결되어 있다. 사진 속에서 시간은 평평해져 무無가 되며, 이는 에딩턴의 유명한 말—빛의 속도가 질량이 무한대에 이르는 속력일 때, 길이는 수축하여 무가 되며, 시간이 정지함에

롤랑 바르트의 사진

따라 시계도 선다—을 떠올리게 한다. 사진 이미지가 이런 상태와 매우 근접하다는 것이 바로 사진 이미지가 지닌 독특함의 일부일까? 바르트가 추구하는 것—그의 모험—은 부분적으로 이 근접성을 정의하는 데 있다. 그는 역사로 돌아선다.

> 인간이 들여다본 최초의 사진들(예컨대 〈차려진 식탁la Table mise〉 앞에 선 니엡스)은 그에게 두 방울의 물감으로 그린 회화(언제나 카메라 옵스큐라)를 닮은 것처럼 보일 수밖에 없었다. 그러나 그는 자신이 어떤 돌연변이(화성인은 인간을 닮을 수 있다)와 마주보고 있음을 알고 있었다. 그의 의식은 그것이 만난 대상을 모든 유사성의 바깥에, 즉 '존재했던 어떤 것'의 심령체로 설정했다. 이미지도 아니고 실재도 아닌 진정 새로운 존재, 하나의 실재지만 더 이상 만질 수는 없는 것으로 설정한 것이다. (CC 36/135-136: CL 87)

사진이라는 것을 알게 되었지만, 또한 사진이 존재하지 않던 시기를 기억할 수 있는 첫 세대의 일원이라는 것은 어떤 느낌이었을까? 이런 현상이 현실에 대한 인간의 지각에 모종의 혼란을 초래했을까? 그러한 질문에 대한 답이 바르트가 찾는 본질의 일부다.

> 하지만 나는 집요하게 버텼다. 다른 한 목소리, 가장 강력한 목소리가 나에게 사회학의 논평을 부정하라고 부추겼다. 어떤 사진들 앞에서는 나 자신이 문화를 모르는 미개인sauvage이고 싶었던 것이다. 그래서 나는

감히 세계의 무수한 사진을 **사진** 전체로 환원시키지도 못했고, 내가 가진 사진들 가운데 몇 장을 **사진** 전체로 확장시키지도 못했다. 요컨대, 나는 막다른 골목에 이르렀고, 말하자면 '과학적으로' 혼자 속수무책인 상태였다. (CC 2/20: CL 7)

발자크가 이런 "미개인"이었다. 그는 확실히, 바르트가 단언하듯 사진이 "세계사를 분리하는" 시기를 관통해서 살았다. (CC 36/136: CL 88) 발자크의 견해─사진이란 기이하고 불가사의한 유출의 한 유형이라는 견해─와 "복제"될 수 있다는 가능성에 직면했을 때 그를 사로잡았던 두려움은 통상의 논의, 즉 사진이 어떤 점에서 예술의 정전과 어울리는가와 같은 논의와 동떨어져 있었고, 그러하기에 이 새로운 매체에 대한 논평으로는 매우 드문 것이었다. 실로, 사진이 능력을 발휘할 수 있는 정확성과 자연을 복제하는 사진의 책무인 충실함이야말로 대부분의 사람들이 가장 중요시한 것이었고, 이 새로운 유형의 이미지를 이해하는 이 같은 방식은 19세기의 거의 대부분 동안 일반적으로 통용된 사고와 잘 맞아떨어졌다. 19세기는 어쨌거나 정확성을 추구한 최초의 위대한 시대였던 것이다. 하지만 부분적으로는 사진의 바로 이 정확성 탓에 보들레르 같은 사람들로부터 강력한 주장이 대두했다. 이들이 원했던 것은 사진이 "분수─아무리 굉장해 보일지라도 예술가의 개입에서 나오는 의지와 직관의 힘이 없고, 따라서 예술의 범신전에 들어설 자리란 없는 기계적 발명품의 분수─를 아는" 것이었다. 논쟁이 개시되었으나, 발자크의 통찰은 대부분 무시되었다. 그래서 사진이 역사에 개입하게 된 사건의 의의를 깊이 이해한 것이었을지도 모

르는 통찰이 고색창연한 논쟁들, 그러니까 이 물건, 즉 사진이 어떤 점에서 "이미지의 공동체"와 어울리는가를 따진 논쟁들 아래 대부분 묻혀버렸다.

발자크의 견해는 비록 논쟁의 범위 밖에 있었으나, 보들레르의 "군중 떼거지mob"에게는 효과가 없지 않았다. 사진이 급성장하며 빠르게 확산된 것은 이 새로운 이미지에 대한 감정을 증언하는 부분인데, 이는 사진의 압도적 성공에 대한 통상의 "경제적" 해석, 즉 **모든 이**가 이제 자신이 나오는 그림의 제작에 드는 비용을 **감당할** 수 있게 되었다는 해석을 초월함에 틀림없다. 미국 남북전쟁 때 전투에 돌입하기 전 사진관으로 떼 지어 몰려들었던 수천의 병사를 보라. 그들은 단지 자신의 초상을 제작하러 사진관에 간 것이 아니었다. 이 사진들 속에는 이미지의 또 다른 형식에서는 결코 나올 수 없는 실재, 손에 잡힐 듯한 실재가 있었다. 사진을 가지고 있는데, 그럴 때 묘석에다가 회화나 드로잉을 쓰는 법은 결코 없다. 사진은 "유사성"이라고 여겨졌고, 이때 "유사성"은 중개 없이 바로 그 개인의 성질을 나누어 갖고 있다는 독특한 의미를 지녔다. 이것이 발자크의 통찰과 두려움이었던 듯한데,『밝은 방』에서 바르트가 되돌아가는 것이 바로 이 통찰이다. 이 본능적인 이해—사진의 가장 초창기에 사진을 사업으로 성공시킨 수천 명의 사람 중 대부분이 감지했고 직관했지만, 본질적으로는 명확하게 설명하지 못한—야말로 바르트가 자신의 책을 엮는 데 사용하는 실마리다.

바르트에 따르면 사진의 도래는 너무도 결정적으로 "세계사를 분리"한다는데, 왜 그런 것인가? 이 질문을 마주할 때는, 바르트를 사로잡고 있으며『밝은 방』의 후반부 상당 지면을 변형시키는 역사 관념을 반드시 파악해야 한다. "역사는 단순하게 말해 우리가 아직 태어나지 않았던 그 시대

가 아닌가?"라고 바르트는 말한다.(CC 26/100: CL 64) 바르트는 그가 소장한 오래된 가족사진들을 분주히 살펴보다가, 마침내 어머니의 사진 한 장을 찾아내고, 거기서 "나는 내가 기억할 수 없는 시절에 나의 어머니가 입었던 옷들에서 내가 존재하지 않았음을" 읽을 수 있었다.(CC 26/100-101: CL 64) 그의 반추는 이렇게 이어진다.

> 이처럼 우리가 존재하기 조금 전에 존재했던 누군가의 삶은 개별적이며, 바로 그 개별성 안에 **역사**의 긴장이, 즉 **역사**의 분리가 포함되어 있다. **역사**는 히스테릭하다. 왜냐하면 역사는 우리가 그것을 바라볼 때만 구성되기 때문이고—게다가 역사를 바라보기 위해서는 역사로부터 배제되어야 하기 때문이다. 나는 살아 있는 영혼인지라 **역사**의 정반대로서, 나만의 이야기histoire를 위하여 **역사**를 부인하고 파괴한다(나는 '증인들'을 믿을 수 없다. 최소한 내가 증인이 될 수는 없다. 미슐레는 자신의 시대에 대해 말하자면 아무것도 쓸 수 없었다). 나의 어머니가 **나보다 앞서** 살았던 시대, 바로 그것이 나에게는 역사다. (⋯) 그 어떤 회상anamnèse으로도 나는 그 시대를 결코 엿보게 될 수가 없을 것이다. (⋯) 반면에 어머니가 어린 나를 껴안고 있는 사진을 들여다보면, 나는 크레이프 드 신crêpe de Chine의 부드러운 천 주름과 화장 분의 향을 내 안에서 되살아나게 할 수 있다.(CC 26/102: CL 65)

이 대목에서 바르트가 지닌 역사 관념이 특정하고 명확하게 정의된 것임이 분명해진다. 이 역사는 그리스인들이나 그 계승자들의 역사[7]가 아니

그림 5.1 "사랑을 주세요." 『롤랑 바르트가 쓴 롤랑 바르트』 수록 사진(c. 1923).

라, 오히려 갈릴레이/뉴튼 방식의 의제—관찰자의 배제—로부터 탄생한 역사이자 19세기에 유행한 과학적 관념들로부터 탄생한 역사다. 그래서 만약 역사가가 자신의 기억 속에 있는 어떤 시기에 대해 쓰는 일이 있다 해도, 그는 이 시기를 마치 자신의 기억이 미치지 않는 과거인 것처럼 다루지 않으면 안 될 것이다—이런 객관성이 새로운 표준이자 목표다. 19세기가 역사와 사진을 둘 다 탄생시켰다고 주장할 때 바르트가 염두에 두는 것이 바로 이런 관념의 역사다.

바르트가 역사와 기억을 선명하게 구별하는 것 또한 마찬가지로 분명하다. 만약 과거가 존재했던 모든 것이 미분화 상태로 얽혀 있는 직조물이라면, 역사가 과거에서 맡는 기능은 특정한 위치를 취하지 않는 공평무사함이다. 반면에 기억의 기능은 환기하는 것이며, 바로 그 본성상 개인적인 것이다. 19세기 내내 발전한 역사의 실제는—과학적인 이론이 되어야 한다는 19세기의 요구와 함께—아마도, 사진이 새롭게 부과한 현실과 거리를 두고 별개로 세계를 이해하려는 마지막 시도였을 것이다. 새로운 역사는 더 이상 지나간 시간에 대한 단순한 증언도, 사건들의 회상도 아니었으며, 오히려 과거를 거슬러 올라가는 추론을 통해 현재를 해석하려는 목적의 시도로서, 현재를 설명하기 위한 분석을 과거에 부과했다. 더욱이 새로운 역사는 시간에 대한 새로운 이해에 사로잡혀 있었는데, 그것은 실재적

7 19세기 이전의 인간중심주의적 역사를 말한다. 기원전 5세기에 헤로도토스가 페르시아 전쟁을 주제로 한 책을 쓰면서, 실제로 일어난 과거의 사건들을 '조사'하고 '탐구'해서 쓴 이야기라는 뜻으로 붙인 'historia'에 기원을 둔다. "들은 그대로 기록하고 전해지는 것을 그대로 전한다"는 헤로도토스의 서술 원칙에서 알 수 있듯 실제 사건에 대한 자료 수집과 기록을 통해 합리적인 이해와 설명을 추구하지만, 증언자와 기록자, 즉 관찰자가 출발점 내지 중심이 될 수밖에 없는 역사다. 고전주의적 역사라고도 한다. 이상신, 『개정 서양사학사』, 신서원, 1993 참고.

인 과거로, 기억되지 않은 시간들에 대한 반#신화적 회상과는 다른 것이었다. 역사는 문자로 기록된 증거들의 한계를 훌쩍 넘어서서 모든 것을 다 포괄하는 것이 되었다. 때는 바야흐로 질그릇 조각들이 문자로 기록된 먼 과거 시대의 증거만큼이나 끈질기게 "발언하는" 시대였으며, 결국에는 새로운 이해의 방식들과 인류의 책무인 진보를 세계에 보여주게 될 것이었다. 역사는 사회과학이 되었고 자연과학의 역할을 했다. 기억은 오류가 많다고 여겨졌지만, 공평무사한 역사는 확실하다. 이와 같은 것이 19세기에 발달한 역사에 대한 시각이었다. 이 역사의 후계자들은 자신들의 새로운 과학이 하나의 다른 종류의 허구이며, 여느 것과 다름없이 신화적 창작들이 쌓인 것이고, 대가들의 수중에서 어떤 목적으로나 조작될 수 있는 것이라고 간주되리라는 생각은 거의 하지 못했다. 그럼에도 불구하고 이런 것이 그 역사의 숙명이었다. 역사는 온갖 시도를 다 하더라도, 개인적 기억의 일부일 수 없는 과거는 확신시키지 못하고 확인하지 못하는 것이다. 회화와 마찬가지로, 역사는 어떤 일이 필연적으로 발생했음을 확증할 수 없다. 사건은 항상 자유 선택에 맡겨지기 때문이다.

바르트는 사진이 중개의 역할을 한다고 여긴다. 이 중개는 과거를 빛의 속도로 가로질러 과거와 우리의 응시를 탯줄처럼 연결한다. 사진은 그 지시 대상과 "본성을 공유co-natural"하며, 그래서 지시 대상의 실재를 보증한다. 바르트는 그가 아이였을 때 가지고 있었던 사진에 대해 이야기한다.

나에게는 노예 매매를 재현했던 한 장의 사진을 어떤 화보지에서 오려내 매우 오랫동안 간직했던 (…) 기억이 있다. 주인은 모자를 쓰고 서 있고,

노예들은 허리춤만 가리고 앉아 있는 모습의 사진이었다. 분명히 말하건대, 그것은 판화가 아니라 사진이다. 왜냐하면 어린아이로서 내가 느낀 공포와 매혹은 바로 그것이 존재했음이 **확실**하다는 사실로부터 온 것이었기 때문이다. 이것은 정확성의 문제가 아니라 현실의 문제였다. 역사가는 더 이상 중개자가 아니었다. 노예제도는 중개 없이 제시되었으며, 그 사실을 확립하는 데는 아무 **방법도 필요하지 않았다**. (CC 33/125: CL 80)

바르트가 주장하는 것은 역사의 "방법"에 의해 입증할 수 있는 사실이란 존재하지 않는다는 것이 아니라, 다만 사진이 사실의 증거로서 우월하다는 것이다. 실로 그런데, 이는 우리가 과거라고 부르는 것과의 관계에서 사진이 보유하는 독특한 지위와 직접 관련이 있다.

과거에 대해서는 많은 혼란이 있다. 그런 혼란의 중심이 위치location라는 개념이다. 방금 어떤 사물을 보았는데, 더 이상 그 사물을 볼 수 없을 때, 그것은 과거의 일부인가? 대부분의 사람들은 그 사물의 존재와 우리가 그 사물을 "보는" 사건은 별개라고 여길 것이다. 이는 우리가 현재의 지식은 공간화하고 과거의 지식은 시간화하는 경향이 있기 때문이다. 바꿔 말하면, 우리는 방금 본 사물이 과거의 어딘가로 물러나 비존재nonexistence가 되었다고 상정하는 것이 아니라, 그 사물 또는 우리가 위치를 바꾸었다고 상정하는 것이다. 이런 생각은 "현재"를 "사건의 지평선"[8] 너머로 확장하는 결과를 낳는데, 이는 우리가 시간을 공간화하는 특이한 방식이다(이

8 그 너머의 관찰자와 상호작용을 할 수 없는 시공간 경계 면을 가리킨다. 일반 상대성 이론의 개념으로, 보통 블랙홀의 특성으로 언급된다. 한국물리학회, 『물리학 백과』 참고.

러한 시간의 공간화가 민코프스키의 시공과 일치하는 것은 아니라는 말을 덧붙여야겠다). 우리는 사물이 과거로 물러났다는 것과 사물의 장소가 변해서 우리 눈에 보이지 않게 되는 것을 전혀 다른 사건으로 생각한다. 어쨌거나 우리는 그 사물을 미래에 언젠가 다시 보게 될 수도 있다. 그러나 여기에는 사물이 과거로 후퇴했지만, 그것은 미래의 어떤 시간에 되돌아오기 위해서라고 상정하는 생각이 내포되어 있다. 그런 혼란은 점착성이 강해서 쉽게 제거되지 않는다.

　물리학적 과학들의 본성은 그 자체가 상당 부분 미래를 예측하는 것이었다―이는 물리학의 주요 목표였고 지금도 그렇다. 이 지위가 얼마간 변경된 것은 19세기와 20세기에 걸쳐 과거를 추론하는 두 가지 과학 이론, 즉 열역학 제2법칙과 다윈의 진화론이 점점 더 중요해진 탓이다. 뉴턴의 (그리고 아인슈타인의) 역학은 우리에게 세계를 이해하기 위해 "미래를 바라볼" 마음의 준비를 시켜놓았다. "열역학 제2법칙"과 다윈주의는 우리의 눈길을 과거로 돌려놓았다. 이유야 많지만, 다음과 같이 요약될 수 있다. 열역학 제2법칙을 한정하는 사실―엔트로피―은 명쾌하게 정의된 방향을 시간에 부여했을 뿐만 아니라, 미래를 (볼츠만의 이론들 및 양자역학의 발달에 힘입어) 고전 역학이 표상한 명쾌하게 결정될 수 있는 상태로부터 엔트로피의 증가라는 통계학적 확률의 상태로 이동시켰다. 이 사실은 "기원들", 다시 말해 우주의 발생과 진화에 대한 관심이 점점 더 커지는 변화와 맞물려, 우리에게 과거를 바라볼 준비를 시켰다.

　실로, 과거와 그 관련성에 대한 우리의 인식은 그 전체가 사진술의 도래 이후 근본적으로 변형되었다. 그런데도 우리 대부분은 현재를 이해할

때 예전의 견해들과 "유대"를 간직하고 있다. 그렇다면 과거에 대한 우리의 견해가 아니라, 바로 현재에 대한 우리의 견해가 혼란의 원인인 것인가? 우리가 현재를 공간화하고 과거를 시간화하는 경향이 있다는 것은 앞서 언급했다. 이 성향이 현재와 과거에 대한 우리의 이해에서는 자연스러운 경향일지 모른다. 하지만 그렇다 해도, 그것은 의식의 심리학에 의해 귀납된 경향이지, 물리적 현실에 근거한 외삽에 의해 옹호될 수 있는 경향은 아니다. 논리적으로 그리고 현실과 부합하게도, 현재의 순간(그것이 무엇이든)과 과거는 둘 다 본질상 시간적이다. 더욱이 현재의 순간 혹은 그 순간 속의 어떤 "사건"도 물리적 연장[9]이 없다. 물리적 현실의 현재는 우리가 아는 모든 것(과거)을, 우리가 예측하는 것(미래)으로부터 분리하는 무한히 얇은 막이다. 요컨대, 한 사건과 그 사건을 우리가 알거나 관찰하는 것 사이에는 격차가 있다는 말이다. 그 격차는 거리와 시간의 격차다. 그것은 우리 신체에 생리학적으로 내장된다. 그것은 빛의 유한 속도로부터 발생하는 격차다. 그리고 바로 이것이 사진 속에서 꿰뚫으며 상처를 파헤치는 푼크툼이다.

"현재"가 무엇인지(우리의 일상생활에서 흔히 쓰이는 표현으로서의 현재)는 우리 모두가 "알고" 있지만, 현재에 대한 이런 "지식"은 우리의 심리학적이고 생리학적인 구조, 그리고 지속과 존재에 대해 우리가 타고난 감각과 불가분하게 엮여 있는 것이지, 물리적 현실에 대한 합리적 이해에서 비롯된 것이 아니다. 이러한 가정은 두 가지 점에 근거를 두고 있다. 우리가 살아

9 공간의 일정 부분을 점유하면서 존재하는 모든 물체의 성질을 가리킨다. 임석진 외, 『철학사전』, 중원문화, 2009 참고.

있는 존재라서 지니는 생물학적 체질, 그리고 어떤 것이든 사건과 그에 대한 우리의 지식은 동시 발생이 불가능하다는 점이 그 둘이다. 후자는 이미 언급한 대로 특수 상대성 이론에서 도출된 광범위한 함의다. 전자를 가장 잘 표현한 것은 아마도 베르그송일 것이다. "여기서 생명이 정확히 의식처럼, 정확히 기억처럼 작용하고 있음은 명백하지 않은가? 우리는 알지 못하는 채로 우리 뒤에 과거 전체를 끌고 다닌다. 그러나 우리의 기억은 한두 가지의 회상만을 현재로 부어 넣으며, 이것이 어떤 점에서 우리의 현재 상황을 완성한다."(Bergson 1944, 184) 베르그송은 『창조적 진화Creative Evolution』(1907)의 앞부분에서도 과거의 이러한 침입을 지속 및 지속과 시간의 관계에 대한 우리의 감각과 직접 연결한다.

> 그러나 심리적 삶은 그것을 감추는 상징들 아래서 펼쳐지는데, 이런 심리적 삶을 보면, 시간이 바로 그 재료임을 즉각 알 수 있다.
> 게다가 이보다 더 내구력이 있고résistante 실질적인substantielle 재료도 없다. 왜냐하면 우리의 지속은 또 하나의 순간으로 대체되는 한 순간이 아니기 때문이다. 만일 그렇다면, 현재 외에는 아무것도 결코 존재하지 않을 것이다—과거는 현재로 연장되지 않을 것이고, 진화도, 구체적인 지속도 없을 것이다. 지속이란 과거의 지속적인 전진으로, 미래를 잠식하는 전진이자 나아갈수록 부풀어 오르는 전진이다. (Bergson 1944, 6-7)

베르그송은 20세기에 발전한 시간 이론 가운데 흥미로운 한 입장을 대변한다. 그는 아인슈타인과 논쟁을 벌였는데, 널리 알려진 이 논쟁은 그 격렬

함 때문에 유명했다. 아인슈타인이 예컨대 다음과 같은 말을 했을 때, 염두에 두었던 이는 명백히 베르그송이었다.

> 우리의 개념들과 개념적 체계를 정당화해주는 유일한 요소는 그것들이 우리 경험의 복잡성을 대변하는 데 이바지한다는 점뿐이다. 이 점 외에는 그것들에 아무런 정당성도 없다. 철학자들은 특정한 토대 개념들을 우리의 통제권 안에 있는 경험주의의 영역으로부터 **선험적**a priori이라는 불가해한 고지로 옮겨버리는데, 이 점에서 과학적 사고의 진보에 해로운 영향을 끼쳤다고 나는 확신한다. (Einstein 1956, 2)

아인슈타인은 당시의 철학 대부분에 심한 반감을 품고 있었다. 하지만 그런 철학의 기본 논지를 모르지는 않았고, 흄과 버클리의 찬미자였다고도 볼 수 있으며, 아울러 임마누엘 칸트—그가 젊은 시절부터 익히 알고 있었던 철학자—에게서 볼 수 있는 가장 난해하고 복잡한 사유 몇몇은 마음에 새기기도 했다. 더욱이, 양자 이론의 어떤 신조들, 특히 보어와 하이젠베르크가 구상한 과학에서의 관찰자 관념—관찰자가 어떤 실험이든 그 물리적 결과에 영향을 미친다는 생각—은 특정한 주관주의 철학들과 어물쩍 화해한 것처럼 보일 수 있다는 주장도 가능하다. 이 점을 아인슈타인은 놓치지 않았으며, 이는 실제로 아인슈타인이 나중에 양자 이론의 이런 면을 반박할 때 그가 하는 주장 대부분의 원천이 된다. 하지만 아인슈타인이 드러낸 반감에도 불구하고, 우주의 정적인 모델이 열역학 모델로 대체—아인슈타인 자신도 나중에는 인정할 수밖에 없었던 사실—됨에 따라 베르그

롤랑 바르트의 사진

송은 과학계에서 오명을 어느 정도 벗었다. 시간의 구체성에 대한 베르그송의 관념은 획기적인 것이었으며, 인간이 의식하는 시간과 그 시간의 책무인 지속 및 생성에 대한 감각과 직접 관계가 있는데, 이는 물리학적 과학들에서 현재 진행되고 있는 세계에 대한 이해에 매우 중요하다.

따라서 『밝은 방』에서 바르트가 사용하는 시간을 제대로 정의하기 위해서는, 시간을 (실제로 가능하다면) 물리적 시간, 그리고 인간의 의식에서 발생한 시간으로 구분하는 것이 최선이다. 물리적 시간이라는 관념은 우리가 이 지점에서 아는 모든 것, 즉 빛의 속도 및 이 속도가 현실에 그리고 현실에 대한 우리의 이해에 부과하는 한계들의 본성과 직접 관계가 있다. 아인슈타인이 언급한 대로, 동시성은 단지 근접만 가능할 뿐이라는 것, 그리고 이 부정확함은 추상화에 의해서만 제거될 수 있다는 것이 바로 동시성(여기서는 이것이 관찰자와 관찰된 사건의 동시성을 표명하는 모든 것과 관련된다고 친다)의 본성이다. (Lorentz et al. 1923, 39) 이 점은 사진과 사진이 시간과 맺고 있는 관계에 내재한 역설을 설명하는 바르트를 이해하는 데 결정적이다.

요약하면, 바르트는 광범위한 물리적 현실과 맺고 있는 유일무이한—모든 종류의 이미지들 중에서 유일무이한—관계를 사진에 부과한다고 볼 수 있다. 이러한 관계를 공표하는 근거는 사진과 빛의 전파 사이의 불가분한 연결인데, 외삽에 의해, 아인슈타인의 특수 상대성 이론이 그려내는 식의 물리적 시간의 틀, 뿐만 아니라 양자 이론 및 열역학 제2법칙에서 도출된 함의들 그리고 물리적 현실의 근본 본성에 시간이 부과하는 그 불가역적 방향도 근거가 될 수 있다.

그렇다면 사진의 도래는 바르트가 제시하듯 가까운 과거에 대한 우리의 이해를 바꾸어놓았으며, 이로 인해서 역사에 분리가 일어났다는 생각이 가능해진다. 사진의 시대는 과거에 대한 우리의 의식을 다른 질서로 재정립하는 임무를 띠고, 역사가 현재와 상이하고 특권적인 관계를 맺도록 해주었다. 더욱이 여기에는 과거, 현재, 미래를 감지하는 우리의 개념 틀이 사진의 발명과 문화적 확산 이후 근본적으로 변형되었고, 그러면서 바르트가 언급한 "교란"을 유발했다는 생각도 들어 있다.

이러한 교란은 사진의 시대를 살아온 우리가 지금 이외의 시대에 살았던 모든 이에게는 없었던 특권을 지닌 위치에 살고 있다는 사실에서 발생한다. 이 위치는 다음과 같이 명료하게 말할 수 있다. 우리는 우리의 기억 바깥에 있는 시간에 대해서도 공감할 수 있는데, 이는 사진의 발명 이전에 살았던 이들은 알 수 없었던 것이다. 이 사실은 사진의 시대를 정의하는 특징이다. "중요한 것은 사진이 확인의 힘을 지니고 있다는 점, 그런데 사진이 확인하는 것은 대상이 아니라 시간과 관계가 있다는 점이다."(CC 36/138-139: CL 88-89) "사진은 처음으로 이러한 저항을 멈추게 한다. 과거가 이제부터는 현재만큼이나 확실한 것이다. 우리가 인화지 위에서 보는 것은 만지는 것만큼이나 확실하다."(CC 36/136: CL 87-88) 그러나 우리 자신과 물리적 세계 사이에는 격차가 있으며, 이 격차는 빛의 유한한 속도의 결과다. 시간은 앞으로 나아가고, 우리는 과거를 대면한다. 이 점은 하이젠베르크의 불확정성 원리가 내린 궁극적인 결론인데, 이에 따르면 우리는 질점의 위치와 속도를 동시에 알 수는 없다. 이런 "격차"는 사진이란 곧 상처라고 보는 바르트의 이해에 부분적으로 배어 있다. 즉, 사진의 유령과

롤랑 바르트의 사진

사진의 구경꾼 사이에는 심연이 있는 것이다. 하지만 이 격차는 또한 "황홀경"을 낳는 광기를 드러내기도 한다.

> 미친 것인가, 현명한 것인가? 사진은 전자일 수도 있고 후자일 수도 있다. 사진의 실재론이 미학적, 경험적 습관(미용실이나 치과에서 잡지들을 뒤적이는 것)을 통해 약해져 상대적으로 남는다면, 현명한 것이다. 그런데 이 실재론이 절대적으로, 말하자면 독보적으로 되어, 사랑과 두려움에 찬 의식으로 **시간**을 글자 그대로 되돌아오게 한다면 미친 것이다. 이것은 사물의 흐름을 뒤집는 그야말로 역행의 움직임인데, 이를 나는 결론적으로 사진의 **황홀경**이라고 부를 것이다. (CC 48/183: CL 119)

사진의 육체성은 사진이 지닌 비범한 힘의 일부다. 그리고 이 힘은 예술에 대한 우리의 개념들과 예술을 "한다"는 것이 무슨 의미인지를 실제로 변형시켰다. 벤야민은 다음과 같이 표현했다.

> 회화 대 사진의 예술적 가치에 대한 19세기의 논쟁은 오늘날 보기에는 기만적이고 혼란스럽다. 하지만 그렇다고 해서 이 논쟁의 중요성이 줄어드는 것은 아니다. 오히려 그것은 이를 강조한다. (…)
>
> 이전에는 사진이 예술인가의 여부를 따지는 질문에 쓸데없이 많은 생각을 쏟았다. 가장 중요한 질문—사진의 발명 자체가 예술의 본성 전체를 변형한 것은 아닌가 하는 질문—은 제기되지 않았다. (Benjamin 1969, 226-227)

벤야민과 바르트는 "아우라"와 아우라의 감소, 즉 사진이 도처에 존재하는 바람에 현재 일어나고 있는 아우라의 붕괴라는 개념에서 현저한 차이를 보인다. 「사진의 작은 역사」에서 벤야민은 그가 너무도 눈에 띄게 극찬하는 초기의 초상들에 한해서만 아우라의 현존을 인정한다. 그렇지만 「기술복제시대의 예술작품」에서 벤야민의 주요 관심사는 명확히 사진 자체가 아니라 예술작품의 복제에 있다. 뒤의 논문에서는 벤야민이 단지, 원작의 아우라는 결코 사진 이미지로 전사될 수 없는 것이라고—원작의 아우라는 우리가 예컨대, 회화를 찍은 사진을 볼 때 잃어버리는 바로 그것이라고—주장할 뿐이다. 하지만 벤야민의 아우라는 원본 예술작품에 대해 우리가 갖는 인식과 감정의 아우라다. 반면에, 바르트의 "아우라"(유출)는 촉각적이고 실재적이어서, 사진은 아우라를 "감소시키기"는커녕 아우라의 실제적 증거이자, 궁극적인 표현이다. 바르트의 주장에 따르면, 이렇게 되는 이유는 사진이 육체적 매체인지라, 물리적 현실과 직접 연결된 관계를 현상적인 공시태에서 피사체와 완전하게 공유하기 때문이다. 피사체로부터 발산되는 빛은 사진의 감광판 위에 잠상을 만들어내는 것과 동일한 빛이다.

사진이 위상공간phase-space[10]을 나타내는 기하학적 좌표와 다소 유사하다는 생각을 해보면, 바르트의 주장들이 지닌 취지가 완전히 밝혀진다. 이 유비는 모든 사진이 대변하지만, 그 유사성이 더 강하게 느껴지는 것은 이른바 "장노출"로 움직이는 물체를 찍은 사진 속에서다. 우리는 그런 이미지들을 왜곡된 현실로 간주하는 경향이 있다. 그러나 실상 이런 사진은

10 질점의 위치와 속도의 값을 좌표로 택해, 역학계 상태의 시간적 변화를 기하학적으로 표현하는 물리학의 공간이다.

롤랑 바르트의 사진

시공간 속을 움직이는 물체가 나타내는 정확한 형태를 선묘식으로—그리고 편재하는 실제 현실에서 도출하여—재현하는 것이다. 하지만 이 유비는 단지 부분적일 뿐이다. 왜냐하면 우리는 기하학자가 그려낸 위상공간의 좌표가 논리적 추론의 산물이며, 그래서 현상계와 전혀 직접 연결되어 있지 않고 가설적 공간 속에서 움직이는 질점의 운동을 표현한 것임을 이해하기 때문이다. 기하학적으로 표현된 궤도 위의 각 점은 "전과 후"의 항으로 정식화할 수 있다. 그러나 현상계와 직접 연결되어 있는 사진에서는 이 궤도의 방향이 완전히 묘연해진다. 바르트의 표현대로, "시간은 틀어막혀 있는 것"이다.

> 사진에서는 시간이 멈추는데, 이 부동화는 과도하고 괴물 같은 방식으로만 제시된다. 시간은 틀어막혀 있는 것이다(이 점에서 사진과 활인화의 관계가 비롯되는데, 활인화의 신화적 원형은 잠자는 숲속의 미녀에 나오는 수면 상태다). 사진은 '현대적'이고 더없이 뜨거운 우리의 일상과 뒤섞여 있지만, 그래도 사진 안에는 여전히 실제와는 다른 수수께끼 같은 지점, 이상한 정지, 멈춤의 본질 자체 같은 것이 있다. (CC 37/142: CL 91)

그러나 중요한 점은 이렇게 시간을 틀어막는 것이 모든 사진 이미지에 해당한다는 것이다. 그것은 사진의 본성 가운데 일부인 것이다. 물리적 시간을 틀어막는 것은 사진을 제작하는 방법이다. 사진이란 시간의 그림이고, 그 무엇보다 이것이야말로 사진인 것이다. 그리고 이렇게 시간을 틀어막는 것이 각 사진의 필요조건이기 때문에, 사진은 완전히 시간을 벗어난

영원한 것처럼 보일 수 있다. 사진 이미지에 귀속시키는 "시간"은 어떤 것이든—사진이 만들어졌던 시기와 같은 시간이든, 아니면 재현된 시간의 흐름과 지속에 대한 직관적인 느낌이든—2차 해석에 의해 이미지 속에 삽입된 시간이다. 왜냐하면 사진이란 카메라 앞에서 빛을 발산한 사건의 그림이라, 시간에 대한 통상적인 이해에 구속될 수 없기 때문이다. 사진이란 단 한 번만 일어날 수 있었던 것을 무한한 반복을 통해 복제하는 실존의 복사다.

『밝은 방』에서 바르트가 추구하겠다고 한 일은 사진을 다른 모든 매체와 떼어놓는 점을 발견하는 것이다. 그의 결론은 이렇다. 어떤 사진들에 의해 동요되는 것은 그의 상상력이 아니다. 오히려 사진에 찍힌 대상과 그가 빛을 통해 물리적으로 연결된다는 것, 바로 이 사실이 그의 질서정연한 세계를 논파하는 것이다. 1968년에 나온 동명의 글에서 바르트는 문학 속의 "실재 효과"를 논한다. 이 글에서 그는 "객관적인" 물리적 묘사(예컨대 『보바리 부인Madame Bovary』에서 플로베르가 보는 루앙Rouen의 광경)를 "구체적인 세부" 및 단편들과 연결한다. 그 같은 문학적 실재론은—"무엇임what is"(혹은 무엇이었음has been)을 신화적으로 확인하는 것을 넘어서서—"의미"에 저항한다. 이런 것이 역사의 재료, 즉 역사적 담론의 재료라고 바르트는 주장한다. 또다시 사진은 "'실재'를 인증하라는 끝없는 요구"에 기반하여 발전해온 것으로 파악된다. (RL 146) 사진이 대변하는 물질적 흔적은 바르트가 보기에 그의 실재 개념과 일치하는데, 이는 "'실재'는 자기 충족적일 터이며, 충분히 강력해서 그 어떤 '기능' 개념이든 거짓임을 밝혀내고, 실재의 '발화 행위'는 어떤 구조 속으로 통합될 필요가 전혀 없으며, 그리고 사

물들의 '거기-존재-했음'은 하나의 충분한 발화 원리"라는 것이다. (RL 147) "객관적인" 역사는 이 같은 기법들(사진, 물건, 목격자 등)의 실재 효과에 기대어, 기표와 기의 사이의 비유적 거리를 압축한다. 즉, 양면의 모습은 다를지라도 두 면을 분리하는 것은 불가능한 동전 같은 어떤 현상을 가리키는 한 꾸러미의 기호를—말하자면—평면화하는 것이다.

1972년, 역사가 미슐레로 되돌아간 바르트는 미슐레식 "사건"의 의미에 대해 논평한다. "미슐레식의 사실은 명확함précision의 과잉과 덧없음évanescence의 과잉 사이에서 동요한다. 이 사실에 **정확한**exacte 차원이란 결코 없다."(RL 197) 미슐레는 사실들의 비율을 맞추지 않았는데, 이것의 중요성은 세부나 이미지를 고전적 역사주의의 자기만족과 연속성을 붕괴시키는 개념으로 예시하는 데 있다. 바르트는 미슐레의 역사적 담론이 파토스를 산출하고 "'주관성'과 '객관성' 사이의 신화적 대립"을 초월한다고 본다. (RL 198) 미슐레가 16세기의 프랑스를 다룬 자신의 역사에 대해 설명 내지 주장하는 대로, "나는 내가 이 세기의 전모를 다 보았다고 믿으며, 내가 본 것을 드러내고자 노력했다. 적어도 나는 16세기의 관상학이라는 진실한 인상을 제시했다."(MI 101) 미슐레는 또한 개인의 가치와 독특함, 그리고 묘지 관리인으로서의 개인의 역할에 대해서도 이야기한다.

개개의 영혼은 일상적인 사물 가운데 결코 같은 것으로 환원되지는 않는 특별하고 개별적인 어떤 것을 가지고 있다. 이 영혼이 언제 왔다가 언제 미지의 세계로 가버리는지를 잘 주시해야 한다.

만약에 우리가 어떤 묘지기를 죽은 사람들의 후견인 내지는 비호자로

임명한다고 한다면?

나는 다른 곳에서 루이스 드 카몽이스Luís de Camões가 인도의 아주 위험한 해안에서 맡았던 일에 대해 말한 적이 있다. 즉 **망자들의 재산관리인으로서의 일** 말이다.

그렇다, 죽은 사람들은 작은 재산과 그의 기억을 남기면서 사람들이 그것을 돌봐주기를 원한다. 친구가 없는 사람을 위해서 행정관은 그 역할을 대신해야 한다. 쉽게 망각되는 우리의 애정과 급히 말라버리는 우리의 눈물보다 오히려 법과 정의가 더 확실하기 때문이다.

이 행정관의 직무가 바로 **역사**다. 그리고 죽은 사람들은 로마법의 용어를 사용하자면 이 행정관이 관심을 기울여야 하는 불쌍한 사람들 miserabiles personae인 것이다.

내 생애에서 단 한 번도 이러한 **역사가**로서의 의무를 놓친 적이 없다. 나는 너무도 쉽게 잊혀진 많은 사람에게 나중에 나 역시도 필요하게 될지 모를 그런 도움을 주었던 것이다.

나는 이 죽은 자들에게 제2의 삶을 주기 위해서 그들을 다시 파헤쳤다. (…) 그들은 이제 우리와 함께 살며 우리는 자신을 그들의 친척 혹은 친구라고 느낀다. 이렇게 해서 산 자들과 죽은 자들 사이에 하나의 가족, 하나의 공동의 도시가 형성되는 것이다. (MI 101-102)

미슐레의 역사관에는 감상적인 것 내지 낭만적인 것으로 전향하는 것처럼 보이는 대목이 있지만, 그럼에도 불구하고 그것은 산 자와 죽은 자를 뒤섞어 개인의 흔적과 역사가의 소임을 강조하기 위한 토대 구실을 한다. 벤야

민의 논의와 마찬가지로 역사에 대한 미슐레의 논의도 역사의 공적인 얼굴에 관심을 둔다. 그러나 『밝은 방』에서 바르트의 관심이 집중되는 것은 역사의 사적인 얼굴이다. 실재 효과는 조작의 도구가 될 수 있는데, 그것이 애당초 "의미의 면제" 혹은 "실재적인 것"으로 시작되었다 해도 선전이나 해석에 "쓰일" 수 있음을 인정하지 못하는 구조나 담론에 붙잡힐 경우 그렇다. 바르트에게는 사진이 딱히 역사를 창조하는 파열이기보다 그에게 시간의 좌표들 속으로 진입하는 것을 허락하는 공간적 틀이다. 시간의 좌표들 속으로 이렇게 진입하는 것은 역사를 재-현하는 것—역사에 공적인 얼굴을 부여하는 것—이 아니라, 현존을 확인하는 것—죽음을 확인하는 것 이상까지는 아니더라도 바로 그만큼은 삶을 확인하는 것—에 이바지한다.

사진과 포스트모던

역설은 **역사**와 **사진**이 같은 세기에 발명되었다는 것이다. 그러나 **역사**는 실증적인 방법에 따라 만들어진 기억, 신화적 **시간**을 폐기하는 순수한 지적 담론이다. 그리고 **사진**은 확실하지만 덧없는 증언이다. 그리하여 오늘날 모든 것은 이 무능력, 즉 머지않아 정동의 면에서나 상징의 면에서나 더 이상은 **지속**을 구상해낼 수 없는 무능력에 우리 인류를 대비시키고 있다. **사진**의 시대는 또한 혁명의 시대, 분쟁의 시대, 테러의 시대, 폭발의 시대, 요컨대 성급함의 시대이고 성숙을 부정하는 모든 것의 시대다. 그래서 "그것이 존재했다"는 경악 또한 확실히 사라지게 될 것이다. 그것은 이미 사라졌다. 이유는 모르겠지만 나는 이런 사라짐을 증언하는 최후의 사람들 가운데 하나(실제적이지 않은 것 l'Inactuel의 증인)이고, 이 책은 그 사라짐이 남긴 고풍스러운 흔적이다.

—롤랑 바르트, 『밝은 방』

사진과 포스트모던의 연결은 많은 비평가와 현업 미술가에 의해 이루어져
왔다. 예를 들어, 사진가 신디 셔먼Cindy Sherman, 1954~은 특정한 사진 도
상들을 재촬영해 보여준다. 이 재촬영 사진들은 역사적인 시공간뿐 아니
라 정체성까지 논파하는데, 그것은 셔먼이 자신을 모델로 쓰기 때문이다.
미술가 크리스티앙 볼탄스키Christian Boltanski, 1944~가 재료로 삼는 것은
사진이 한 세기 반 이상의 기간 동안 창출해온 사회학적 의례들이다. 볼탄
스키는 예컨대 낯선 사람들을 찍은 사진, 촬영자가 대개 불명인 사진들을
차용하여, 자신의 환상이나 이데올로기적 관심사에 기초한 어떤 서사를
재-현하곤 한다. 이 이미지들은 원래의 맥락에서 떨어져 나와 미술가가 창
작한 맥락으로 그 위치가 바뀌는데, 이렇게 되면 사진의 인증성 그리고 사
진과 진실 및 실재의 연관성에 문제가 생긴다. 역사 속의 불가역적인 순서

가 셔먼과 볼탄스키의 사진 작업에서는 언제나 의문시된다. 사진이 최상의 반증 구실을 하는 것은 상투적인 믿음, 즉 사진 이미지란 특정한 또는 구체적인 시공간의 기록이라는 믿음 때문이다.

기념비적인 에세이 「질문에 답하며: 포스트모더니즘이란 무엇인가?Answering the Question: What is Postmodernism?」(1982)에서 장-프랑수아 리오타르Jean-François Lyotard, 1924~1998는 사진을 (영화와 함께) 특유의 능력과 연결한다. "아카데미즘이 사실주의에 부여한 임무를 더 뛰어나게, 더 신속하게, 그리고 서사적 또는 회화적 사실주의보다 십만 배는 더 광범위하게 보급하며 달성할 수 있는, 즉 다양한 의식들을 의심으로부터 보호할 수 있는" 능력이다.(Lyotard 1984, 74) 사진 매체는 다음과 같은 것을 추구하는 사람들에게 최상급 도구로 이바지한다. 즉, 사진을 통해 "지시 대상을 고정시키고, 지시 대상에 인지 가능한 의미를 부여하는 관점에 따라 지시 대상을 배열하며, 수신자가 이미지들과 시퀀스들을 빨리 해석할 수 있게 해주는 구문과 어휘를 재생산하고, 그리하여 자신의 정체성을 쉽게 의식하고 이를 통해 타인의 승인도 쉽게 받는 것"을 추구하는 이들이다.(Lyotard 1984, 74) 그런데 사진에 대한 이런 견해—이는 기술을 포용하고 활용하는 모더니티에 바탕을 둔 견해기 때문에—는 사진 매체로 작업하는 포스트모던 미술가들이 전복하는 바로 그것이다. 리오타르가 1988년의 논문[1]에서 언급한 대로, "우리는 더 이상 예술작품의 '기술 복제'를 애도하는 단계에

1 "Representation, Presentation, Unpresentable"을 말한다. 이 글은 미국의 미술 전문지 *Artforum*의 청탁으로 1988년 맨 처음 출판되었고(영역은 Lisa Liebmann), 같은 해 프랑스에서 *L'Inhumain: Causeries sur le temps*(Editions Galilee)에 수정본으로 수록되었다.

있지 않다. 그리고 우리는 산업이 예술의 종말을 의미하는 것이 아니라 돌연변이를 의미한다는 것을 알고 있다."(Lyotard 1991, 124)

포스트모던은 바르트가 쓴 어휘에 들어 있던 용어가 아니다. 미국의 포스트모던 담론과 그것에 영향을 준 이론적 중심은 지난 20년간 파리에서 일어난 철학적, 지적 논의가 연원이지만, "[포스트모던이라는] 범주를 푸코는 거부했고, 가타리는 경멸하며, 데리다는 전혀 사용하지 않고, 라캉과 바르트는 살아 있지 않았으며, 알튀세르는 배워볼 여건이 전혀 아니었고, 리오타르는 미국에서 발견했다."(Rajchman 1987, 49)[2] 하지만 바르트는 예술 영역 안의 특정한 상태나 특질을 표현하기 위해 **아방가르드**라는 용어를 지속적으로 사용했다. 화가 베르나르 레키쇼Bernard Réquichot, 1929~1961에 대해 쓴 1973년의 에세이[3]에서, 바르트는 예술에서 아방가르드란 분류가 불가능한 것임을 우리에게 상기시킨다. 바르트에 따르면, 명명하는 것은 안심을 시키는 것이다. 따라서 이름을 찾지 못하거나 대상을 분류하지 못하면 깊은 상처가 생긴다.

역사적으로 예술은 시종일관 이미지와 이름 사이에서 일어난 다양한 갈

2 포스트모더니즘은 너무나도 복잡한 용어지만, 이 맥락에서 도움이 될 것은 다음 두 가지다. (1) 포스트모더니즘 논쟁은 유럽의 철학계 일각에서 시작되었지만, 미국의 문화예술계 전반에서 엄청나게 확대되고 강화되었다. (2) 미국의 문화예술계에서 포스트모더니즘의 이론적 선봉장들(프레드릭 제임슨, 로잘린드 크라우스, 핼 포스터 등)은 프랑스의 포스트구조주의 사상(리오타르, 푸코, 바르트, 라캉, 알튀세, 들뢰즈 등)에 기반을 두었으나, 정작 프랑스의 포스트구조주의자들 가운데 리오타르를 제외하면 자신을 포스트모더니즘과 연관시킨 이는 드물었다. 문화예술적으로 포스트모더니즘은 뚜렷이 미국적인 현상이었다는 이야기인데, 이를 매우 구체적으로 자세하게 밝힌 독보적인 글이 Andreas Huyssen, "Mapping the Postmodern", *New German Critique* 33 (Autumn, 1984), 5-52다. 이보다 간략한 설명을 보려면, 조주연의 『현대미술 강의』(글항아리, 2017), 286-300, 특히 290-297 참고.

3 "Réquichot et son corps"를 말한다. 베르나르 레키쇼의 전시회 서문으로 쓰인 글이다.

등일 뿐이다. 때로는(구상의 축에서는) 정확한 **이름**Name이 지배하며, 기호가 제 법칙을 기표에 부과한다. 그러나 때로는('추상'의 축에서는—실로 대단히 어설픈 표현이지만) **이름**이 도망가버리고, 기표가 계속 폭발하면서 완고한 기의를 해체하려 하는데, 이 기의는 다시 기호를 이루기 위해 복귀하고 싶어 한다. (RF 228)

바르트는 분류를 뒤집어엎는 전복을 마술에 비유한다. 요컨대 "지식을 확대하는 것 또는 단순히 지식을 변경만 하는 것이라도, 우리가 익숙해져 있는 분류법을 전복하는 무언가를 어떤 대담한 작전으로 실험하는 것이다. 바로 이것이 마술의 고귀한 작용이다."(RF 148) 그리고 "모던이 된다는 것은 **무엇이 더 이상 가능하지 않은지**를 아는 것"이라고 바르트는 말한다. (RF 232)

바르트의 관점—그가 강조하고 선택하는 용어들—은 포스트모던을 범주화한 모든 입장, 즉 리오타르부터 위르겐 하버마스Jürgen Habermas, 1929~, 이합 하산Ihab Hassan, 1925~2015, 프레드릭 제임슨Fredric Jameson, 1934~까지의 모든 입장에서 어느 정도 벗어나 있는데, 이렇게 범주화를 회피하는 근본적인 이유들 가운데 하나가 바르트의 역사관이다. 바르트는 자신이 사는 동안 도래한 시대를 결코 명명하지 않을 뿐 아니라(그가 "모던"이라는 말로 가리키는 것은 19세기의 사건이나 문화적 전환이다), "오직 **역사**만이 어떤 에크리튀르의 가독성을 구성한다"고 인정한다. (RF 220, 강조는 저자) 그런데 바르트에 따르면, 역사란 자신이 태어나기 이전의 시간이기에, 그는 당대의 예술가들이 만들어낸 소산을 하나의 규정적 도식의 측면에서

롤랑 바르트의 사진

"독해" 또는 "해독"할 수 없거나, 또는 그렇게 하지 않는 편을 선택한다. 바꿔 말하면, 예를 들어 이합 하산은 1985년의 논문에서 모더니즘과 포스트모더니즘 사이의 도식적인 차이를 열거했는데,[4] 이런 목록은 바르트에게 무의미하거나 공허할 뿐만 아니라 아마도 파괴적이기까지 하다는 인상을 주었을 것이다. "**공허한**" 그리고/또는 "**파괴적인**"이란 말이 가리키는 것은 당대 예술가들의 작업에 대한 고찰이 아니라, 그런 작업들의 의미(들)를 종결하는 것—그 작업들이 잠재적으로 재현할 수 있는 상처(들)를 "치유"하는 것—이다.

성인기의 거의 대부분에 걸쳐, 프랑스의 문화 논평을 이끈 주도자 가운데 한 사람으로서 바르트는 당대의 문학과 예술에 대한 글을 자주 썼다. 그는 오랫동안 아방가르드의 존재를 인지해왔고 **명명**했다. 그러나 1980년대 이후 공식적으로 논의되는 추세였던 **모던**과 **포스트모던**이라는 용어와는 달리, 바르트는 아방가르드를 아직 회복되지 않은 것, 아직 길들여지지 않은 것으로 간단하게 정의한다. 그래서 예를 들어, 20세기에는 "아방가르드" 예술이 쇄도했는데, 이 모든 예술이 더 광범위하고 동질적인 미학적, 정치적, 철학적 관심사에 반드시 순응할 필요는 없다.

지난 10년간 논의되어온 바의 "**포스트모던**"이라는 용어가 아마도 바르트에게는 "히스테릭하다"고 생각될 것인데, 이는 "**역사**는 히스테릭하다. 왜냐하면 **역사**는 우리가 그것을 바라볼 때만 구성되기 때문이고—게다가

4 "Toward a Concept of Postmodernism"을 말한다. 이 글에서 하산은 포스트모더니즘 개념의 정립이 필요하다며, 이 개념을 은폐하는 동시에 구성하는 문제들을 10가지 항목으로 나누어 제시했다. 이 글은 *The Postmodern Turn: Essays in Postmodern Theory and Culture* (Ohio State University Press, 1987)에 수록되었다.

역사를 바라보기 위해서는 역사로부터 배제되어야 하기 때문이다"라는 언급에서와 마찬가지다. (CC 26/102: CL 65) 바르트는 사진이 이전 어느 때보다 더 깨끗하고 신속하게 "지시 대상을 고정한다"고 하는 리오타르에게 물론 동의하겠지만, 『밝은 방』이 제안하는 것은 사진 매체의 풀리지 않는 역설—상처를 질질 끌며 남기는 것—에 대한 재검토다. 바르트에 따르면, 사진은 하나의 질문(테마)으로서가 아니라, 하나의 상처로서 탐구되어야 한다. (CC 8/42: CL 21) 그 상처는 파토스를 일으키지만, 욕망과 황홀경도 수반한다. 바르트가 구분한 **읽을 수 있는 텍스트**와 **쓸 수 있는 텍스트**는 모던 "형식" 대 포스트모던 "형식"에 대한 리오타르의 견해와 유사해 보이나, 바르트는 매체 자체보다는 욕망이나 파토스의 제시 내지 존재를 검토한다는 점에서 리오타르보다 더 복잡한 상태에 머문다. 예를 들어, 바르트는 사진이 "그것 자체를 진정으로 넘어선다. 이것이 사진 예술에 대한 유일한 증거 아니겠는가? 매체임을 스스로 포기하는 사진은 더 이상 기호가 아니라 사물 자체가 아니겠는가?"라고 외친다. (CC 19/77: CL 45) 바르트가 사토리 또는 "(상처의) 본질, 즉 변형될 수 없고, 오직 집요함의(집요한 응시의) 형태로 반복될 수만 있는 것"에 대해 말할 때,(CC 21/81: CL 49) 그가 강조하는 것은 시, 회화, 연극에 들어 있는 것이지만, 번역이나 변형, 심지어 문자로 옮기는 것조차 불가능한 무언가다.

바르트는 사진이 다른 무엇보다 모더니티에 매여 있다고 주장하지만, 그것은 단지 하나의 발명품, 즉 "시계처럼 시간을 보여주는 물건des horloges à voir"일 뿐만 아니라, 죽음을 위한 새로운 의례이기도 하다.

롤랑 바르트의 사진

나는 사람들이 사진의 도래를 그것의 사회적, 경제적 맥락으로 끊임없이 되돌리는 대신에, **죽음**과 이 새로운 이미지의 인류학적 관계를 탐구했으면 좋겠다. 왜냐하면 **죽음**은 사회 속 어딘가에 반드시 존재해야 하기 때문이다. **죽음**이 종교적인 것 속에 더 이상 존재하지 않는다면(혹은 전보다 덜 존재한다면) 그것은 다른 곳에 존재해야 하는데, 아마 삶을 보존하고자 하면서도 **죽음**을 생산하는 이 이미지가 그곳일 것이다. 의례들이 쇠퇴하던 시대와 더불어 나타난 사진은 종교에서도 벗어나고 의례에서도 벗어난 비상징적인 죽음, 즉 글자 그대로의 **죽음** 속으로 갑자기 풍덩 빠지는 사태가 우리의 현대 사회에 침입한 현상과 아마 부합하는 것 같다. **삶/죽음**이라는 패러다임이 그저 한 번의 셔터 소리로, 즉 최초의 포즈를 최후의 인화지와 분리시키는 단순한 셔터 소리로 환원되어버리는 것이다. (CC 38/144-145: CL 92)

『밝은 방』에서 모던/포스트모던의 전환으로 볼 만한 지점은 아마도 기억 대 증거 또는 몽상 대 사토리라는 항목들일 것이다. 미슐레와 프루스트를 모두 흠모하는 바르트는 다음과 같은 점들을 강조한다. "역사는 실증적인 방법에 따라 만들어진 기억, 즉 신화적 **시간**을 폐기하는 순수한 지적 담론"이라는 점,(CC 38/146: CL 93) "미슐레는 **역사**를 사랑의 **항의**로 생각했기에 삶뿐만 아니라, 오늘날에는 낡아빠진 어휘지만 그가 쓴 바대로 **선, 정의, 통일성** 등 또한 영속화했다"라는 점,(CC 38/147: CL 94) "언어는 본성상 허구적인 것"이고,(CC 36/134: CL 87) 비록 사진의 "힘은 일반적인 관념들에는(허구에는) 무력하지만, 현실을 보증하기 위해 인간의 정신이 구상할 수

있고 구상할 수 있었던 모든 것을 능가"한다는 점,(CC 36/135: CL 87) "사진은 본질상 기억이 결코 아닐 뿐 아니라(기억의 문법적 표현은 완료 시제일 테지만, 사진의 시제는 부정 과거aoriste[5]다), 실은 기억을 차단하면서 신속하게 대항 기억이 된다"는 점들이다.(CC 37/142: CL 91) 바르트에 따르면, 사진에서 시간은 재포착되는 것이 아니라 짓눌린다. "그것은 이미 죽었고, 그것은 이내 죽을 것"이기 때문이다.(CC 39/150: CL 96) 사진은 단지 전미래 anterior future—"이 사진은 포즈의 절대적인 과거(부정 과거)를 나에게 제시하면서 미래의 죽음을 말하고 있다"(CC 39/150: CL 96)—를 제시할 뿐 아니라, 중개자 없이 그렇게 한다. 그래서 바르트 자신이 모든 사진을 가늠하는 기준이다. 아이러니는 사진의 확실성으로 인해 바르트는 점점 사진에 대해 "할 말이 없다"고 느끼게 된다는 점이다.

바로 이 같은 해석의 정지 속에 사진의 확실성이 있다. 따라서 나는 **그것이 존재했다**는 사실을 확인하는 데 온 힘을 기울인다. 사진을 손에 들고 있는 사람이면 누구에게나 이 사실은, 이 이미지가 사진**이 아니라는** 것이 나에게 입증되지 않는 한, 그 어떤 것으로도 해체할 수 없는 "근본적인 믿음"이고 "우르독사Urdoxa"다. 그러나 또한 애석하게도, 사진이 확실하면 할수록 내가 사진에 대해 할 수 있는 말은 정비례로 없어진다. (CC 44/165-166: CL 107)

5 그리스어 동사의 과거 시제로서, 명확한 시점은 밝혀지지 않은 과거를 가리킨다.

어떤 이들은 복합성을 거론하며 포스트모던을 정의하는데, 복합성은 모더니티도 언제나 가지고 있었던 것이니 아마 이에 대한 주장도 제기되어야 할 것이다. 매체로서의 사진이라는 측면에서 의심의 여지가 없는 사실은, 항상 거기 존재했지만 아직 대부분 명확히 분절되지 않은 상태로 남아 있다고 자신이 믿는 것에 입각해서 바르트가 평가를 내린다는 점이다. 사진은 시간과 관련이 있지만, 사진의 시간은 그 깊은 함의를 완전하게 탐색하지 않았다. 바르트는 사진의 광기가 결국 억압되고 말았다고 보는데, 이 억압은 사진이 예술인가 아닌가에 대한 주장들에 의해서만이 아니라, 벤야민 특유의 분석, 즉 기술 복제가 도처에 퍼져 인증성과 조작에 의문을 제기한다는 분석에 의해서도 일어났다. 바르트는 살아 있는 영혼이라 역사의 정반대다(그가 이렇게 주장한다). 마찬가지로, 사진은 (그 본질상) 역사를 숨기거나 파괴한다. 사진 증거는 역사에 중요한 힘을 발휘—그리고 바르트도 이 점을 명확하게 주장—하지만, 바르트는 또한 어떤 사진들에서는 "가면이 사라지자" "한 영혼이, 나이는 안 먹지만 시간을 벗어나 있지는 않은 영혼"이 남는다는 점도 식별해낸다. (CC 45/168: CL 109) 시간은 사진 속에 측정의 한 형식으로 남아, 죽은 자들을 내포한다. 그러나 역설적이게도, 사진의 육체성 자체는 시간의 경과와 무관한 것을 송신하는 영구적 현재를 누설한다. 일찍이 1964년에 바르트는 그의 에세이 「이미지의 수사학」에서, 사진과 더불어 우리는 "새로운 범주의 시공간, 공간에서는 직접적이지만 시간에서는 이전인 범주"를 갖게 된다고 언급했다. (RF 33)

궁극적으로 바르트가 사진에 두는 지적 관심사는 정확히 사진의 모더니티에 있다. "영화와 사진은 순전히 산업혁명의 산물이다. 그것들은 어떤

유산, 전통의 일부가 아니다."(GV 354) 『밝은 방』에서 바르트는 이 매체를 "아방가르드"라는 말로 분석한다. 왜냐하면 바로 이 분석이 "모던"의 전형적인 비판들을 쫓아내고, 지각적 환각 그리고 특히 시간적 환각을 다시 끼워 넣기 때문인데, 바르트의 단언에 의하면 이는 사진이 유일무이하게 일으키거나 아니면 적어도 맨 처음 일으킨 환각이다. 윌리엄 제임스William James, 1842~1910의 표현을 쓰자면, 바르트는 "길을 내는 자pathfinder"로 간주되어야 한다.

> 뼛속 깊이 느끼고 아는 것은 누구나 할 수 있지만, 그들[길을 내는 자, 즉 철학자들과 시인들]은 때때로 그런 느낌과 인식에 딱 맞는 말을 찾아낼 수 있고 표현할 수 있다. (…) [그들의 말과 생각은] 수많은 점 또는 표시다—인간의 경험이라는 숲속의 나무들에 인간의 지성이라는 도끼가 새겨놓은 표시들인데, 이런 것들이 없다면 그 숲에는 길이 없을 것이다. 그것들은 당신에게 출발점을 알려주는 표시들이다. (James 1969, 408)

바르트 자신이 제시한 은유에는 창조와 파종이 들어 있다.

> 글쓰기는 창조이며, 그런 만큼 또한 생식生殖의 한 형태이기도 하다. 아주 단순하게 말하면, 그것은 죽음과 완전한 소멸의 느낌에 대해 투쟁하고 그 느낌을 지배하는 방법이다. 내가 말하는 것은, 작가가 되면 사후死後에도 영생하리라는 믿음에 대한 것이 아니다. 그것은 전혀 아니다. 그러나 다른 모든 것에도 불구하고, 글을 쓰는 일은 씨앗을 뿌리는 일이

롤랑 바르트의 사진

라, 작가는 자신이 일종의 씨앗을 널리 퍼뜨리고 있다고, 또 결과적으로는 종자들semences의 일반적인 순환으로 돌아가게 된다고 상상할 수 있다. (GV 365)

바르트는 문학의 모든 것을 분석할 수 있을 만큼 충분히 광범위한 체계(기호학의 형식으로든 언어학의 형식으로든)를 모색하는 것 같지만, 이런 외양과 무관하게 궁극적으로는 비非전체주의적인 사상가로 이해되어야 하는데, 그는 실제로 언제나 그런 사상가였다. 1970년대에 바르트는 형식적인 기호학을 덜 강조하거나 외면했으나, 그렇다고 해서 초기 저작의 성실성이나 유효성이 손상되는 것은 아니다. 왜냐하면 바르트가 추구했던 것은 길을 내는 것이지 길에 머무는 것이 아니었고, 씨앗을 뿌리는 것이지 성장을 돌보는 것이 아니었기 때문이다.

『밝은 방』이 뿌린 씨앗은, 예를 들어 마르그리트 뒤라스Marguerite Duras, 1914~1996가 1984년에 발표한 소설 『연인L'Amant』(영역본은 1985년에 *The Lover*로 처음 출판)에서 찾아볼 수 있다. 시간과 시간의 굴절에 사로잡혀 있는 작품인데, 여기서 사진은 바르트의 에세이가 일깨우는 데 이바지했던 것과 같은 이미지와 지시 대상들을 제공한다. 『연인』에서 사진은 세 가지 형태로 등장한다. 화자의 어머니 혹은 다른 이에 의해 촬영된 실제 사진, 그녀의 어머니 또는 다른 이가 찍지 못하는 또는 찍지 못했던 사진, 그리고 화자/저자가 마음과 기억에 지니고 있는 것을 묘사하는 시각적 이미지가 그 셋이다. 이 세 형태를 가지고 노는 것은 과거, 현재, 미래 사이의 긴장인데, 이 시간들의 배열은 연대기적으로 또는 신화적으로 또는 창조

적으로 이루어진다. 연대기적 시간의 선은 서사에서 추적될 수 있다. 이 시간은 주인공이 열다섯 살 반이 되었을 때부터 열일곱 살 때까지, 즉 그녀가 중국인 연인을 처음 만날 때부터 그들이 헤어질 때까지 일어난 외적인 생활이나 사건들을 포괄한다. 하지만 신화적 시간은 소설 전체에 퍼져 있는데, 저자가 (화자라는 페르소나를 통해) 소설의 조직 또는 해석과 관련된 다양한 신화들을 설정하면서도 그 가운데 어떤 한 신화에도 영구히 머무르지는 않기 때문이다. 기억과 회상을 통해 경험되는 시간은 선형적인 서사 플롯과 창조적으로 통합되어, 사건과 장소를 사실주의적으로 제시하는 이 서사를 강화하면서도 논파한다. 이러한 시간의 병치들은 복잡하고 미묘하다. 그것들이 내비치는 것은 바르트가 어머니의 죽음 자체, 어머니에 대한 그의 기억, 그리고 온실 사진이 증언하는 그의 출생 이전 어머니의 삶을 동시에 숙고하면서 나누어주는 환각의 프리즘이다.

『연인』은 한 얼굴을 떠올리는 것으로 시작된다. 이중 이미지로 나오는 화자의 얼굴인데, 젊은 여성이었을 적의 얼굴과 "황폐해졌다"고 묘사되는 현재의 얼굴이 병치된다. 젊은 여성이었을 때 그녀의 "이미지"에 대한 묘사는 소설의 구조적인 사건을 뒷받침한다. 이 이미지를 재현하는 것은 뒤라스에게 즉물적인 동시에 비유적인 기획이다. 시각적인 세부에 대한 주의 깊은 회상을 통해 묘사된 육체적 외양은 결코 찍힌 적 없는 사진을 구성한다.

그 이미지가 떨어져나가 완전히 없어져버린 것은 바로 그 여행 도중이었다. 그 이미지는 존재할 수도 있었을 테다. 다른 곳이나 다른 상황의 어

떤 다른 이미지처럼 사진을 한 장 찍을 수도 있었을 테니 말이다. 하지만 그 이미지는 사진으로 찍히지 않았다. 대상이 너무 하찮아서 사진에 대해서는 떠오르지도 않았다. 누가 그럴 생각을 할 수 있었겠는가? 그날 강을 건넌 일, 그 사건이 내 삶에서 지니게 될 중요성을 미리 판단할 수 있었더라면, 사진을 찍어둘 수도 있었으련만. 그런데 강을 건너는 와중에도 나는 그 사건이 일어날 때까지 까맣게 모르고 있었다. 오직 신만이 그 이미지를 알았다. 바로 이 때문에 그 이미지는, 물론 다른 도리도 없었지만, 존재하지 않는다. 그것은 생략되었다. 그것은 망각되었다. 그러나 그것이 떨어져나간 것, 완전히 없어져버린 것은 아니었다. 했어야 했던 일을 빼먹은 것, 바로 이 결핍을 통해 그 이미지는 고유한 힘을 지니게 된다. 어떤 절대적인 것을 대변할 수 있는 힘, 바로 그 이미지를 지어내는 저자가 될 수 있는 힘을 지니게 된 것이다.(Duras 1992, 10)

화자는 메콩강의 지류를 건너는 이 사건을, 마치 그녀가 진짜 사진 이미지를 묘사하는 것처럼, 그리고 그녀가 이 역사적 이미지를 만들어낸 창작자인 것처럼, 따라가면서 다룬다("그런데 이날은 내가 금실로 장식된 그 유명한 하이힐을 신고 있음에 틀림없다. 그날 내가 신을 수 있었던 다른 구두라고는 전혀 떠오르지 않으니, 나는 그 구두를 신고 있는 것이다."[Duras 1992, 11]) 그녀는 1인칭과 3인칭을 번갈아 쓰며 자신, 즉 이 소설의 등장인물을 지시한다. 그녀는 결코 찍힌 적 없는 사진을 스무 살 적 아들의 사진으로 이식移植한다. "나는 그에게 오만한 미소가, 약간 비웃는 기색이 어려 있음을 발견했다. 아들은 젊은 방랑자의 지친 이미지를 자신에게 부여하고 싶은 것이다. 그

래서 아들은 가난함을, 빈궁한 안색에다가 젊은 말라깽이의 꼴불견에 찬 몰골로 가난함을 즐긴다. 사진을 찍어놓지는 않았지만, 카페리에 탄 그 소녀의 모습과 아주 흡사한 것이 바로 이 사진이다."(Duras 1992, 13)

『연인』에서 뒤라스는 초상 사진을 둘러싸고 있는 힘들의 영역에 대한 바르트식의 진퇴양난을 가지고 논다. "네 가지의 상상계가 그 속에서 교차하고 대립하며 변형된다. 카메라 렌즈 앞에서 나는 내가 나라고 믿는 사람인 동시에 내가 남들이 나라고 믿어주기를 바라는 사람이자, 또한 사진가가 나라고 믿는 사람인 동시에 사진가가 자신의 예술을 전시하기 위해 이용하는 사람인 것이다. 달리 말하면, 나는 끊임없이 나 자신을 모방하는 이상한 짓을 한다."(CC 5/29: CL 13) 하지만 『연인』에서는 설상가상으로 소설가 뒤라스가 사진가이자 또한 사진 찍히는 사람, 둘 다. 이미지의 형성과 분리의 상호작용은 서사를 형성하는 물줄기의 저류로 작용한다. 화자는 열다섯 살 반 때 자신의 이미지를 다시 그린 경험을 제시하면서, 과거로부터 모자나 드레스 같은 구체적인 요소들을 끄집어내 독자 앞에서 단지 하나의 시각적 이미지만이 아니라 해석된, 즉 중개된 초상도 구축하는데, 소설의 전개과정에서 이 초상은 여러 차례 재해석이 이루어진다.

그런데 그걸[그 모자] 산 것은 어떻게 설명해야 할까? 당시는 그 식민지에서 어떤 여자도, 어떤 소녀도 남성용 펠트 모자를 쓰고 다니지 않던 시절이다. 원주민 여자도 마찬가지였다. 필시 이랬을 것이다. 나는 그냥 장난삼아 그 모자를 써보았고, 상점 거울에 내 모습을 비춰 보았는데, 남성용 모자 밑에서는 내 볼품없이 야윈 얼굴이, 어린아이의 부실한 얼굴이

롤랑 바르트의 사진

다른 모습으로 변한 것을 보았던 것이다. 거울 속의 그녀는 더 이상 자연이 낳은 잔인하고 숙명적인 소산에 머물지 않았다. 그녀는 정반대로 하나의 선택이 되었는데, 그것은 그녀 자신을 거스르는 선택, 그녀의 정신이 선택한 모습이었다. 그 모습은 즉시 마음에 들었다. 곧 나는 나 자신을 마치 다른 여자처럼 보았다. 바깥에서 누구나 손을 댈 수 있고, 모든 눈길이 탐할 수 있으며, 도시와 길과 욕망에 몸을 맡긴 채 싸돌아다니는 처지로 보일 어떤 다른 여자로 나를 보았던 것이다. (Duras 1992, 12-13)

1인칭 서사가 불러일으키는 친밀함을 써서, 뒤라스는 자신을 모방하는 것을 결코 멈추지 않는 것처럼 보인다. 뒤라스는 자신이 생각하는 자신을 제시할 뿐만 아니라, 그녀가 원하기로 다른 이들이 그녀라고 생각했으면 하는 이미지를 해체하기도 하는 것이다. 이와 동시에 그녀는 소설가이므로, 이 역할에 의해 저자와 등장인물은 확고히 분리된다. 그러므로 뒤라스는 꼭두각시 조종자가 되어, 저자의 예술에 쓰이는 화자의 이미지를 형성하는 것이다.

『밝은 방』에서의 바르트와 유사하게, 『연인』의 화자도 어떤 사진 한 장에서 자신의 어머니를 "알아본다." 그러나 바르트의 온실 사진과 달리 화자의 사진에는 어머니와 그녀의 자식들이 함께 담겨 있는데, 네 살 때의 화자도 당연히 들어 있다. 카메라 앞에서 자신의 모습을 "상정"하지 않았던 바르트의 어머니와 달리, 화자의 어머니는 렌즈 앞에서 "뻣뻣하게 굳은 채, 미소조차 띠지 않고, 촬영이 어서 끝나기를 기다리며" 불편함을 드러낸다. (Duras 1992, 14) 그런데 이 불편함은 바르트가 온실 사진 속 어머니의

얼굴에서 대면한 지고의 순수함—"부드러움의 단언"(CC 28/107: CL 69)—만큼이나 화자의 어머니를 정확하게 재현한다. 두 어머니에 대해 전달되는 본질과 그 어머니들의 현존의 증거는 바르트와 『연인』 속 화자가 똑같이 느낀다. 그리고 바르트가 이미 시인했듯이, 사진은 설명하지 않는다. 뒤라스의 화자가 내리는 결론대로, 그것은 어머니의 정당한 이미지지만 그냥 이미지일 뿐인 것이다. "그녀[어머니]가 매일 우리를 그처럼 내버려두게 되었던 구체적인 사정이 무엇이었나?"를 사진은 설명할 수 없다. (Duras 1992, 14) 사진에 찍혀 있는 집을 얼마 전에 쓸데없이 산 탓이었을까? "아니면 어머니도 그[그녀의 남편]를 조만간 죽게 할 병에 자신도 이제 걸렸다는 것을 방금 안 것일까? 시점은 맞는다."(Duras 1992, 14) 바르트의 온실 사진과 마찬가지로, (화자의 묘사를 따르면) "절망에 찬 사진"의 촬영자는 미상이다. 그러나 그 사진을 보면서 떠오르는 이 모든 아리송하고 의문스러운 점들은 그 사진 이미지가 확증하는 현실에 대한 의심을 화자의 마음에 결코 일으키지 않는다. 그러나 글은, 예를 들어 뒤라스 자신이 쓴 것이라도 그녀의 삶에서 일어난 사건들을 너무나 쉽게 왜곡하고 잘못 재현할 수 있다. 뒤라스는 『연인』에서 이 점을 비교적 일찌감치 지적한다. "그러니까 내가 검정 리무진을 탄 그 부유한 남자를 만난 곳은, 알다시피 내가 앞에 쓴 것처럼, 레앙Réam의 간이식당이 아니다. 그것은 우리 가족이 개간지를 포기하고 난 다음, 그러니 2년이나 3년 후, 카페리 위에서, 내가 이야기하고 있는 그날, 안개와 열기로 휩싸인 그 빛 속에서인 것이다."(Duras 1992, 27) 화자는 사진의 영역—사진을 찍어두었어야 했던 날이 된 바로 그날의 영역—을 환기시킴으로써, 강을 건너고 뒤이어 일어난 만남의 중요성뿐 아

니라 이 사건이 그녀의 성격, 그녀의 본질에 새겨진 정도도 부각한다. 그녀 자신의 이미지 하나가 그날 촉발되었으며, 그 이미지의 유령은 화자에게 들러붙어 떠나지 않았다. 이 소설은 그 유령을 포착해내려 할 뿐만 아니라, 발전시키려 하고 이해해보려 한다.

소설은 시작과 마찬가지로 결말이 지어진다—마지막 스무 쪽 남짓에서 화자의 어머니와 사진에 대한 회상으로 돌아가는 것이다. 뒤라스가 제시하는 것은 『밝은 방』 2부의 축소판인데, 오래된 가족사진들을 끄집어내 검토하는 대목이다. 그 구절은 가족사진 초상이라는 의례를 해석하는 사회학적 입장을 내비치며 시작된다. 바르트는 『밝은 방』에서 이러한 의례가 일군의 사회학자에 의해 "**가족**이라는 체제la Famille를 구해내려고 작정한 사회적 통합 관례의 흔적에 다름 아닌 것"으로 분석되었다고 언급한다. (CC 2/19-20: CL 7) 뒤라스는 가족에 대한 이런 사회학적 분석에 천착한다. 화자는 사진을 찍으러 가는 데는 돈이 들며, 사실 그녀의 어머니에게는 재정을 축내는 일이었다고 말한다. 그러나 이런 의례가 산출하는 듯한 모든 것이 가리키는 증표는 가족 자체도 통합되어 있지 않고 가족과 사회도 통합되어 있지 않다는 점이다. "사진들, 우리는 그것을 본다. 우리는 서로 쳐다보지 않지만, 사진은 본다. 각자 따로, 한마디 품평도 없이, 우리는 사진들을 보며 거기서 우리들을 본다."(Duras 1992, 94) 어머니는 사진을 자식들의 건강과 신체 발육을 가늠하는 자료로 삼지만, 자식들은 어머니의 품평에 아무 대꾸도 하지 않는다. 가족사진을 촬영하고 그 결과물을 함께 살펴보는 가족 의례가 드러내는 것은 "우리들 사이의 괴리감은 훨씬 더 커졌다"는 점이다. (Duras 1992, 94)

바르트가 온실 사진에서 그의 어머니를 볼 때 그를 대면하고 압도하는 것은 순수와 품위인데, 이를 반어적으로 비튼 것이 『연인』의 화자가 회상 속에서 대면하는 어머니의 품위와 용기다. 어머니는 가족사진을 찍는 것뿐만 아니라, 그 사진을 자식들의 대용물로 가지고 다니면서 사촌들에게 보여주는 일에도 열심이었다. "어머니는 그리하는 것을 의무로 알며, 그래서 그렇게 한다. 어머니에게는 사촌들이 남아 있는 가족의 전부인지라, 그들에게 가족사진들을 보여주는 것이다."(Duras 1992, 96) 이 완고함— 이 인간적이고 부조리한 용기—에서 화자는 어머니의 진정한 품위를 볼 수 있다. 대조적으로, 그녀의 어머니가 성장盛裝을 하고 찍은 말년의 한 사진 초상(마지막 초상 사진은 아니더라도)이 보여주는 것은 문화와 일치하는 방식으로 제시된 어머니 개인과 그녀가 가족 내에서 맡은 역할이다. 잘살고 나이 지긋한 본국 사람들을 찍은 초상과 마찬가지로, 화자의 어머니 이미지도 똑같은 표정을 짓고 있다. "어떤 이는 고상하다고 말할 테고, 다른 이는 특색이 다 지워진 모습이라고 말하리라."(Duras 1992, 97) 화자의 주장에 의하면, 어머니의 표정은 영생과 대결하려는 모든 얼굴을 위해 직업 사진가가 마련해둔 것이다. "모두 지우개로 다듬어져 하나같이 젊어졌다. (…) 이런 식의 닮음—이렇게 신중하게 다듬어진 모습—이 가족을 통해 전해질 그들의 인생 역정에 대한 기억을 포장해야 했고, 그 사람의 유일성과 그의 실제를 동시에 증언해야 했다."(Duras 1992, 97) 사회적인 통일성과 의례라는 이런 맥락이 있기 때문에, 화자가 열다섯 반 때 강을 건너는 사진은 찍힐 수가 없었던 것이다. 그런 이미지는 화자의 성적인 각성과 실험에 대한 기록이 되었을 텐데, 가족의 사회적 계급과 포부에 대한 어머니의 생

롤랑 바르트의 사진

각에서 보면 그런 각성과 실험은 받아들일 수 없는 것이다. 그 사진은 문자 그대로 카메라와 필름에 촬영되지 않은 것만이 아니라, 비유적으로도 이 서사 속에 제시될 때까지 화자의 심리 안에서 현상되지 않은 채 남아 있었다. 소설은 화자가 관습적인 사회의 구조화에서 벗어날 수 없음을 증언한다. 화자는 어머니와 사회의 규범들을 위반할지 몰라도, 화자의 언어는 그녀의 시각과 이해가 얼마나 그런 규범들에 매여 있는 상태로 머무르는지를 드러낸다. 그러므로 이 소설 속의 사진적 여정은 혈통, 계급, 젠더의 패턴들이 지속됨을 확인하는 역할을 한다—그러한 패턴들은 초월되기보다 일시적으로 회피되는 것이다.

바르트와 뒤라스를 사진의 측면에서 하나로 묶어주는 것은 예술의 영역 바깥에서 이 매체에 초점을 맞춘다는 점이다. 게다가, 두 텍스트의 중심을 차지하는 것도 바로 초상이다. 사진은 문자 그대로의 사진이기도 하고 또는 심지어 비유적인("찍히지 않은 사진"의 경우) 것이기도 하지만, 해석적 서사의 토대를 이루며 허구와 현실을 연결한다. 바르트가 "제3의 형식"을 통해 새로운 형식의 표현과 파토스를 추구하듯이, 뒤라스는 그녀의 작품 『연인』에서 실재인 것과 허구인 것 사이의 특정한 긴장을 의도적으로 모색한다. 포스트모던 미술가들이 보기에는 사진이 자신들의 당대적 감수성을 전하는 데 특별히 효과적인 매체일지 모르지만, 바르트와 뒤라스는 둘 다 사진을 기술의 시대인 모던한 시대를 반영하고 또 죽음에 이르는 새로운 길을 찾아야 하는 사회를 반영하는 대상, 상징, 또는 은유로 남겨둔다. 사진도 해석될 수 있고 조작될 수 있지만, 과거의 현존을 증명하는 데 이바지할 수 있는 사진의 현대적 능력은 구조주의와 포스트구조주의의 풍조, 즉

아무것도 실재하지 않으며 모든 것은 구축된다고 하는 사고[6]가 거짓임을 드러낸다. 특히, 사적인 사진—이름 모를 사진가가 찍은 친지들의 초상 같은—은 이러한 인증의 잠재력을 드러낸다. 바르트에게는 "정당한" 사진이 어머니의 존재를 증명하는 구실을 할 수 있음에 의문의 여지가 없다. 그러나 뒤라스에게서는 사진이 제공하는 증명이 좀더 복잡하게 나타난다. 왜냐하면 그 가족사진들은 화자의 어머니가 자신이 아는 바의 가족 및 계급의 의무를 이행하기 위해 편성한 일종의 공연이기 때문에, 두 층위의 증언을 즉시 내놓는 것이다. 모녀 사이의 사적인 관계와 지식, 그리고 개인과 사회 사이의 관계가 그 둘이다. 사진에는 이런 잠재력이 있다. 그러나 글쓰기의 세계는—"허구적이건 시적이건, 텍스트를 갈고 다듬은 글쓰기는 (…) 그 **뿌리 끝까지** 결코 믿을 수 없는 것이다."(CC 39/151: CL 97)

『사진의 힘The Power of Photography』(1993)에서 비키 골드버그Vicki Goldberg는 최근의 두 가지 기술적 발전이 사진의 "진실성truthfulness"을 효과적으로 방해해왔다는 말로 사진의 미래를 건드린다.

> 하나는 정지 화상 비디오카메라인데, 이는 이미지를 디스크상의 전자 신호 코드로 바꾼다. 사진가는 스냅사진을 하나 찍고, 이를 전화선이나 위성을 통해—아마도 다른 도시에 있는—컴퓨터 모니터로 바로 송신할 수 있으며, 그다음에는 디스크를 지우는데, 생각건대 그 사진을 다

6 조금 정확하지 않은 설명이다. 구조주의와 포스트구조주의는 실재를 부정한 것이 아니라 괄호 처리했을 뿐이다. 즉, 저자가 말하듯이, "아무것도 실재하지 않는다"고 보는 것이 아니고, 언어의 의미작용은 실재와 무관하게 언어의 구조 안에서 일어나거나 유동한다고 보는 것이 (포스트)구조주의다.

롤랑 바르트의 사진

시는 보지 않을 것이다. 사진의 기록은 모니터 바깥에는 전혀 존재하지 않으므로, 컴퓨터를 조종하는 사람은 누구든지 이론상 그 이미지를 하나의 무대장치처럼 취급할 수 있고 새로운 시나리오를 지어낼 수 있다. (Goldberg 1993, 99)

두 번째 발명품은 사이텍스Scitex 기기라는 정교한 컴퓨터-이미징 시스템이다. "사이텍스 (그리고 크로스필드Crosfield와 헬Hell) 기기는 어떤 종류의 사진 이미지든 전자 신호로 바꾸어주며, 그러고 나면 모든 것이 마음대로 재배열될 수 있다."(Goldberg 1993, 99) 디지털 이미징 기술이 확장되면 사진의 전통적인 화학은 응당 불필요해질 것이다. "그것이-존재-했음"이 일으키는 경악은 사라질 것이라던 바르트의 주장은 그가 원래 의도했던 것보다 더욱 예언적일지도 모른다. 『밝은 방』에서 바르트는 그것이 이미 사라졌다고, 이 책은 그 경악을 마지막으로 증언하는 고풍스러운 흔적이라고 고발한다. 사실, 전통적인 사진 프로세스(다게르와 탤벗의 프로세스둘 다)의 증거 능력이 이미지가 전기 신호로, 즉 변경이나 조작이 탐지 불가능한 상태로 남을 수 있는 신호로 즉시 변환되는 과정을 통해 소실되고 있다는 추론은 가능하다. 디지털 이미징을 쓰면 사진의 음화는 제거될 것이라, 원본의 색조 등의 효과를 분석하고 수정 작업 등의 행위를 추적하는 데 쓰일 기록은 전혀 남지 않을 것이다. 바르트는 『밝은 방』에서 사진의 광기에 대해 그토록 통렬하게 썼지만, 이 광기는—디지털 이미징이 도처에 퍼지면서—바르트가 언급한 사회학자들과 기호학자들이 전통적인 형태의 사진 매체에 관해 이미 주장했던 내용—"'현실적인' 것은 없고 (…) 오직

기교만 있다는 것이다. **피지스**physis는 없고 **테지스**thesis만 있다는 말이다. 그들이 하는 말에 따르면 (…) 사진은 세계의 **아날로곤**이 아니다. 사진이 재현하는 것은 제작된 것"이라는 주장(CC 36/136, 138: CL 88)—에 응하고 있다.

『밝은 방』의 출판과 새로운 디지털 기술의 출현은 인접했던지라, 아마 이 때문에 그 텍스트의 해석에 생긴 난점도 몇몇 있었던 것 같다. 예를 들어, 바르트는 자신의 시대와 보조를 맞추지 않는다는 의미에서 벤야민을 모방하는 것처럼 보일 수도 있다. 「사진의 작은 역사」에서 벤야민은 사진 매체가 대중적으로 존재하게 된 첫 20년 동안 만들어진 이미지들을 분명히 선호하는데, 이런 이미지들은 인공 조명과 고감도 필름을 써서 만들어진 사진 작품들과 대립한다(구기술 대 신기술). 바르트의 초점은 한 매체에서 사멸 직전에 있는 기술(사진의 화학)에 계속 맞춰져 있는데, 이는 "복제"의 기계적 과정에 구애받지 않는 이미지와 대립한다. 이런 식으로 바르트는 그의 토픽에 대해 포스트모던이 아닌 모던한 접근을 펼쳐 보인다. 그의 관심과 논의는 단순히 개념적인 것만이 아니라 실재에 토대를 둔 상태를 유지한다. 그러나 바르트는 온실 사진의 수록을 거부한 탓에 독자는 영원히 애를 태우며,『밝은 방』을 낳은 것은 온실에서 그의 어머니와 삼촌이 함께 찍은 진짜 이미지가 아니라, "제3의 형식"에 대한 논문을 구상하는 과정에서 작용한 그의 기억과 창조성이라는 추측에 빠지도록 할 것이다. 1994년 한 학회에서 발표된 「바르트와 그림자 없는 여인Barthes and the Woman Without a Shadow」이라는 제목의 논문에서, 다이애나 나이트Diana Knight가 명민하게 또 도발적으로 주장하는 것이 바로 이 점이다.[7] 즉,『밝은 방』의

롤랑 바르트의 사진

핵심에는 사실 진짜 사진이 존재하지 않으며, 온실 사진은 가공의 것이라는 주장이다. 화학반응을 통해 인화지나 필름 위에 빛을 새기는 작업이 줄곧 스러지는 시기에, 바르트의 에세이는 과거와 미래 양쪽 모두의 목소리로 간주될 수 있다. 아니면, 바르트를 읽을 때는 그의 글쓰기를 처음부터 특징지어온 이중의 충동을 따라가야 할지도 모른다.

7 이 학회에서 발표된 논문들은 4장의 6번 각주에서 언급한 *Writing the Image After Roland Barthes*로 출판되었다. 나이트의 논문은 9장에서 볼 수 있는데, 재수록되면서 "Roland Barthes, or the Woman Without a Shadow"로 제목이 조금 바뀌었다.

옮긴이 해제

비포 앤 애프터:
사진 이론의 약진과 롤랑 바르트[•]

최근의 한 연구에 의하면, 사진 이론의 역사는 롤랑 바르트를 기점으로 전
과 후가 나뉜다. 구별의 근거는 사진 이론의 생산자, 생산 분야, 생산량, 세
가지다. 첫 번째 생산자의 측면을 보면, 바르트까지는 사진에 대한 이론이
시인, 소설가, 언론인, 철학자, 영화이론가, 기호학자 등 그야말로 다양한
분야의 저술가들에 의해 제시되었다. 이는 응당 두 번째 측면 생산 분야와
직결되는데, 바르트 이후에는 사진 이론이 미술계와 사진계라는 전문 분
야로 집중되는 변화가 일어났다. 마지막으로 세 번째 생산량의 측면을 보
면, 바르트 이전과 이후 사이에 압도적인 차이가 있다. 미술계와 사진계에
서 많은 전문가들이 사진 이론에 열성적으로 뛰어들었기 때문이다.[1] 한 마

[•] 이 논문은 2016년 한국연구재단의 지원을 받은 연구 과제 〈한없이 투명에 가까운 사진: 롤랑 바르트의 사진
이론〉을 수행하는 과정에서 집필된 것으로, 『미학』, 제82집 4호(2016. 12. 31)에 출판되었다.

디로, 바르트 이전에는 사진계에도 미술계에도 속하지 않은 '일반' 저술가들이 사진에 대한 이론적 통찰을 그저 드문드문 제시했을 따름이라면, 바르트 이후에는 사진계와 미술계에 속하는 '전문' 저술가들이 이론적 주장을 매우 촘촘하게 쏟아냈다는 이야기다.

사실이다. 바르트까지 포함해서 그 이전에 사진을 적극적이고도 진지하게 주목한 이론가들은 한 손으로도 다 꼽을 만하고, 이들은 모두 사진계에도 미술계에도 직접 속하지 않는 '일반' 저술가들이었기 때문이다. 그런데 무엇이 이런 변화를 촉발했을까? 그리고 이런 변화와 바르트는 어떤 관계를 맺고 있을까? 여기서는 먼저 영미권의 사진 이론에서 뚜렷하게 일어난 이 변화의 배경 내지 동인을 밝히고, 바르트가 사진 이론의 역사에서 차지하는 위치 및 유산을 살펴본 후, 그의 이론이 이 변화와 맺고 있는 관계를 밝혀보고자 한다.

I. 사진 이론의 약진: 사진계와 미술계의 동상이몽

사진은 문화에서 일종의 빈곤한 인척이다. 아무도 사진을 책임지지 않고 있다. 사진에 관해 지적으로 수준 높은 대단한 텍스트는 별로 없다. 발터 벤야민의 텍스트가 있는데 훌륭하다. 왜냐하면 그것은 전조적 특징을 띠고 있기 때문이다. [2]

1 Sabine Kriebel, "Theories of Photography: A Short History", *Photography Theory*, ed. James Elkins, 2007, 3-49 참고.

바르트가 1977년에 한 인터뷰에서 남긴 말이다. 이런 인식은 그가 생전에 펴낸 마지막 저서이자 사진에 대해 남긴 유일한 책 『밝은 방: 사진에 관한 노트』에서도 바뀌지 않았다. "사진을 다루는 책들은 다른 예술에 비해 훨씬 적을" 뿐만 아니라, 기법에 미시적으로 초점을 맞추거나 아니면 역사나 사회학에 거시적으로 초점을 맞추는 책뿐이라고 했기 때문이다.[3] 바르트의 이런 인식은 "사회학의 방법을 통해 사진을 이해하는 프랑스 특유의 전통사회학자 피에르 부르디외의 『중간 예술Un Art moyen』(1965)에 가장 명쾌하게 서술"[4]되어 있는 전통을 염두에 둔 것이다. 이 전통은 1980년대 초의 프랑스에서도 활발하게 살아 있었으니,[5] 바르트의 불만은 그의 사후까지도 온당했던 셈이다. 그러나 시야를 프랑스의 바깥 영미권, 특히 미국으로 넓혀보면 바르트의 생각은 옳다고 보기 어렵다. 사진은 이미 1960년대부터 미국 미술계에 본격적으로 입성[6]했으며, 그때부터 이런저

2 롤랑 바르트, 「사진에 대하여」(1980), 『르 포토그라프』, 『목소리의 결정』(김웅권 옮김, 동문선, 2006)에 재수록. 이 인터뷰는 앙젤로 슈바르츠가 1977년에 진행한 것인데, 이 언급 뒤에 바르트는 각주를 달아 수전 손택과 미셸 투르니에의 책들이 인터뷰 이후에 나왔다고 부연했다. 두 사람의 책에 대한 구체적인 거명은 없으나, 손택의 『사진에 관하여』는 1977년에 나왔고, 투르니에는 「베로니크의 수의Les suaires de Véronique」가 실린 Le Coq de Bruyere를 1978년에 발표했다. 손택의 『사진에 관하여』는 1979년에 나온 불역본이 『밝은 방』의 참고문헌에도 수록되었다. 손택은 오래전부터 바르트를 알았고 그에게서 영향을 받았는데, 늦어도 1978년 무렵에는 두 사람 사이에 개인적 교류도 있었음이 확실하다. Susan Sontag, "Remembering Barthes", Under the Sign of Saturn, Vintage Books, 1981 참고.

3 Roland Barthes, La Chambre claire: Note sur la photographie, Seuil, 1980, 2장. 이 책은 한국에서 3번 번역되었다. 조광희, 한석희 옮김, 『카메라 루시다』(열화당, 1989), 송숙자 옮김, 『사진론: 바르트와 손탁』(현대미학사, 1994), 김웅권 옮김, 『밝은 방: 사진에 관한 노트』(동문선, 2006)가 그 셋이다. 인용은 김웅권의 번역을 기본으로 하되, 수정이 필요한 곳은 바로 잡아 옮겼다.

4 Rosalind Krauss, "A Note on Photography and the Simulacral", October vol. 31, Winter, 1984, 49.

5 크라우스가 위의 글에서 분석하고 있는 1983년의 프랑스 TV 프로그램 "Une minute pour une image"이 그런 예다.

런 이론화가 시작되어, 1970년대로 접어들면 사진 이론은 "아무도 사진을 책임지지 않는다"기보다 서로 사진을 책임지겠다는 상이한 모색들이 혼재하는 상황이었기 때문이다.

사진의 발명 이후 한 세기 반을 향해가는 시점에 갑자기 사진에 대한 이론적 주목이 폭발한 것인데, 이런 변화의 근본 동인은 사진계의 내부보다 외부, 즉 미술계와 관계가 있었다. 이 무렵 미국 미술계에서 일어난 거대한 지각 변동, 즉 모더니즘의 쇠퇴가 사진 이론을 발흥시킨 근본 동인이었던 것이다. 사진에 대한 이 특별한 주목과 옹호는 미니멀리즘과 팝아트 이후 현대 미술계의 전략적 선택, 즉 자율적 예술의 경계와 회화/조각의 예술적 범주를 고수했던 모더니즘 미술을 넘어서는 중요한 전략 가운데 하나로 흔히 이해된다. 맞는 말이지만, 이것이 전부 다는 아니다. 모더니즘 미술의 퇴조와 맞물린 사진의 도약에는 당시 사진계의 역할도 컸기 때문이다. 사실 사진에 대한 적극적 이론화는 미술계보다 사진계에서 먼저 시작되었다. 그러나 곧 알게 될 대로, 사진계와 미술계가 사진을 바라보는 입장은 판이하게 다른 것이었다.

사진계의 입장은 뉴욕현대미술관의 사진 부문 전시 기획자, 특히 존 서카스키John Szarkowski, 1925~2007와 피터 갈라시Peter Galassi, 1951~가 중심이 된 '예술 사진Photography as art'의 옹립 움직임이 대변한다. 잘 알려져 있듯이, 사진을 순수한 예술로 승격시키고자 한 사진가들의 노력은 일찍이

6 시원을 따지자면 1937년까지 거슬러 올라간다. 1937년 미국 뉴욕현대미술관이 사진 발명 100주년 맞이 대규모 회고전 "Photography 1839-1937"을 개최했던 것이다. 이 전시회를 조직했던 버몬트 뉴홀Beaumont Newhall은 1940년 뉴욕현대미술관의 초대 사진부장으로 취임한다.

19세기 중엽부터 시작되었다. 그러나 이 노력은 회화의 모방에 급급했던 초기 '예술' 사진의 한계 때문에는 물론, 그 한계를 돌파한 걸출한 사진가 알프레드 스티글리츠Alfred Stieglitz, 1864~1946의 성취 이후에도 별달리 뚜렷한 성과를 얻지 못했다. 탁월한 사진가들은 물론 이름을 날렸고, 사진의 예술적 잠재력을 주목한 현대 미술가들도 있었지만, 모더니즘이 건재했던 시기에는 어디까지나 회화와 조각이 현대 미술의 주축이었던 까닭에, 사진에 '예술'의 작위가 수여되기에는 역부족이었던 것이다. 그런데 모더니즘의 쇠퇴와 더불어 회화와 조각에 대한 수요가 시들자 미술 시장은 사진을 통해 활로를 모색하려 했고, 이 과정에서 컬렉션 가치가 있는 사진을 중심으로 새롭게 쓰인 사진사, 사진 거래를 뒷받침하는 논의들이 등장했다.[7] 이른바 **'형식주의 사진 이론'**이다. 이 이론은 1960년대부터 날로 점증한 뉴욕현대미술관의 여러 사진 전시회와 도록[8]을 통해 사진을 '예술'로 옹립하는 이런저런 논리들[9]을 개발해냈는데, 대표적인 예가 서카스키의 작업이다. 서카스키가 1964년에 기획한 전시회《사진가의 눈The Photographer's Eye》(1966) 도록을 보면, 사진은 "종합이 아니라 선별에 바탕을 둔 근본적

7 제프리 배첸, 『사진의 고고학: 빛을 향한 열망과 근대의 탄생Burning with Desire : The Conception of Photography』, 김인 옮김, 이매진, 2006(원서는 1997), 1장 참고.

8 특히 사진의 이론화에 중요한 역할을 한 전시회로는 1962년부터 1991년까지 사진 부문 책임자로 재직했던 서카스키가 기획한《사진가의 눈》(1964), 《보도사진으로부터From the Picture Press》(1973), 《지금까지의 사진 Photography Until Now》(1989)이, 서카스키의 후임으로 1991년부터 2011년까지 재직한 갈라시가 기획한《사진 이전: 회화와 사진의 발명Before Photography: Painting and the Invention of Photography》(1981)이 꼽힌다.

9 논리의 차이는 주로 사진과 회화의 관계에 대한 관점에서 발생했다. 예컨대, 서카스키는 사진을 회화와 근본적으로 다른 새로운 그림 제작 절차라고 보았기에 독자적인 매체라고 보았다면, 갈라시는 사진이 서양 미술의 전통 속에서 탄생한 회화의 친자라고 보았기에 유서 깊은 매체라고 주장했다. 그러나 이런 차이에도 불구하고 사진이 순수예술로 간주되어야 한다는 지점에서는 두 사람 사이에 조금도 차이가 없었다.

으로 새로운 그림 제작 절차"로서 회화라는 오래된 형식과 구별되며, "기계적이고 인간의 정신이 깃들지 않은 이 절차가 어떻게 인간적인 관점에서 의미 있는 그림들을 만들어낼 수 있는가"에 대한 해답은 사진가 자신들이 직접 찾아내야 했는데, "사진의 역사는 사진 매체에 특유한 것처럼 보이는 특성과 문제들에 대한 사진가들의 의식이 이룩한 진보의 견지에서 고려할 수 있어야 한다"는 주장이 있다.[10] 여기서 클레멘트 그린버그Clement Greenberg, 1909~1994의 반향을 찾아내는 것은 어려운 일이 아니다. 매체 고유의 특성[11]을 예술적 입지로 삼고 그런 특성에 대한 매체의 의식적 진전을 역사적 논리로 삼는다는 점에서 그렇다. 따라서 형식주의 사진 이론은 모더니즘 회화가 쇠퇴하는 시점에 사진을 그 후계자로 추대하고자 했던 이론, 미술에서 지고 있던 모더니즘의 꽃, 순수주의 미학을 사진에서 뒤늦게 피우려 한 사진 속의 모더니즘 이론이라고 할 수 있다.

　미술계의 입장에서는 사진계의 이런 움직임이 당혹 그 자체였을 것이다. 모더니즘의 초월적 순수주의를 깨뜨리고 미술을 내재적 공간 속에 다시 위치시키기 위해 미술계에서는 전력을 다하고 있던 마당에 사진계에서는 바로 그 순수주의의 바통을 이어받겠다고 나선 것이니 그럴 만도 하다. 여기가 **'포스트모더니즘 사진 이론'**의 출현을 볼 수 있는 한 지점이다. 예컨대, 『옥토버』가 1978년에 기획한 '사진 특집Photography: A Special Issue' 호에서 편집자들은 "사진에 관한 현재의 수정주의가 지닌 구조적-역사적

10 John Szarkowski, *The Photographer's Eye*, Museum of Modern Art, 1966, 6-7.

11 서카스키에 의하면, 사진 특유의 매체적 쟁점은 대상 자체, 세부, 프레임, 시간, 시점의 다섯 가지다. 위의 책, 「서론」참고

성격과 함의를 파헤칠 급진적 사회학이 긴급히 필요하다"[12]고 썼다. 여기서 '수정주의'가 사진을 예술화하는 형식주의 이론을 가리킴은 말할 필요도 없다. 그러나 미술계에서 출현한 포스트모더니즘 사진 이론은 사진계의 이런 변화에 대응할 필요성뿐만 아니라, 사진을 미술에 적극적으로 끌어들인 전후 미술 현장의 변화와 더 깊은 관계가 있었다. 사진은 일찍이 로버트 라우셴버그Robert Raushenberg, 1925~2008의 작업을 통해, 뒤이어 앤디 워홀Andy Warhol, 1928~1987의 작업을 통해 팝아트의 맥락에서 미술에 편입되었는데, 이 미술가들이 작업에 끌어들인 사진은 고숙련·고품질의 '예술' 사진이 아니라 일상이나 대중문화에서 '발견된' 사진이었다. 그다음에는 발견된 사진을 쓰는 대신 직접 사진을 '찍는' 미술가들이 나타났다. 에드 루셰이Ed Ruscha, 1937~와 댄 그레이엄Dan Graham, 1942~의 1960년대 작업이 선구적인 예다. 이들은 일상의 '사진'을 발견하는 대신 일상의 도시 풍경 또는 건축 환경을 발견했고, 이를 극히 무표정하고 진부한 사진으로 기록했다. 이른바 사진 이미지의 '탈숙련화' 작업을 한 것이다. 또한 사진은 1960년대 말 개념미술과도 결합해서 언어 개념주의의 한계를 돌파하는 한편, 빅터 버긴의 작업에서처럼 이미지의 의미작용 과정과 생산에 초점을 맞추는 사진 개념주의를 발전시키기도 했다. 이렇게 사진이 미술의 중요한 매체가 되었으니, 그에 대한 비평과 이론화 작업도 촉구된 것이 당연하다. 더욱이, 1970년대는 미술사학도 실증주의/형식주의 미술사학으로부터 신미술사학으로 확장되면서 기호학, 정신분석학, 마르크스주의, 페

12 "Introduction", *October* 5, Photography, Summer, 1978, 4.

미니즘 등의 다양한 방법론이 도입된 시기다. 이 또한 모더니즘의 쇠퇴와 관련이 있는 변화였다. 이런 모든 새로운 상황이 맞물려 포스트모더니즘 사진 이론은 이제 미술가와 미술사학자들에게서 쏟아져 나오기 시작했던 것이다.

이렇게 사진의 예술적 각광과 사진 이론의 약진은 현대 미술에서 모더니즘이 퇴조하는 큰 변화의 와중에, 일찍이 1960년대부터 그러나 본격적으로는 1970년대에 사진계와 미술계에서 각각 다른 목표, 다른 관점, 다른 작업으로 전개되었음을 알 수 있다. 그렇다면 바르트의 생애 마지막 10년 사이에 미국을 중심으로 동상이몽의 사진 이론들이 펼쳐졌던 것인데, 이들과 바르트의 사진 이론은 어떤 관계가 있을까? 이에 대한 답을 얻으려면 바르트 이전 사진 이론의 전개에서 바르트의 논의가 차지하는 위치 그리고 바르트가 사진 이론에 남긴 유산을 살펴보아야 한다.

II. 바르트가 있던 자리

사진은 1839년에 발명이 공식 선포되지만, 사진을 이론적으로 진지하게 들여다본 논의는 근 한 세기가 지난 다음에야 나온다. 1920년대와 30년대의 일인데, 사진이 인쇄 기술의 발전에 힘입어 일상생활의 전 분야로 스며들기 시작한 때다. 대중 잡지와 신문이 문자와 함께 사진도 인쇄할 수 있게 되면서, "사진 한 장을 보지 않고 하루를 보내는 것이 글 한 줄을 읽지 않고 하루를 보내는 것만큼이나 드문 일"[13]이 되는 시각 환경의

변화가 개시된 것이다. 이 변화는 사진에 대해 '매체미학'이라고 할 만한 논의들을 처음으로 촉발했다. 1925년에 나온 라즐로 모호이-너지László Moholy-Nagy, 1895~1946의 책『회화, 사진, 영화Malerei, Fotografie, Film』, 1927년에 나온 지그프리트 크라카우어Sigfried Kracauer, 1889~1966의 기사「사진Die Photographie」, 그리고 발터 벤야민의 글들이 있다. 벤야민이 사진 자체에 대해 남긴 글은 단 두 편, 즉「사진의 작은 역사」와「기술복제시대의 예술작품」뿐이지만, 너무나 중요한 이 글들을 통해 벤야민은 사진이라는 매체의 특성, 사진이 미술에 일으킨 변화, 그리고 사진에 잠재한 '새로운' 예술의 가능성을 펼쳐보였다.

그다음은 근 30년을 훌쩍 건너뛰어 바르트다. 물론 벤야민과 바르트 사이에도 앙드레 바쟁과 앙드레 말로André Malraux, 1901~1976가 있다.[14] 두 사람 역시 흥미로운 관점들을 제시하고, 사진에 대한 논의 자체가 드문 시절이었던 만큼 귀한 유산이지만, 사진에 대한 매체미학의 측면에서 벤야민의 성취를 뛰어넘었다고 보기는 어렵다. 예를 들어, 바쟁은 사진이 실재하는 대상을 가장 유사하게 재현해낼 수 있는 능력에서 회화와 다른 사진의 '존재론'을 보았고, 미술은 바로 이런 능력을 지닌 사진의 등장으로 인해 오랜 재현의 속박으로부터 해방될 수 있게 되었다고 여겼는데, 이는 노출 시간이 길었던 초기 사진이 피사자의 인상학적 진실성을 고스란히 담고 있었다고 본 벤야민의 실재론적 유산과 연속선상에 있는 입장이다. 사

13 Victor Burgin, "Looking at Photographs"(1977) *Thinking Photography*, 1982.

14 바쟁은 "Ontologie de l'image photographique"(1945)에서, 말로는 *La Psychologie de l'Art*(1947~1949) 그리고 *Le Musée imaginaire de la sculpture mondiale*(1952~1954, 전3권)에서 사진을 다루었다.

진 이론의 역사에서 벤야민 다음이 바르트인 것은 그가 사진의 **의미론**과 **존재론**이라는 두 측면을 개척하고 실체화하는 중요한 진전을 이루었기 때문이다.[15] 벤야민보다야 많지만 바르트도 사진에 대해서만 쓴 글은 사실 많지 않다. 매우 얇은 책 1권, 길지 않은 3편의 논문, 그보다 더 짧은 3편의 문화 단평이 다인 것이다. 그럼에도 불구하고, "설령 바르트가 사진에 대한 글을 단 한 편도 쓰지 않았다 해도, 그는 여전히 사진 이론에서 가장 중요한 인물로 남을 것인데, 이는 그가 개척한 '기호학' 때문이다."[16] 빅터 버긴이 1982년에 한 말로, 사진이 지니고 있는 의미의 차원들과 그 작동 원리를 이해할 수 있는 방편을 바르트가 기호학으로 제공했다는 뜻이다. 더욱이 바르트는 이 몇 편 안 되는 글들을 통해 사진의 영역 대부분을 포괄했다. 「사진의 메시지」가 보도사진을 다루었다면, 「이미지의 수사학」은 광고 사진을 다루었고, 「제3의 의미」는 영화 스틸 사진을 다루었으며, 마지막으로 『밝은 방』에서는 초상 사진을 주로 다루었다.[17] 바르트 이전에는 사진의 영역들을 이렇게 두루 살핀 이도 없고, 또 그 영역들에서 일어나는 사진의 의미작용을 체계적으로 연구한 이도 없다. 이 족적만으로도 충분히 바르트는 사진 이론사에서 건너뛸 수 없는 이름이 되는데, 『밝은 방』 이전에 그

15 사진의 존재론이라는 측면에서 바르트는 실재론자라서 바쟁과 마찬가지로 벤야민의 계승자다. 그리고 전기까지도 바르트와 바쟁은 회화와 다른 사진의 존재론적 특성을 실재론적 유사성에서 보았다는 점에서 같다. 그러나 후기에 바르트는 실재론과 유사성을 분리했으며, 사진의 존재론적 본질을 유사성에서 찾지 않았다. 이에 대해서는 III절에서 자세히 다룬다.

16 Victor Burgin, "Re-reading Camera Lucida"(1982), *Photography Degree Zero: Reflections on Roland Barthes's Camera Lucida*, Geoffrey Batchen, ed., The MIT Press, 2009, 32.

17 『현대의 신화』에 수록된 세 편의 글, 「충격 사진」 「사진과 선거의 호소력」 「위대한 인간 가족」은 보도사진, 정치 사진, 사진 전시회에 관한 것이다.

가 사진에 대해 쓴 글은 모두 사진의 의미작용에 중점을 둔 탐구, 즉 **사진의 의미론**이다.

그런데 『밝은 방』의 문제의식은 이와 좀 다르다. 본문의 첫 절에 나와 있는 대로, 바르트가 밝히고자 하는 문제는 이제 **사진의 존재론**이기 때문이다. "나는 사진에 대해 어떤 '존재론적' 욕망에 사로잡혀 있었다. 무슨 수를 쓰더라도 나는 사진 '자체'가 무엇인지, 그것은 어떤 본질적인 특징을 통해 이미지들의 공동체와 구분되는지 알고 싶었던 것"이라고 바르트는 썼다.(CC 1/13-14) 그리고 사진의 본질을 찾기 위해 그가 채택한 방법은 이제 현상학이다. 이 현상학은 바르트 자신이 직접 밝힌 것처럼, "모호하고 유연하며 심지어는 냉소적이기까지 한 현상학"으로, "고전적인 현상학"과는 다른 것이다.[18](CC 8/40-41) 따라서 바르트는 『밝은 방』 이전에는 사진의 의미론을 기호학으로 탐구했고, 『밝은 방』에서는 사진의 존재론을 특이한 현상학으로 탐구했다고 말할 수 있다. 편의상 기호학적 의미론을 전기, 현상학적 존재론을 후기라고 할 때, 두 시기의 관계는 어떤 것일까? 대부분의 관점은 단절 아니면 연속, 둘 중 하나다.

단절의 관점은 "몇 차례나 급격하게 변했던 바르트의 지적 여정"[19]을 주목하고 강조하는 데서 나온다. 자크 데리다가 「인문학 담론의 구조, 기호, 유희」를 발표한 1966년 이후 바르트는 구조주의의 엄격한 형식 분석에서 멀어져 간 것이 사실이다.[20] 같은 해에 『에크리Ecrit』를 출판한 자크 라캉

18 『밝은 방』의 특이한 현상학에 대해서는, 박평종, 「롤랑 바르트의 『밝은 방』에 나타난 지향성의 문제」(2011) 참고.

19 Michael Fried, "Barthes's Punctum", *Critical Inquiry*, 31/3, Spring 2005, 574.

도 이러한 변화에 일조했다. 바르트에게 "라캉의 정신분석학에 대해 진지하게 생각할 것을 촉구한 것은 그의 학생이었던 줄리아 크리스테바"였고, "크리스테바,[20] 데리다와 더불어 라캉의 영향은 바르트의 전환, 즉 기호학으로부터 텍스트성으로의 전환에서 볼 수 있다."[21] 실제로, 바르트의 가장 유명한 글 가운데 하나인 「저자의 죽음」은 바로 그런 전환의 신호탄이기도 하다. 바르트의 사유에서 전기와 후기를 가르는 기준으로 작용하는 이 전환은 그의 사진론에도 적용되는 것이 상례다. 이 전환 이후, 즉 1970년에 발표된 「제3의 의미」는 어쩌면 『밝은 방』의 전조를 담고 있을지도 모르지만, 그 이전의 글들은 기호학적 분석의 이데올로기 비판이라서 『밝은 방』의 논의와는 전혀 다르다는 것이다. 이런 관점은 『밝은 방』의 영역본 출간 직후 1980년대 초 영미권에서 쏟아져 나온 서평에서 흔히 찾아볼 수 있다.[22]

연속의 관점은 상대적으로 드물고 비교적 최근에 나오기 시작했는데, 2013년에 미국에서 열린 《롤랑 바르트 르네상스The Renaissance of Roland Barthes》라는 학술대회[23]에서 로절린드 크라우스가 발표한 짧은 글, 「롤랑 바르트의 '매력'The 'Charm' of Roland Barthes」이 최근의 예다. 이 글에 따르면 사진에 관한 바르트의 모든 논의는 "바르트의 저술 전체를 관통한 필생의 적수 **파시즘**"에 대한 혐오와 대항으로 하나가 된다. 『밝은 방』에서 등장한 푼크툼은 '할 말이 없음the nothing to say',(CL 93) 즉 언어의 '파시즘'적 구

20 이 책의 56쪽 참고

21 Peter Wollen, "Barthes, Hitchcock, Burgin", *Paris/Manhattan: Writings on Art*, Verso, 2004, 224.

22 이 책의 13-14쪽 참고

23 "The Renaissance of Roland Barthes", CUNY Graduate Center's Conference, Apr 2013, 25-26.

조를 좌절시키는 사태로서, 1977년에서 1978년의 콜레주 드 프랑스 강의에서 제시된 '중립le neutre' 개념으로 거슬러 올라가고, 이는 다시 1970년의 제3의 의미(뭉툭한 의미l'obtuse)로 거슬러 올라가며, 이는 또 다시 1961년과 1964년의 '외시적 의미'와 연결되고, 마침내 1950년대로까지 넘어가 이데올로기 분석이라는 시원에 이른다. 그리고 이 시원에서 바르트가 분석한 "'탈정치화된 발화'(MY 142)는 사진 이미지의 '외시적 의미'를 '할 말이 없음'의 다른 버전으로 지속시키며, 사진 이미지가 행사하는 권력을 그 이미지의 침묵으로 덮어 가린다(흑인 보이스카우트,《위대한 인간 가족》전시회)"는 것이다. [24]

바르트의 사진 이론 전체를 기호학적 관점으로 종횡무진 연결한 인상적인 주장이고, 바르트의 적수는 '연극성theatricality' 같은 미학적 현상[25]이 아니라 그보다 훨씬 근본적인 언어의 파시즘이었다는 정정에도 동의하지만, 의구심을 지울 수 없다. 이는 크라우스가 연속을 강조하기 위해 단절을 무시하기 때문이다. 이제 곧 보이겠지만, 외시적 의미에 대한 바르트의 관점은 단일하지 않았다. 크라우스의 표현대로, 외시적 의미는 '침묵'한다. 즉

24 Rosalind Krauss, "The 'Charm' of Roland Barthes", *The Conversant*, 2014, 9.

25 이는 클레멘트 그린버그와 함께 후기 모더니즘의 강력한 옹호자였던 마이클 프리드Michael Fried, 1939~의 주장이다. 프리드는 2005년 「바르트의 '푼크툼'」이라는 논문을 발표하며, 자신이 1967년의 유명한(그의 표현으로는 '악명 높은') 논문 「미술과 사물성」에서 제시한 '연극성' 개념을 통해 바르트 자신도 미처 깨닫지 못한 『밝은 방』의 '반연극적' 함의를 밝혀냈다고 주장했다. 프리드가 초특급의 대학자답게 구사하는 박학다식은 참으로 감탄스럽지만, 그럼에도 불구하고 이는 매우 이상한 주장이라서 크라우스는 조금도 동의하지 않는다. 나 역시 동의하지 않는데, 무엇보다 바르트는 사진을 프리드 식의 '예술'로 보지 않을 뿐만 아니라, 굳이 예술 가운데서 사진과 연관되는 것을 찾는다면 그것은 회화가 아니라 연극이라고 분명하게 밝히고 있기 때문이다.(『밝은 방』 13절) Fried, "Barthes's Punctum", 539-574 참고. 이 논문은 프리드가 펴낸 단행본 *Why Photography Matters as Never Before*(New Haven; London: Yale University Press, 2008)에 같은 제목으로 재수록되었으나 원래의 논문을 대폭 축소해 실었다.

외시적 차원에서 사진은 보여주기만 하지 말하지 않는다. 하지만 그렇다고 해서 이 침묵이 곧 언어의 좌절을 의미하는 것은 아니다. 사진의 침묵은 사진의 언어를 촉진하기도 하며, 이것이 바로 크라우스가 위의 글에서 '흑인 보이스카우트'라고 거론한 사진, 『파리 마치』의 한 표지 사진을 분석할 때 전기의 바르트가 주목한 외시적 의미의 작용이었다. 사태가 이러하므로, 바르트의 사진 이론에서 전기와 후기의 관계는 단절과 연속을 모두 고려해야 하는데, 여기서 보이고자 하는 두 시기의 관계는 **연속과 반전**이다.

III. 바르트의 두 유산: 사진의 의미론과 존재론

사진에 대한 바르트의 관심사는 전기와 후기가 의미론과 존재론으로 뚜렷하게 구별되지만, 그렇다고 해서 양자가 상호 배타적인 것은 아니다. 전기의 의미론에도 사진의 존재론은 들어 있으며, 후기의 존재론에서도 사진의 의미론은 매우 중요한 역할을 한다. 표현들은 계속 달라졌으되, 바르트가 사진의 존재론적 층위들과 의미론적 층위들에 적용한 개념들에도 연속성이 있다. 그러나 전기의 의미론은 **사진이 언어처럼 작용한다**는 점을 보이는 데 주력했다면, 후기의 존재론은 **사진이 언어가 될 수 없다**는 점을 보이는 데 주력했다. 사진과 언어라는 측면에서 완전히 상반된 관점이 제시되었던 것이다. 이로 인해 바르트의 사진 이론에서 전기와 후기의 관계는 상하 또는 좌우가 중단 없이 이어지지만 정반대로 뒤집어지는 완벽한 데칼코마니와 같아진다. 이는 사진에 관한 바르트의 첫 번째 논문「사

진의 메시지」와 마지막 책『밝은 방』만 비교해봐도 확연하게 드러난다.

1. 「사진의 메시지」: 사진의 의미론

전기에 바르트는 사진이 하는 의미작용에서 두 상이한 차원의 공존 혹은 결합에 주목했다. 「사진의 메시지」에서 보도사진을 다루며, 사진은 코드가 없기도 하고 있기도 하는 메시지라고 한 것이다.[26] 이것이 "사진의 역설"인데, 이 역설은 "사진 이미지의 특수한 지위", 즉 사진의 존재론적 특성으로부터 유래한다. 우선, 사진이 "코드 없는 메시지un message sans code"라는 말은, 사진이란 현실을 있는 그대로 전달하는 완벽한 **아날로곤**이라서 언어처럼 대상과 실질적으로 다른 기호가 아니며, 그래서 사진의 대상과 이미지 사이에는 "코드라고 하는 중개자를 설정할 필요가 없다"는 것이다. 즉 사진은 대상과 직접 이어져 있는 '**연속적인**' 이미지이고, 대상 자체로 '**가득 찬**' 이미지이며, 그리하여 대상을 곧바로 가리키는 '**유사한**' 이미지다. 따라서 사진은 **외시적** 이미지고, 사진에서는 "유사성이 주는 충만감이 너무 강하기 때문에, 사진에 대해 말로 기술하는 것은 말 그대로 불가능하다." 사진은 단지 지시 대상을 확인해주는 외시적 의미를 발생시킬 수 있을 뿐이다.

이 점에서 사진은 "유일한 (⋯) 외시적 메시지(la seule à être exclusive-ment (⋯) un message dénoté)"로서, 사진과 마찬가지로 "현실을 유사하게 복제하는 드로잉, 회화, 영화, 연극 등"과 다르다. "이 모든 '모방적인' 예

26 Roland Barthes, "Le Message photographique", *Communications*, 1, 1961, 127-138. 이 단락부터 세 단락의 인용은 모두 이 글에서 따온 것이다.

술들은 두 가지의 메시지, 즉 외시적인 메시지un message dénoté와 내포적인 메시지un message connoté로 구성"되기 때문이다. 내포적인 메시지는 외시적 메시지에 대해 사회가 품고 있는 일반적인 사고 혹은 통념을 전달하는데, 거기에는 당연히 코드가 있고, 이 코드는 "보편적인 상징 질서에 의해 구성되거나, 아니면 그 시대의 수사학, 즉 일단의 스테레오타입들(도식, 색채 필치, 제스쳐, 표현, 요소들의 배치)에 의해 구성되거나" 하는 것이다. 그런데 「사진의 메시지」에서 이렇게 사진의 특수성을 다른 모방적인 예술들로부터 애써 떼어낸 다음, 바르트가 주장한 것은 사진의 특수성이 아니라 일반성이었다. 사진에도 내포적 의미가 부여될 수 있다는 것이다! 게다가 그는 사진에 내포적 의미를 부여하는 구체적인 방법들까지 열거했는데, 사진은 "트릭 효과, 포즈, 피사체, 촬영 효과, 유미주의, 구문 체계"를 통해 내포적 의미가 부여될 수 있고, 그러면 사진 역시 "코드 있는 메시지un message à code"가 된다.

그러면 사진과 회화는 결국 아무 차이도 없다는 말인가? 외시적 메시지와 내포적 메시지가 사진과 회화 둘 다에 모두 있다면, 양자의 차이를 어디서 찾을 것인가? 이미 우리가 알듯이, 이 차이는 사진과 회화의 외시적 차원에 있다. 다시 말해, 똑같이 외시적 차원을 지니고 있더라도 사진에는 코드가 없는 반면 회화에는 코드가 있다. 이것이 외시적 차원에서 기계 이미지와 수제 이미지가 지닌 차이고, 후기의 바르트, 즉 『밝은 방』의 바르트는 바로 이 문제를 파고든다. 그러나 전기의 바르트는 이 차이를 알고 있되, 천착하지 않았다. 사진의 본질이 아니라 의미작용이 당시의 관심사였기 때문이다. 이런 관심사로 인해 전기의 바르트는 사진의 역설 가운데서 코

드가 있는 차원, 즉 내포적 메시지에 중점을 두었다.

> 사진에서는 외시적 메시지가 절대적으로 유사하며, 다시 말해 연속적이
> 며, 코드에 전혀 의존하지 않기 때문에, 일차적 메시지에서 기호작용의 단
> 위들을 찾으려 할 필요가 없다. 반대로, 내포적 메시지는 표현의 차원과 내
> 용의 차원을 포함하고 있으므로, 참된 해독이 필수적이다. 참된 해독은
> 현재로서는 시기상조일지도 모른다 (…) 그러나 사진의 내포적 의미에
> 대한 분석의 주요 차원들을 예측하는 것은 지금도 최소한 할 수 있다.[27]

사진의 의미론에 중점을 두었던 전기의 바르트로서는 당연한 일이었다고
할 것이다. 사진의 외시적 차원에는 코드가 없으니 대상을 지시할 뿐 거기
서는 그 밖의 어떤 의미도 발생하지 않기 때문이다. 그런데 사진의 외시적
차원이 대상의 확인 말고는 의미작용을 하지 않는다고 해서 아무런 기능
도 하지 않는 것은 아니다. 오히려 정반대다.

사진은 그 실재론적 유사성이 구축하는 외시적 의미를 통해 내포적
의미를 "자연스러운 요소처럼 경험"되도록 한다. 말인즉슨, 코드를 통해
문화적으로 부여되는 내포적 의미를 사진의 외시적 의미가 **자연화**해주
는 기능을 한다는 것이다. 외시적 의미가 이런 기능을 하지 않을 때도 있
기는 하다. "언어의 이면un en-deçà du langage"에 존재하는 "순수한 외시
적 의미une pure dénotation"도 가능한 것이다. 그럴 때 사진은 "언어를 중

27 앞의 글, 130.

　　　　　　　　　　　　　　　　　　롤랑 바르트의 사진

지시키고 의미를 차단하는 (…) 외상적인 사진"이 되며, 이런 사진은 내포적 의미부여를 방해한다. "어떤 가치도, 어떤 지식도, 최소한 어떤 언어적 범주화조차도 의미작용을 개시하는 과정을 지배할 수 없기" 때문이다. 그러나 이렇게 "사진이 완전히 무의미한 경우는 아마도 매우 예외적 (l'insignifiance complète de la photographie est-elle peut-être tout à fait exceptionnelle)"이고, 이 문제를 풀려면 의미론적 독해가 아니라 물리적인 독해의 메커니즘이 필요하다. 그런데 바르트를 지금 사로잡고 있는 것은 내포적 의미의 문제다. 「사진의 메시지」에서 그는 내포적 의미를 지각, 인식, 이데올로기 혹은 "신화"의 세 차원으로 구별했으며, 이는 3년 후 「이미지의 수사학」에서 더욱 치밀한 논의로 이어진다.

바르트가 전기에 이처럼 사진의 존재론이 아니라 의미론에 몰두한 것은 그가 "부르주아 계급의 규범la Norme bourgeoise"이라는 숙적을 "단순한 고발"이 아니라 "정교한 분석"을 통해, "프티부르주아 계급의 문화를 보편적인 것으로 둔갑시키는 신화화 과정을 자세히 설명"하고자 했기 때문이다. 이 설명이 가능하다는 확신을 그는 "소쉬르를 읽고" 얻었지만, 소쉬르를 단지 받아들인 데 그치지 않고, 이를 바탕으로 대중문화에 대한 이데올로기 비판의 방법을 발전시켰다. 이 방법이 바로 바르트의 기호학이며, 그 산물이 바로 『현대의 신화』다. [28] 그리고 전기의 의미론이 사진의 내포적 의미작용과 이를 자연화하는 사진의 외시적 의미를 강조했음은 이 책에서 아마 가장 유명한 사례, 대중 화보지 『파리 마치』의 한 표지 사진 분석에서

28 롤랑 바르트, 「문고판 서문」(1970), 『현대의 신화』 이화여자대학교 기호학연구소 옮김, 동문선, 1997, 1-2.

확인할 수 있다. 거기서 바르트는 "삼색기에 잡힌 주름을 바라보며 거수경례를 하는 프랑스 군복 차림의 한 흑인 젊은이"라는 외시적 의미가 내포적 의미, 즉 "프랑스는 위대한 제국"이라는 '신화'를 자연스럽게 전달하는 방식에 대해 썼다.[29]

2. 『밝은 방』: 사진의 존재론

『밝은 방』에서 바르트는 존재론에 몰두하지만, 후기의 존재론적 탐구 역시 전기의 의미론적 탐구를 배제한 것은 아니다. "나의 즐거움 혹은 나의 욕망을 안내자로 삼고 (…) **기호학적 분석**의 어떤 반사작용들을 되찾으면서 (…) 이 즐거움이나 욕망에 대한 분석을 시도했다"[30]고 그는 말했다. 사실, 『밝은 방』에서 중심을 차지하는 두 유명한 개념 쌍, 스투디움과 푼크툼은 사진의 존재론을 탐구하는 이 책에 들어 있는 사진의 의미론이다. 게다가, 로절린드 크라우스가 최근 명시한 대로, 1980년의 스투디움-푼크툼(『밝은 방』)은 1970년의 명백한 의미-뭉툭한 의미(『제3의 의미』), 그리고 1964년의 문화적 의미-즉물적 의미(『이미지의 수사학』), 1961년의 내포적 의미-외시적 의미(『사진의 메시지』)와 표현만 다를 뿐 연속선상에 있는 개념인 것도 맞다.[31] 하지만 방점이 달라졌고 의미 부여도 달라졌다. 아니, 달라진 정도가 아니라 정반대가 되었다고 해야 한다. 후기의 바르트는 사진의

29 롤랑 바르트, 「오늘날의 신화」, 『현대의 신화』, 274.

30 바르트, 「사진에 대하여」(1980), 『르 포토그라프』, 기 망데리와의 대담. 『목소리의 결정』에 재수록. 강조는 필자. 이 대담은 1979년에 진행되었다.

31 Krauss, "The 'Charm' of Roland Barthes", 참고. 크라우스는 또한 1977~1978년에 바르트가 콜레주 드 프랑스에서 한 강의에서 제시된 '중립' 개념도 푼크툼의 다른 이름으로 거론한다.

롤랑 바르트의 사진

존재론적 본질이 있는 외시적 차원에 몰두했는데, 바로 이 본질을 사진의 내포적 의미가 은폐한다고 보기 때문이다.

　사진의 존재론을 바르트는 관람자와 피사자의 견지에서 접근한다. 사진을 보는 자와 사진에 찍힌 자다. 사진을 찍는 자, 즉 촬영자는 제외하는데, 이에 대해서는 자신이 전문 지식도 관심도 없기 때문이라고 했다. 그래도 기술적인 관점에서 촬영자의 사진과 관람자/피사자의 사진이 다름은 제시했다. 촬영자의 사진[32]은 광학적 장치로서의 카메라, 즉 "어두운 방 camera obscura의 조리개 구멍을 통해 재단된 시각"과 연결된 물리적 차원에 속하고, 관람자/피사자의 사진은 "어떤 실체들에 대한 빛의 작용"과 연결된 화학적 차원에 속한다.(CC 4/23) 그래서 『밝은 방』의 주제인 후자의 사진은 'imago lucis opera expressa', 즉 "빛의 작용이 '드러내고' '꺼내고' '조립하고' '눌러 짜낸' 이미지"다. 사진은 대상이 발산하는 빛을 직접 포착하고 정착시킬 수 있었을 때 가능했으므로, 사진의 발명자는 화가가 아니라 화학자다. 그런데 빛은 대상의 이미지를 기록할 뿐만 아니라, 그 이미지와 관람자를 연결하기도 한다. 빛은 사진에 찍힌 대상과 사진을 보는 눈을 연결하는 "일종의 탯줄"이다. 이 탯줄을 통해 피사자와 관람자는 연결되지만, 거기에는 시간의 지연이 있다. 즉 빛은 **거기 있었던 실재적 물체**와 **"여기 있는 나"**를 접촉하게 하는 것이다.(CC 34/126) 따라서 피사자/관람자의 관점에서 사진은 빛이 직접 기록한 지시 대상의 필연적 실재, 그리고 빛을 통한 과거와 현재의 시간적 결합에 의해 성립한다. 바로 여기에 다른

32　이에 대해서는 박상우, 「롤랑 바르트의 '어두운 방': 사진의 특수성」, 2010 참고.

어떤 재현 체계에도 없는 사진의 노에마, "그것은-존재-했음"이 있다. (CC 32/120)

따라서 사진은 놀라운 매체다. 대상의 부재(지금은 없다)와 대상의 존재(전에는 있었다)를 동시에 전달하는 유일한 매체이자, "지각의 차원에서는 허위지만 시간의 차원에서는 진실인 환각"을 일으키는 기묘한 매체이기도 한 것이다. (CC 47/120) 그래서 "모든 사진 속에는 다소 끔찍한 것, 즉 죽은 자의 귀환"이 있다. (CC 4/23) 바르트는 피사자와 관람자를 '유령Spectrum'과 '목격자Spectator'라고 했는데, 이 두 주체는 사진의 '광경spectacle' 속에서 연결된다. 즉 사진을 통해 관람자는 피사자의 유령을 목격하는 것이다.

> 사진이 끔찍한 것이 된다면 그 이유는 사진이 시체가 **시체로서** 살아 있다는 것을, 말하자면, 확증해주기 때문이다. 사진은 죽은 것의 살아 있는 이미지다. (CC 33/123)

그리고 죽은 자의 부활은 나의 죽음을 예언한다.

> 각각의 사진은 (…) 우리들 각자 하나하나에게 말을 걸어온다. 그 이유는 사진 안에 미래의 나의 죽음을 명하는 절대적인 기호가 항상 존재하고 있기 때문이다. (CC 40/151-152)

그렇다면 대단한 경악 혹은 동요를 불러일으켜야 마땅한 것이 사진이다. 이미 지나가버린 과거가 현재로 거슬러 올라와 아직 오지도 않은 미래를

롤랑 바르트의 사진

예언하는데다가, 이 예언을 피할 길은 없기 때문이다. 사진이 부활시키는 죽음이 필연적으로 실재했던 것이라서 그렇다. 바로 이것이 시간의 푼크툼, "그것은-존재-했음"이라는 사진의 노에마를 가슴 아프게 부각시키는 강렬한 시간 경험이다. (CC 39/148) 하지만 실상은? 시간의 푼크툼을 일으키는 사진은 거의 드물다. 왜?

사진의 본질 "그것은-존재-했음"은 지시 대상과 이미지가 "유리창과 풍경"처럼, 또는 "영원히 교미하며 헤엄치는 물고기들"처럼 서로 달라붙어서 한 몸이 되어 있는 차원, 그래서 분류는 가능하지만 분리는 불가능한 차원에 존재한다. (CC 2/17) 말인즉슨, 사진의 본질은 사진의 외시적 차원에 있다는 것이다. 외시적 차원에서만 사진은 지시 대상과 연속되어 있기에, 바로 이 '코드 없는 이미지'의 차원에서만 '그것은-존재-했음'은 피사자의 유령을 출현시켜 관람자를 뒤흔들 수 있기 때문이다. 그러나 이제 바르트가 통탄하듯이, 세상 대부분의 사진은 문화적 코드에 의해 구성되는 내포적 의미로 뒤덮여 있다. 이런 사진들도 얼마간 관심을 끌고 또 감동을 주기도 한다. 그러나 이때의 관심과 감동은 스투디움, 즉 "특별히 격렬하지는 않은 일반적인 정신 집중"과 "거의 길들이기에 속하는 평균적인 정동"일 뿐이다. (CC 10/48) 따라서 관람자에게 동요는 일어나지 않고, 더 나쁘게는 모든 사진에 언제나 있는 "그것은-존재-했음"이 "당연한 특징처럼 무심하게 경험"된다. (CC 32/121)

여기에 첫 번째 반전이 있다. 이제 바르트는 사진의 외시적 이미지가 사진의 내포적 의미를 가리는 것이 아니라, 그 반대라고 주장한다. 요컨대, 문화가 사진에 부여한 내포적 의미작용이 사진의 외시적 이미지에 담긴

사진의 본질을 가린다는 말이다. 그렇다면 내포적 의미를 걷어내면 사진의 본질이 바로 드러날까? 여기에 또 하나의 반전이 있다. 두 번째 반전은 외시적 이미지의 유사성에 대해서 일어났다.

우리는 이미 전기의 바르트를 통해 사진의 내포적 차원과 외시적 차원을 갈라볼 수 있게 되었다. 그래서 외시적 이미지가 지시 대상과의 유사성을 통해 내포적 의미에 담긴 이데올로기 혹은 신화를 자연화하는 효과를 분석할 수도 있고, 이를 그대로 뒤집어 내포적 의미의 더께를 털어낸 다음 외시적 이미지의 차원에서 지시 대상을 지각할 수도 있다. 사실 이런 지각은 우리가 사진을 볼 때 제일 먼저 하는 것인데, 지시 대상을 지각할 때 사진은 "더 이상 기호가 아니라 사물 자체가 된다."(CC 19/77) 하지만 외시적 이미지에서 대상 자체를 지각한들, 사진의 본질이 시간의 푼크툼을 일으키며 강렬하게 경험되는 것은 아니다. 대상의 지각은 유사성에 바탕을 두기 때문에 대상의 식별, 즉 동일성의 확인에 그칠 뿐이기 때문이다.

나는 실재론자이고, 사진이란 코드 없는 이미지─설령 코드들이 개입해서 사진 읽기가 굴절된다는 것은 분명하다 할지라도─라고 단언했을 때에도 이미 실재론자였지만, 실재론자는 사진을 현실의 '모사'로 생각하는 것이 전혀 아니다. (…) 사진이 유사성을 가지고 있는가 아니면 코드화되어 있는가 하는 질문은 분석의 좋은 방법이 아니다. 중요한 것은 사진이 확인의 힘을 지니고 있으며, 사진이 확인하는 것은 대상이 아니라 시간과 관계가 있다는 점이다. (CC 36/138-139)

롤랑 바르트의 사진

유사성 혹은 닮음을 통해 사진이 확인해주는 것은 "그냥 그en tant que lui-meme"의 실재다. 그러나 이제 바르트가 바라는 것은 "바로 그tel qu'en lui-meme"라서, 그는 "닮음에 만족하지 못하고 회의적인 태도가 된다."(CC 42/160) 따라서 외시적 차원에서 바르트는 이제 두 종류의 사진을 구분한다. "그냥 유사하기만 해서, 어머니의 진실이 아니라 동일성만 불러일으킬 뿐"인 "평범한" 사진과 "나에게 유일무이한 존재에 대한 지식, 그 불가능한 지식을 유토피아적으로 완수"해주는 "진정 본질적인" 사진이 그 둘이다. (CC 28/110) 이것이 어머니의 보통 사진들과 온실 사진의 차이다. 어머니의 유품 사진 대부분은 바르트에게 슬픈 실망감만 안겨주었다. 그런데 "어머니의 눈부신 진실을 나에게 제시한 유일한 사진"인 온실 사진은 "어머니와 닮지 않은" 사진, 게다가 바르트는 "알지도 못했던 한 여자아이의 사진"이다. (CC 42/160) 따라서 유사성은 시간의 푼크툼을 일으킬 수 없고, 사진의 본질을 경험하려면 먼저 대상의 '진실'을 경험해야 한다. 그런데 도대체 진실한 사진이란 무엇인가?

바르트에 의하면, 진실한 사진이란 대상을 "식별하게reconnaître" 해주는 사진이 아니라 대상을 "되찾게retrouver" 해주는 사진이다. 진실한 사진은 "내 어머니의 존재를 이루는 가능한 모든 술어들을 결집했다고 확신"하는 사진이고, 유사한 사진은 그런 술어들이 "부분적으로 생략되거나 변경되어 (…) 나를 만족시켜주지 못했던" 사진이다. 그리고 바르트는 그가 기억하는 어머니와 유사성이 전혀 없는 온실 사진 속의 소녀에게서 어머니를 되찾았다. 어머니를 찍은 사진들에 언제나 있었던 "투명한 눈빛"을 **본질적인 동일성**, 즉 사랑하는 얼굴의 정수로 (…) 인도하는 일종의 매개체"로

삼고 사진들을 살펴보던 중, 온실 사진 속 소녀의 지극히 순진무구한 모습에서 어머니의 "존재를 즉시 그리고 영원히 형성했던 선함"을 보았다는 것이다.(CC 28/107) 그리고 이렇게 어머니를 **되찾자**, 온실 사진에서 어머니의 진실은 즉시 어머니의 실재와 결합했고, 시간의 푼크툼을 일으키며 사진의 본질을 강렬하게 일깨웠다.

그렇다면 사진의 노에마가 무심한 경험에서 벗어날 수 있는 길은 "이미지의 진실로부터 그 기원의 실재를 끌어내는" 역설적인 순서를 따라, "진실과 실재를 하나의 유일무이한 감동 속에 뒤섞은" 다음, "그 후에 사진의 본성을 그 감동 속에 위치"시키는 것밖에 없다.(CC 32/121) 이것이 바르트가 온실 사진에서 깨달은, 사진의 노에마를 강렬하게 경험하는 방법이다. 그러면 우리도 온실 사진을 보면 바르트처럼 사진의 본질을 강렬하게 느낄 수 있을까? 아쉽게도 그럴 수 없다. 사진에 담긴 지시 대상의 진실은 '바로 그'의 진실이고, 이 진실은 그를 사랑했던 또 다른 '바로 그'만이 되찾을 수 있는 것이기 때문이다. 이것이 『밝은 방』에서 언급되는 사진들 가운데 가장 중요한 사진인 온실 사진을 바르트가 보여주지 않는 이유다.

> 나는 온실 사진을 보여줄 수 없다. 그 사진은 나를 위해서만 존재한다. 여러분에게 그것은 별것 아닌 하나의 사진에 불과하고 (…) 기껏해야 여러분의 스투디움, 즉 시대, 의복, 촬영효과와 같은 것에나 관심을 일으킬 것이다. 그 사진 안에는 여러분에게 상처를 주는 것이 하나도 없다.(CC 30/77)

　　　　　　　　　　　　　　　롤랑 바르트의 사진

더욱이 진실은 사진을 탐색해서 찾아지는 것이 아니다. 아무리 찾아봐야 얻어지는 지식은 처음부터 알고 있던 한 가지, 즉 그것은 실제로 존재했다는 것뿐이다. 그래서 사진은 멜리장드이고, 관람자는 골로가 된다.

> 멜리장드는 감추지도 않지만 말하지도 않는다. 이것이 사진이다. 사진은 그것이 보여주는 것에 대해 말할 줄을 모르는 것이다. (CC 41/156)

그렇다면 사진의 본질은 사진 속에 있지만, 내포적 의미의 차원에 있는 것이 아님은 물론 외시적 이미지의 유사한 차원에 있는 것도 아니다. 그것은 말이 닿지 않는 곳, "순수한 외시적 의미, 언어의 이면異面 (⋯) 본질적으로 외상적인 이미지들images proprement traumatiques의 층위"[33]에 존재한다.

완벽한 반전이다! 전기의 의미론에서 가장 중시되었던 내포적 의미는 후기의 존재론에서 가장 경시되었고, 전기의 의미론에서 가장 부차적인 주변부에 머물렀던 외상적 이미지는 후기의 존재론에서 가장 결정적인 중심부로 올라섰던 것이다. 전기는 사진을 언어와 같은 층위로 보는 입장이고, 후기는 사진을 언어와 다른 층위로 보는 입장이다. 그러면 이처럼 전후기가 다른 바르트의 사진 이론은 그 후의 사진 이론들에 어떤 영향을 미쳤을까?

33 Barthes, 1961, 137.

IV. 무관하거나 불편하거나

전기의 의미론이든 후기의 존재론이든 바르트의 사진 이론이 사진계의 형식주의 이론에 영향을 미쳤을 수는 없다. 아니, 사진을 순수예술로 옹립하기 위해 동분서주하던 당시 사진계의 관점으로서는 수용될 수 없는 입장이었다고 해야겠다. 우선 전기의 의미론을 이끈 기호학은 그 무엇이기 이전에 문학이론가였던 바르트가 문학비평의 방법론으로 개발한 것이고, 1950년대에 그가 페르디낭 드 소쉬르의 언어학과 클로드 레비-스트로스의 인류학 그리고 베르톨트 브레히트Bertolt Brecht, 1898~1956의 마르크스주의 연극을 보고 발전시킨 이 기호학은 부르주아 미학의 비평이론에 대항하기 위한 방법론이었기 때문이다. 따라서 바르트의 기호학은 F. R. 리비스와 캠브리지 학파 및 미국의 신비평 진영이 옹호했던 미적 특질과 가치에 맞서, 작품에서 소통은 어떤 구조로 이루어지며 전달되는 것은 어떤 메시지인가를 분석하고 이해하는 데 주력했던 것이다.[34] 그렇다면 후기의 존재론은 어떤가?

『밝은 방』의 말미에서 바르트는 "진정한 총체적 사진la vraie photographie totale"에 대해 말했다. 그것은 **실재('그것은 존재했다')**와 **진실('바로 그것이다')**이 놀랍게 혼합된 사진, 확인인 동시에 경탄이 되는 사진, 정동(사랑, 연민, 애도, 충동, 욕망)이 존재l'etre를 보증하는 "광적인 지점"에 다가가는 사진, "실제로 광기에 접근하며 '광적인 진실'과 합류"하는 사진이다. (CC 46/176)

34 이 책의 11-12쪽 참고.

따라서 사진은 위험하다. 사진은 "사물의 과거를 현재의 나에게 직접 확보"해주는 유일한 매체라서, 시간을 역행시켜 죽은 자를 부활시키고 나의 죽음을 예고하는 황홀경l'extase photographique을 펼쳐놓기 때문이다. 그래서 사회는 사진의 광기를 문명의 코드로 잠재우려 하는데, 그 유력한 코드가 바로 예술이라고 했다.(CC 48/180) 예술에 대한 관점이 이와 같으니, 바르트는 후기의 존재론에서도 사진계의 형식주의 이론과 정반대 입장임을 알 수 있다.

포스트모더니즘 사진 이론과의 관계는 이보다 한결 복잡하다. 우선, 전기의 의미론은 포스트모더니즘 사진 이론의 발전에 결정적인 밑거름이 되었다. 이 대목은 영국의 미술가이자 이론가인 빅터 버긴을 통해 생생하게 확인할 수 있다. 1960년대에 20대의 신진 미술가였던 버긴은 당시 서양의 야심찬 또래 미술가들처럼 후기 모더니즘, 즉 클레멘트 그린버그나 '순수미술'이라는 아주 좁은 범위로 교조화한 모더니즘과 단절하는 데 앞장섰다. 이를 위해 버긴은 미국으로 건너가 개념미술을 '배웠지만', 미술의 경계를 시험한다면서 미술을 이른바 철학적 메타언어, 그러니까 언어 중에서도 가장 추상적인 언어로 축소시키는 종류의 개념미술에 대해서는 유보적인 입장이었다. 모더니즘과는 반드시 단절해야 하나, "미술은 바깥세상에서 발견되는 이미지의 형식들과 직접 연관을 맺어야 하고, (…) 마찬가지로 미술 이론도 동맹관계를 맺고 있는 영역들에서 개발되고 있는 이론들과 연관을 맺어야 한다"[35]는 것이 버긴의 생각이었다. 이것이 그가 미술가

35 John Roberts, ed., *The Impossible Document: Photography and Conceptual Art in Britain, 1966-1976*, London, Camerawork, 1997, 89.

로서는 사진으로, 미술 이론가로서는 기호학으로 가게 된 배경인데, 여기에 결정적으로 영향을 미친 사람이 바르트다. 어느 정도냐면, 미국에서 돌아온 1967년에 "조너선 케이프 사에서 나온 롤랑 바르트의『기호학의 요소들Elements of Semiology』을 우연히 보게 되었는데, 그것이 내 인생을 바꿔놓았다"[36]고 했을 정도다.

버긴은 바르트를 "필독서"로 삼아, "공식적인 미술사와 비평의 답답한 회랑 너머"[37] 로 나아가는 한편, "미술은 사회적으로 또 미학적으로 비판적인 활동이므로, 대중문화의 이미지를 반박 혹은 전복하려면 그 이미지를 지배하는 코드를 이론적으로 이해하는 것이 필수"라는 생각을 발전시켰다.[38] 이런 생각이 담긴 중요한 글이 1974년에 나온「사진 작업과 미술 이론Photographic Practice and Art Theory」인데, 이 글은 바르트가 1964년에 쓴「이미지의 수사학」에 대한 면밀한 열독의 산물이다. 지금 보아도, 버긴은 영미권에서 가장 진지하고 성실한 바르트의 독자 같지만, 그만이 바르트에 의지했던 것은 아니다. 1977년은 특히 생산적인 해로, 바르트를 중요한 참고점으로 삼은 두 논문, 빅터 버긴의「사진 보기Looking at Photographs」와 로절린드 크라우스의「지표에 대한 소고: 70년대의 미국 미술Notes on the Index: Seventies Art in America」이 출판되었고, 바르트가 사진에 대해 쓴 3편의 논문이 모두『이미지 음악 텍스트Image Music Text』라는 바르트 논문

36 Roberts, ed., *The Impossible Document*, 97. 이 책은 원래 1964년『코뮈니카시옹』4호에 발표한 글이다. 영어로는 1967년에 영국에서 처음 번역되었고, 미국에서는 1968년부터 출판되었다.

37 Victor Burgin, "The Absence of Presence: Conceptualism and Postmodernisms", *The End of Art Theory*, 1984, 38.

38 Wollen, 앞의 글, 221.

선집에 실려 번역되었던 것이다. 이후 바르트는 포스트모더니즘 미술계에서 매우 중요한 준거점이었을 뿐만 아니라, 1979년에 발터 벤야민의 「사진의 작은 역사」가 영역[39]되기 전까지는 영미권에서 거의 유일한 준거점이었다고 해도 과언이 아니다. 예를 들어, 포스트모더니즘 사진 이론의 주역 가운데 한 사람인 앨런 세쿨러 역시 바르트의 전기 논문들을 참고해서 사진의 정치적 함의와 활용에 대한 생각을 발전시켰다.[40]

그랬던 만큼 『밝은 방』의 출간은 엄청난 흥분과 기대를 불러일으켰는데, 다음 해 영역본이 미국에서 출판된 후 이 흥분과 기대는 엄청난 실망으로 바뀌었다. 영미권의 독자들은 바르트의 책을 이데올로기 비판과 기호학적 분석을 집대성한 사진 이론서로 예상하고 고대했건만, "『카메라 루시다』는 사진에 대한 재평가의 결정판이 아니며 (…) 오랫동안 모색해온 사진의 '문법'을 밝혀주지 않는다"는 것이다. 포스트모더니즘 사진 비평가 앤디 그룬드버그가 서평에 쓴 말이다.[41] 미술계의 반응도 마찬가지였다. 예를 들어, 맥스 코즐로프는 즐거움에 잠기는 바르트의 의식을 존중하고 심지어 그래서 마음이 움직이기까지 하지만, 이 책에는 "사회적으로 또 역사적으로 배치된 사진의 위치에 대한 추론이 없어서, 이 책은 공감적 지각을 강조하나 그 핵심적인 지점에 공감할 수가 없다"고 썼다.[42]

39 Walter Benjamin, "Little History of Photography"(1931), *"One-Way Street" and Other Writings*, trans. Edmund Jephcott, London: NLB/Verso, 1979.

40 이 책의 13쪽.

41 이 책의 14쪽.

42 이 책의 14쪽 참고. 코즐로프의 서평은 원래 1981년 *Village Voice*에 실렸다.

『밝은 방』이 출판되기 직전에 한 인터뷰에서 바르트는 최근에 돌아가신 어머니의 특정한 사진에 대해 숙고함으로써 사진에 대한 철학을 전진시킬 수 있었는데, 그것은 "사진과 죽음을 연관시키는 철학"이라고 말했다. 또한 그는 사적인 사진을 강조하면서, "설령 잠재적 인연일지라도 재현된 인물과 사랑의 인연이 있었을 때만" 사진은 전적으로 힘을 지닌다고도 했다. 이렇게 "사랑과 죽음을 중심으로 전개"되기에 『밝은 방』의 사진 이론은 "매우 낭만적"이라고 바르트는 자평했다.[43] 낭만적이다! 그러나 이 낭만을 공유하기는 불가능하다.[44]

바로 이 점에서 바르트의 후기 존재론은 포스트모더니즘 사진 이론과 불편한 관계를 맺게 된다. 포스트모더니즘 사진 이론은 방법론에 따라 다양한 논의들을 쏟아냈지만, 사진을 독자적인 매체로 보기보다 사진을 둘러싼 사회적·문화적 맥락에 따라 의미작용이 달라지는 가변적인 매체로 보았다는 점에서는 대체로 일치한다.[45] 포스트모더니즘 사진 이론의 이런 관점은 정확히 바르트가 전기의 의미론에서 규명했던 것이다. 후기의 존재론에서 바르트가 제시한 것은 언어 이전에 존재하는 사진의 본질이었고, 그는 이 본질이 사진의 언어적 의미작용을 깨뜨릴 수 있는 전복의 힘이라고 생각했다. 이 생각은 받아들여지지 않았다. 최근에 크라우스는 바르

43 바르트, 「사진에 대하여」, 기 망데리와의 대담, 1980.

44 그런데 정말 불가능할까? 분명 바르트가 말하는 사진의 진실은 사적인 것이라는 점에서 공유될 수 없는 것이지만, 그 특수한 진실을 되찾을 수 있는 능력, 즉 사랑은 보편적인 것이며, 또한 이런 사랑을 통해 깨닫게 되는 사진의 본질, 즉 죽음도 보편적인 것이다. 그렇다면 여기가 저 공감의 불가능성이 가능성으로 전환하는 지점이 될 수도 있지 않을까? 이 생각은 후속 연구에서 발전시켜 볼 것인데, 이에 대해 지적해주신 박기순 선생님께 감사한다.

45 배첸, 앞의 책, 1장 참고.

트의 중립이 데리다의 해체적 중성화와 같은 논리의 것일 수 있는지를 따져본 후, "바르트의 중립을 준비한 것은 시니피앙스 그리고 제3의 의미의 뭉툭함이었지, 전복의 힘이 아니었다"고 못박았다. 46

46 Krauss, "The 'Charm' of Roland Barthes", 2013. 크라우스의 이런 결론은 상당히 혼란스럽다. 그녀는 바르트의 『중립The Neutral』(2005)의 영역자이며, 2009년 쓴 「푼크툼에 대한 소고Notes on the Punctum」에서는 물론, 2013년의 이 글에서도 앞에서는 푼크툼의 '할 말이 없음'을 중립-뭉툭한 의미-순수한 외시적 의미와 연결했고, 다시 이 모든 푼크툼 계열체를 언어의 파시즘에 대한 대항과 연결했다. 인용 다음에 이어진 저 글의 마지막 문장은 더 이상하다. "마찬가지로, 푼크툼의 '할 말이 없음' 그리고 이미지의 장황한 내포적 의미를 근절하는 사진을 가지고 바르트는 이른바 외시적 의미의 '순수한 욕조bath of innocence'라는 것 안에 내포적 의미를 가라앉혔다." 여기서도 푼크툼은 언어의 좌절(할 말이 없음)이고, 이미지의 내포적 의미를 근절하는 사진은 순수한 외시적 이미지일 수밖에 없다. 그런데 바르트는 그런 사진을 가지고 외시적 의미의 순수한 욕조 안에 내포적 의미를 가라앉혔으니, "마찬가지"라고 한다. 전복적이지 않다는 이야기로 읽힐 수밖에 없는데, 앞뒤가 맞지 않는 이 이야기를 이해하려면 다른 자료가 필요하겠다.

Andrew, J. Dudley. *The Major Film Theories: An Introduction. London*: Oxford University Press, 1976.

Aristotle. *Metaphysica*. Translated by J. A. Smith and W.D. Ross. Oxford: Clarendon Press, 1908.

—. The Physics. 2 vols. Translated by Philip H. Wicksteed and Francis M. Cornford. London: William Heinemann, 1929.

Arnold, H. J. P. *William Henry Fox Talbot: Pioneer of Photography and Man of Science*. London: Hutchinson Benham, 1977.

The Art of Photography, 1839-1989. New Haven, Conn.: Yale University Press, 1989.

Augustine. *The Confessions of St. Augustine*. Translated by Rex Warner. New York: New American Library, 1963.

Ayer, Alfred J. *The Foundations of Empirical Knowledge*. London: Macmillan, 1959.

—, ed. *Logical Positivism*. Glencoe, Ill.: Free Press, 1959.

Balzac, Honore de. *The Works of Honoré de Balzac*. Vol. 11. 1901. Reprint, Freeport, N.Y.: Books for Libraries Press, 1971.

Barrow, Thomas E, Shelley Armitage, and William E. Tydeman, eds. *Reading Into Photography: Selected Essays, 1959-1980*. Albuquerque: University of New Mexico Press, 1982.

Batchen, Geoffrey. "Burning With Desire: The Birth and Death of Photography." Afterimage 17, no. 6 (1990): 8-11.

—. "On Post-Photography." *Afterimage* 20, no. 3 (1992): 17.

Baudelaire, Charles. *Art in Paris, 1845-1862: Salons and Other Exhibitions*. Translated and edited by Jonathan Mayne. Ithaca: Cornell University Press, 1981.

—. *The Letters of Charles Baudelaire to His Mother, 1833-1866*. Translated by Arthur Symons. New York: Haskell House Publishers, 1971.

—. *The Painter of Modern Life and Other Essays*. Translated by Jonathan Mayne. [London]: Phaidon, 1964.

롤랑 바르트의 사진

Bazin, André. *What is Cinema?* 2 vols. Translated and edited by Hugh Gray. Berkeley: University of California Press, 1967.

Benjamin, Walter. *Illuminations.* Edited by Hannah Arendt. Translated by Harry Zohn. NewYork: Schocken Books, 1969.

—. "A Short History of Photography." Translated by Phil Patton. *Artforum* 15, no. 6 (1977): 46-51.

Bensmaïa, Réda. *The Barthes Effect: The Essay as Reflective Text.* Translated by Pat Fedkiew. Foreword by Michele Richman. Minneapolis: University of Minnesota Press, 1987.

Berger, John. *About Looking.* New York: Pantheon Books, 1980.

Bergson, Henri. *Creative Evolution.* Translated by Arthur Mitchell. New York: Modern Library, 1944.

Bernard, Bruce. *Photodiscovery: Masterworks of Photography, 1840-1940.* New York: Abrams, 1980.

Bibliothéque Nationale. *After Daguerre: Masterworks of French Photography (1848-1900).* Translated by Mary S. Eigsti. New York: Metropolitan Museum of Art, 1980.

Blood, Susan. "Baudelaire Against Photography: An Allegory of Old Age." *Modern Language Notes* 101, no. 4 (1986): 817-37.

Bourdieu, Pierre et al. *Photography: A Middle-Brow Art.* Translated by Shaun W hiteside. Stanford, Cal.: Stanford University Press, 1990.

Braive, Michel F. *The Era of the Photograph: A Social History.* Translated by David Britt. London: Thames and Hudson, 1966.

Brentano, Franz. *Philosophical Investigations on Space, Time, and the Continuum.* Translated by Barry Smith. London: Croom Helm, 1988.

Browning, Elizabeth Barrett. *Elizabeth Barrett to Miss Miiford.* Edited by Betty Miller. New Haven, Conn.: Yale University Press, 1954.

Bryson, Norman. *Vision and Painting: The Logic of the Gaze.* London: Macmillan, 1983.

Buckland, Gail. *Fox Talbot and the Invention of Photography.* Boston: Godine, 1980.

Buerger, Janet E. *The Era of the French Calotype.* [Rochester, N.Y.]: International Museum of Photography at George Eastman House, 1982.

Burgin, Victor. *The End of Art Theory: Criticism and Post-modernity.* Atlantic Highlands, N.J.: Humanities Press International, 1986.

—. ed. *Thinking Photography.* London: Macmillan, 1982.

Cadava, Eduardo. "Words of Light:T heses on the Photography of History." *Diacritics* 22, nos. 3-4 (1992): 84-114.

Calvet, Louis-Jean. *Roland Barthes: 1915-1980* (in French). [Paris]: Flammarion, 1990.

Cassirer, Ernst. *Determinism and Indeterminism in Modern Physics: Historical and Systematic Studies of the Problem of Causality*. Translated by O. Theodor Benfey. New Haven, Conn.: Yale University Press, 1956.

—. *The Philosophy of the Enlightenment*. Translated by Fritz C. A. Koelln and James P. Pettegrove. Princeton: Princeton University Press, 1951.

—. *The Problem of Knowledge: Philosophy, Science, and History since Hegel*. Translated by William H. Woglom and Charles W Hendel. New Haven, Conn.: Yale University Press, 1950.

Champagne, Roland. *Literary History in the Hltzke of Roland Barthes: Re-defining the Myths of Reading*. Birmingham, Ala.: Summa Publications, 1984.

—. "The Task of Clotho Re-defined: Roland Barthes's Tapestry of Literary History." *L'Esprit Créateur* 22, no. 1 (1982): 35-47.

Coe, Brian. *The Birth of Photography: The Story of the Formative Years, 1800-1900*. New York: Taplinger, 1977.

Comment, Bernard. *Roland Barthes, vers le neutre* (Roland Barthes, towards the neuter). [Paris]: Christian Bourgois, 1991.

Costa de Beauregard, Olivier. *Time, the Physical Magnitude*. Boston: D. Reidel, 1987.

Crawford, W illiam. *The Keepers of Light: A History and Working Guide to Early Photographic Processes*. Dobbs Ferry, N.Y: Morgan and Morgan, 1979.

Culler, Jonathan. *Barthes*. [London]: Fontana Paperbacks, 1983.

Daval, Jean-Luc. *Photography: History of an Art*. Translated by R. F. M. Dexter. New York: Rizzoli, 1982.

Davis, Philip J., and Reuben Hersh. *Descartes' Dream: The World According to Mathematics*. San Diego: Harcourt Brace Jovanovich, 1986.

Deleuze, Gilles. *Cinema 2: The Time-Image*. Translated by Hugh Tomlinson and Robert Galetta. Minneapolis: University of Minnesota Press, 1989.

Delord, Jean. *Roland Barthes et la photographie* (Roland Barthes and the photograph). Paris: Creatis, 1981.

Derrida, Jacques. "Les morts de Roland Barthes" (The deaths of Roland Barthes). *Poetique* 47 (1981): [269]-92.

Descartes, Rene. *The Philosophical Works of Descartes*. Vol. 1. Translated by Elizabeth S. Haldane. Cambridge: Cambridge University Press, 1973.

Diamond, Josephine. "Baudelaire's Exposure to the Photographic Image." *Art Criticism* 2, no. 2 (1986): 1-10.

Duras, Marguerite. *The Lover*. Translated by Barbara Bray. New York: HarperCollins, 1992.

Ebersole, Frank B. T*hings We Know: Fourteen Essays on Knowledge*. Eugene: University of Oregon Books, 1967.

Eddingon, A. S. *The Nature of the Physical World*. New York: Macmillan, 1929.

Edelman, Gerald M. *Bright Air, Brilliant Fire: On the Matter of Mind*. New York: Basic Books, 1992.

—. *The Remembered Present: A Biological Theory of Consciousness*. New York: Basic Books, 1989.

Eder, Joseph Maria. *History of Photography*. Translated by Edward Epstean. New York: Columbia University Press, 1945.

Einstein, Albert. *Essays in Science*. Translated by Alan Harris. New York: Philosophical Library, [1955?] circa 1934.

—. *The Meaning of Relativity*. Princeton: Princeton University Press, 1956.

Einstein, and Leopold Infeld. *The Evolution of Physics*. New York: Simon and Schuster, 1938.

Fouque,Victor. *The Truth Concerning the Invention of Photography: Nicephore Niepce, His Life, Letters and Works*. Translated by Edward Epstean. 1935. Reprint, New York: Arno Press, 1973.

Freund, Gisele. *Photography and Society*. Boston: Godine, 1982.

Gernsheim, Helmut. *The Origins of Photography*. NewYork: Thames and Hudson, 1982.

Gernsheim, and Alison Gernsheim. *The History of Photography: From the Camera Obscura to the Beginning of the Modern Era*. New York: McGraw-Hill, 1969.

—. L. J. M. *Daguerre: The History of the Diorama and the Daguerreotype*. London: Secker and Warburg, 1956.

Gilman, Margaret. *Baudelaire the Critic*. New York: Columbia University Press, 1943.

Goldberg, Vicki, ed. *Photography in Print: W ritings from 1816 to the Present*. New York: Simon and Schuster, 1981.

— . ed. *The Power of Photography: How Photographs Changed Our Lives.* New York: Abbeville Publishing Group, 1993.

Gosling, Nigel. *Nadar.* New York: Knopf, 1976.

Greaves, Roger. *Nadar ou le paradoxe vital* (Nadar or the vital paradox). Paris: Flammarion, 1980.

Habermas, Jürgen. *The Philosophical Discourse of Modernity: Twelve Lectures.* Translated by Frederick Lawrence. Cambridge, Mass.: MIT Press, 1987.

Hammond, John H., and Jill Austin. *The Camera Lucida in Art and Science.* Bristol, U.K.: Adam Hilger, 1987.

Hammond, Mary Sayer. "The Camera Obscura: A Chapter in the Pre-history of Photography." Ph.D. diss., Ohio State University, 1986.Ann Arbor, Mich.: University Microfilms International, 1988.

Harvey, David. *The Condition of Postmodernity: An Enquiry into the Origins of Cultural Change.* Oxford: Basil Blackwell, 1989.

Hawking, Stephen W. *A Brief History of Time: From the Big Bang to Black Holes.* New York: Bantam Books, 1988.

Haworth-Booth, Mark. *The Golden Age of British Photography, 1839-1900.* Philadelphia: Aperture, 1984.

Heidegger, Martin. *History of the Concept of Time.* Translated by Theodore Kisiel. Bloomington: Indiana University Press, 1985.

Heisenberg, Werner. *Physics and Beyond: Encounters and Conversations.* Translated by Arnold J. Pomerans. New York: Harper Torchbooks, 1972.

— . *Physics and Philosophy: The Revolution in Modern Science.* New York: Harper and Brothers, 1958.

Hickman, Larry. "Experiencing Photographs: Sontag, Barthes, and Beyond." *Journal of American Culture* 7, no. 4 (1984): 69-72.

Hiley, B.J., and F. David Peat, eds. *Quantum Implications: Essays in Honor of David Bohm.* London: Routledge, 1991.

Husserl, Edmund. *The Phenomenology of Internal Time-Consciousness.* Edited by Martin Heidegger. Translated by James S. Churchill. Bloomington: Indiana University Press, 1964.

Hutcheon, Linda. *The Politics of Postmodernism.* London and New York: Routledge, 1989.

롤랑 바르트의 사진

James,William. *Collected Essays and Reviews*. New York: Russell and Russell, 1969.

Jammes, Andre, and Eugenia Parry Janis. *The Art of French Calotype*. Princeton: Princeton University Press, 1983.

Jussim, Estelle. *The Eternal Moment: Essays on the Photographic Image*. New York: Aperture, 1989.

Kant, Immanuel. *Prolegomena*. Translated by Paul Cams. La Salle, Ill.: Open Court Publishing, 1990.

Kelly, Jill Beverly. "The Relationship of Photography to the French Literary Realism of the Nineteenth Century: The Novelist as a Tourist of Reality." Ph.D. diss., University of Oregon, 1982. Ann Arbor, Mich.: University Microfilms International, 1984.

Ken, Alexandre. *Dissertations historiques, artistiques et scientifiques sur la photographie* (Historical, artistic, and scientific writings on the photograph). 1864. Reprint, New York: Arno Press, 1979.

Kozloff, Max. *The Privileged Eye: Essays on Photography*. Albuquerque: University of New Mexico Press, 1987.

Krauss, Rosalind E. *The Originality ef the Avant-Garde and Other Modernist Myths*. Cambridge, Mass.: MIT Press, 1985.

— . "Tracing Nadar." In *Reading Into Photography: Selected Essays, 1959-1980*, edited by T homas E Barrow, Shelley Armitage, and William E. Tydeman, 117-34. Albuquerque: University of New Mexico Press, 1982.

Kurzweil, Edith. *The Age of Structuralism: Levi-Strauss to Foucault*. New York: Columbia University Press, 1980.

la Croix, Arnaud de. *Barthes: pour une ethique des signes* (Barthes: for an ethic of signs). Bruxelles: De Boeck-Wesmael s.a., 1987.

Lacan, Jacques. *Écrits:A Selection*. Translated by Alan Sheridan. New York: Norton, 1977.

Lavers, Annette. *Roland Barthes: Structuralism and After*. Cambridge, Mass.: Harvard University Press, 1982.

Leibniz, Gottfried Wilhelm. *The Leibniz-Clarke Correspondence*. Edited by H. G. Alexander. Manchester, U.K.: Manchester University Press, 1956.

Lombardo, Patrizia. *The Three Paradoxes of Roland Barthes*. Athens: University of Georgia Press, 1989.

Lorentz, H. A. *Collected Papers.* Vol. 4. T he Hague: Martinus Nijhoff, 1937.

Lorentz, H. A., A. Einstein, H. Minkowski, and H. Weyl. *The Principle of Relativity.* Translated by W Perrett and G. B. Jeffery. New York: Dodd, Mead, 1923.

Lyotard, Jean-Franyois. *The Inhuman: Reflections on Time.* Translated by Geoffrey Bennington and Rachel Bowlby. Stanford, Cal.: Stanford University Press, 1991.

—. *The Postmodern Condition: A Report on Knowledge.* Translated by Geoff Bennington and Brian Massumi. Minneapolis: University of Minnesota Press, 1984.

Maxwell, J. Clerk. *Matter and Motion.* NewYork: Dover Publications, [1951].

Melkonian, Martin. *Le corps couché de Roland Barthes* (The sleeping body of Roland Barthes). Paris: Librarie Séguier, 1989.

Metz, Christian. *Film Language: A Semiotics of the Cinema.* Translated by Michael Taylor. NewYork: Oxford University Press, 1974.

Miller, D. A. *Bringing Out Roland Barthes.* Berkeley: University of California Press, 1992.

Moriarty, Michael. *Roland Barthes.* Stanford, Cal.: Stanford University Press, 1991.

Morris, Wright. *Time Pieces: Photographs, Writing, and Memory.* New York: Aperture, 1989.

Nadar. *Quand j'étais photographe* (When I was a photographer). Paris: Flammarion, [1899?].

Nadar; Les annees creatrices: 1854-1860 (Nadar; the creative years: 1854-1860). Paris: Editions de la Reunion des musees nationaux, 1994.

Newhall, Beaumont. *The History of Photography: From 1839 to the Present Day.* New York: Museum of Modern Art, 1964.

Pagels, Heinz R. *Perfect Symmetry: The Search for the Beginning of Time.* New York: Simon and Schuster, 1985.

Le Paris souterrain de Felix Nadar: 1861 (The underground Paris of Felix Nadar: 1861). Paris: Caisse Nationale des Monuments Historiques et des Sites, 1982.

Pichois, Claude, and Jean-Paul Avice. *Baudelaire: Paris* (in French). [Paris]: Editions ParisMusees/Quai Voltaire, 1993.

Planck, Max. The New Science. Translated by James Murphy and W H. Johnston. [New York]: Meridian Books, [1959].

—. *A Survey of Physics: A Collection of Lectures and Essays.* Translated by R. Jones and D. H.

Williams. New York: E. P. Dutton, [1925].

Potonniee, Georges. *The History of the Discovery of Photography.* Translated by Edward Epstean. 1936. Reprint. New York: Arno Press, 1973.

Prigogine, Ilya, and Isabelle Stengers. *Order Out of Chaos: Man's New Dialogue with Nature.* New York: Bantam Books, 1984.

Quine,W. V. *Ontological Relativity and Other Essays.* New York: Columbia University Press, 1969.

—. *Theories and Things.* Cambridge, Mass.: Belknap Press, 1981.

Rabaté, Jean-Michel. *La Beauté amère: fragments d'esthetiques* (The bitter beauty: fragments of aesthetics). Seyssel, France: Champ Vallon, 1986.

Rajchman, John. "Postmodernism in a Nominalist Frame:The Emergence and Diffusion of a Cultural Category." *FlashArt* no. 137 (1987): 49-51.

Raser, Timothy. *A Poetics of Art Criticism:The Case of Baudelaire.* Chapel Hill: University of North Carolina Press, 1989.

Reichenbach, Hans. *The Direction of Time.* Edited by Maria Reichenbach. Berkeley: University of California Press, 1956.

Rice, Donald, and Peter Schofer. "S/Z: Rhetoric and Open Reading." *L'Esprit Createur* 22, no. 1 (1982): 20-34.

Rice, Shelley. "Souvenirs." *Art in America* 76, no. 9 (1988): 156-71.

Richard, Jean-Pierre. "Nappe, charniere, interstice, point" (in French). *Poetique* 47 (1981): [293]-302.

Robinson, John Mansley. *An Introduction to Early Greek Philosophy.* Boston: Houghton Mifilin, 1968.

Roger, Philippe. *Roland Barthes, roman* (Roland Barthes, novel). [Paris]: Editions Grasset & Fasquelle, 1986.

Roland Barthes et la photo: le pire des signes (Roland Barthes and the photo: the worst of signs). [Paris]: Contrejour, 1990.

Rudisill, Richard. *Mirror Image: The Influence of the Daguerreotype on American Society.* Albuquerque: University of New Mexico Press, 1971.

Ryle, Gilbert. *The Concept of Mind.* New York: Barnes & Noble, 1949.

Sarkonak, Ralph. "Roland Barthes and the Spectre of Photography." *L'Esprit Createur* 22, no. 1 (1982): 48-68.

Sartre, Jean-Paul. *The Psychology of the Imagination.* Secaucus, N.J.: Citadel Press, [1961,

circa 1948].

Scharf, Aaron. *Art and Photography.* London: Penguin Press, 1968.

Schilpp, Paul Arthur, ed. *Albert Einstein: Philosopher-Scientist.* Vol. 1. New York: Harper Torchbooks, 1951.

Schrödinger, Erwin. *Mind and Matter.* Cambridge, U.K.: University Press, 1959.

Schwarz, Heinrich. *Art and Photography: Forerunners and Influences.* Rochester, N.Y.:Visual Studies Workshop Press, 1985.

Sobieszek, Robert, ed. *The Prehistory of Photography: Five Texts.* New York: Arno Press, 1979.

Sontag, Susan. *On Photography.* New York: Farrar, Straus & Giroux, 1977.

Starkie, Enid. *Baudelaire.* London: Faber and Faber, [1957].

Stenger, Erich. *The History of Photography: Its Relation to Civilization and Practice.* Translated by Edward Epstean. 1939. Reprint. New York: Arno Press, 1979.

The Stoic and Epicurean Philosophers: The Complete Extant Writings of Epicurus, Epictetus, Lucretius, and Marcus Aurelius. New York: Modern Library, 1940.

Talbot, William Henry Fox. *The Pencil of Nature.* 1844, 1846. Facsimile. New York: Da Capo Press, 1969.

Thomas, David Bowen. *'From today painting is dead': The Beginnings of Photography.* [London]: Arts Council of Great Britain, [1972].

Todorov, Tzvetan. "The Last Barthes." Translated by Richard Howard. *Critical Inquiry* 7, no. 3 (1981): 449-54.

Trachtenberg, Alan, ed. *Classic Essays on Photography.* New Haven, Conn.: Leete's Island Books, 1980.

Ungar, Steven. *Roland Barthes: The Professor of Desire.* Lincoln: University of Nebraska Press, 1983.

Ungar, and Betty R. McGraw, eds. *Signs in Culture: Roland Barthes Today.* Iowa City: University of Iowa Press, 1989.

Weaver, Mike, ed. *The Art of Photography: 1839-1989.* New Haven, Conn.:Yale University Press, 1989.

Wexler, Laura Jane. "The Puritan in the Photograph." Ph.D. diss., Columbia University, 1986. Ann Arbor, Mich.: University Microfilms International, 1986.

Whitehead, Alfred North. *Process and Reality: An Essay in Cosmology.* Cambridge, U.K.: University Press, 1930.

롤랑 바르트의 사진

—. *Science and the Modern World: Lowell Lectures*, 1925. New York: Macmillan, 1947.

Wiseman, Mary Bittner. *The Ecstasies of Roland Barthes*. New York: Routledge, 1989.

Wittgenstein, Ludwig. *Philosophical Investigations*. Translated by G. E. M. Anscombe. New York: Macmillan, 1953.

—. *Tractatus Logico-Philosophicus*. Translated by C. K. Ogden. London: Routledge, 1990.

Wood, John, ed. *The Daguerreotype:A Sesquicentennial Celebration*. Iowa City: University of Iowa Press, 1989.

옮긴이 해제

1차 문헌

Barthes, Loland. *La Chambre claire: Note sur la photographie*. 1980.

—, "Le message photographique." *Communication* 1, 1961.

—, "Le troisième sen: Notes de recherche sur quelques photogrammes de S. M. Eisenstein." *Cahiers du cinema* 222, 1970.

—, *Mythologies*. 1957.

—, "Rhétorique de l'image." *Communication* 4, 1964.

—, 「사진에 대하여」 등 3편의 인터뷰, 『목소리의 결정』, 김웅권 옮김, 동문선, 2006.

2차 문헌: 책

Batchen, Geoffrey, ed. *Photography Degree Zero: Reflections on Roland Barthes's Camera Lucida*. 2009.

Burgin, Victor. *The End of Art Theory: Criticism and Post-modernity*. 1986.

—, ed. *Thinking Photography*. 1982.

Knight, Diana, ed. *Critical Essays on Roland Barthes*. 2000.

Roberts, John, ed. *The Impossible Document: Photography and Conceptual Art in Britain, 1966-1976*. London: Camerawork, 1997.

Shawcross, Nancy. *Roland Barthes on Photography: The Critical Tradition in Perspective*.

1997.

Szarkowski, John. *The Photographer's Eye*. Museum of Modern Art, 1966.

Wollen, Peter. *Paris/Manhattan: Writings on Art*. Verso, 2004.

배첸, 제프리. 『사진의 고고학: 빛을 향한 열망과 근대의 탄생』(*Burning with Desire: The Conception of Photography*, 1997), 김인 옮김, 서울: 이매진, 2006.

2차 문헌: 논문

Bazin, André. "Ontologie de l'image photographique." 1945.

Burgin, Victor. "Looking at Photographs." 1977.

—, "Photographic Practice and Art Theory." *Studio International*, 1974.

—, "Re-reading Camera Lucida."(1982) *Photography Degree Zero: Reflections on Roland Barthes's Camera Lucida*, Geoffrey Batchen, ed., The MIT Press, 2009.

—, "The Absence of Presence: Conceptualism and Postmodernisms." *1965-1972 When Attitude Becomes Form*, 1984.

Kriebel, Sabine. "Theories of Photography: A Short History." *Photography Theory*, ed. James Elkins, 2007.

Krauss, Rosalind. "Notes on the Index: : Seventies Art in America." *October*, 1977.

Krauss, Rosalind. "The 'Charm' of Roland Barthes." *The Conversant*, 2014.

Photography Special Issue, *October*, Vol. 5, 1978.

박상우, 「롤랑 바르트의 '어두운 방': 사진의 특수성」. 2010.

박평종, 「롤랑 바르트의 『밝은 방』에 나타난 지향성의 문제」. 2011.

이 책에 실린 도판 대부분은 저작권 보호 기간이 지난 것이거나 저작권 협의를 거쳤습니다. 일부는 소장처에 연락이 닿지 않아 게재 허락을 구하지 못했습니다. 추후 연락이 닿는 대로 정식 절차를 거쳐 저작권법에 해당하는 사항을 준수하고자 합니다.

그림 1.1 cover image of *Mythologies*, 1st ed(Seuil, 1957). 그림 1.2 cover image of *Communications* vol.1(Seuil, 1961). 그림 1.3 cover image of *Communications* vol.4(Seuil, 1964). 그림 1.4 cover image of *Système de la Mode*(Seuil, 1967). 그림 1.5 cover image of *L'empire des signes*(Seuil, 1970). 그림 1.6 cover image of cahiers du Cinema vol.222(1970). 그림 1.7 cover image of *Roland Barthes par Roland Barthes*(Essais, 1975). 그림 1.8 *Roland Barthes par Roland Barthes*(Essais, 1975). 그림 1.9 Gloeden, Wilhelm von, Caino. Wiki Commons. [https://commons.wikimedia.org/wiki/File:Gloeden,_Wilhelm_von_(1856-1931)_-_n._0263_-_Caino,_ca._1902.jpg] 그림 2.1 Quand j'étais photographe by Nadar, Félix. Internet Archive. [https://archive.org/details/quandjetaisphoto00nada/page/n5] 그림 2.2 Daguerréotype d'Honoré de Balzac pris par Louis-Auguste Bisson, un des Frères Bisson en 1842. Wiki Commons. [https://fr.wikipedia.org/wiki/Balzac_et_le_daguerr%C3%A9otype] 그림 2.3 Daguerreotype of Louis Daguerre in 1844 by Jean-Baptiste Sabatier-Blot. Wiki Commons. [https://en.wikipedia.org/wiki/Daguerreotype#/media/File:Louis_Daguerre_2.jpg] 그림 2.4 William Henry Fox Talbot, by John Moffat of Edinburgh, May 1864. Wiki Commons. [https://en.wikipedia.org/wiki/Henry_Fox_Talbot#/media/File:William_Henry_Fox_Talbot,_by_John_Moffat,_1864.jpg] 그림 2.5 La Daguerre otypomanie(Daguerreotypomania). The J. Paul Getty Museum. [http://www.getty.edu/art/collection/objects/46529/theodore-maurisset-la-daguerreotypomanie-daguerreotypomania-french-december-1839/] 그림 2.6 1845 daguerreotype of a daguerreotypist displaying daguerreotypes and daguerreotype accessories in an airtight daguerreotype frame. Wiki Commons. [https://en.wikipedia.org/wiki/Daguerreotype#/media/File:Portrait_of_a_Daguerreotypist,_1845.jpg] 그림 2.7 Composite photograph of David Octavius Hill (left) circa 1845, and Robert Adamson (right) circa 1845. Wiki Commons. [https://en.wikipedia.org/wiki/Hill_%26_

Adamson#/media/File:Hill_&_Adamson_composite.jpg] 그림 **3.1** Baudelaire Dufaÿs, cover image of *Salon De 1845*(왼쪽). *Salon de 1846*(가운데). Charles Baudelaire, cover image of *Salon de 1859*(오른쪽). 그림 **3.2** Emperor Napoleon III and Queen Victoria Visit the Fine Arts Building at the 1855 Exposition. [http://www.arthurchandler. com/paris-1855-exposition] 그림 **3.3** The Apotheosis of Napoleon I by Jean Auguste Dominique. napoleon.org. [https://www.napoleon.org/en/history-of-the-two-empires/paintings/the-apotheosis-of-napoleon-i/] 그림 **3.4** Charles Baudelaire by Nadar, 1855, Wiki Commons. [https://en.wikipedia.org/wiki/Charles_Baudelaire#/ media/File:Charles_Baudelaire.jpg] 그림 **3.5** Charles Baudelaire by Étienne Carjat, 1863. Wiki Commons. [https://en.wikipedia.org/wiki/Charles_Baudelaire#/media/ File:%C3%89tienne_Carjat,_Portrait_of_Charles_Baudelaire,_circa_1862.jpg] 그림 **3.6** Charles Neyt, Charles Beaudelaire, French writer, 1865. [http://4.bp.blogspot. com/-DC7cx4R6m48/UyyKqVVhz-I/AAAAAAAAIe4/yCp2Cv7f8SQ/s1600/Charles +Baudelaire+Charles+Neyt+Brussels+1865.jpg] 그림 **3.7** Puerta del Vino, Alhambra, by Charles Clifford, 1855. Anglo-Spanish Aesthete. [https://anglospanishaesthete. wordpress.com/2015/02/09/victorian-photographers-in-the-alhambra/] 그림 **3.8** Constantn Guys, Parisienne Seen from the Back. WikiArt. [https://www.wikiart. org/en/constantin-guys/parisienne-seen-from-the-back-1855] 그림 **3.9** Napoleon III, CDV by Disderi, 1859. Wiki Commons. [https://commons.wikimedia.org/ wiki/File:Napoleon_III,_CDV_by_Disderi,_1859-retouch.jpg] 그림 **3.10** Portrait of Paul Nadar's mother (n.d.) by Paul Nadar. Critical Commons. [http://www. criticalcommons.org/Members/tkttran/clips/nadars-mother/view] 그림 **4.1** Marcel Proust. elCorreo. [http://elcorreoweb.es/aladar/marcel-proust-CH1119073] 그림 **4.2** Portrait de Jules Michelet, Photographié par Nadar. Cordouan. [https://www. cordouan.culture.fr/accessible/fr/uc/06_03_03-Cordouan%20et%20l'histoire%20 des%20phares%20selon%20Michelet] 그림 **4.3** cover image of *La Chambre Claire*(Seuil, 1980) 그림 **4.4** cover image of *Camera Lucida*(Hill and Wang, 1981) 그림 **4.5** Lewis Powell (aka Lewis Payne), one of the conspirators in the Abraham Lincoln assassination. This photograph has background of dark metal, and was presumably taken on U.S.S. Saugus, where he was for a time confined. Wiki Commons. [https:// en.wikipedia.org/wiki/Lewis_Powell_(conspirator)#/media/File:Lewis_Payne_ cwpb.04208_(cropped).jpg] 그림 **5.1** *Roland Barthes par Roland Barthes*(Essais, 1975).

롤랑 바르트의 사진

인명

가
가바르니, 폴 82
갈릴레이, 갈릴레오 209, 215, 224
골드버그, 비키 262
그레이엄, 댄 272
그룬드버그, 앤디 14, 295
기스, 콩스탕탱 141~143, 145~147

나
나다르, 펠릭스 80~82, 84, 107, 111~112,
 133~135, 147~151, 197
나이트, 다이애나 264~265
나폴레옹 3세 80, 146~147, 193~194
네이, 샤를 134~135
뉴턴, 아이작 202, 206~210, 212~213, 215
니엡스, 조제프 니세포르 85, 88, 93, 97,
 197, 219
니체, 프리드리히 188

다
다 빈치, 레오나르도 86
다게르, 루이 자크-망데 84~85, 88~101, 104,
 106, 111, 113, 118, 126, 132, 140, 263
다비드, 자크-루이 129
다윈, 찰스 210~211, 215, 227
데리다, 자크 11~12, 245, 276~277, 297
데이비, 험프리 85
데카르트, 르네 102~103
델라 포르타, 조바니 바티스타 86
도미에, 오노레 108, 121~122

뒤라스, 마르그리트 253~254, 256~262
들라로슈, 폴 100
들라크루아, 외젠 120~122, 125~126
디스데리, 앙드레 아돌프-외젠 146~147

라
라캉, 자크 42~43, 45, 47, 245, 276~277
레비-스트로스, 클로드 12, 292
레키쇼, 베르나르 245
로크, 존 212
로티에, 루이 126
루셰이, 에드 272
리비스, F. R. 11
리스타, 장 46
리오타르, 장-프랑수아 244~246, 248

마
마네, 에두아르 141
말라르메, 스테판 65
망데리, 기 89, 284, 296
맥스웰, 제임스 클러크 210, 213
메츠, 크리스티앙 33
모리스, 라이트 24, 72
미슐레, 쥘 111, 117, 165~168, 172, 184,
 188~189, 222, 237~239, 249
민코프스키, 헤르만 213~214, 227

바
바쟁, 앙드레 9, 202, 274~275
반 데르 지, 제임스 144
발레리, 폴 118, 216
발자크, 오노레 드 82~84, 111, 155, 157,

롤랑 바르트의 사진 비평적 조망

1판 1쇄 2019년 7월 17일
1판 4쇄 2022년 12월 6일

지은이 낸시 쇼크로스
옮긴이 조주연
펴낸이 강성민
편집장 이은혜
마케팅 정민호 이숙재 김도윤 한민아 정진아 이민경 정유선 김수인
브랜딩 함유지 함근아 김희숙 고보미 박민재 박진희 정승민
제작 강신은 김동욱 임현식

펴낸곳 (주)글항아리 | 출판등록 2009년 1월 19일 제406-2009-000002호

주소 10881 경기도 파주시 회동길 210
전자우편 bookpot@hanmail.net
전화번호 031-955-2696(마케팅) 031-955-8898(편집부)
팩스 031-955-2557

ISBN 978-89-6735-641-5 93600

이 역서는 2016년 대한민국 교육부와 한국연구재단의 지원을 받아 수행된 연구임(NRF-2016S1A5B5A07920293)

잘못된 책은 구입하신 서점에서 교환해드립니다.
기타 교환 문의: 031-955-2661, 3580

geulhangari.com